番禺文化丛书

禺山乐韵
Yushan Yueyun

梁谋 编著

中山大学出版社
广州

版权所有 翻印必究

图书在版编目（CIP）数据

禺山乐韵 / 梁谋编著 . —广州：中山大学出版社，2017.6
（番禺文化丛书 / 陈春声，徐柳主编；刘志伟副主编）
ISBN 978-7-306-05952-9

Ⅰ．①禺…　Ⅱ．①梁…　Ⅲ．①音乐史－番禺区　Ⅳ．① J609.2

中国版本图书馆 CIP 数据核字（2016）第 321731 号

出版人：徐　劲
策划编辑：陈俊婵
责任编辑：高　泃
责任校对：廉　锋
封面设计：林绵华
装帧设计：林绵华
责任技编：黄少伟
出版发行：中山大学出版社
电　　话：编辑部 020-84111946，84110779
　　　　　发行部 020-84111998，84111981，84111160
地　　址：广州市新港西路135号
邮　　编：510275　　传　真：020-84036565
网　　址：http://www.zsup.com.cn　E-mail:zdcbs@mail.sysu.edu.cn
印　刷　者：佛山市浩文彩色印刷有限公司
规　　格：787mm×1092mm　　1/16　　18印张　　265千字
版次印次：2017年6月第1版　　2017年6月第1次印刷
定　　价：63.00元

如发现本书因印装质量影响阅读，请与出版社发行部联系调换

番禺文化丛书编委会

主　编：陈春声　徐　柳
副主编：刘志伟
编　委：（按姓氏拼音为序）
　　　　边叶兵　陈　琨　陈　滢　陈泽泓　何穗鸿　梁　谋
　　　　刘晓春　齐晓光　汤耀智　杨元红　朱光文

总　序

　　番禺，在广州及其周边地区，是一个有确凿证据可稽的历史最古老的地理名称。这个地理名称所涵盖的行政区域范围，在过去两千多年的历史中，一直在逐步缩小，到20世纪初，甚至退出了自己原来的核心——省城广州。尽管如此，番禺这个名字，两千多年从来没有被改变、被取代，更从未消失。由此看来，番禺这个名字，是一个有特殊生命力的不可替代的符号，是一种在长期的历史中凝聚而成的文化象征。

　　所谓的"番禺文化"，不会因一时一事的时势变化而消失，也不可能由一两个能工巧匠去打造。抱持着这一理念，番禺区和我们开始策划编写这套"番禺文化丛书"的时候，就形成了一个共识，要将番禺地域文化的呈现，置于历史的视野之中，尤其优先着力于那些在历史过程中持续累积，形成厚实的历史基础的题材。我们相信，首先在这些题材落笔，更能表达"番禺文化"的轮廓与本相。

　　所谓的"地域文化"，是由世世代代生活在这个特定地域空间中的人的活动创造的社会制度、行为习惯、物质及艺术等方面的内容构成的。因此，当地人的活动，是我们理解地域文化的基本出发点。而一个地方的人的活动，是他们与自然环境共处，适应并利用自然环境，同时也改变其存在空间的过程。这个过程，创造了所谓文化存在的物质和非物质形态。这套丛书除以人物、建筑、音乐、书画、非物质文化遗产为主题外，特别在概论中，从番禺历史与社会文化的乡土基础着眼，期望能够以较简略的方式和篇幅，呈现番禺文化的基本面貌、特性和底蕴。

在遥远的古代，番禺的地域范围，包括今天狭义的珠江三角洲的全部。不过，彼时这个名称主要指今天的广州及其周边地区，其中大部分还是在珠江口的海湾中星罗棋布的海岛及其周回的陆地。其后，随着珠江三角洲的发育，岛屿逐渐连缀起来，陆地面积不断扩大，域内陆续析置新县，作为行政区域单位的番禺的地理范围不断收缩。到明清时，番禺作为广州府的附郭县，定格在一个大致在北、东、南三面环绕着省城的县域。这个县域，便是近代"番禺"的文化认同形成的基本地理范畴。进入20世纪，先是广州市区从番禺县分离出来，番禺治所移出广州市区，继而，上番禺地区划入广州市郊区，番禺的县域只剩下广州南部的大小箍围加上其东南部的新涨沙田区。前些年，下番禺东南的沙田区的大部分又再析出，新置南沙区。今天广州市辖下的番禺区，不仅失去了古代岭南地中"亦其一都会"的广州城，也失去了两千多年来构成番禺地理疆域主体的相当大一部分，甚至近百年来在珠江口海上新生的冲积土地，也随着南沙区的崛起，渐渐离"番禺"而去。

这个现实，向我们编撰"番禺文化丛书"直接提出的问题是，这套书的叙事在时间、空间上如何界定其场域？我们觉得，所谓"番禺文化"，应该是历史上生活在番禺这块土地上的人们所创造的，要全面、整体地阐述番禺文化，就不能只限于今天的番禺一隅。但是，从另一个角度考虑，作为一套由番禺区组织编撰的丛书，其基本的视域，又需要大致限定在今天番禺区的行政辖地之内，以发生在这个区域内的历史文化事象为丛书叙事的基本内容。这样一来，我们无可避免地陷入一个两难的处境。拘泥于作为行政区的番禺的地界，难免破坏"番禺文化"的整体性；超越这个边界，又离开了作为今天行政辖地的文化表述这个本分。经过反复的斟酌讨论，我们选择了不去硬性地采取统一的原则和体例的做法。现在呈现在读者面前的六个专题分卷，有的严格以今天番禺的行政区域为界，有的则不以这个地界为限，扩展至以清代番禺籍人士组成的文化圈。大体上，扎根本地乡土社会的主题，我们主要采用前一种方式，叙事基本上以今天番禺行政区域空间为范围；而更多以城市为主要舞台的精英文化题材，则不局限在今天的行政区域，内容覆盖了历史上更为广大的番禺地区。

这样处理，并不是一开始就有意识地、清晰地定下的原则，而是在写作过程中自然形成的结果。这说明了要表现番禺文化的不同主题，的确需要有不同的视域才能比较完整地表达的客观要求。在这点上，《番禺人杰》一卷最为典型。该卷撰稿人说："两千年中，以番禺冠称的行政境域变化频繁，范围不定，而以番禺地望自称的传人，体现出对精神家园的守望与执着，对乡梓文化的认可与传承，这是中华民族的优良传统。因此，从文化的剖析及宣扬出发，本书所说的番禺名人，是对历史上以番禺为籍贯的番禺人的记述。"我们认为，这是从历史人物的生平业绩展示番禺文化所必须采取的做法。这些历史上在不同领域对番禺文化的塑造做出贡献的人物，他们的活动舞台一定超出乡土社会的范围；很多人士，虽然其家乡已经不在今天的番禺区辖内，但在他们的时代，他们都以番禺为自己的乡土认同，他们的社会活动，也都以番禺籍人士的身份出现。这些番禺籍人士作为一个群体在宏大历史场景中扮演的角色，从来不局限在各自的乡村社区范围，他们活动的舞台，遍及全国乃至世界各地。这个事实，显示出"番禺文化"具有超越地方一隅的意义和价值，不是我们可以拘泥于今天的行政区边界而去将其割裂开来的。

有一些地域文化的题材，除了不能割裂传统的地域整体性外，还不能离开城乡关系格局的视角。番禺在历史上作为同时是省会所在地的附郭县，有一些文化领域的发展及其特色是在这个地区的城乡连续体中形成的，这套丛书中《番禺丹青翰墨》和《禺山乐韵》两卷，即突出体现了这个视角。书画和音乐，一般都被视为精英文化的领域，而城市则是这类精致高雅文化生长的主要舞台。番禺在书画和音乐创作领域之所以能够达到一般地方文化罕有的成就和高度，涌现许多传世的不朽作品，形成具有全国性影响的流派，离不开其依托于广州这个多元文化交融的大都市这个条件；同时，番禺人士在书画和音乐领域创造的独特品位，有其深厚的乡土根基，许多独具一格、意味隽永的作品，浸润着乡村生活的情趣。本土乡村孕育了本地书画和音乐的灵气与风味；而连接世界的都市，则提升了这些作品的品格，打开了作品的天地，使番禺的书画和音乐在民族艺术之林中占有重要的一席之地。这套丛

书的《番禺丹青翰墨》和《禺山乐韵》两卷所展现出来的艺术创造和传播空间，大大超越番禺一地的局限，自然是必不可免的。

我们最能够将内容划定在今天番禺辖区范围内的，是《番禺建筑》一卷。这不仅是由于建筑坐落的位置是固定的，可以在地理空间上将境内境外的界线清楚划分开来，更因为在整个珠江三角洲地区，建筑的类型及其形制具有高度的相似性，而在今天的番禺区地域之内，珠江三角洲地区的主要建筑形式大致上均已齐备，只选区内现存的代表建筑来讨论，已经足以涵盖不同时期番禺区域范围内的建筑类型和建筑风格。作为一种地域文化的物质载体，建筑是地方文化的一种非常直接的表达，我们从番禺区境内建筑形式的丰富多样性，可以见到番禺区虽然今天的辖区范围大大缩小了，但仍然保存着具有整体性的地方文化特色，而这种特色也容纳了很多原来在广州城市发展出来的文化性格，这也是番禺文化是在一种城乡连续体格局下形成和延续的表征。番禺区域内传统建筑具有的典型性和代表性，让我们有可能立足于今日的番禺区去呈现番禺的文化传统。

如果说建筑是以物质形态保存和呈现一个地区历史文化传统的典型形态的话，那么，地方文化传统在更深层次的存续与变迁则体现在日常生活方式以及各类仪式上面，这些民俗事象，今天也被称为非物质文化遗产。在这个领域，番禺区辖内城乡人群与周边更广大地区人群中生活习俗具有相当高的相似性，而由于生态、环境和人群的多样性而存在的各种差异，在今日的番禺辖区内也都曾经共存，甚至在如今急剧的社会变迁过程中，许多地方的民俗文化正在发生变异，而在番禺辖区里，相对还保存得更为完整，更为原汁原味。更重要的是，虽然民俗的内容在相当大的地域空间里广泛存在，有某种普遍性，但具体的民俗事象，又是独特而乡土的，总是依存于特定的社区、人群、场所和情景之中；对民俗的观察和记录，也总是细微而具体的，只要不企图去确认某种民俗是某个行政区域所专有的，微观的观察也不必有坏其完整性之虞。

一个地方的民俗，隐藏着地域文化的内在和本质的结构。这个持续稳定的结构，是塑造地域文化认同的基础，而地方社会的民俗文化，是在本地乡

土社会的土壤中生长的，这个土壤本身是一种历史的积淀和层累的产物。当我们要努力尝试立足于今天的番禺地域去发掘"番禺文化"的内涵时，自然把寻找其历史根基的目光，重点投到本土的乡村社会的历史上。这是我们撰写《番禺历史文化概论》的一个心思。我们很清楚，要真正概览"番禺文化"的全貌，在历史的观点上，本应以广州的城市文化为主导，从都市与乡村的互动、上下番禺乡村之间的协调、民田区和沙田区的关系着力，甚至应该把"海外番禺"也纳入视野，作一番眼界更开阔的宏大观察和叙事。然而，作为概论，前面我们提到的"大番禺"还是"小番禺"的问题更难处理。我们明白，要在概论里把已经不在今天番禺版图里的广州城厢、乡郊和大沙田区纳入一起论述，作为地方政府主持编写的这套丛书，无疑是过度越界了。我们选择了把概论聚焦在今天属于番禺区的大小箍围地区，期待能够从乡土社会的历史中，发掘番禺文化的根柢所在。我们从乡土社会历史入手探寻地方文化，并不是以为"番禺文化"只从乡村社会孕育。我们很清楚，要探究番禺地域文化的孕育，必须把以省港澳为核心的城市发展，甚至还要加上上海等近代中国的都市以及番禺人在海外的活动空间都纳入视野，从城乡互动、地方史与全球史结合的角度，才能够得到较为全面的理解。现在只能聚焦在今日的番禺辖区，也许可以基于这样一个假设，就是发生在这个地区的社会变迁，以及在这个社会变迁过程形成的地域文化认同，是一个在更广大的空间的历史过程的缩影，这个历史过程形成的文化元素，积聚在今日番禺区的城乡社会，尤其是通过番禺乡土社会中一直保存下来的生活习俗、民间信仰、乡村组织和集体机制，凝结成保存番禺文化的内核或基因的制度化因素。这个基本假设，是我们相信立足于今日番禺土地上，仍然可以在一个宏观的视野里纵览番禺文化的依据。

我在这里以编写这套丛书时如何处理番禺作为一个地理空间范畴的变化对于认识番禺文化的种种考虑为话题，真正的目的并不是要从技术层面讨论丛书编写的体例问题，也不是要为丛书各卷处理叙述的地理空间范围不能采取一个统一的标准作解释或辩解。我希望能够通过这样的交代，表达对这套丛书的其中一个主旨的理解，这个主旨就是，我们今天可以如何去认识和

定义"番禺文化"？编写这套丛书是一种尝试，一种从小小的番禺区去阐发宏大的"番禺文化"的尝试。我不能说我们做得成功，但我以为需要这样去做。因为这既是一个历史的问题，更是一个现实的问题。番禺由一个广大的地区的统称，变到今日只是广州市下属的一个行政区，是否意味着"番禺文化"的消失？今日的番禺，文化建设方向何在，是逐渐成为一种狭隘的社区文化，还是一个有其深远传统和独特价值的地域文化的栖息地？这些问题，虽然要由番禺人民来回答，但我们既然承担了这套丛书的编写，也应该看成自己的一个使命。我们期待这套书能够对番禺的政府和民众有一点帮助，令他们在未来的番禺文化建设中，有更多的文化自觉和理性选择，把握本土社会的内在肌理，辨识番禺文化的遗传基因，在张开怀抱迎接现代化和都市化的时候，坚持住番禺的文化本位，守护好乡土的精神家园。番禺文化的永久存续，生生不息，发扬光大，有赖大家的努力！

刘志伟

2017 年 1 月

序　言

梁谋先生以新著《禺山乐韵》书稿见示，嘱我读后提出看法并引为序。却之不恭，谨陈陋见，就教方家。

该书是"番禺文化丛书"六本中的一本，另有历史文化概论、丹青翰墨、人杰、民俗、建筑。看完书稿，首先深感的是组织者此举别具只眼。广府文化门类甚多，著述也多，可惜音乐文化专题著作寥若晨星。音乐文化有多重要？古人云："治世之音安以乐，其政和；乱世之音怨以怒，其政乖；亡国之音哀以思，其民困。声音之道，与政通矣。"君记否，改革开放之初，首先正是广东流行音乐如旋风般刮向全国各地，告示改革开放浪潮的掀起？

负责主编这套丛书的中山大学选对了作者，梁谋先生确是不二人选。他是番禺人，读的是番禺艺校戏曲及音乐专业；在番禺文化馆做的是民间文艺史料的搜集整理研究；担任过乐团头架，也创作过广东音乐作品；曾协同音乐名宿曾甫生先生编辑出版广东音乐曲谱《南国铉声》。最重要的是，通过三十多年的不懈努力，考证出广东音乐源出番禺沙湾何氏家族音乐，前后传承八百年，推翻了之前广东音乐源出粤剧、外江戏曲等说法，使各种疑惑迎刃而解。"人各有能，因艺授任"，所以说选对人了。

最后，我要说，这是一本严谨、有创见又甚为照顾读者的著作。梁谋先生治学严谨，只因某本书中"张戊"误作"张戌"，他又查县志，又叫女儿买来《百代先贤》查证，折腾一番，才慎重地确认为"张戊"。把物质文明作为音乐文化产生和发展的基础，看似简浅，其实是颇需胆识的。比如关于广东音乐的形成，大都只在先民游艺、外江戏曲、宫中教坊等里转，谁会想到粮食的造就上去？为什么广州有"闽姬越女颜如玉，蛮歌野曲声咿

哑""春风列屋艳神仙，夜月满江闻管弦"之繁华景观？不就因为广州是物质丰富的繁荣都会！

　　此书内容丰富充实，语言浅白生动，附录照顾读者，套句行话，即"起到存史、资治、教化、娱乐的作用"。当然，缺点与不足在所难免，甚至书中某些观点也会引起争议，但这都是正常的。倚望群公，引起争鸣。是为序。

<p align="right">宁泉骋谨识
乙未年季秋于悉尼</p>

目 录

前　言	1

第一章　古代音乐篇　　5

第一节　中原音乐的影响　　5
第二节　五代（南汉）音乐　　10
第三节　宋元音乐　　12
第四节　明清音乐　　18
第五节　沙湾元明时期音乐人墓志摘录　　23

第二章　民间歌谣篇　　27

第一节　咸水歌　　27
第二节　木鱼与龙舟　　49
第三节　南音　　55
第四节　粤讴　　68
第五节　童谣　　72
第六节　民谣　　90
第七节　民间哭嫁歌（喜事）　　95
第八节　哭叹歌（丧事）　　97

第九节　喃呒歌（喃呒、求神）　　103
　　第十节　其他民谣　　113
　　第十一节　喃呒音乐　　115

第三章　何氏三杰与广东音乐　　117

　　第一节　何氏音乐风格的形成　　117
　　第二节　何氏音乐受儒家思想的陶冶　　124
　　第三节　何氏音乐受古典文学的影响　　126
　　第四节　何氏音乐的传播　　131
　　第五节　广东音乐与海上丝绸之路　　137

第四章　番禺籍音乐名家（已故）　　141

　　第一节　广东音乐奠基者何博众　　141
　　第二节　广东音乐"何氏三杰"　　144
　　第三节　番禺音乐名家　　160

附　录　番禺广东音乐作品选录　　177

后　记　　271

前　言

粤剧又称广东大戏。粤剧艺术，博大精深。当我们欣赏广东大戏时，必定会觉得粤剧的梆黄与广东音乐以及民间歌谣的结合是那么天衣无缝，惊叹粤剧音乐是那么多姿多彩。粤剧博采广东音乐和民间歌谣的精华，不但丰富了自己，也推动了广东音乐和民间歌谣的发展。可以说，壮丽的梆黄成为粤剧定位的主体，而广东音乐和民间歌谣则如清风碧玉和粤味佳肴丰富了粤剧。笔者是番禺人，结缘粤剧数十年，走访过不少粤剧名伶，搜集了不少有关历史资料，如今编成这本《禺山乐韵》奉献给读者，请教于名家，旨在抛砖引玉，以引起文艺界关心和支持广东音乐和广东大戏的发展。

笔者认为番禺的广东音乐和民间歌谣源远流长，与粤剧关系密切，与社会现实联系紧密，是番禺民间艺术的两朵奇葩，很有研究价值。

番禺始建于秦三十三年（前214），曾为三朝古都，历经南越、南汉、南明三朝十主，共148年，素为府都县三级治所、岭南的政治经济文化中心。在设县2200多年的时间里，番禺地域历经无数次分合，一方面受到中原文化的熏陶，另一方面经由地域文化的延伸带来各种文化的相互碰撞。岭南文化以其独特的地域性和开放性，在多元一体的中华文化中自成一格。番禺是岭南文化的首府，番禺的音乐文脉源远流长，沉淀深厚。番禺音乐根在中原，生长于岭南，在番禺原涵盖的地域内（即四司一捕属[①]）可寻觅到番禺音乐的历史轨迹。

[①] 清代番禺县四司一捕属为茭塘司（今海珠区，含番禺区大学城）、沙湾司（今番禺区）、慕德里司（今白云区）、鹿步司（今黄埔区）、捕属番禺（今越秀区及东山区）。

在汉代（前206），番禺境内出现了岭南第一位"歌星"张买。张买是西汉越骑将军张戊的儿子，曾被封为南宫侯，善于骑射，精通诗歌音律。屈大均的《广东新语》中，曾有"张买侍游苑池，鼓棹为越讴，时切讽谏"之语。番禺的器乐演奏活动也有悠久的历史。象岗山南越王墓出土的编钟、编磬、古琴和瑟等乐器，反映出2000多年前南越国（番禺境内）已有相当规模的音乐演奏活动。时至南汉（917—971），其以广州（番禺）兴王府为首都，下设太常寺，太常寺属下的教坊掌管乐人过千，都城内乐舞戏曲丰富多彩，娱乐活动兴盛。南汉时期不仅宫廷音乐兴盛，发展水平较高，还有一批造诣颇深的音乐家。

宋代，番禺音乐更为兴盛，番禺沙湾成为广东音乐的发源地。沙湾何氏五世祖何起龙为宋朝太常寺御（又名"太宗伯"），主管朝廷礼乐，客观上对番禺的音乐文化起了一定的推动作用，使沙湾何氏逐渐形成一个民间的音乐群体，为后来形成广东音乐的发源奠定了坚实的音乐基础。元、明、清三朝，番禺出现了不少音乐才俊，如元代的何文可、何子海，明代的黎遂球、方殿元，清代王隼、陈澧、何博众等。

番禺地处珠江三角洲中南部，汇合东、西、北三江，河涌交错，气候温和，四季如春，物产丰富，是岭南的鱼米之乡。民间艺术丰富多彩。屈大均的《广东新语》云："粤俗好歌，凡有吉庆，必唱歌以为欢乐。"

番禺民间歌谣多姿多彩，有咸水歌、龙舟、木鱼书、南音、粤讴、童谣、嘀吭歌等，在番禺流传甚广。

番禺沙湾是音乐之乡，沙湾何氏典雅音乐起源于宋代，传承于元、明，兴盛于清末民初。清代的何博众是广东音乐的奠基人之一，他开创了粤乐创作之先河，创作出《雨打芭蕉》《饿马摇铃》《赛龙夺锦（初稿）》等广东音乐形成期的名曲。何氏三杰——何柳堂、何与年、何少霞在继承祖辈音乐艺术的基础上加以发展，形成广东音乐典雅派（又称"典雅音乐"）。沙湾的广东音乐人才辈出，自成体系。

20世纪30年代，番禺还涌现了一批广东音乐名家，如陈德钜、陈文达、陈俊英、崔蔚林、曾浦生、陈鉴（盲鉴）等，他们为广东音乐的发展做出了一定的贡献。

前言

　　《禺山乐韵》一书分为古代音乐、民间歌谣、广东音乐、番禺籍音乐名家四个篇章，以及附录番禺籍广东音乐名家名作品等内容。本书自建县起录下至新中国成立前止，以番禺文脉为主体，涵盖原番禺四司一捕属的地域。希望本书对于读者粗略解读番禺音乐文化有所帮助。由于笔者在番禺音乐历史方面知识不足、时间有限和资料搜集不够全面，书中难免有错漏之处，恳请方家批评指正。

第一章　古代音乐篇

第一节　中原音乐的影响

古邑番禺，历史久远，战国立名，"南有番禺，北有周至"一说古已有之。番禺置县，始于秦代。历史上番禺曾为三朝古都，计有南越、南汉、南明三朝十主，共148年，为岭南政治、经济、文化中心。自公元前214年设县起的2200多年里，番禺地域经历无数次分合，一方面受到中原文化熏陶，另一方面经历由地域延伸带来各种文化和本土文化的相互碰撞，形成了别具一格的岭南文化。番禺的音乐文化与中原的音乐文化同气连枝，派生出一系粤乐文化，番禺是粤乐的发源地。

自文明伊始，音乐在我国就享有无上崇高的地位，和"礼"相提并论。音乐像庙堂、祭坛上不可亵渎的神灵一般圣洁。它是天子、诸侯和士大夫们行为规仪的标识。在我国古代的音乐论著《乐记》里，就有"礼乐皆得，谓之有德"的说法。同部书的《乐施篇》又记载："天子为乐也，以赏诸侯之有德也。"根据诸侯享用的音乐舞蹈规格（人数的多寡，舞列的疏密），就可以看出天子对他们政绩好坏、德行优劣的评价。中国古代音乐还担负着移风易俗、熏陶民心的作用。因此，无论在国家草创时期，还是在社会盛衰关头，音乐在奠定礼制、稳定政局、平和人心方面，有着积极的政治作用。汉初的叔孙通就深明此理。在汉王朝创建时，他建议制定礼乐朝仪，使一班剽悍武夫出身的大臣、武将，在雅乐声中跪拜升降，彬彬有礼，也使汉高祖深感做皇帝的威严。

这类音乐最早起源于周代的礼乐制度,以后又继续在宫廷的祭祀活动和朝会礼仪中沿用。各个朝代虽有某些增删修订,但没有多少发展,人们称之为"雅乐"。战国时代,郑、卫等国(今河南省新郑、滑县一带)兴起一种叫"郑声"的音乐。郑声是一种以郑、卫地区民间音乐为素材,经过加工、提炼的风靡一时的新乐(或称"俗乐")。后世儒者又把与雅乐不同的、源自民间音乐的俗乐都称为"郑声"。"郑声"既不同于味同嚼蜡的庙堂雅乐,也不是'呕哑啁哳'的山歌村笛。它取之于民间音乐,而又高于民间音乐;它植根于广大民众,而又经过文饰、升华,成为全社会雅俗共赏的音乐精品。①

音乐伴随着人类的躯壳、灵魂,与其他文明一起,几乎同时走上历史舞台。它附丽于人类的精灵钟秀,在人们的生产劳动和社会生活中应运而生。

人类的起源随着我国云南省元谋地区蝴蝶人的发现,已推前到400万年前。音乐的起源也不会太迟。人类揖别古猿,最主要的两个标志是:一、会制造工具;二、有大脑思维。有思维乃有语言音节,有抑扬顿挫的声调,也有各种各样的情绪变化。我们祖先在劳动和生活中,会遇到各种顺利的或不顺利的复杂情况,油然地产生了喜、怒、哀、乐等各种感情。于是就用呼号、低吟等人声来表达,这就是最早的声乐。因此,《诗经》序说:"情动于中,而形于言,言之不足,乃永歌。"简要地概括了音乐的萌发过程。②

上古时代,诗即是歌,歌即是诗,两者是浑然融合的统一体。然而,当诗歌被朝廷征集起来时,便出现了歌诗与颂诗的差别:用于宗庙祭祀、朝享典礼时"合乐歌之",在一定外交场合则"赋诗言志"。《汉书·艺文志》说:"不歌而诵谓之赋。"此外,以诗讽谏谓之"诵",《国语·周语》中有"瞍赋,矇诵"的记载。孔子说:"诵《诗》三百,授之以政,不达;使于四方,不能专对;虽多,亦奚以为?"(《论语·子路》)《墨子·公孟》说:"诵

① 王文耀编著:《音乐艺术》,生活·读书·新知三联书店1989年版,第2-3页。
② 王文耀编著:《音乐艺术》,生活·读书·新知三联书店1989年版,第11页。

《诗》三百,弦《诗》三百,歌《诗》三百,舞《诗》三百。"可见《诗》三百篇都可以歌,也可以诵。《诗》的吟诵造成了诗与乐的分离,影响于写作,遂有了"徒诗",即不合乐的诗。而合乐的诗则被称为"歌诗",自汉代起有了"乐府"之名。

随着诗歌创作的文人化,汉唐以降,徒诗的比重越来越大,但合乐的歌诗仍然保持着旺盛的发展势头。这是因为歌诗传播的广度大大超过了徒诗,"凡有井水饮处即能歌柳词"(南宋叶梦得《避暑录话》卷下)的现象,充分说明插上音乐翅膀的歌诗比徒诗更能广泛地流行于社会,而且具有更为撼人心弦的力量。对此,古人早有认识,《尚书·尧典》说:"诗言志,歌永言,声依永,律和声。八音克谐,无相夺伦,神人以和。"即诗中之志在入歌乐后,更能产生激荡人心的效果,使"神人以和"。《汉书·艺文志》在引用"诗言志,歌永言"时也说,"故哀乐之心感,而歌咏之声发。诵其言谓之诗,咏其声谓之歌",认为咏歌可以使感情得到更充分的表达。《毛诗·序》说得更为清楚,"诗者,志之所之也。在心为志,发言为诗。情动于中而形于言,言之不足,故嗟叹之;嗟叹之不足,故咏歌之",意即诗的咏唱比诗的吟诵、嗟叹更能充分地抒发感情。此后唐宋文人对歌诗的作用也有深刻的理解,如元结《系乐府十二首·序》云:"古人咏歌不尽其情声者,化金石以尽之。"王灼《碧鸡漫志》卷一云:"诗至于动天地,感鬼神,移风俗,何也?正谓播诸乐歌,有此效耳。"可见歌诗在传播的广度及发挥教化人心的作用方面均优于徒诗。

值得注意的是,在每个时代,随着音乐的演变,总会相应地出现某种新形式的歌诗,也就是说,新诗体的产生总是建立在一定的新音乐的基础之上。所以,自先秦以来,才会出现合于各地民间音乐及雅乐的《诗经》、合于南方楚声的《楚辞》、合于清商乐的汉魏六朝乐府、合于"燕乐杂曲"的唐代声诗与唐宋词、合于宋元间俗乐的南北曲以及与四大声腔配合的明清剧曲歌词(亦称"剧诗")。因此,杨荫浏曾精辟地指出:"音乐常领导着诗歌在前进,音乐对诗词的发展确实起着至关重要的作用。"①

秦汉以来,岭南归属中央政权管辖,自此南北文化交流日益发展,中

① 刘明澜:《中国古代诗词音乐》,中国科学文化出版社2003年版,第3页。

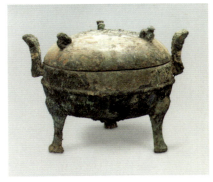

南越王墓出土的汉式铜鼎，其中4件器身有"蕃禺"字样铭文①

原文化源源流入岭南，为岭南文化所吸收。在中原文化与岭南土著文化互相撞击、互相糅合的过程中，岭南文化发展速度越来越快，并日渐形成了独特的风格。

在珠江三角洲地区，民俗喜好讴歌乐艺。广州出土的晋代砖文，有"永嘉世，九州荒，余广州，皆平康"的歌谣和舞蹈图像。

民间歌谣在广东各地广为流行。《汉书·礼乐志》记载："至武帝定郊祀之礼，乃立乐府，采诗夜诵。有赵、代、秦、楚之讴。"可见，讴是一种诗和歌体裁的民间文艺形式。越讴是广东地区的一种民间歌谣。汉代初年名将越骑将军张戊（番禺人）死后，其子张买被封为南宫侯。张买精通音乐诗歌，年幼时就善唱越讴。他在帝苑陪同汉惠帝刘盈一起划船游乐时，曾一边用桨划船，一边击节而歌，歌中反映了民间疾苦和对时弊的针砭，使汉惠帝对民情有所了解。

早在汉惠帝刘盈（前195—前188在位）时，已出现称为"越讴"的吟唱。在明代欧大任的《百越先贤志》卷四及屈大均的《广东新语》中，均有"张买侍游苑池，鼓棹为越讴，时切讽谏"的记载。唐代开元中，李仙鹤擅演参军戏，"明皇特授韶州同政参军，以食其禄"②。在《广州府志》中，也有唐代南海郡官宦之家蓄有家班"散乐"，"盛饰声伎"的记载。宋代之前，"有善歌者，与其夫自北而至"某大帅府，"更唱迭合，曲有余态"。③宋代"开宝中，平岭表，择广州内臣之聪警者得八十人，令于教坊习乐艺，赐名箫韶部，雍熙初改曰云韶部"④。

① 番禺就是今天广州，秦朝时是南海郡治，是后来南越国都城。"蕃禺"铜鼎是番禺已有2000多年历史的重要物证。同时出土铜像俑钟、铜钮钟的青铜打击乐器，均是番禺音乐历史的物证。
② （唐）段安节：《乐府杂录》。
③ 《太平广记》卷二百七十。
④ 《宋史·乐志十七》。

1983年在广州解放北路象岗山发掘的南越王墓，出土文物有重大发现。就音乐文化而言，有三套青铜乐器：编钮钟一套14件、甬钟一套5件、勾鑃一套8件。勾鑃是东南沿海古代越族的编乐。整套勾鑃每件均刻有铭文，并刻上"文帝九年乐府宫造"的文字。勾鑃也由大而小逐件刻有"第一"至"第八"的编码，最大的高64厘米，重40公斤，最小的高37厘米，重10.75公斤，8件总重191公斤。这套在公元前129年由南越国宫廷乐府在广州铸造的勾鑃，造工精细，音色纯美，音阶排列准确。据专家测音显示，这批青铜编乐基本是以十二律定音。勾鑃和编钮钟还可以通过调整敲击角度，一钟可发出不同音高的两个音，两音之间的关系为小三度，称为小三音。由此可以引证，这批青铜乐器包含了楚乐律中的"引商刻羽，杂以流徵"的音乐特点。南越王墓除出土三套青铜乐器外，还有编磬、琴、瑟等多种乐器出土，反映出在2000多年前，南越国已有相当规模的宫廷乐队，也说明当时已有编磬、琴、瑟等乐器的演奏活动。①

又据《东山名胜古迹》载：

1954年12月底，沙河十九路军坟场后面建足球场，人们在附近取土，无意中发现了一座东汉砖室墓。1955年年初，广州市文物管理委员会对古墓进行了发掘清理。出土的乐舞俑一组

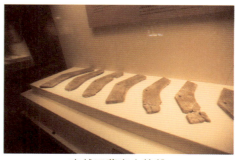

南越王墓出土的磬

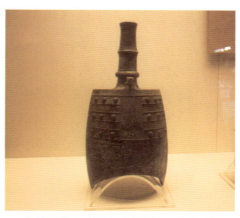

南越王墓出土的汉式铜鼎——铜句鑃

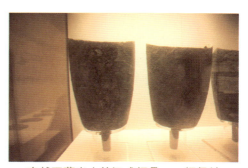

南越王墓出土的汉式铜鼎——铜甬钟

① 黎田、黄家齐：《粤乐》，广东人民出版社2003年版，第14-15页。

四件，其中三件为乐俑，一件为舞俑。乐俑有的手按琴弦，似在弹奏；有的伸出两手，似在击掌和拍。舞俑长袖宽衣，束腰，长裙拖地如喇叭筒形，右手在前，左手反旋于后，衣袖飞舞，呈翩翩起舞状。这组陶俑生动地再现了汉代歌舞表演的场面。[①]

由此可见，早在2000多年前，番禺地域就有了丰富的音乐活动。

第二节　五代（南汉）音乐

唐天祐四年（907），朱温篡唐建立后梁，此后中国境内出现了10多个割据政权，史称"五代十国"。南汉（917—975）是当时建立在岭南的封建政权。南汉以广州为兴王府，作为首都。唐末以来，岭南社会经济在相对稳定的环境下，保持持续增长的势头，综合经济实力大增。南汉正是在这个基础上号称"富强"，与诸国争雄。作为岭南经济中心与一国首都，兴王府经济也有较大的发展。北人南迁使南方农业发展。安史之乱后，内地人民为避战祸，纷纷南迁，汇成两晋以来又一次大规模的南迁浪潮。南迁人口有增无减。这些人一般从中原、江浙迁到江西、福建、湖南，辗转至岭南，集结于粤中、粤东和珠江三角洲，并将其作为重要的居留地。如洪州人古蕃，"当五季之世，中原扰攘，遂南迁岭表"，其中第四子全望居增城。一部分在岭南做官或被流放岭南因战乱无法北返的北方人士久客岭表，落籍兴王府。

南汉社会稳定，经济发展很快，文化事业取得令人瞩目的成就。兴王府不仅是一国政治、经济中心，而且也是文化中心，人才荟萃，文风盎然，在五代十国都城中属文化比较发达的一个，可与吴国江都府（今江苏省扬州市），南唐西都江宁府（今南京市）及前、后蜀成都府，吴越西府（今浙江省杭州市）相比而不逊色。朝廷以文治国，开科取士，奖掖文士，延揽人才，名士毕集，包括内地知识分子在内的社会精英竞相入縠，进入统治集团。国家建立，乃有礼乐、音乐、史学与天文历算。

[①]《东山名胜古迹》编委会编：《东山名胜古迹》，广州出版社2000年版，第104页。

南汉建立之初，一因唐制度，定吉凶礼法，置太常寺"掌礼乐、郊庙、社稷之事"①，太常寺掌管一切直接或间接地与礼乐事务相关的活动，下属太乐署则专门掌管乐人的训练与考核，鼓吹署专管仪仗鼓吹。内宫还设有东、西教坊，负责训练乐舞、百戏、杂技的表演。南汉偏居岭表之地，开拓之后，统治者就开始松懈，日益沉溺于百戏游乐之中，极尽奢靡之能事。刘龑自称"风流之子"，刘铁则自比"萧闲大夫"。殇帝时教坊伶官超过千人，歌舞昼夜不分。②伶人组成的庞大乐队，经过君主的特许，可随时出入宫苑。由此可见南汉帝王对宫廷音乐的推崇和沉迷。大宝六年（963），后主派人迎云门宗祖师文偃真身入宫，"东西教坊、四部伶伦，迎引灵龛入于大内，螺钹铿锵于玉阙，幡花罗列于天衢……瑶林畔千灯接画，宝山前百戏联宵"③。都城之内乐舞戏曲丰富多彩，娱乐活动兴盛。南汉归宋后，宋择"广州内臣聪慧者数十人，于教坊习乐，名'箫韶部'，改曰'云韶部'，内宴则用之"④，说明南汉宫廷音乐在当时应属全国的翘楚。

汉代番禺百姓在南部（今广州中山四路）建立祭祀张戊父子的祠庙（后因毁圮而再建秉正坊）

南汉不仅宫廷音乐兴盛，发展水平较高，而且还有一些知名的音乐家，造诣颇深。吏部郎中、知制诰陈用拙对音乐很有研究，著《大唐正声琴谱》十卷，"凡琴家论议、操名及古帝王、名士善琴者，咸载焉。又以古调无徵音，补新徵音谱，别为若干卷。其法以四弦中徵统会枢极，黄钟正宫合南吕宫，无射商，即徵音也"。时人"知音者皆秘之"。⑤高祖朝才人苏氏"工诗律，好为歌词，后宫拟之曹

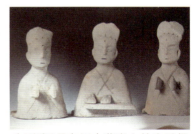

先烈路3号东汉古墓出土的陶乐俑

① 陈欣：《南汉史》，广东人民出版社2010年版，第401页。
② （清）吴兰：《南汉金石志》卷一《感报寺铜钟款》。
③ （清）吴兰：《南汉金石志》卷一《宴石山记》。
④ （宋）司马光：《资治通鉴》卷二百九十四"后周世宗显德六年"条。
⑤ （清）吴兰：《南汉金石志》卷一《乾亨寺铜钟款》。

大家"①。

兴王府乐舞戏曲丰富多彩,盛况空前。南汉兴王府内常演出"百戏",有时通宵达旦。"百戏"是汉代表演艺术的统称,又称"散乐""角抵",融汇了当时的一切表演形式,如歌舞表演、杂技和竞技表演等。戏曲艺术是百戏中一个重要的项目,不过没有独立出来,而当时正是以各种表演形式交汇的效果为美,是较平民化的审美,所以这种形式一直延续到宋代。

第三节 宋元音乐

一、番禺调笑

番禺调笑是一种表演形式,又名"调笑转踏",又叫"传踏""缠达"。王灼的《碧鸡漫志》曰:"世有般涉调《拂霓裳曲》,因石曼卿取作转踏,述开元天宝旧事。曼卿云:'本是月宫之音,翻作人间之曲。'"曾慥的《乐府雅词》亦曰:"九重传出。"盖最初为宫廷所制,后来士大夫皆仿作,为歌舞相兼的剧曲。其体制首用骈语为句队词,次口号,次以一诗一词咏一故事。诗共八句,四句为一韵,词用调笑令,故称"调笑转踏"。词首二字与诗末二字相叠,有宛转传递的意思。郭茂倩《乐府诗集》卷八十二近代曲辞类有宫中调笑及踏歌两种。调笑词,因词中有展转相应之句,戴叔伦又名"转应词"。

洪适(1117—1184),字景伯,江西鄱阳人,洪皓长子。绍兴十二年(1142)与弟遵同举博学宏词科,历官司农少卿,权直学士院,进尚书右仆射,同中书门下平章事,兼枢密使,加观文殿大学士,乞休归。家居16年,以著述吟咏自娱。卒谥文惠,有《盘洲乐章》二卷。

从刘永济辑录的《宋代歌舞剧曲录要》②一书中洪适的作品"番禺调笑"可见当年音乐活动的侧面,摘记如下。

① (宋)李焘:《续资治通鉴长编》卷二"太祖建隆二年九月壬戌"条。
② 刘永济辑录:《宋代歌舞剧曲录要·元人散曲选》,中华书局2010年版,第112-116页。

句　队

　　盖闻五岭分疆，说番禺之大府；一尊属客，见南伯之高情。摭遗事于前闻，度新词而屡舞。宫商递奏，调笑入场。

羊　仙

　　黄木湾头声哄然。碧云深处起非烟。骑羊执穗衣分锦，快睹浮空五列仙。腾空昔日持铜虎，嘉瑞能名灼前古。羽人叱石会重来，治行于今最南土。

　　南土。贤铜虎。黄木湾头腾好语。骑羊执穗神仙五。拭目摩肩争睹。无双治行今犹古。嘉瑞流传乐府。

药　洲

　　传闻南汉学飞仙。炼药名洲雉堞边。炉寒灶毁无踪迹，古木闲花不计年。惟余九曜巉岩石，寸寸沦漪湛天碧。画桥彩舫列歌亭，长与邦人作寒食。

　　寒食。人如织。藉草临流罗饮席。阳春有脚森双戟。和气欢声洋溢。洲边药灶成陈迹。九曜摩挲奇石。

海　山　楼

　　高楼百尺迤严城。披拂雄风襟袂清。云气笼山朝雨急。海涛侵岸暮潮生。楼前箫鼓声相和，戢戢归樯排几柁。须信官廉蚌蛤回，望中山积皆奇货。

　　奇货。归帆过。击鼓吹箫相应和。楼前高浪风掀簸。渔唱一声山左。胡床邀月轻云破。玉尘飞谈惊坐。

素　馨　巷

　　南国英华赋众芳。素馨声价独无双。未知蟾桂能相比，不是人间草木香。轻丝结蕊长盈穗。一片瑞云萦宝髻。水沈为骨麝为衣，剩馥三熏亦名世。

名世。花无二。高压阁提倾末利。素丝缕缕联芳蕊，一片云生宝髻。屑沉碎麝香肌细。剩馥熏成心字。

朝汉台

尉佗怒臂帝番禺。远屈王人陆大夫。只用一言回倔强，遂令魋结换襟裾。使归已实千金橐。朝汉心倾比葵藿。高台突兀切星辰，后代登临奏音乐。

音乐。传佳作。盖海旌幢开观阁。绮霞飞渡青油幕。好是登临行乐。当时朝汉心倾藿。望断长安城郭。

浴日亭

扶胥之口控南溟。谁凿山尖筑此亭。俯窥贝阙蛟龙跃，远见扶桑朝日升。蜃楼缥缈擎天际，鹏翼缤翻借风势。蓬莱可望不可亲，安得轻舟凌弱水。

弱水。天无际。相去扶胥知几里。高亭东望阳乌起。杲杲晨光初洗。蓬莱欲往宁无计。一展弥天鹏翅。

蒲涧

古涧清泉不歇声。昌蒲多节四时青。安期鹤驾丹霄去，万古相传此化城。依然丹灶留岩穴。桃竹连仙境别。年年正月扫松关，飞盖倾城赏嘉节。

嘉节。初春月。飞盖倾城尊俎列。安期驾鹤朝今阙。丹灶分留岩穴。山中花笑秦皇拙。祠殿荒凉虚设。

贪泉

桄榔色暗芭蕉繁。中有贪泉涌石门。一杯便使人心改。属意金珠万事昏。晋时贤牧夷齐比。酌水题诗心转厉。只今方伯擅真清，日日取泉供饮器。

饮器。贪泉水。山乳涓涓甘似醴。怀金嗜宝随人意。枉受恶名难洗。真清方伯端无比。未使吴君专美。

沈 香 浦

炎区万国侈奇香。稇载归来有巨航。谁人不作芳馨观，巾箧宁无一片藏。饮泉太守回瓜戍。搜索越装舟未去。蕙苡何从起谤言，沈香不惜投深浦。

深浦。停舟处。只恐越装相染污。奇香一见如泥土。投著水中归去。令公早晚回朝著。无物迟留鸣舻。

清 远 峡

腰支尺六代难双。雾鬓风鬟巧作妆。人间不似山间乐，身在帝乡思故乡。南来万里舟初歇。三峡重过鹜久别。玉环留著缀相思，归向青山啸明月。

明月。舟初歇。三峡重过惊久别。玉环留与人间说。诗罢离肠千结。相思朝暮流泉咽。雾锁青山愁绝。

破 子

南海。繁华最。城郭山川雄岭外。遗踪嘉话垂千载。竹帛班班俱在。元戎好古新声改。调笑花前分队。

高会。尊罍对。笑眼茸茸回盼睐。蹋筵低唱眉弯黛。翔凤惊鸾多态。清风不用一钱买。醉客何妨倒载。

遣 队

十眉争艳眼波横。蜺袖回风曲已成。绛蜡飘花香卷穗，月林乌鹊两三声。歌舞既终，相将好去。

此曲所咏皆番禺古迹，今略记于后：

第一，羊仙，《太平寰宇记》谓五羊城相传有五仙人骑五色羊执六穗秬而至，故今呼为"五羊城"，即今广州番禺区也。

第二，药洲，《一统志》谓药洲在府城内。南汉时聚方士炼药于此。

第三，海山楼，广东省志谓楼在镇南门外，宋嘉祐中，经略魏炎建，

下即市舶亭。

第四，素馨巷，《扪虱新话》谓广中素馨以蕃巷种者尤佳。

第五，朝汉台，尉佗立台以朝汉室。圆基千步，直峭百丈，螺道登进，顶上三亩，朔望升拜，号为"朝汉台"。

第六，浴日亭，《一统志》谓浴日亭在扶胥镇南，海神庙之右，小丘屹立，亭冠其巅，前瞰大海。夜半日渐自东海出，故名。

第七，蒲涧，《太平寰宇记》引裴氏的《广州记》谓甘溪涧在番禺县，水极甘冷，又名菖蒲涧。涧中产菖蒲，一寸九节，安期生采服仙去。

第八，贪泉，《晋中兴书》谓吴隐之为刺史，自酌贪泉，题诗曰："古人云此水，一歃怀千金。试使夷齐饮，终当不易心。"

第九，沈香浦，即沉香浦，《一统志》谓浦在广州府城西，即吴隐之投沉香处。

第十，清远峡，苏轼的《峡山寺》诗自注称，"传奇所记孙恪袁氏事即此寺，至今有人见白猿者"。按《裴铏传奇略》云："孙恪游洛，纳袁氏女。后至清远县峡山寺，袁氏改服理鬟，持一碧玉环献僧曰：'此院中旧物。'僧初不晓，及斋罢，有野猿数十悲啸扪萝而跃。袁氏命笔题一诗曰：'刚被恩情役此心，无端变化几湮沉。不如逐伴归山去，长啸一声烟雾深。'乃化猿而去。僧方悟乃为沙弥时所豢者。玉环本胡人所施，当时亦随猿而往。"

二、有关宋代沙湾何氏家族音乐历史的记述

《沙湾何氏宗族概况·文艺篇》中对沙湾何氏家族的音乐历史有以下记载。

自从何德明在沙湾定居并广拓田产致力耕作后，何氏族人分房建立分支祠堂，整个氏族都在发展农业中获得日益增长的财富。何氏族人一部分力求通过科举进身，而更多的族人由于有了休养生息之地，故也不十分执着于仕途进取，如元朝何文可"卒官于古县主簿，为歌词语，语皆妙出，至今犹脍炙之""悦乐善琵琶"。何文可之子何子霆说："吾既不能立朝以事君，又不克家以事亲，吾何以孝于世？""遂学音乐律吕

之学以自娱……辄以金石丝竹之音，侑之善于吟咏以陶其性。"这里说的是，何子霆不但以音乐自娱，还以音乐演奏侍奉双亲。可见，沙湾何氏对音乐结缘由来已久。上溯至宋代，何德明的长子何起龙官太常寺正卿，主管官廷礼乐，所接触的音乐艺术是广泛的，为后来沙湾广东音乐的形成和发展准备了信息条件。各种民间文艺也在沙湾先后发展并丰富起来。

何起龙（1226—1272），字君泽，号恕堂，番禺沙湾人，是何族定居沙湾始祖何德明（名人鉴，称"四世祖"）的长子（称"五世"）。他自幼即博综群籍和经史百家，尤其精研于《春秋》一经。

宋理宗淳祐十年（1250），何起龙24岁，中进士，官授郁林州司户参军修职郎。后调任肇庆司，任内他平反冤狱，挽救了不少无辜，至令受害最深的方某也能得救。方某感激不已，遂命其子削发为僧，日诵经以报其德。后来，何起龙擢升为南容州佥判，任事甚勤，特恩封其父何德明为承务郎南容州佥判衔。他最后入朝监省仓，加授朝散大夫太常寺卿，职位与后来的礼部尚书相当，因称"大宗伯"。"大宗伯"匾为何起龙曾孙何子海于明初中进士后，由广东行省中书参知政事郑允成追认而题（原匾今仍保存于留耕堂中，已为珍贵文物）。宋度宗咸淳四年（1268），官居右正言的郭方泉甚重何起龙为人，有意推荐他出任要职时，他却立即辞去官职，回故乡沙湾隐居起来。有关官员评说他，为官十多年洁身自爱，表里如一，并能推己及人，堪称"淳祐全人"。他们兄弟4人都读书参加科举，二弟何斗龙为特科省元，嘉赐"博学宏词"；三弟何跃龙由太学生授从事郎；四弟何翔龙举明经，授文林郎。兄弟4人成为留耕堂的四大房。何氏族谱说，"兄弟蝉联，簪组相继，至元季凌夷，或仕或隐"，并说何起龙"有集传于世"，但早已散失。何氏族谱记载何起龙为沙湾何氏音乐的始发人也。

何汝楫，明吏部尚书、华盖殿大学士梁储所题榜文称："弱冠有声黄泮间，筮士连州学正，历任广州、德庆二郡教授。"

何汝楫之子何光衍"为歌词语、语语皆妙,至今犹脍炙之"。明进士张璜为他作《墓志》上书:"公逊志时敏,笃志博古……其文章厚泽高古,其词赋则语语绝出。"

何文可"少而好礼,且悦乐,善琵"。

何子海(1327—1379),名庆宗,号伯(百)川,沙湾侍御坊人。他是何起龙的曾孙,自小得家传之学,钻研《尚书》以至子史百家。因见元朝国运日衰,不仕而归,以隐居教授和著述为事。他博学能诗,曾写出《秋风三叠》,清婉沉蔚。

到了明代洪武三年(1370),何子海再次赴考,中乡试第二名举人。翌年再中进士,授将士郎,任邳州睢宁县丞。何子海于任上大有政声,据《庐江沙湾何氏宗谱》载:"(子海)虽然以进士尤亲佐二之职,邑当凋瘵之余,而公不惮勤瘁,兴学校,修庙宇,惠抚黎元。由是保若赤子,溉若嘉禾,革奸为良,柔暴为粹。耕者力穑,赋者以时。秩满陞金华府永康县丞登仕郎,其政尤逾于睢宁。"

何子海擅作曲填词,他的著作有《伯川集》《成趣园集》《何氏原宗谱》(与何志一合撰)、《书田记》和《肯构堂记》等。今安宁西街中的"进士里"即为其原居地,有名儒黄佐(泰泉)的题字以纪念之。

第四节　明清音乐

文献资料中对明清番禺音乐人的评价,现摘录如下。

明代沙湾音乐人:何仕达、何仕进"能属文,善音乐"。
何世明有诗载入《岭南珠玉》《明皇粤音》。
何桂发"善声诗,谈地理,娴音乐"。
何泰安"家列图史,庭植花卉,日与文人贤士相与谈论觞咏",

"其居曰'贞固',群子多有为诗文以歌述其美者"。

沙湾何氏自宋代何起龙开创何氏音乐之先河起,至清代何博众(约1820—1881)始创"十指琵琶"弹奏技法,创作《赛龙夺锦(初稿)》《饿马摇铃》《雨打芭蕉》等粤乐经典,为粤乐创作奠定了基础。沙湾族人何滋浦先生辑录编成的《粤韵寻源·随想书》中载有多位明清年代番禺籍的音乐名家,兹摘录如下。

黎遂球(1602—1646),字美周,番禺人,诗人,明末抗清英雄。广州人为了纪念他,把他读书的地方濠弦街更名豪贤街,沿用至今。1627年,番禺乡试出了一道"圣人作乐化之盛"的考题,当时身为番禺学子的黎遂球的答卷就写成一篇乐论,其中写道:"烈士歌而虹贯,冤妇感而霜飞,一念之动,感激至精,圣人知之,于是求之于十二度之管,七弦之丝,而功化听之。""南薰一歌,夔民一典,历降而下,其功大可世世按也。""夫乐者,不和则不乐,不乐何以相和?""观其三十六官而化之,环转者,可见也。"

王隼(1644—1700),字蒲衣,番禺人,诗人、琵琶演奏家,能谱琵琶曲和创作昆曲。他除著有《大樗堂集》十二卷外,还著有《琵琶楔子》一卷,是"取古人词曲之佳者谱入琵琶"(可惜这些琴谱今已失传)。在王隼所作的《无题一百首》诗中,有"琵琶新谱按新弦,一曲昆仑自小传""金管曾教修笛谱,银釭相伴绣笙囊""消恨偶书琴里谱,寄愁频数曲中名"等句子。《清史稿》一书中有对王隼的简述,说他"性喜琵琶,终日理书卷,生事窘不顾,惟取琵琶弹之,琵琶声急,即其窘益甚"。清代大诗人陈恭尹著《独漉堂集》记述,王隼"纳徐氏副室,教以琵琶,余题首卷"。有曰"琵琶妙手王摩诘,不卖鸾胶继断琴"。又有《胜朝粤东遗民录》载:"隼性嗜音,能自度曲;作昆山腔以寄意。""仁(隼婿,名孝先)依而和之,瑶湘(隼女)吹洞箫以赴节,每夜阑人静,声发众庐中,里人侧耳听,不敢近,惧其近辄止也。"从上述材料可以看到,这是350年前的一个以王隼、别室(妾)、女儿、女婿一家四口有弹有唱的典型家庭"私伙局"。

陈澧(1810—1882),字兰甫,人称东塾先生,番禺人,清道光年

间著名教育家和精于乐理的古琴家。他在音韵学方面卓有成就，有较多的著作遗给后人。现时某些大专院校文科的课本，也有引用他在声韵方面的论点。他的主要论著有《三统律详说》《述乐》《琴律谱》等，还有《声律通考》十卷，评考了古今声律，欲由工尺而识宫商而识律吕，指正了《律吕争议》南钟为宫，夷则为徵十四律的谬误。其中在《小引》中说："儒者欲知之乐，宜先学琴；学知五音十二律，非学指法也。余著《声律通考》，于琴之声律，已言大略，今复为谱评著之，学琴者可一览而明，而工于指法者，亦可由此进者之艺。"

此外，对音乐有建树的还有以下著名学者：

方殿元（1636—？），字蒙章，号九谷，番禺人，清康熙三年（1664）进士，著有《九谷集》，其中《环书》一章专门对音乐创作进行论述。

张维屏（1780—1859），字子树，号南山，番禺人，道光二年（1822）进士，当时被拥称广东诗坛领袖。他所著的《松心日录》，推崇和评述我国清代著名音乐学者毛奇龄（1623—1716）所著的乐论《竟山乐录》等。

明清时期，珠江三角洲地区生产力提高较快，经济繁荣使人民群众对文化生活产生迫切需求，因而也促进了地方文化娱乐的发展。就是在这一时期，在珠江三角洲地区诞生了广东最大的地方戏曲剧种——粤剧，还先后诞生了木鱼歌、龙舟歌、南音、粤讴、粤曲地方曲艺曲种。

番禺地区，民间喜庆向来有演奏锣鼓吹打乐的习俗。道光初年（1821）开始出现八音班。八音班因通常由八名乐工组成，因而得名。早期八音班吸收演奏昆、弋戏曲牌子器乐曲和演出西秦戏腔调，故也曾称为"西秦班"。同治后期，八音班开始逐步由演唱西秦腔调改为以演唱本地的粤剧、粤曲腔调为主，兼唱木鱼和南音。

辛亥革命前，番禺地区普遍出现八音班和锣鼓柜。民国以后，两者都演唱粤剧音乐，八音班更以"清唱粤剧"为主，他们不但要对乐器兼拉、兼打，并且还兼唱生、旦、丑、净。而锣鼓柜则纯粹以乐器吹奏粤剧曲牌为主，成员都是业余性质。他们用一个四边配有柱子、上张华盖的柜子，

似轿子模样，前后4人抬着。全部成员化装成粤剧小武模样，边行边奏。除了敲击乐外，还有管弦乐。演奏有所分工，用小唢呐代表男声，用一高一低来表现男女对唱。新中国成立前，禺南地区新造、石楼、石碁、钟村、大石、沙头等乡锣鼓柜十分普遍。仅沙湾所属四村，就有锣鼓柜近

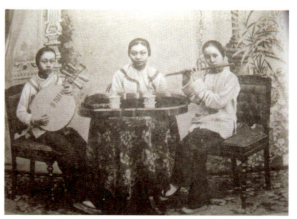

清光绪十六年（1890）在弹唱粤乐的女伶

30个，每个锣鼓柜配备8人以上。每年三月初三沙湾飘色，锣鼓柜就跟着巡游，打打唱唱，如果人手不够，就到外乡去请。后来八音班和锣鼓柜逐渐演变为一体，故有"八音锣鼓柜"的称谓。

清末民初，县内出现不少"玩家"（业余音乐家和爱好者），他们在私人家庭里或"私伙太公厅"开设"私伙局"。这是民间的自发组织。有时还邀请失明艺人参加演唱。每逢开局，主家就在门上高挂灯笼，欢迎朋友邻居有雅兴者入座。唱至深夜，主家还设夜宵招待，直至收下灯笼表示不再接待客人。这些"私伙局"又名"灯笼局"，延续至新中国成立后仍有活动，为曲艺音乐培养了不少人才和听众。

唱木鱼书在禺南地区相当流行。木鱼唱腔节拍自由灵活，且运腔上既不像南音要求那么严谨，也不像龙舟那么粗亢费力。它的旋律几乎在5与5的八度音程里运腔，简单易懂，因而十分流行，成为老幼咸宜、雅俗共赏的曲艺形式。只清唱一段，没有情节的称为"木鱼"；有故事情节的称为"木鱼书"，如《背解红罗》《观音出世》《梁山伯与祝英台》《慈云太子走国》等便是当时较流行的木鱼书。

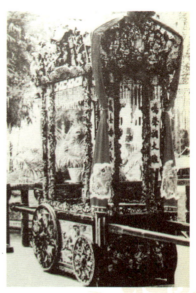

清代八音锣鼓柜

清代木鱼书

番禺乡镇祠堂庙宇林立，每年神诞有二月十三"洪圣诞"、三月初三"北帝诞"、五月十三"关帝诞"等。不少乡村每逢神诞都有打醮、出会，经济不太好的乡村会请八音锣鼓演奏助兴，比较富裕的乡村还会请戏班演戏酬神。因为八音锣鼓班乐器齐全，且演奏多为粤剧音乐，时间又长（往往通宵达旦），所以间中也由乐手伴唱。八音柜没有女性，演唱者一般用假嗓，唱官话。曲目多是传统粤剧"正本戏"主题套曲。

八音锣鼓柜大都来自本乡或邻近乡村，活动频繁，逐渐形成相对稳定的民间社团。抗日战争时期，沙湾较有名气的八音锣鼓柜有20多个，其中，石碁莲塘的"群庆社"颇有名。

当时，间有盲人走村过乡卖唱。曲调以南音、龙舟为主，曲目有《背解红罗》《金丝蚨蝶》等。有时为了招徕主顾，也唱一些如《陈二叔》之类的逗笑、插科打诨、黄色庸俗的谐曲。

民国初年，乡间文人结社聚众演奏广东音乐曲艺的"私伙局"和稍后的音乐曲艺茶座相继兴起。

沙湾镇"私伙局"中较著名的有"大厅""翠林"等社团，曾产生被誉为广东音乐大师的"何氏三杰"（何柳堂、何与年、何少霞）及一批音乐人才，出现了曲艺名伶燕燕、飞霞以及著名演唱艺人陈鉴（盲鉴）等一批曲艺界前辈。沙湾音乐社团与早期广东音乐界吕文成、尹自重、何大傻及粤剧界南海十三郎、冯志芬、曾三多等众多知名大师交往颇多。他们切磋探讨，致力于曲艺创作和演奏技巧的研究，成绩斐然。何柳堂加工整理再创造地发展了祖父何博众传下来的《赛龙夺锦》《雨打芭蕉》《饿马摇铃》等乐曲，使其成为广东音乐的不朽名作。何柳堂的力作《七星伴月》《回文锦》等乐曲也成为流传后世的音乐精品，为广东音乐曲艺事业做出了重大的贡献。

第五节　沙湾元明时期音乐人墓志摘录

墓志是记录逝者传记的石刻，可作为历史资料，补史书之不足。

从元代番禺沙湾何氏何文可、何子海，明代何子霆、何子和的墓志铭的内文，可以了解当时番禺沙湾何氏家族的一些音乐概况以及其人的事迹，兹摘录如下。[①]

元逸士文可何公墓志

公其先庐江人也，后徙居南雄。金沙水村待御有祠焉。侍卫御派别而为，六学士始来广。六学士讳沉营，生三九承事郎，讳礼。礼生念三承事郎，讳琛。琛生府判，讳人鉴、字德明。有四子，皆显贵。而其孟子（引按，即长子）曰起龙，号恕堂，二十五岁试魁春秋，及上第授修职郎、郁林州司户参军，调肇庆。司理冤诬囹诣，无不为之明；罪构排斥，靡不为之辩。有民方氏，去发为释而焚以报。又入朝监省仓，封朝散大夫、太常寺卿。生子二人应甲、应元。甲富文学，教授广州、德庆府，号芝田先生，娶妣王氏，生禹孙、殷孙。及公讳周孙，字文可。禹孙字忠可，卒官于古县主簿，为歌词语，语皆妙出，至今犹脍炙之。有子四人，其最显曰子海，又以麟经第于我朝，可谓能绍厥祖之学者。应元曰二登仕，娶区氏，无出。公以兄子而嗣焉。公少而好礼，且悦乐善琵琶。一生恶竞奔，故号逸士。六十慕弘业，故基凡两娶，皆区氏安人。先安人生子震初，字子霆，娶高氏，无出。后安人生三子大中、圣与鼎享，两不育。大中字子和，室亦区氏，生志高、志明、志远。志明性孝仁，子和以之嗣兄。今命青鸟，子不浃旬而辟塘土地冈以厝。公及继配区安人，志明之力居多焉。呜呼！果仁孝哉，遂为之铭曰：

何氏之兴，其来有自。侍御而下，作者三四。建乎省仓，德泽是将。遗我后人，浩浩荡荡。故我何氏，日大一日，如川方至，如松方郁。公于考室，益又加修。庶几肯构，完固千秋。及今果见，秀实孙

[①] 何品端主编：《沙湾何氏宗族概况》，《沙湾何氏宗族概况》编纂委员会2011年版，第270-273页。

枝。思念我祖，艰创基业。斩彼荒榛，开厥秘壤。以葬我祖，鬼神是仰。既又捐金，永志以镌。前言往行，一一俱存。山兮水兮，明矣秀矣。孝孙之心，同永乐矣。

大冈之阳，南面大海，北枕萝峰。我七世祖文可公原配也，安人墓在焉。安人系出区宦贵族也。而我祖少好礼，长悦乐，簪缨世胄，不求仕进，时以琵琶自语。安人亦通音律，恬然安之。我祖又广积基业，礼义训子。安人和平淑慎，勤伦鞠育，婉成我祖之雅志。

八世叔祖子海公墓志

讳庆宗，字子海，号伯川，乃旗山公嫡子也。生于元泰定四年丁卯（1327）七月廿九日辰时。公性颖悟，天资明敏，复出群辈。少得家传之学，治尚书。弱冠慕其祖，以春秋取宋进士，改从江右西两熊先生学，尽得其要旨。及于子史百家之言，靡不究览。其文词赡博，浩瀚奇雄。年二十中元至正第四名举人。以元运向否，不仕而归。隐居教授，以著述为事。天朝廓清，区宇至明。洪武二年，广东行省恭政周祯，举公明经，行修辟授教谕，番邑庠生。三年秋，领乡试第二名举人。明年登吴伯宗榜进士，三甲廿九名，敕授将仕郎、凤阳府邳州睢宁县丞。时国运初开，官制未备，俱执阉为定。虽以进士而犹亲佐二之职。邑当凋瘵之余，而公不惮勤瘁，兴学校，修廨宇，惠抚黎元。由是保若赤子，溉若嘉禾，革奸为良，柔暴为悴，耕者力播，赋者以时。秩满陛金华府永康县丞，登仕郎。其政声尤逾于睢宁。一时名流，如翰林修编宋濂、参知政事天台陶侃、典籍孙蕡辈，咸称美之，皆有文章以叙其政事。公之德政，载在舆志。公之赋咏，传于行世。而《秋风三叠》，尤为绝唱。

八世明处士子霆何公墓志

孟轲氏曰："不孝有三，无后为大。"恶而其坠宗祀，而责以不孝也。不孝也者，人恶而绝之。圣人哀其无嗣，出乎天理之使然，许以兄弟之子继其后。兄弟之子犹子也。故志明德嗣子霆。子霆翁讳震初，其先庐江人，有讳祖，晋殿中侍御史，拜清海军使。因家凌江之沙水村，子孙益蕃衍。至訾仕宋高宗朝，为翰林学士，徙居广州生礼。礼生琛，俱承事郎。琛生人鉴，以男朝散大夫、太常太卿，恩赠南容州判官，至

太常太卿、朝散大夫，生应甲、应元。甲以明经教授广州、德庆二郡。生忠可、质可、文可。忠可袭父业，教授平乐府，复主静江路古田县主簿。应元无嗣，文可继之。文可生公。公性颖悟才辩，年十二通四书，义学毛郑诗，肄举子业。文可嘉其笃志经术，俾卒业于乡。先生张可轩悉以国风雅颂之精微授，故所学深得温柔惇厚之教。事父母之礼，而孝子之行益彰于都。鄙年十五，以经济自任，慨然有尧舜君民之志。尝曰："自吾判官居沙湾，而兴于前。太常卿振于中。后之能官者，代不乏人。复兴于今，舍伯仲谁与？"由是自强不息，讨论帝王之大法，当大有为于世。甫弱冠苦学，灯窗遽丧，其明弗果。厥志乃曰："吾既不能立朝以事君，又不克家以事亲，吾何以孝于世？"遂学音乐律吕之学以自娱。每遇令辰佳节，偕子和进皆甘酒称寿于亲。辄以金石丝竹之音，侑之善于吟咏，以陶其性。居父丧三年，寝苦枕块于别室，不脱经带，不接宾客，不听音乐，不食珍味，不苟启齿。君子以为，难与子和友恭，未尝出闲言。平生笃履操实，有长者之风焉。

八世明处士子和何公墓志

呜呼！人孰不念父母？念父母则思祖宗，其潜德有未耀思，所以彰之其志；有未遂思，所以述之其墓；有未奠思，所以安之。余独不然。谪居海滨，离祖宗，弃坟墓，岁时北望，海天茫然，泪雨不已。而何志时，竭余旅邸，徵季父墓表，曾增忧痛，辞不能文，而请益虔乃稽。何氏之先，庐江人。中叶讳昶，以明经仕殿中侍御史、拜清海军使。因居雄州之沙水，子孙盛大，祠堂祀侍御。至营六学士生礼。礼生琛。琛生人鉴，以长男朝散，恩封承务郎南容州判官。沙湾之兴，实自判官始。子四，长曰起龙，累官朝散大夫、太常卿；次曰斗龙，登博学宏词，第为省元；季曰跃龙，以赠朝散，荫赠从事郎；四曰翙龙，赠文林郎。太常卿生应甲、应元。字济之，号芝田，为建州学正，擢广州、德庆二郡教授。子三人，长禹孙，字忠可，号岐山，累官至静江路古田县主簿；次殷孙，字质可，教授封川开建县；季周孙，字文可，为应元后。文可子五人，长震初，字子霆，丧明不仕。三圣与四鼎亨、五观与俱夭。公居其次，讳大中，字子和，号光大。惇厚善读书，耽田园山水之乐，言忠信，行笃敬，乡里以长者称之，有夸毗违理者皆惮公。窃谓曰："吾所事公，知否或知之？"公叹曰："彼所为，岂圆顾方趾之

行也。"戒诸子绝迹,弗与交际,中岁益好善。知元运讫录,闭门不出。哀子霆丧明,事之如父。日少晏,问曰:"饮食善否,得无饥乎?"天少冷,问曰:"衣服暖否,得无薄乎?"子霆唯唯而退。令辰佳节,与子侄奏丝竹之音,侑觞豆以奉于亲。亲有疾,衣不解带。汤药必亲尝,亲不食亦不食。疾愈,亲喜食亦加餐。以亲耄出,未尝异方。至正甲午父丧。是时四郊多垒父,弗以世变而杀其礼。

第二章 民间歌谣篇[①]

第一节 咸水歌

一、咸水歌概说

番禺历史悠久,民间文艺蕴藏丰富,各地流行的民歌、童谣十分普遍,具有鲜明的民间生活气息和浓厚的地方色彩。

县境濒临南海,沙田面积广阔。每年枯水期,南海咸潮涌入县内的大沙田地区。咸水所到之处均是沙民聚居之所。大沙田地区流行丰富的民间歌谣,品种繁多,优美动听。这些歌谣都源自有咸水流到的地方,因此,人们便将这个地区流行的民歌称为"咸水歌"。

咸水歌可以说是一个体系的民歌,可分为担伞调、高棠歌、姑妹腔、东风调、大缯歌、渔歌、丰收调、叹情等。此外,木鱼、龙舟歌、沐浴歌、疍歌(蛮歌)等在明末清初时期也统称为"咸水歌"。

过去生活在沙田,以捕鱼为业,兼从事五谷耕种的劳动人民,被贬称为"疍家"。清初屈大均的《广东新语·舟语》载:"诸疍以艇为家,是曰疍家。其有男未聘。则置盆草于梢(船尾)。女未受聘,则置盆花于梢,以致媒妁。婚时以蛮歌相迎,男歌胜利则夺女过舟。"所指"蛮歌",就是咸水歌,亦称"疍歌"。清初诗人王士禛有《广州竹枝词》谓:"两岸画栏红照

[①] 参考阅读梁谋主编《番禺民间艺术集锦》,见《番禺文史资料》(第17期),2004年。

水,疍船争唱木鱼歌。"木鱼歌为咸水歌之一种。

咸水歌富有地方特色,流行地区颇广。歌者多数是见人唱人,见物咏物,托物寄意,即景生情,随口而唱。其歌词多用当地群众口头语,有浓厚的地方色彩。其曲调爽朗朴素,节奏自由,唱来上口,听来悦耳,感情真挚,形象生动,韵味浓郁,生命力强,故能世代相传。如石楼姑妹腔《海底珍珠容易揾》歌中的"盆菜落塘唔在引,两家情愿使乜媒人""生食藕瓜甜又爽,未知何日筷子挑糖""鸡跳麻篮心搅乱,未知何日结良缘""山顶种葵葵合扇,共哥携手结姻缘",以及《十二月采茶》中的"四月采茶雨水深,雨水淋淋织手巾,两头织出茶花朵,中间织出采茶人""五月采茶扒龙舟,龙舟鼓响满江游,丢开茶田暂不理,姐妹快乐睇龙舟",皆以比兴为工,词艳而情深。这种借喻与写实的手法,引物连类,委曲譬喻,展现了咸水歌的特色。榄核乡的传统咸水歌《膊头担伞》《拆蔗寮》《一岁娇》等,是一种有人物、有情节、有故事的民间叙事长诗,也是一种富于情趣的说唱形式。

咸水歌流行于县内大沙田区,男女老幼聚在一起,便会托物寄意,抒发情感,或田间河涌上对唱,或搭歌台斗歌,成为沙田人民喜闻乐见的习俗。歌手杨柱说,1929年秋,灵山紫沙有个女歌手陈焕容大摆歌台,说谁人能斗赢她,她甘愿许配终身。杨柱与一帮小伙子和她斗了三日三夜,谁也斗不过她,一时传为佳话。

二、咸水歌部分腔调唱词

莲港渔歌(之一)

莲花山上登高望,(呀哩!啰……嗨)前(又)临(哩呀)大海狮(又)子(呀哩)洋呀啰嗨!

(野风、蔡德全记谱整理)

莲港渔歌(之二)

(妹好呀哩)莲花山(又)上(呀哩)登高望,(呀哩)(好妹呀

啰哎)(妹好呀哩)前(又)临(呀哩)大海狮(又)子(呀哩)洋呀啰哎!

大缯歌（之一）

(哥啊啰)海底珍珠(呢)容易揾,(啦啰)(好哥呀啰)(哥啊啰)真心(呢)阿哥世上难(呢)寻(啦啰)。

<div style="text-align: right">（野风、蔡德全记谱整理）</div>

大缯歌（之二）

(妹啊啰)千条大海(哩)万条江,(啦啰)(好妹呀啰)(妹呀啰)共产党恩情(哩)长(啦啰)。

姑妹腔（之一）①

(有情呀妹妹呀哩)蕹菜落塘就唔使(也又)引(哩姑哩呀妹),二家有情情愿(就)使乜媒(呀哩)人(呀啰)。

<div style="text-align: right">（野风、蔡德全记谱整理）</div>

姑妹腔（之二）

生食藕瓜甜又爽(呀哩姑哩妹),未知何日筷子挑(呀哩)糖(呀啰)。

姑妹腔（之三）②

(妹好呀哩)什么花开(呀哩)蚨蝶样(呀哩)?(好妹呀啰呵哎)(妹好呀哩)花开(呀哩)结子尺多(呀哩)长(呀啰哎)?(哥好呀哩)豆角花开(呀哩)蚨蝶样(呀哩)(好哥呀啰呵哎)。

① 此腔在石楼沙田区最流行，因而又叫"石楼姑妹腔"。
② 此种姑妹腔调多用于短句咸水歌，最好的表演是来用对唱情歌。男唱的开头用"妹好呀哩"，女唱则用"哥好呀哩"或"弟好呀哩"。

高棠歌（之一）①

乜花开花在海心啰？乜花开花一层啰层？乜人领导功劳大啰？乜人恩情海样啰深？铁树开花在海心啰，木瓜开花一层啰层，共产党领导功劳大啰，毛主席恩情海样啰深。

（野风、李坚记谱整理）

高棠歌（之二）

共产党来恩情长（啰），唔知何处开言章，好比鲜花千万朵（啰），朵朵红来朵朵香。

（野风、蔡德全记谱整理）

叹 情 调

唉！哩我娘呀唉！唉！娘呀，你女新鸡都未啼哩别人就话老呀，唉！哎呀娘呀，孩儿麦芽哩咁嫩就迫呀做新娘。啦唉！

（李坚记谱整理）

东 风 调②

东风阵阵稻花香，丰收早造快登场，二叔手拈禾穗看啦！条条呀足有哩尺多长。东风阵阵稻花香，二叔越看越欢畅，皆因生产政策好啦，八字呀，宪法（啰）放光芒。

（蔡克坚改编）

① 过去劳动人民结婚或其他喜庆事，常唱"高棠歌"以示谢贺客。"高棠"即喜庆洋洋之意。
② 此曲调根据"担伞腔"改编而成。20世纪60年代民歌改革时曾以此词谱调，在全县推广，称为"东风调"，流行于番禺各沙田地区。

丰　收　调[①]

放声歌唱丰收歌（呀哩），今年生产喜事多（呀哩）。丰收喜报毛主席（啰），红旗招展满江河（呀哩）。

（蔡克坚改编）

团　团　转

团团转，葵花园，啊爸係个好社员。阿妈心真细，教我睇牛仔。牛仔大，耙田快。赶牛唔使鞭，耕咗千亩田。三百种蔗蕉，七百插禾苗。山欢笑，水欢笑，生产丰收，搭金桥，笑呵呵，过银河，丰收喜讯报外婆。外婆去执谷，寻三叔。三叔送粮拉红马，三婶连夜绣红花呀！送粮一条龙，骑龙去北京，北京有粒星。共产党，真英明，带领我哋奔前程。社会主义好比太阳开。

（蔡克坚改编）

禺北客家山歌调

（女唱）正月角菜[②] 角义义哎，角菜开园就（呀）打花[③] 哎，同哥落园来摘菜哎，摘菜唔好连（呀）头车[④] 哎。

（男唱）正月角菜角义义哎，角菜开花车打车[⑤] 哎，摘菜唔敢连头车哎，留来长久开心花哎。

（歌手何兆清唱，李坚记谱整理）

[①] 此曲为1962年民歌改革时新编的调子，名为"丰收调"。它的腔调第一句和第三句与高棠歌有点相似，第二句和第四句则与姑妹腔相似。

[②] 角菜：菠菜。

[③] 打花：开花。

[④] 连头车：连头拔。

[⑤] 车打车：一簇簇。

膊头担伞（之一）①

　　膊头担伞伞头低，问娘何处探亲嚟②。我新筑田基唔③用娘来踩，请娘贵步落田行。

　　膊头担伞伞头高，明明白白探亲夫。乜话④新筑田基唔用我娘踩？不久两年係⑤哥手下妻。

　　你係我真妻还是假妻？係我真妻快快转头嚟，係我真妻行多三几转，田基踩烂等我担梆去补返泥。

　　你叫我行时我亦唔行，你娘行过田基草唔生，叫哥整好田基緼⑥好水，第一赚钱归养父，第二赚钱归养母，第三赚钱悭俭使，赚到白银娶妹归。哥罢哥！等一等！等到明年八月十五中秋晚，采枝花树到哥你房间。

　　开门是罢嫂。你係我谁人？

　　我係你同房亲阿姑，我哥昨日开田遇着嫂，佢⑦返归⑧唔食三朝七日茶共饭，我妈慌忙去求神阿爹去问卦，佢话唔赖神时唔赖鬼，总係单思成病嫂你知无？

　　单思成病有几多朝呀是罢姑？嫂在房中未得知，姑你坐在厅前来等嫂，等我手挽麻篮同姑去巡下苏州市，先买麦冬后买蜜枣，你睇咁⑨多上好新会甜橙要多三几斤。

　　姑嫂同行去探新夫，行尽几多弯曲路，行尽几多路底途，行到我

① "担伞腔"又称"膊头担伞"，流行于番禺、顺德一带，在番禺是流行很广的一种民歌，歌名即根据传统的歌词开头的一句"膊头担伞伞头低"而定。知《拆蔗寮》《十三月采茶》《玉扣恨》等叙事长诗都用"担伞腔"来演唱。
② 嚟：来。
③ 唔：不。
④ 乜话：怎么说。
⑤ 係：是。
⑥ 緼：管。
⑦ 佢：他。
⑧ 返归：回家。
⑨ 咁：这么、这样。

夫床边身坐下，我左手拨开花蚊帐，我右手拨开花冚①被，问夫你茶饭食些无？

我茶饭不思难下肚是罢妻，朝朝起身都要爹妈二人扶，我食粥犹如石啃，我食饭犹如吞老糠。妹罢妹！我叫妹担支②矮凳过妻来坐下，我有两句粗言来吩咐，你返归说过哥共嫂，叫你另拣高门嫁过后头夫。

我口咬黄连肚内苦是罢夫，乜话叫我另拣高门嫁过后头夫？我头上包巾畀③夫你缠住颈，我身着衣衫俾夫你作被冚，等你有乜蛇神鬼怪尽消除，我又唔知边处④有个名功先生医得，我丈夫身病好，我金钗除下快快请医方。

家嫂说话不应当，乜话金钗除下请医方，我都唔知边处有个名功先生，医得我儿身病好，金钗慢慢打还娘。

安人说话不应当，乜话金钗慢慢打还娘？若有名功先生医得我夫身病好，金钗唔插又何妨？

点送情娘去归乡，有乜丝绸什物答谢娘？我屋内有十丈加机白布仔，送娘十丈做件粗衣裳。

安人说话不应当，乜话送娘十丈粗布做衣裳？莫讲话你屋内有十丈加机白布仔，就算你有十丈绫罗乜作闲常。

门前鸦雀叫咕咕，媒婆话你失了夫。

话起失夫心内苦，我七岁无爹八岁无母，借问黄泉有几多远路，等我生钱来赎我亲夫。

唔赎得呀是罢姑，赎得係人都赎返，只见生钱来赎田地契，唔曾见过生钱来赎亲夫。

长兄有能做得我亲生父，长嫂有能做得我亲生母，哥嫂今日替我嚟做主，向哥俾妹去吊丧乎？

你去吊丧无妹你去呀是罢妹，想你十七八岁咁大个女唔曾见过丧

① 冚：盖。
② 担支：拿一张。
③ 畀：给。
④ 边处：哪里。

家礼,跪在夫主坟前哭丈夫。保佑保!保佑我行到十字街头路,找到一间衣扎铺,等我上好纸烛金钱买多三几套。

请个媒婆来引路,请个丫鬟担扎宝,请个喃呒先生喃多三几套,喃到阴洲地府县,喃到牛头狱卒烧扎宝。大哭一声惊动土,自古话虾大有肠鱼大有肚,我先哭爹时后哭母,哭夫唔到眼泪漂浮。

藤断篾续好相亲呀是罢姑,莫在坟前忆坏姑,好好姑夫揾过世,世无俾姑你在半路中途。藤断篾续难相衬呀是罢嫂,乜话世无俾姑在半路中途?我情愿买定三尺绫罗布,孝满三年自愿吊颈死,世无服侍两头夫。

藤断篾续好相亲呀是罢姑,乜话世无服侍两头夫?叫姑行开天字码头路,睇下有十只双桅渡,边条桅尾边条高。

家嫂话语乱嘈嘈,乜话边条桅尾边条高?我昨天行出街头听人唱歌,三弦二弦鼓板衬,指甲弹崩弦弹断,续返弦线都唔似得旧日好琴音。

(榄核镇歌手梁华胜、梁添喜演唱,野风记录整理)

膊头担伞(之二)

正月采茶未有茶,茶园树上正开花,花嫩细时唔舍摘(啰),同群呀姐妹(哩)各回家。

拆 蔗 寮

拣定良辰吉日拆蔗寮,三牲落镬妹心焦,又见兄弟饮酒微微笑,即话情哥归屋了,爹妈在堂我亦唔敢叫,哥呀你!去归亦有十七八岁红粉娇娥共逍遥,独惜抛妹孤单自叹蔗寮。

话起去归心事焦,乜话抛妹孤单叹蔗寮?我去归边处有红粉娇娥逍遥,独行千里不怕路迢迢,总係旧情难别我候娇,妹呀待等明年九月九,鹧鸪声声咕咕叫,阿哥仍旧寻妹到蔗寮。

你正月返嚟有主张,爹妈留心与你细商量,爹话出得工钱九钱九,妈话添多一钱足一两,若哥嫌少妹亦送件粗衣裳。

有情唔论妹衣裳,蔗园成就要相帮,小弟工钱唔在讲,敢烦妹你

归罗帐,冷热衣裳都有三两件,总係包袱揾便我带回乡。

转归房中泪偷弹,含愁打叠哥衣衫,苦别分离情切惨,步步踏碎肝和胆,哥你加衣强饭莫等闲,今日与哥分别去,未知何日能相会,眼中流泪送哥行。

不必流泪湿衣衫,莫来送我路长行,勿为别离长挂盼,千言万语叫妹保重花颜,今日同妹分离散,举头日落西斜晚,你睇山林雀鸟呱呱叫,千里一别劝妹早回还。

情哥分别自伤心,颜容减下二三分,想起情人难得近,自古话落凄凉甚,心头割肉难分舍,亏妹落泪枕头湿透几多层,颜容减秀面色黄,日又思时夜又想,茶饭装开心懒向,犹如刀割妹心肠,药炉茶汤长相伴,床边苦煞老爹娘,可惜情书写起无人寄,敢烦隔篱婆仔代我带回乡。

自从分别回家后,两地身心总不安,记挂贤娇心不下,为何音信总不闻?举头红日落山岗,肩挑柴草返家堂,路上遇着阿五婶,借问为何咁匆忙,细娇一病不起床,茶饭不思吓坏佢爹娘,书信一封交俾你,请你迅速探望慰娇娘。

我接情娘书一字,不知书语是何如,展开便看书中语,句句言来都怕死,我亦难保贤娇娇,多多作福保妹病消除。

五婶返嚟话我知,乜话多作福保妹病消除?哥呀你!得书之时应当来看我,看娘得病是何如。

探　病

五更早起去求签,低头下拜在神前,小妹姓张人屋女,十八青春人娇嫩。如今得病危危险,望神出卦保妹流年,灵神出卦是下签,为何我妹咁丑流年?

白虎缠身难许愿,筊杯①落地都唔转,不怨天时不怨地,只怨爹娘本钱少,唔能娶得贤娇妹,只係贤娇生得真伶俐,阎王娶妹做娇姿。

路远迢迢去问安,问娘身热定身凉。身热买个西瓜煲水饮,身凉

① 筊杯:用于占卜的器具。

买只嫩鸡劏。经过妹门前我将眼望,看见娇娘瘫在牙床上,爹妈在堂我亦唔敢讲,点知人到堂中见娇灵位,令我哭倒在中堂。可惜惜!可怜怜!可怜我妹死得咁娇嫩,骨肉相挨情记念,忙把纸烛金银来祭奠,烧归黄土等妹做盘川。

<div style="text-align:right">(榄核镇歌手杨柱、梁添喜演唱,野风记录整理)</div>

一岁娇——童养媳叹歌

一岁娇,二岁娇,三岁学人拎柴俾妈烧,四岁学人织麻线,五岁学人织布仔,六岁学人针共黹,七岁学人裁共剪,八岁媒人来问亲,九岁通书过大礼,未曾十岁过人家。

过得人家梳大髻,二更舂米二更筛,三更淘米落镬煮,四更挽篮摘菜仔,行到后园闻到饭煁香,后园又多蚊仔咬,手揸树枝脚踏叶,几时苦尽到天光。

第一请,请到老爷来食饭,老爷要食鲤鱼汤。要食鲤鱼预早话,我叫叔爷拗鱼去落塘。拗到虾公归碌酒,拗到鲤鱼拎归入厨房,拎归厨房砧板上,待我劏开鱼肚摝鱼肠;鱼肉切成棋子样,拆开鱼骨又煲汤;先落胡椒十八粒,又落田麻十八双,再落葱花和八角,掂出厅堂翳腻香。

第二请,请到安人来食饭,安人又要饮鸡汤。要食肥鸡预早话,我去后园捉鸡劏,烧水碌毛劏干净,开鸡肚摝鸡肠,鸡肉切成蝴蝶样,鸡骨斩埋好煲汤。先落北芪共防党,再落鲍鱼龙眼干,整便①姜葱芥辣酱,拎出厅堂喷鼻香。

第三请,叫到来伯爷来食饭,伯爷嫌燶②又嫌生。又话水少煮得硬,未知你婶做人难;又话你婶来应嘴,饭箩执起丢离台;你婶低头抹泪来执过,做人媳妇总不该。

第四请,叫到伯娘来食饭,姆娘又话揞仔共揞儿。揞仔揞儿家家有,起身食饭未为迟,佢话婶你肚饿先食饱,明知揞仔使乜催,饭馓③

① 整便:整备。
② 燶:烧得焦黑。
③ 馓:菜。

留返归镬灶，莫来惊醒我孩儿。

第五请，叫声叔爷来食饭，叔爷话要金筷共银匙。金筷银匙你爹妈有，你婶初来步到未曾知。

第六请，叫句姑娘来食饭，声声喊尽大被过头眠。喊干喉咙诈作听唔见，唔通埋头睡十八年？眠就眠，是罢姑，终归有日姑做嫂，唔通日日做姑时？孺姑丑，孺叔好，至好孺姑共叔仔，担遮①落船送嫂归，去到三丫大海口，又见二爷骑马做官归。夫罢夫，我係二爷你手下妻，做你妻房假过鬼，再难同你做夫妻。

二爷听罢答声嚟，你是我真妻是假妻？是我真妻快快转头嚟。夫罢夫，你叫我转头我亦唔转，做你妻室贱过泥，前门担水后门返，安人共姑议论过你妻。真恶抵，共姑神前打烂灯和盏，灯盏打烂合唔埋②，各行各路同姑来发誓，今生难伴二爷你深闺。

夫罢夫，我有几句粗言对你讲：二爷返家入内房，书案留下金墨砚，俾我叔爷入学堂，读饱诗书明道理，他年好便娶妻房。衣箱里头有把金铰剪，留番姑娘剪嫁妆，朝朝剪到黄昏晚，晚头剪到二三更，嫁衣光彩得人赞，过门媳妇泪偷弹。床头有对鸳鸯枕，留返二爷娶过后头妻，娶到返嚟咪③学我，十双银筷有双齐。

夫罢夫，今日回归难伺候，归家要经十二座门楼，座座门楼有只看更狗。我揸④定十二个饭焦头，一个饭焦引只狗，唔好姑娘偷个食，点能过尽十二座门楼。

夫罢夫，虾仔在涌鱼在海，鱼虾在海任飘浮，人话嫁夫偕白首，我话不如下海跟鱼游。眼泪遮天唔见岸，下堂媳妇怎归乡，大叫三声无人应，得知无命见爹娘。

<div style="text-align:right">（何侃基搜集整理）</div>

① 担遮：举伞。
② 合唔埋：合不来。
③ 咪：别、不要。
④ 揸：拿。

大海驶船

大海驶船桅尾低,丢低麻篮望夫归,行到天字码头请只小艇仔,艇仔挠开把眼睇。十个行船无个係①,第一问艄公,第二问伙记仔,第三问着佢个亲兄弟,做乜我夫同去莫同归?

你夫住在南海仔呀是罢嫂,佢攞个小姐有妹使,手指又尖脚又细,咬过铜钱发过誓,荷包有钱两份使,红粉娇娥两边携,买只水鱼放落深井底,欲舍难离嗰②位南海妻。

阿叔你在东京南海嚟,我夫有乜情书俾你带返归,有乜书信俾你带到步③,等我银壶斟酒奉叔献厚礼。

你叔走在东京南海嚟,你夫有乜情书俾我带返归,你夫有乜书信带到步,唔使银壶斟酒奉叔献厚礼。我同你夫离别之时有句言词吩咐我,但得我嫂罗帐孤单俾叔共你双栖。

大海驶船无人话顺风唔驶呀是罢叔,乜话你嫂罗帐孤单共叔你双栖,我白果晒干丢落瓮,千年万年等夫归。

右面拉牛无乜脚印呀是罢嫂,井水偷担无乜水痕,萝卜收成翻种菜,莫把良田丢荒愁煞人。

烂泍④拉牛有脚印呀是罢叔,死水偷担亦有水痕,叔罢叔!信就信!唔信行到海边来睇过,拆只旧船装小艇,十分工夫都有旧钉痕。

(榄核镇歌手梁添喜忆述)

十二月采茶

正月采茶未有茶,茶园树上正开花,茶嫩细时唔舍摘,同群姐妹各回家,"甘"字下头添个"化",丁山配合樊梨花。

二月采茶茶正开,孟姜千里送郎来,喊得乌鸦来带信,哭破皇城地裂开,"治"字除抛三点水,山伯气死为英台。

三月采茶是清明,茶园树上挂银瓶,郎递茶时妹递酒,二人递酒

① 无个係:没有一个是。
② 嗰:那。
③ 到步:到家。
④ 泍:稀松的淤泥。

贺清明,"日"字企埋^①"月"字拼,三国军师是孔明。

四月采茶雨水深,雨水淋淋织手巾,两头织出茶花朵,中间织出采茶人,双木移埋同企凭,五凤齐飞在竹林。五月采茶是龙舟,对对金龙出海游,才子佳人多快乐,金花迎上贺龙舟,"禾"字企埋"火"字拼,收禁罗成春过秋。

六月采茶满树香,茶园不脱采茶娘,一日摘茶三五两,细茶摘到转还乡,"银"字侧边女字旁,梁兄气死为英娘。七月采茶是立秋,茶园里面好优悠,园内摘茶园外拣,细茶摘到转回头,"巴"字一边双玉衬,昭君出塞手抱琵琶。

八月采茶是中秋,中秋月朗好水流,人人庆贺中秋月,齐齐恭贺月中秋,"草"字下头添个"化",仁贵走路带住柳金花。

九月采茶是重阳,茶园里边好风凉,日日摘茶街上往,手揸茶叶几咁在行,三点侧边工字旁,玉莲舍命去投江。

十月采茶是立冬,十个茶园九个空,待等明年二三月,茶园姑嫂又相逢,三点侧边添个"共",白袍壮士射三洪。

十一月采茶茶老身,茶园甚少采茶人,园内采茶园外卖,粗茶卖给制茶人,"分"字下头"贝"字衬,石崇富贵范丹贫。

十二月采茶又一年,家家祭灶佢返天,郎递茶时妹递酒,二人递酒贺新年,"人"字侧边"山"字串,郑安骑鹤去升仙。

润月采茶又加添,三娘汲水在井边,咬哜打猎开弓箭,井边见母后团圆,"金"字侧边添个"戈",八仙贺寿满地金钱。

(榄核镇歌手冯惠演唱)

十二月采茶

正月采茶未有茶,茶花脚下未开芽,桃花红来野花紫,姐妹携篮转回家。

二月采茶茶发芽,姐妹双双去采茶,大姐采多妹采少,不论多少早还家。

① 企埋:站到一起。企,站。

　　三月采茶是清明，茶园树上挂银瓶，哥递花时妹递酒，二人递酒贺清明。

　　四月采茶雨水深，姐在房中织手巾，两头绣出茶花朵，中间绣出采茶人。

　　五月采茶是龙舟，龙舟鼓响满江游，丢开茶田暂不理，姐妹快乐睇龙舟。

　　六月采茶茶叶乌，茶园不脱采茶姑，园内采茶园外卖，有人话我摘茶粗。

　　七月采茶是立秋，茶花茶叶任人收，姐妹携手街上卖，靓茶卖出人人求。

　　八月采茶茶叶黄，三角田中使牛忙，使得牛来茶已老，采得茶来秧又黄。

　　九月采茶是重阳，茶园内外好风凉，菊花美酒同妹饮，勿来搅乱我心肠。

　　十月采茶茶叶枯，妹妹问姐仲要①采茶唔，姐话家中有茶唔要采，妹话留番香茶送姐夫。

　　十一月采茶是立冬，十个茶园九个空，等待明年春二月，姐姐嫁后再开工。

　　十二月采茶唔使望，家家户户谷满仓，腊肉蒸粽唔在话，香茶片片好收藏，姐妹同心勤织绣，送俾大姐做嫁妆。

<div style="text-align:right">（野风搜集整理）</div>

十二月望郎

　　正月望郎郎不返，年年正月往复返，望尽海空鱼和雁，并无音信寄回还。

　　二月望郎郎不返，又防上落甚艰难，别离叮嘱言千万，但逢风雨早埋②湾。

① 仲要：还要。
② 埋：泊回。

三月望郎郎不返,人哥归拜祖宗山,踏烂门前低门槛,独係唔见我郎返。

四月望郎郎不返,误人欢笑泪偷弹,月久不思茶共饭,怕姑手镜照容颜。

五月望郎郎不返,龙舟鼓响妹心烦,听见人家碗碟响,我家碗碟枉虚闲。

六月望郎郎不返,人家拖女又携男,触景自思嗟自叹,长流珠泪洗衣衫。

七月望郎郎不返,牛郎织女会天间,新席摊床妹咬烂,枉留旧席是涟滩。

八月望郎郎不返,别家团圆妹孤单,不管床单枕边冷,凝神帐顶望归帆。

九月望郎郎不返,约哥归拜祖宗山,枉妹重阳心想烂,重阳十度未回还。

十月望郎郎不返,罗帏睡落冷孤单,恐无衣衫郎受冷,又凝别恋弃家兰。

十一月望郎郎不返,梦哥双栖丢妹单,抬头打扮唔过眼,惜花岂忍任花残?

十二月望郎郎不返,有情甘愿下深潭,若是无情蓄意散,琵琶不惜别人弹。

（榄核镇歌手梁添喜、杨柱忆述）

十送十别

一送情哥到东子口,离别情哥双泪流,枕边言语多通透,望哥言语紧收留。

一别情娘大石村,衫袖思娘泪抹穿,兄弟行船阿妹唔愿想,亏妹孤眠望眼穿。

二送情哥到北街,别离终日挂娘怀,言语唔通哥你莫怪,紧紧收留勿俾别人踩。

二别情娘到东海,阿妹相送唔应该,早日返归免妹望,返到陈村

搭渡来。

三送情哥到莺哥嘴,二人分别泪腮腮,今晚多蒙哥饮醉,未知何日得相逢。

三别情娘到香山,你眼睇来我眼关,谁知今日分离散,两行珠泪湿衣衫。

四送情哥到小乡,情泪两行湿衣裳,亏我孤眠独自想,未知何日得会情郎。

四别情娘到潭洲,离别情娘泪恶收,你哥出门无几日,至多半月就回头。

五送情哥到乌珠,望哥早去早回要紧记,衣衫冷暖须保重,记挂情哥日夜思。

五别情娘到横岗,依依难舍别情娘,带妹开船又怕浪,别妹惆怅断肝肠。

六送情哥到灯笼,两行珠泪湿文胸,送哥别乡无敬奉,槟榔食落润哥喉咙。

六别情娘到马洲,江水滔滔向东流,有乜离情望妹尽诉透,未知何日同妹结合交游。

七送情哥到岐奥山,亏妹独眠见孤单,望哥早日回还同相聚,免妹日夜思念盼哥还。

七别情娘到邻仃,同妹离别诉尽衷情,金钗送妹唔成敬,望妹记念旧交情。

八送情哥到石西,石西人赞好堤围,鱼水相依难舍别,望哥方便把妹携。

八别情娘到新塘,二人分别眼光光,带妹开船又怕人传讲,爹妈知到恶①收藏。

九送情哥到大铲,离别阿哥妹孤单,多少离情尽诉在今晚,孔雀分飞各分东南。

九别情娘到石湾,孔雀分飞见孤单,望妹保佑你哥钱有揾,同妹

① 恶:难。

打对耳环做件丝绸衫。

十送情哥到东乡,送君千里终别娘,心底说话同哥倾诉尽,咁多离情言语望哥切莫忘。

十别情娘到红门河,句句情话记心窝,好酒买壶同妹来饮过,今日分离无奈何!

（榄核镇歌手梁添喜搜集整理）

望 夫 归

正月望夫夫不归,我夫出路去广西,广西有个留人洞,广东有个望夫归。

二月望夫夫不归,春花开放满园围,夫有心种花无心摘,我头发懒梳花乱怀。

三月望夫夫不归,清明时节雨纷飞,人家山头坟上白纸挂,我无夫山贱过泥。

四月望夫夫不归,熟透黄梅吊高低,夫你有心种来无心摘,黄梅熟透跌落泥。

五月望夫夫不归,龙舟鼓响把人擂,我上街睇见人千万,独有我夫唔曾归。

六月望夫夫不归,禾红米熟燕双飞,有钱人家收谷米,娇妻无米守空围。

七月望夫夫不归,七夕灯节几好睇,人地牛郎织女银河会,我望夫君空守罗帷。

八月望夫夫不归,中秋明月更光辉,有夫在家团圆叙,五更月落仍未见夫归。

九月望夫夫不归,重阳纸鸢一阵高来一阵低,纸鸢又高线又短,望长望短望夫归。

十月望夫夫不归,米红禾熟雁南飞,有夫在家收谷米,无夫在家两餐难维。

十一月望夫夫不归,北风阵阵冷凄凄,独睡罗床真係惨,梦中想起我夫归。

十二月望夫夫不归，家家户户庆春晖，如今我大茶共饭吞下口，唉！今生难望我夫归。

（榄核镇歌手梁添喜整理）

十谏才郎

一谏才郎心事言，劝郎街头莫赌钱，千个赌钱千个贱，唔得高床好席眠。寒冷衣衫尽补掩，年过年来唔得一件添，身上有钱入酒店，香炉煮粥又蒸盐。输钱不见爹娘面，唔通躲避躲埋年，朋友妻儿交相劝，终日灶头断火烟。

二谏才郎心莫贪，各人思想作营生，勿玩纸牌来躲懒，偷钱当埋妹衣衫，朝头赌到黄昏晚，晚头赌到二三更，合埋十指来羞颜。

三谏才郎心莫迷，劝君莫娶路头妻，同枕夫妻好过世，姻缘注定做夫妻。荷包有钱好过世，红粉娇娥两边携，荷包冇钱难过世，红粉娇娥面向西。夫有三朝七日事，只见真妻来问你，唔见路头洒①偶问安嚟。夫你勤力揾钱悭俭使，欠人钱两债人提，食极面头难当饭，洒极娇娥唔似枕边妻。哥罢你！信就信！唔信问过耕田人屋仔，锄尽千镬唔似水牛犁。

四谏才郎心莫差，劝君莫采路边花，虽然人才生得洒，又怕身中染大麻。染着之时唔敢话，事到头来只恨差，妻房劝你唔听话，合埋十指别离家。

五谏才郎心要想，劝君莫再去赌场，买卖营生须要问，莫在街头四围②荡，输抛银两见凄凉。

六谏才郎心要思，如今戒赌未为迟，你今一定唔知死，贪花闹酒误佳期。又怕隔邻人嫌弃，贪花二字要抛离，夫饱唔知奴抵饿，切记奴奴抵饿饥。

七谏才郎心莫多，要防横人背后疏，抛弃妻子不要做，街头饮食切莫多，有食之时唔记我，头晕身热要娘拖。

① 洒：潇洒、漂亮。
② 四围：四周、到处。

八谏才郎心要清,出外谋生顾前程,田地输抛有几顷,夫你做人实不应。几多债主来寻你,所有衣裳尽垫清,三月清明时节到,无钱同去料清明。

九谏才郎心要憎,劝君莫去射三洪,田地输抛心内痛,赶着行路快过风,遇着人时头乱碰,猛过古时赵子龙,借得米来又无豉,谁知今日推唔通。

十谏才郎双泪流,夫妻本要细绸缪,娘子娘妇郎手上,花厅大屋又高楼。

旧地鱼塘亩过亩,如今输在他人手,租谷全无半点收,如今笑大他人口,妻房劝你唔知羞,可将十指记心头。夫你睇下前时睇下后,夫妻二字难分手,梳字木除三点凑,嫁夫烂赌泪长流。

(榄核镇歌手梁流演唱)

割 禾 郎

人哥娶妻一盒金,我哥娶妻一盒钱,一盒铜钱都系礼,积少成多归买田。买得良田十多顷,积谷防饥理当然,待等明年二三月,开围出谷请工程。大兄个围巢一百,二兄个围巢一千,三兄个围唔舍巢,留来发卖料河船。料到河船有十只,谷多船小恶开围,每只河船送佢十斤肉,大船送多一只竹丝鸡。好酒买埋兄弟饮,打发河船佢去归,去到三山大海口,会齐百只便返嚟。返到埗头搭桥板,桥板拢前搭埗头,拮升上来较合斗,拮斗上来较合升,升升斗斗都和合,营生买卖要公平,讲定价钱较合秤,开围出谷请工程。问郎要,问郎要银定①要钱?要银架起天秤磅,要钱执定白苎穿,穿得无千无数万,拮归两老枕住眠。睡到三更思想起,万丈高楼直座添,高高起座爹和妈,矮矮起座我同眠。起屋起成皇帝殿,珍珠玛瑙粉床边,起好屋时银重有,东海水田买顷添。买到上至三山大海口,下至波罗庙侧边,我郎行上白云山上望,望见四洲八县我郎田。老鸦七日七夜飞唔过,蟧蜶②落地跳三年,正月担镢开田去铲草,二月驶牛耙烂好多田。三月清明撒谷种,谷种落田成了秧,完事

① 定:还是。
② 蟧蜶:蟾蜍。

了，四月行出去请莳田娘。请得秧娘唔肯莳，行埋婶母讲哥章，讲得哥章完事了，秧仔落田行对行。五月撑船过河执稗草，六月禾花扑鼻香，七月上山寻打仔，八月回归整地塘，整好地塘完事了，九月行出去请割禾娘。人话割禾东洲西洲边个①好，东洲请人一百个，西洲请人五十双，新买禾镰二百张，打齐鱼肉白米开船去，顺风顺水转回乡。返到埗头搭桥板，桥板拢前搭埗头。男仔担禾女仔冞，冞成禾把耍鸳鸯，有牛执住牛来练，无牛便把打仔过头量。三十六人齐打落，七十二人打一堂，禾秆挑开两路晒，谷仔拉开见太阳。见得太阳三两日，便叫工人担上仓，大小谷围都上满，留条小路妹装香。旧谷未曾出得晒，新谷又来堆满地塘，谷堆大过波罗庙，秆堆大过洞旗岗。粘米磨开粒对粒，糯米舂成白如霜，筛箕筛尽三层米，簸箕簸尽米皮糠。准备今年哥娶嫂，开围便把米来量，便把斗来量白米，抬出埗头洗米浆，尽有米浆都洗净，鱼肉佳肴美味香，边处厨师咁好手势，美味佳肴扑鼻香。请位厨师切八角，请位厨师冞四方，四方八角高堂座，睇过边位同房亲舅父，请佢入席坐高堂。客人饮饱行开去，新人饮饱结成双，结得成双和成对，明年产下状元郎，苏②打③莺哥罗伞盖，英雄遮盖四边天。

（榄核镇歌手梁添喜回忆记录）

嘲 笑 语

望见情郎生得洒，引得我地打工人仔不思家，望妹开嚓同我嚓讲话，心肝切断俾你回家。望见情郎生得靓，靓过水门个对星，行出船头照水影，引得鱼漂跳水声。

大姐摇船真古怪，摇来摇去双手合埋，你想洒风流唔好摇得咁快，等我摇齐一对打横挨。

话起去归心事焦，好丑生涯尽力摇，共妹结交好过世，我为夫主你为妻。

得娘酒饮千年醉，得娘花戴万年香，得娘冚被千年暖，得娘拨扇万年凉。

① 边个：哪个。

② 苏：分娩。

③ 打[da¹]：量词，十二个为一打。

千万千！千万叫妹阵床①阵多半边，千万叫妹阵床阵多一块板，晚间我小弟搭床眠。昨晚留落一件衫，大风水面问妹揾唔返②，在过在！在过日前相遇惯，酒杯拿滑为娇颜。

手执珍珠唔识宝，脚踏芙蓉唔识花，好似猪仔走埋老虎林，肉在身边唔敢落牙。好走私盐又怕路漂，好水摷鱼无几多朝，好娇点得同床睡，山田福薄命难招。

上风驶巾里下风阴，下风有位洒褛衼③，铁树开花叫妹你慢慢等，千万留心不可嫁别人。

龙眼青核鸡咁大个，褛衼阿妹无丈夫，暂睇暂！暂睇佛山嗰间打铁铺，买炭唔到丢冷炉。

褛衼阿妹廿二三，朝朝手挽一只摘桑篮，左手攀枝右手摘叶，摘叶留心养个后生。褛衼阿妹得人爱，面前头发两梳开，眼中睇着心中爱，心中想着口难开。

你妹唔嫁我弟亦唔忧，誓无担伞上门求，我上村有位十八九，下村有位未梳头。

倒泻麻油满地香，千万勿撩过路娘，过路人情纸咁薄，卖花过面一时香。

（榄核镇八村歌手冯惠演唱）

渔　歌

海秋鱼为大，锦鱼为长，鳈鱼打水击急响，鲤鱼直落海龙王，左口鱼出生口在下，鲈鱼口大会讲书郎，腰带鱼出生搽白粉，鸡泡鱼④无事鼓大泡鳃，白饭鱼斩头无血流，白饭鱼开肚无肠扣，马脐鱼骨多人嫌贱，挞沙鱼肉滑到结人缘，竹插鱼头尖尾又细，马交鱼头大尾归齐，大

① 阵床：安装床铺。
② 揾唔返：找不回来。
③ 褛衼：番禺水乡人称姑娘为"褛衼妹"。
④ 泡[pou⁵]鱼：即河豚。

澳鱼出生随海浪，花鱼上坦背上插旗。

（榄核镇女歌手郭桂莲演唱）

海底珍珠容易揾

妹呀好啊哩！海底珍珠容易揾，真心阿妹世上难寻。哥好呀哩！山顶种葵葵合扇，共哥携手结良缘。哥呀哩！海底珍珠容易揾，真心阿哥世上难寻。

妹呀哩！筷子一双同妹拍档，两家拍档好商量。

哥呀哩！生食藕瓜甜又爽，未知何日筷子挑糖。

妹呀哩！鸡跳麻篮心搅乱，未知何日结良缘。

哥呀哩！虾仔在涌鱼在海，有人撒网有鱼跟寻。

妹呀哩！大海驶船风浪涌，患难真情心相同。

哥呀哩！妹呀哩！蕹菜落塘唔在引，两家情愿使乜媒人。

（石楼镇海心村歌手霍秀演唱）

《琴谱精华》（第二集）封面

《新月》封面

第二节　木鱼与龙舟

一、木鱼与龙舟概说

木鱼，用广州方言说唱，是广东较早的曲艺形式。据说它是在公元527年由佛教徒将宝卷传唱至广东而流入民间的，后来又与地方民歌合流，形成新的粤调说唱。木鱼主要流行于广东的广州、南海、番禺、顺德等地。因说唱时以木鱼伴奏，故称"唱木鱼"。至清乾嘉年间，凡吟诵体说唱，都称"木鱼"。木鱼节奏自由，没有起板和过门。前期以长篇为主，如《花笺记》《背解红罗袄》等；后来有短篇，又称"摘锦"，如《琵琶上路》《楼台会》等。

木鱼和龙舟除了行腔和风格稍有不同、木鱼比龙舟更自由些之外，差异不大。它们都同属于民间性的歌谣，没有起板、过门，也可不用乐器伴奏，并且没有固定的拍节限制。据推测，它们开始时是没有什么名堂的。卖歌的民间艺人用一段尺许长的木，雕刻成一艘龙舟，舟腹下装有把柄，终日托着它沿门卖唱（其实是唱些吉祥讨好的俚词）告化。他们胸前悬挂着小锣小鼓；左手举起木塑龙舟，右手敲着锣鼓，代表起板和过门。这艘龙舟就有"木鱼"的别名。

在珠三角的乡村，曾出现过一些乞丐用木头雕成一条鲤鱼，将一根木棒插在鱼腹处，然后托着唱"生意兴隆通四海，财源茂盛达三江"等歌谣沿门求乞（粤语"鱼"与"余"字谐音）。传说这种歌谣就是以那条木头鲤鱼为名，成为"木鱼"唱腔体。

也有人认为木鱼唱腔先于南音唱腔，即先有木鱼唱腔，失明艺人才根据它的声腔规律加工发展，形成后来的南音。但是，如果承认南音是由外省的南词传入后发展而成的话，南词却不像木鱼唱腔那样自由，而南音又先于木

① 参见陈卓莹著，陈仲琰、陈蕴玉、陈平修订：《粤曲写唱研究》，花城出版社2007年版，第325-327页。

鱼。过去坊间竞印的木鱼书种类繁多，如《玉葵宝扇》《背解红罗》《观音得道》等，供人照本宣唱。后来，南方通俗联合出版社出版过一本《梁祝》的木鱼唱本，也曾流行于四乡，可见这种歌谣唱式有着广泛的群众基础。

木鱼不需伴奏，无音乐性，不用点板，但要有合乎自然的节奏。它的唱词句格如南音，比较灵活自由，又不像龙舟那么放纵冗长，在唱式上也一样有起式、正文和收式。

还有人推测，先有南音，后来才有龙舟和木鱼。因为南音、龙舟和木鱼这三种形式最大的差别在于南音规律严谨，句格整齐而富于音乐性。除此之外，它们的分句每句的尾音都十分相像。可能是当时粤曲的园地里，连龙舟、木鱼这种文艺形式也没有的，自从外省的南词来到广东之后，南词的形式受到欢迎。后来，南词向上发展就成为南音，是士大夫们消闲的"雅品"；向下发展则成为民间艺人用于卖唱的一种新曲艺。又因为民间艺人为生活所迫，没有士大夫们的悠闲时日来对这种新东西进行加工（如起板、过门等），且连乐器也没有能力置备便到处去唱，以求两餐，因此就渐渐变成更为自由、更有民间味道的龙舟歌。

为什么会有木鱼和龙舟两种不同的唱法呢？因为龙舟歌这种形式很自由简朴，易于学习，后来一些家庭妇女听熟了，便拿来作为文娱活动。她们自然没有民间艺人的功夫老到，于是渐渐又变成了另一种风格。严格地说，两者的区别在于龙舟的用音、行腔多趋向低沉而稍带曲折；木鱼则清高柔和，并且不用锣鼓和其他乐器陪衬。

有些失明的民间艺人就把这种妇孺皆知、家传户晓的民间文艺形式，略加拍节和乐音，稍做整理，弹筝和衬；每逢年中的"观音诞辰"，就被邀请到巷中演唱全套，从《观音出世》一直到《观音得道》，连唱三四个晚上（平时则唱《玉葵宝扇》《拗碎灵芝》《金叶菊》等长篇民间故事）。那时候，街坊邻里的妇孺群集踞坐，凝神静听，往往深夜仍不忍离去。这种风俗在20世纪三四十年代的广州是盛极一时的。可见龙舟、木鱼这种民间文艺形式是群众所喜见乐闻的。

龙舟的唱词基本上是七字句，但除了分句——木鱼之外，不受字数（顿

内)和顿数(句内)的限制。唱者可以把一句拖得很长甚至多达五六顿的二三十个字,临末才遵循分句的规格回到句尾的乐音来结束这一句。一些民间艺人说,因为没有人提供现成的唱本,这种演唱方法完全是艺人们根据自己的生活感受,抓住某些事物情节编成唱词,即兴地随口唱出的一种民间原生态艺术形式。

这种不受拘束的唱式的确很难伴奏,因此艺人们自备乐器,唱出一句、两句或一小段后就敲打敲打,或者在词意突出时急敲一下,以助气氛。起初他们用的"乐器"是犁头、茶碗,劳作休息时就蹲在田基上即景大唱起来,自娱自乐。后来民间艺人卖唱为生,略加改进,改为以小锣小鼓来伴奏。

二、龙舟、木鱼的唱词形式

龙舟、木鱼和南音的唱词基本上是相同的,也都是七字句。不过,南音是切成二二三的七字句;而龙舟、木鱼则是切成四三的七字句,且字数常超过这限度,更为自由灵活。南音是四句一小段,有起式、煞尾,龙舟、木鱼亦然。南音每句的尾音与龙舟、木鱼的稍异。单句的脚韵可有可无,双句尾字必须押韵而且要合辙,这也是相同的。龙舟和木鱼的差别在于龙舟的双句要一句高音收,一句低音收;而木鱼则拘限不严格,双句的收音可以略有重复。现录两首如下。

闵子骞(古曲)

起式:龙舟鼓响(仄),

　　　说段书先(上平),

　　　唱唱父母劬恩真不浅(仄)——几经鞠育始能言(下平)。

正文:男女初生(上平)——原性本善(仄),

　　　移人习俗(仄)——性乃迁(上平)。

　　　自古易伦(上平)——历代频频见(仄)。

　　　警世何不(仄)——论下圣贤(下平)。

　　　廿四孝终(上平)——难尽演(仄),

　　　　单说圣门呢^①位（仄）——名唤闵子骞（上平）。
　　　　伛丧母于少年（下平）——如泥贱（仄）。
　　　　后母生男两个（仄）——在膝前（下平）。
　　煞尾：适值过了立冬（上平）——天时变（仄），
　　　　纷飞大雪（仄）——在十月天（上平）。
　　　　乃父见得孩儿（下平）——衣服鲜^②（仄），
　　　　穿着确薄浅（仄），（短句）
　　　　即步出街上（仄）——去买棉。（下平）

苏武牧羊

　　起式：北国雁（仄），
　　　　向南迁（上平）；
　　　　但逢雁去（仄）——又一年（下平）。
　　　　雁你每度南飞（上平）——我便求你一遍（仄），
　　　　问你路程能否（仄）——绕过黄河边（上平）。
　　正文：我眼望函关（上平）——魂欲断（仄），
　　　　你同我带封口信（仄）——返中原（下平）；
　　　　说我身在匈奴（下平）——心在汉，
　　　　望风怀想（仄）——语难言（上平）；
　　　　唯颂父老同胞（上平）——多康健（仄），
　　　　升平共庆（仄）——兆丰年（下平）。
　　煞尾：说我乏善足陈（下平）——都尚能饱暖（仄），
　　　　切莫将真情直告（仄）——徒惹故旧辛酸（上平）；
　　　　雁呀你顺带回音（上平）——慰我悬念（仄），
　　　　遂我之愿（仄）；（短句）
　　　　待明春我等候（仄）——雁你把福讯传（下平）。

　　唱木鱼、龙舟的，没有起板、过门，也没有很完整地规定拍子，只能

① 呢：这。
② 鲜：读如"冼"。

记载其大概（尤其是拍节），并非一成不变或"本来是这样"的。而且记载的时候，拍节的规定必然参差不齐。那么，唱词间哪里应该快、哪里应该慢、哪里要怎样行腔，岂不是完全不能捉摸了吗？那也不是，它们习惯上是有一套程式的。快、慢间的区别，大约是助语词和形容词可以快，一连两三个字急促地用"快唱"唱出；主要的、显示主题的词句，则不妨逐字逐拍地用"慢唱"来唱，用行腔上的技巧来陪衬。长句子字数多的，抓紧时间多唱几次"快唱"；句子的字数不多（七八个字）的，则不妨用"慢唱"。此外，句子中的顿，不妨歇一歇，句尾处可以歇一歇或拉腔。

"龙舟舟，出街游，姐妹行埋，莫打斗。封封利是，砸龙头。龙头龙尾添福寿，老少平安到白头。"这一首是番禺人家喻户晓的龙舟歌。

番禺民间唱龙舟的艺人到20世纪50年代后才逐渐减少。以下摘录木鱼腔调及龙舟歌词，以供读者一窥其貌。

木鱼腔调

卖身契，纸一张，爷孙拆散苦凄凉。喊破老天天不应，生离死别更心伤。泪珠点点流纸上呀！三斗九谷断人肠。

龙舟（琵琶歌）[1]

我将呢首琵琶行，去写作龙舟。因为浔阳江畔，晚间送客到江头。枫叶荻花，瑟瑟风声吹人瘦。主人下马，客早已站在船艄。入船举杯，与客同分手，醉不成欢，怎可以畅聚别离愁。浔阳地面，久无弦管奏。只见半轮明月，浸在水中抛。别矣茫茫，未知何时能聚首。忽闻琵琶声响，响起在隔邻舟。循声追问，浔阳哪有琵琶手。移船相近，邀见问根由。立即添酒回灯，开宴重把酒。千呼万唤，出来艳妇半含羞。犹抱琵琶，遮住半边首。琵琶拨弄两三下，佢嘅[2]泪水已凝眸。曲调未成，好似情先有。弦弦掩抑，泪下更难收。似诉生平，低眉弹信手。心中有无限事，重重积压在心头。慢捻轻扰，再拨弦时声细动。霓裳六幺曲，纤指挑拨两头兜。大弦声音，有如狂风暴雨后。小弦音细，宛似私语两交

[1] 此曲为根据白居易《琵琶行》原意写成的龙舟歌。
[2] 佢嘅：她的。

头。嘈嘈切切错杂弹,大珠小珠放落玉盘走。又好似花间鸟语,又似幽咽流泉水清幽。忽似水泉冷涩,弦弦凝结难通透。弦声渐歇,别有隐事在心头。此时无声,忽然声再有。有如银瓶乍破,水浆射到四围抛。又好似铁骑突出,走出许多刀枪手。曲终停拨,一声裂帛诉原由。西舫东船,悄寂无言齐等候。唯见江心秋月,月白水声幽。整顿衣衫,敛起容颜唏嘘后。原是京城人女,家住虾蟆陵头。十三学得琵琶,教坊成为第一首。有时曲罢,善才常服学艺优。每次妆成,妒忌出于秋娘口。因为五陵年少,一曲红绡争缠头。赏赐钿头,认真多到够。蓖箕击节醉,罗裙酒污也不忧。今年欢笑复明年,秋月春风难长久。从军弟去,姨死已有十个年头。由此暮去朝来,颜色渐衰人渐瘦。门前冷落,车马已静幽幽。老大嫁茶商,商人重利离别久。浮梁一去,未知何日转回头。江口守空船,拨弄琵琶长等候。只有绕船明月,共我望归舟。夜静更深,忽梦少年时事事有。醒来慨叹,禁不住泪水倒向肚中流。既听琵琶,我足已叹息够。复闻伤心语句,叹息上到我眉梢。同是天涯沦落人,今日又能同聚首。相逢何必曾相识,我贬浔阳已有一个年头。去岁离京,卧病浔阳难行走。浔阳地僻,终岁不闻丝竹敲。我宅住溢城,地低经常湿到透。黄芦苦竹,横绕屋角密稠稠。日夕所闻,耳听杜鹃啼时猿啸跑。花朝月夜,时常独饮寡幽幽。村笛山歌,听来嘲哳依哑呕。今晚听君琵琶语,有如仙乐乐悠悠。请坐莫辞,烦君再为弹一首。为君翻作《琵琶行》,留在人间万古秋。感动嘅言辞,佢站立非良久。促弦再拨弄,弦声急激两交流。切切凄凄,弦弦不似前声奏。重闻声调,满船饮泣泪难收。泪水谁最多?人人饮泣频掩袖。谁湿透?江州司马,青衫湿遍因为泪两流。

(龙舟尹演唱,野风搜集)

第三节 南 音

一、南音概说

南音是在木鱼歌、龙舟歌的基础上，吸收潮曲和江浙南词的长处，变化融合而成的民间说唱曲种，形成时间大约在清代乾隆晚期。

清王朝经过近百年的管治，至乾隆年间，社会经济进入鼎盛时期。广东因为得天独厚的地缘条件，经济更为发达，群众对文化娱乐的需求也更为强烈，于是，在木鱼书的基础上发展出新的曲种龙舟歌，并以顺德为基地，迅速辐射到整个粤语地区。

乾嘉之间，外江班在粤语地区戏剧舞台占上风，唱的是北方戏的梆子腔、汉剧与徽剧的二黄腔、江西的弋阳腔和江浙的昆腔等声腔，说的是外省方言或舞台官话，本地班则要步外江班后尘才能立足。一般百姓看戏听曲，但见"个红个绿，个出个入"，虽热热闹闹却不知所云，他们渴望听到亲切易懂的本地新腔，南音就是在这种背景下产生的。

乾隆初，珠江三角洲不但鱼米丰盈，经济作物如蚕桑、水果、甘蔗、烟草、茶叶等也有长足的发展，为城镇的纺织、制糖、制茶、干果等手工业源源不断地提供原材料，也刺激了原有的冶铸业、陶瓷业的发展，城镇人口迅速膨胀。特别是乾隆二十二年（1757），清政府仅留广州一口对外通商，促进了广州及周边城镇的手工业和商业发展，流动人口不断增加，饮食、娱乐等消费行业乘势壮大，市面繁荣。广州等地的秦楼楚馆，也像当年南京的秦淮河，夜夜笙歌。

据王书奴编著的《中国娼妓史》介绍，自唐朝至清中叶，中国官妓鼎盛，以后才进入私营娼妓时代。明末清初，广州娼妓之多，排在南京、苏州、杭州、宁波等地之上，以南濠（与今天大新路平行的濠畔街一带）、沙面、谷埠（今沙面西桥附近一带，即后来的陈塘）等临河地带最为集中，还有从扬州来的大、小扬帮。大扬帮故址在河南（今海珠区）福仁里河畔，以后人数越来越多，由陆地迁居船上，叫小扬帮，故

广州的风月场以在装饰华丽的花舫上活动为特色。①

旧时,我国的妓女以声、色、艺来衡量身价。色即容貌、身形、气质,声与艺是唱曲、奏乐、表演的能力。有的妓女琴棋书画水平可与文人雅士媲美,甚至能吟诗作对,出口成章。历史上的李师师、柳如是、李香君、董小宛等名妓,色艺才情出众,不知倾倒了多少达官贵人、才子名流。据说,风靡一时、振兴南国诗风的"南园五子"欧大任等人举行雅集,也多到南濠。

乾隆晚期,广州风月场的广州帮、扬州帮、潮州帮三足鼎立,各显神通。扬州帮善唱南词,有"书会"的文人为她们编写唱本,"说唱古今书籍,编七字句,坐中开口弹弦子(唱者兼弹三弦),打横者佐以洋(扬)琴"。艺妓都经过拜师学艺,运腔讲究,特别擅长即景生情,诙谐滑稽,很能吸引人。至于潮州帮所唱的潮曲,本来就是各地歌腔的总汇,无论是唱曲的奏乐的还是撰曲者,不少是来自民间的具有音乐天赋和修养的人。广州帮只唱木鱼和有限的小曲,龙舟歌又不适合妇女演唱,在竞争中自然就相形见绌。为了变被动为主动,她们与经常上门光顾的文人一起,在木鱼、龙舟的基础上,吸收南词和潮曲的长处,"合一炉而共冶,几经变化,千锤百炼,于是在勾栏画舫中便创造出一种粤调说唱新声——南音"。

这种粤语说唱新声起初没有专门的名称,仍笼统叫作"木鱼歌",或叫"扬州"(南音吸收了扬州帮所唱南词的某些特点),或称"广腔"。《客途秋恨》原作者是叶瑞伯(原名廷瑞),他的堂兄廷勋作有一组"广州西关竹枝词",其中一首:"东邻西舍月当楼,多少良宵狎冶游。银甲冰弦挑拨处,风流人解爱扬州"。另一首:"金碧交辉映水窗,月台邀月枕珠江。夜阑欸乃渔家曲,不是潮腔是广腔。"就有"扬州"和"广腔"的称谓。后来,因为这种新声全部以广州话入腔,为了与戏剧的舞台官话(北音)相区别而改称"南音"。②

音乐性强的南音,不像木鱼、龙舟,翻来覆去只有一个旋律,而

① 陈勇新:《南音》,广东人民出版社2009年版,第5-6页。
② 陈勇新:《南音》,广东人民出版社2009年版,第6-7页。

是由一个基本旋律衍化出慢板、中板、流水板、快板、尖板等板式，而且有板有眼。如慢板、中板、尖板是一板三叮，流水板、快板有板无叮。据陈卓莹在《粤曲写唱常识》一书中介绍，以往失明艺人有一种慢板是一板七叮的；这种慢板，外省的说唱也有，名为赠板。南音的起板（前奏）也比较丰富，长的有172拍，加上部分段落重复，有的甚至长达268拍。过去失明艺人携着筝，穿街过巷招揽主顾，用音乐来"叫卖"，无论多长也不会使人厌烦。如果有了顾主，讲定曲目，则再从头开始；中等的有36拍、20拍、19拍，短至4拍。现代常用的唱腔有本腔、扬州腔、梅花腔（即乙反腔），在梅花腔中又有冰云腔和抛舟腔。南音的伴奏乐器也比较丰富，除了失明艺人只用一把筝或扬琴自弹唱，一般都有扬琴、琵琶（或秦琴）、椰胡、洞箫等乐器组合来伴奏。这种伴奏组合还带到粤剧、粤曲中，一到南音唱段，其他较响的乐器，如粤胡、横箫、色士风（萨克斯管）、喉管等，就要停奏，进入宁静、柔和、婉转的氛围，与前后唱腔的风格形成对比。①

南音在长期的艺术实践中，产生了多种唱腔形态。一种是妓寨南音，这是南音在珠江花舫形成之时，由妓女演唱的。到了清末民初，为了迎合社会潮流，她们开始转唱粤曲。妓寨南音的兴衰过程，今已无从探究。另一种是舞台南音，即吸收到粤剧、粤曲中作为曲牌的南音，现在仍经常听到。最丰富的为盲艺人所唱的地水南音。地水南音演唱人数最多，竞争激烈，形成了众多流派。目前可追溯的主要有三种：一是以钟德为代表的扬州腔南音，二是以白驹荣为代表的驹腔南音（一般仍称"地水南音"），三是以陈鉴为代表的平腔南音。

南音对撰写唱词的要求也比较严格。首先是上下句分明。上句尾字用阴平，下句尾字用阳平，以适应唱腔旋律上句落音"尺"、下句落音"合"的要求。如《梁山伯》：

 既属钟情人又登对，
 同偕白发就最应该。（阴平，上句）

① 陈勇新：《南音》，广东人民出版社2009年版，第21—22页。

可恨父亲贪财势，
迫儿改嫁马文才。（阳平，下句）

在粤语的自然音调中，阴平、阳平的声调分别处在最高和最低的位置，所以也有人用"尖沉分明"来表述。

其次是平仄相间。唱词要像古诗那样，相邻两个七字句之间要平仄相间，这样才能配合唱腔的高低起伏。接前曲：

石烂海枯情难改，（仄仄仄阴阳阳仄）
誓言享福共当灾。（仄阳仄仄仄阴阴）
（上句）
绿草红花由人采，（仄仄阳阴阳阳仄）
绫罗绸缎任剪裁。（阳阳阳仄仄仄阳）
（下句）

在平仄相间的同时，还要注意阳平、阴平的变化，以适应唱腔旋律的起伏。

再次是唱词结构按起式、正文、收式来组织。如《今梦曲》之《祭潇湘》：

起式：初杯酒，百花香，（阴平，上句）
　　　生（宝玉自称）自销魂苦断肠。（阳平，下句）
正文：一朝春尽红颜老，
　　　月明谁为吊潇湘？（阴平，上句）
　　　星汉有槎津莫问，
　　　天台无路恨偏长。（阳平，下句）
　　　……
收式：此生未得与你偕鸾凤，
　　　肝胆痛，（插入若干短句）
　　　欢怀何日共，
　　　只着含愁带泪强转怡红。（阳平，下句）

四个七字句一组构成上下句为一个单元，若干个单元形成一个段落，若干个段落组成正文（有人称之为"中间音段"）。

起式，民间叫"提头"或"影头"，是将正文的一个单元压缩成两个上下句结构的七字句；有时又把上句分解为三三结构，用在全曲开头或段落转换的开头，并伴随转韵，给人以新鲜感，这时唱腔就直接用"高腔起式"的唱法。但也有不用起式而以正文作为开头的，这时唱腔则用"低腔起式"的唱法来迁就。

收式，民间叫"煞尾""收板"或"二三须"，是在正文下句上半截中插入若干仄声尾字的短句，使唱腔出现新的节奏，延长进入下句的时间，以加强结束感。收式一般用在全曲最后，有时也会出现在段落结尾。

南音唱词继承了木鱼、龙舟以七字句为基本句格的传统，但同样可以突破。如《国民叹五更》：

> 佢哋哋[①] 贪心犹未可，
> 还要偿金二万万始肯息风波。（12个字）
> 细想起来真係激奋呢点[②] 心头火，（13个字）
> 未知何日脱此地网天罗？（10个字）

不过，突破七字句必须与唱腔结合，速度较慢的慢板、中板，多增加一些字也可以从容唱出，但速度较快的流水板、快板，增加的字数则不宜过多。

为了便于记忆，唱起来顺口，听起来悦耳，同一段落各句的尾字往往归入相同的韵脚，如《国民叹五更》的"可""波""火""罗"属"禾多"韵，《梁山伯》的"改""灾""采""裁"属"裁开"韵。但为避免因词害意，个别仄声尾字也可不入韵，如《祭潇湘》正文的"老""问"就不在"强疆"韵之内。

由于南音的音乐性强，对唱词格律要求较为严格，所以它的唱词，木鱼、龙舟都可以唱。这是识别南音唱词的一个重要标志。

① 佢哋哋：他们的。

② 呢点：这些。

另外,为人们所津津乐道的还有以陈鉴为代表的"地水南音"(又称"平腔南音")。

陈鉴,平腔南音的奠基人,字贵德,俗呼盲鉴,尊称鉴叔,番禺沙湾人。生于1892年农历十二月二十九日,1973年去世。陈鉴3岁时患眼疾,逐渐双目失明。他自小便显露才华,曾无师自通地拆开座钟,装好后运转如常;在大门外脚门安上精巧的小机关,如不知诀窍,谁也开启不了;靠一支探路竹,就能灵活地跳水、游泳和上树。11岁时,陈鉴跟师傅(据沙湾父老说是同乡黎荣)学唱南音和占卜,凭着超人的记忆力,一个多小时的长曲听一两遍就可以唱出来,不久便可到本地大户人家演唱,一唱就是一晚上。他起先用椰胡伴奏,报酬较低,就偷偷买了一个旧筝自学,师傅听后惊讶不已。从此,他就左手打板,右手抚筝自弹自唱。陈鉴17岁时收本乡盲人何浩、何波为徒,师徒三人互相扶持,行走江湖卖唱,在南海、顺德、番禺一带越唱越响,名闻远近。

陈鉴继承了师傅技艺的精髓,融合自己的创造,其所唱的南音有不少乐句似唱似白,短促的停顿较多,欲断还连,因此,无论过门、板腔都别具一格,被称为"鉴叔南音""陈氏南音"。后来,他与家人商议,定名"平腔南音"。他所唱的曲目,故事性都比较强。他善于把深奥的曲词,化成俚言俗语,运用声调、语气、节奏的变化,把各种人物刻画得惟妙惟肖,乡土气息很浓。他嗓音浑厚,音调准确,字正腔圆,感情细腻,有很强的艺术感染力。他演唱的曲目很多,如《观音出世》《大闹梅知府》《碧容探监》等,而以《闵子骞御车》《拜月记之闺谏瑞兰》《周氏反嫁》《吴汉杀妻》最为脍炙人口。[①]

民国初期,沙湾又出了一位极富才华、善弄洞箫的南音作曲家何柏心。

何柏心是留耕堂甲房孔安堂以下,称为"甲二"的衍庆堂(即肯构堂中最富的一个小家族)的后裔,乡人称为"三乾"之后,他们的私家生祠是"宝藏祠"(今沙湾戏院原址),可谓富甲一方。后来"四大耕家"之一的"利记"便是他们的后人。

① 参见陈勇新《南音》,广东人民出版社2009年版,第21—24页.。

何柏心身任广东省参议员，闲暇时爱弄洞箫，达到出神入化之境，也时不时到大厅（即三稔厅，何氏切磋音乐的地方）聚会。少年时的陈鉴为了谋生，学琴学唱，其声调甚佳，为了学艺，便迁到沙湾，靠大厅的众多乐手点拨，精进异常。何柏心见陈鉴抚琴有度，便特意为他撰写了许多南音唱词，让他在乡中以卖唱为生。何柏心为陈鉴所撰写的南音唱词，最为人所欣赏的有以下几首。

一是《闵子御车》。该曲叙述孔子弟子闵子骞的孝行，他受后母虐待，因逆来顺受而感动父亲。该曲是歌颂"人生百行孝为先"的叙事南音，甚得人们喜爱，在当时乡中小学也是演唱必唱曲目之一。陈鉴唱来，因喜怒俱全而成了他的王牌曲目。

二是《偷诗稿》。该曲是何柏心的代表作，比《闵子御车》长得多，以抒情叙事为主，词藻华丽，唱出了尼姑陈妙裳与借住于尼姑院中的书生潘必正的一段恋情。何柏心将尼姑的心情写得哀怨缠绵，陈鉴则唱得幽艳动人。此外，其代表作还有《吴汉杀妻》《闺谏瑞兰》等。

陈鉴是大厅和何氏音乐家培养出来的，但他是无产者，日间要占卜卖卦，晚间又到乡中富家上门卖唱，所以极少有时间到大厅参加弹唱聚会。不过，他既能唱"地水南音"，又能唱"班本"（粤剧唱曲），有别于其他失明艺人只会唱南音，这与大厅，特别是何少儒、何柏心、何柳堂等人的培养是分不开的。何柳堂较陈鉴年长20岁，何与年也比陈鉴年长10岁，完全可以当他的老师。陈鉴只及小学水平，天分更是比不上他们。至于日后陈鉴与他的子女们自成一派的"陈氏南音"却是后话，是"流"的问题，而其"源"则应上溯至三稔厅以及何氏的广东音乐家了。何柏心比何柳堂出身还早，他在南音曲艺中的贡献已全被人遗忘了，只有现时还健在的何锦华还可以略知一二。特加此笔，以记乡贤。

三稔厅

沙湾不愧为音乐之乡，除了"陈氏南音"之源外，这里还流传一段有关"梵音"的往事。事情发生在民国初期，一个粤剧大班到沙湾演出，其中一位小生（相当于文武生）在演出之余到乡中的菩提禅院参拜，发现一位和尚念经的"梵音"唱得极好，且与众不同，极具特色，便在演出结束后，不上"红船"而特意留下，到菩提禅院找那位和尚学唱"梵音"，三天后才满意地离去。[①]

二、《客途秋恨》的流传及其本事[②]

百多年来，《客途秋恨》一曲与粤讴中的《吊秋喜》被称为粤调曲艺坛上的"双绝"，在粤人中始终传唱不断，故蠔村山人有诗感慨说："世路风尘年复年，西堂蟋蟀伴愁眠。客途秋恨凭谁说，说向青灯一怆然。"[③] 已故的著名粤剧演员白驹荣先生[④]和新马师曾先生[⑤]的演唱本曲最获时誉，且还灌有唱片流行。[⑥] 白氏还于1960年春节，将本曲翻新，献于羊城广大听众。20多年前，粤乐家钟云山曾为香港南声唱片公司灌了唱片，取名为《莲仙秋思》。此外，朱顶鹤、谭伯就、冼幹持等也曾先后灌有本曲之唱片行世。香港画家潘峭风氏也曾据本曲故事，绘成《客途秋恨抒情画》，在香港的报刊上连载。而在香港初期的电影界也曾先后将其拍成电影。首次是由梁少坡导演，薛兆荣（饰缪莲仙）、郑华炽、立建娴（饰麦秋娟）、麦啸霞等担纲主演，其他的还有郑柳娟、朱晋泉等，由设在香港利舞台侧的利园山香港制片厂拍摄。第二次由白驹荣、关影怜等主演。第三次将其搬上银幕时，则由新

① 何品端：《沙湾何氏宗族概况》，《沙湾何氏宗族概况》编纂委员会2011年版，第103页。
② 参见梁培炽《南音与粤讴之研究》第一篇《南音之研究》（《客途秋恨》的流传及其本事），广东人民出版社2012年版，第48-51页。
③ 参见《广东风土片片谈》，载《粤风》1936年第二卷第三期，第12页。
④ 白驹荣（1892—1974），名陈荣，字少波，白驹荣乃其艺名，广东顺德人，粤剧著名演员，1974年2月13日病逝于广州。详见第七章。
⑤ 新马师曾（1916—1997），原名邓永祥，新马师曾乃其艺名，省港粤剧名人，在香港被誉为慈善伶王，1978年获封太平绅士。
⑥ 由香港永祥企业有限公司出版。

马师曾主演。① 近年来，此曲之传唱仍是不断，电台也时有播放，可见此一曲《客途秋恨》在粤人中流传之广、影响之深。它甚至还引起了一些外国学者的注意和研究，如日本著名汉学家波多野太郎教授就曾根据多种资料，对它进行校注，在日本出版。②《客途秋恨》原曲词如下：

上　卷

孤舟岑寂，晚凉天，斜倚篷窗思悄然。耳畔听得秋声桐叶落，又只见平桥衰柳销寒烟。呢种情绪悲秋同宋玉，况且客途抱恨，你话对谁言？旧约难如潮有信，新愁深似海无边。触景更添情懊恼，怀人愁对月华圆。记得青楼邂逅中秋夜，共你并肩携手拜月婵娟。我亦记不尽许多情与义，总係缠绵相爱复相怜。共你肝胆情投将两月，点想同群催趱要整归鞭。几回眷恋难分舍，只为缘悭两字拆散离鸾。嗰阵③泪洒西风红豆树，情牵古道白榆天。你杯酒临歧同我饯别，望江楼上设离筵。你仲牵衣致嘱嗰段衷情话。叫我要存终始两心坚。今日言犹在耳成虚负，屈指如今又隔年。真係好事多磨从古道，半由人力半由天。我风尘月阅历崎岖苦，鸡群混迹且从权。请缨未遂终军志，驷马难扬祖逖鞭。只学龟年歌调唐宫谱，游戏文章贱卖钱。只望裴航玉杵偕心愿，蓝桥践约去访神仙。嗰阵广寒宫殿无关锁，何愁好月不团圆。点想沧溟鼎沸鲸鲵变，妖氛漫海动烽烟。是以关山咫尺成千里，雁札鱼书总杳然。今又听得羽书驰牒报，都话干戈缭乱扰江村。崑山玉石遭焚毁，好似避秦男女入桃源。红颜薄命会招天妒，仲怕贼星来犯月中仙。娇花若被狂风损，玉容无主倩谁怜。你係幽兰不肯受污泥染，一定拼长香魂玉化烟。若然艳资遭凶暴，我愿同埋白骨伴姐妆前。或者死后得成连理树，好过生前长在奈何天。仲望慈云力行方便，把杨枝甘露救出火坑莲。等你劫难逢凶化吉，嗰啲灾星魔障两不相牵。唉！心似辘轳千百转，空眷恋，但得你平安愿，任你天边明月向着别人圆。

① 据笔者访册。
②《日本东洋大学大学院纪要》（第十四集），东洋大学1977年版，第159-194页。
③ 嗰阵：那时候。

下　卷

闻击柝，夜三更，江枫渔火照愁人。几度徘徊思往事，劝娇何苦咁痴心。风流不少怜香客，罗绮还多惜玉人。烟花谁不贪豪富，做乜①偏把多情对小生。穷途作客囊如洗，掷锦缠头愧未能。记得填词偶写胭脂井，你仲含情相伴对住银灯。细问曲中何故事，我就把陈后主个段风流说过你闻。讲到兵困景阳家国破，歌残玉树后庭春。携着二妃藏井底，死生难舍意中人。你听到此言多叹息，仲话风流天子更情真。总係唔该享尽奢华福，至把锦绣江山委路尘。你係女流也晓兴亡事，不枉梅花为骨雪为心。仲话我珠玑满腹原无价，知你怜才情仲更不嫌贫。渐非玉树兼葭倚，茑萝丝附木瓜身。你洗净铅华甘谢客，只望平康早日脱风尘。恨我樊笼无计开金锁，好似鹦鹉羁留困姐身。况且孤掌难鸣为远客，有心无力几咁闲文。欲效药师红拂事，改装贪夜共私奔。又怕相逢不是虬髯客，陌路欺人起祸根。龙潭虎穴非轻易，恩爱翻成误玉人。思量唓石填东海，精卫虚劳一片心。亏我胸中枉有千言策，做乜并无一计挽钗裙。前情尽付东流水，好似春残花蝶两相分。神女有心空解珮，襄王无梦再行云。仲怕一别永成千古恨，蚕丝未尽枉偷生。男儿短尽英雄气，纵使得成富贵也是虚文。飘零书剑为孤客，扁舟长夜叹寒更。只话放开怀抱思前事，点知②越思越想越伤神。风送夜潮寒傲骨，又听得隔林山寺响钟音。声声似解相思劫，独惜心猿飘荡哪方寻。既说苦海济人登彼岸，做乜世间留我种情根。风流五百年前债，结成夙恨在红尘。秋水远连天上月，团圆偏照别离身。水月镜花成幻影，茫茫空色两无凭。恩爱自怜同一梦，情缘谁为证三生。今日意中人远天涯近，空抱恨，琵琶休再问。惹起我青衫红泪越更销魂。

　　该曲词长 1500 多字，通过浙江文士缪莲仙夫子自道，表达了对留粤期间与珠江河上名妓麦秋娟之间一段哀痛凄绝的风流艳史的缅怀与追忆。长久以来，此曲都传说为缪莲仙自撰，有说下卷为宋湘所作，有说全为叶瑞伯所写。究竟是耶？非耶？而缪莲仙与麦秋娟之恋爱，是好事者的杜撰，还是实有其人其事？这是粤调民间文学中的疑案。

① 做乜：为什么。
② 点知：怎知。

三、清末与民国时期的南音

辛亥革命前后，南音盛行。一些革命党人便撰写南音歌词，作为打倒清廷和地方军阀的宣传形式。穗港部分报章设有专栏，刊登这些作品。同时，用"白话"（广州话）演唱的南音已逐渐渗入用"戏棚官话"演唱的粤剧中（粤剧用"白话"演唱在20世纪20年代末才兴起），成为常用的曲牌。男性失明艺人（习称"瞽师"）日间替人占卦、算命，晚上拿起秦筝沿街弹奏南音板面，招徕雇主。他们以唱南音为主，间中也唱板眼，却从不唱粤讴、龙舟、木鱼。一般，唱粤讴的是失明女艺人（习称"瞽姬"或"师娘"），唱木鱼的是沿门乞讨者。这是否因有所"禁忌"而不愿"捞过界"，则非笔者所知了。20世纪20年代后期，这个界限被打破，除了龙舟（不含戏曲中个别龙舟唱段）之外，不分男女，什么都唱。

当时，广州失明艺人最有名气的首推钟德。他参加西关宝华坊土地诞连续三昼夜的全城失明艺人演唱比赛（规定每人要唱45分钟的木鱼《西厢记》），被评为"状元"，盲就为"榜眼"，桂妹为"探花"。其实他擅长的不是木鱼而是南音《祭潇湘》。此曲曾被香港某唱片公司录成唱碟，是失明艺人以南音入碟的先行者（桂妹稍早录制的《情天血泪》是以"梵音"唱的粤曲，并不是南音）。陈卓莹(1908—1980)老先生也将此曲收入《粤曲写唱常识》[①]中，作为范本。

黄少拔编剧、"小生王"白驹荣主演的《客途秋恨》粤剧，其主题曲是根据钟德原唱的古本《客途秋恨》改写的。他在古本的"起式""孤舟岑寂，晚景凉天，斜傍篷窗思悄然"之前，加了另一个起式："凉风有信，秋月无边，亏我思娇情绪，好比度日如年。小生缪姓莲仙字，为忆多情妓女麦氏秋娟。见佢声色与共性情人赞羡，更兼才貌两双全。今日天隔一方难见面，是以孤舟岑寂晚景凉天。你睇斜阳照住对双飞燕，我斜倚篷窗思悄然。"这一改动，就把原来的起式变成正文。之所以要这样改，是因为由白驹荣、陈非侬分饰的男女主角缪莲仙和麦秋娟，不在曲中点明身份，就要用口白"自报家门"了。新版《客途秋恨》在舞台历演不衰，又录成唱片，影响深远。钟德原唱的古本，今知者已不多了。

[①] 此书于陈老逝世后的1984年出版。

四、新中国成立后的南音

1950年春节——新中国成立后第一个春节,永光明剧团在广州海珠戏院上演新粤剧《红娘子》。其主题曲《劝赈歌》却没有使用梆黄、小曲的纯南音调式。歌词是剧中人物、前明举人李信(又名李岩,后加入李自成的农民起义队伍)原作:"年来蝗旱苦频仍,嚼啮禾苗岁不登。米价升腾增数倍,黎民处处不聊生。草根木叶权充腹,儿女呱呱相向哭。釜甑尘生炊烟绝,数日难求一餐粥。官府征粮纵虎差,豪家索债如狼豺。可怜残喘存呼吸,魂魄先归泉壤埋。骷髅遍地积如山,业重难过饥饿关。能不教人数行泪,泪洒还成点血斑。奉劝富家同赈济,太仓一粒恩无际。枯骨重教得再生,好生一念感天地。天地无私佑善人,善人德厚福长臻。助贫救乏功勋大,德厚留光裕子孙。"

这是一首七言古风,不但没有分开平仄声的上下句,且六个韵中有两个仄韵,其中一个竟是入声。入声韵在粤曲中只用于白榄或有韵白,即使是梆子七字清中板,也唱不成腔,何况是格律严谨的南音呢?剧作者陈卓莹老先生设计的唱腔,却把首句"年来蝗旱"处理为"低音起唱",由"米价升腾"开始转入正文。上句基本按传统的 1 作尾音,下句分别用短拖腔带入 2、3、5、5̱ 等各个尾音。"收式"不加活动句,以 5 转 5̱ 音拖腔结束全曲。在哀怨和愤怒声中,刻画出剧中人物李信对灾民怜悯,对官府豪家憎恨,却不敢抗争而将希望寄托在富家的"好生一念"的封建时代知识分子心态,是法乎传统,又不为传统所束缚的佳作。

陈老另一佳作《罗岗香雪》也全是南音调。其起式"离市东行三十里,番禺旧属一罗岗",便是古曲《祭潇湘》"含泪携壶"的再版,并有"多少恨,记心中。从来善恶不相容。沦陷之时情更惨,梅林千树尽成空"的梅花腔中板、"诸君子,访罗岗。千祈①莫把旧事忘"的扬州腔、"桂味飘香迷食客,话梅远送外宾尝"的尖板、"此日罗岗来熟客,怎能不另眼相看。对景抒怀比新旧,信知有党力量强"的快板。这些继承传统糅合创新腔调,为古老

① 千祈:千万。

的南音开出一条新路。

20世纪60年代初，广州诗人韦丘来番禺采风，在沙田地区生活了一段时间。回广州前，他在沙湾撰写了一首散文诗式的南音《沙田夜话》，内容是描写珠三角水乡农民在新中国成立前后的生活对比。原作颇长，因资料散失，加上笔者年老健忘，仅记得首尾一些片段："春夜静，月色清。沙田渠道水盈盈。万顷良田方方正正，月光照射似水晶""沙田夜话说通宵，初升红日瑞气千条。广英队长请来了农民代表，在茅寮讨论增产指标，新的战斗开始了，开始了，珠江澎湃起新潮"。此曲由省曲艺团李丹红演唱，省、市电台录音播出，轰动一时。"文革"时，竟与"三家村"的《燕山夜话》被诬为南北两个"黑话"，横遭批判和禁演。"四人帮"垮台后，重新出现在歌坛上和电台广播声中的广东曲艺，第一个便是《沙田夜话》。

五、失明艺人与"地水南音"

"地水"是占卜中的卦名。从前的失明艺人，日间替人占卦，故人们称之为"地水"。晚上卖艺，早则半夜，迟则通宵，常因睡眠不足，声带超负荷而声音喑哑，为了不"失声"和拖延时间（行话叫"揸钟点"），把胡琴定弦从C调降至A调，使行腔低沉而缓慢，是失明艺人唱南音的一大特色，故谓之为"地水南音"。

近几十年来，以唱"地水南音"驰名的失明艺人，除上述的钟德之外，有广州梁洪、番禺陈鉴、三水周春等。"文革"前，广州市文化局为了抢救文化遗产，邀请梁洪和陈鉴到电台录音，借以保存"地水南音"原貌。其中以陈鉴自按秦筝，由其子陈大妹拉椰胡，次女陈燕莺弹琴伴奏，录制了《闵子骞御车》《吴汉杀妻》《周氏反嫁》《店中别》四首南音。经过十年浩劫，这些录音带能否保存就不得而知。梁洪、陈鉴在"文革"时期先后逝世。"四人帮"垮台后，曾有人去请周春再次录音，可惜他年事已高，秦筝已坏，只能以清唱录得《观音游十殿》《梁天来》一些片段的几句。幸而近几年间，广州粤曲粤剧学会和广州音像出版社录制了《陈氏南音名典精选》CD光盘，收录了陈鉴原唱的《闵子骞御车》和其女陈燕莺得自家传的《拜月记之闺谏瑞兰》《周氏反嫁》《吴汉杀妻》。

第四节 粤讴

一、粤讴概说

粤讴大约形成于清嘉庆末年，是继南音之后产生的一个粤语新曲种。据说招子庸、冯询等人为了继续同舞台官话抗衡，热心创作、推广以广州话入腔的粤讴。招子庸收集本人和友人的作品，编了第一本粤讴曲集《粤讴》（又名《越讴》），于清道光八年（1828）交广州澄天阁付梓。之后屡经翻印，甚至被译成英文和葡萄牙文，流传很广。后来，陆续又有香迷子的《再粤讴》和廖凤舒（署名"珠海梦余生"）的《新粤讴解心》等曲集问世。由于粤讴篇幅短小，便于人们抒发心中的不平，辛亥革命前后更被用来作为揭露社会腐败、鼓吹反帝反封建的有力武器，因此，与其他粤语通俗文艺形式相比，发表在广州、香港以及马来西亚报纸上的粤讴最多。

提起粤讴，人们便会想起南海的招子庸，因为他的名作《夜吊秋喜》至今为人传诵。但是，粤讴的始创人之一冯询，知道的人就比较少了。

冯询（1792—1867），字子良，广东番禺人。据赖虚舟《雪庐诗话》记载："粤之摸鱼歌，盖盲词之类。其为调也长，一变而为解心，其为声也短，皆广州土风也。其时盛行解心，珠娘恒歌之以道意，冯子良先生以其词多俚鄙，间出新意点正，复变为讴……好事者采其销魂荡魄一唱三叹之章，集而刊之，曰《粤讴》。"[①]

上文提到的"摸鱼歌"，参照北京出版的文史哲研究资料丛书，由谭正璧、谭寻父女编著的《木鱼歌、潮州歌叙录》一书中的引证。屈大均在《广东新语》卷十二"粤歌"条里说："粤俗好歌，……其歌之长调者：如唐人《连昌宫词》《琵琶行》等，至数百言、千言，以三弦合之，每空中弦以起止，盖太簇调也，名曰'摸鱼歌'。或妇女岁时聚会，则使瞽师唱之。"[②]

① 番禺报社编：《番禺旧话》，广东旅游出版社1996年版。
② 转引自谭正璧、谭寻编著《木鱼歌、潮州歌叙录》，书目文献出版社1982年版，第3页。

又说，清代汉学家惠栋（1697—1758）说摸鱼歌亦作"木鱼"（见惠氏《渔洋精华寻训纂》），可见早已有人肯定两者为异名同实。① 根据这些著述，可见"摸鱼歌"就是今天的木鱼歌，因音同而将摸鱼歌转化为木鱼。

木鱼、龙舟、南音等都是同一类从民歌转化来的民间说唱文学。木鱼早在明末清初就已在粤语地区传播开来。明末诗人邝露的《婆猴戏韵学宫体诗》中有"琵琶弹木鱼，锦瑟传香蚁②"，清初诗人王士祯的《南海集》中有"两岸画栏红照水，疍船争唱木鱼歌"。邝露和王士祯的诗句中都提到木鱼。无论是邝露说用琵琶伴奏的木鱼，还是屈大均说用三弦伴奏的木鱼歌，都是"妇女岁时聚会，使瞽师唱之"和"珠娘恒歌之以道意"而至"疍船争唱"。可见木鱼在明末清初在民间已经很流行了。

到了清嘉庆年间，冯询和招子庸就把木鱼发展为解心，再在木鱼、龙舟、南音、解心等的基础上，发展成粤讴。可惜冯询那"销魂荡魄一唱三叹"的《粤讴集》今已失传，是一件憾事，也是广州民间说唱文学的大损失。

二、招子庸及其《吊秋喜》③

招子庸在其《粤讴》中，以深切同情的心、缠绵悱恻的笔调，吐尽青楼沦落者的哀音。而其中尤以《吊秋喜》一曲最为脍炙人口。

吊 秋 喜

听见你话死，实在见思疑。何苦轻生得咁痴？你係为人客死心，唔怪得你。死因钱债，叫我怎不伤悲？你平日当我係知心，亦该同我讲句，做乜交情三两个月，都冇④句言词？往日嗰种恩情，丢了落水，纵有金银烧尽，带不到阴司！可惜飘泊在青楼，辜负你一世。烟花场上，

① 参见自谭正璧、谭寻编著《木鱼歌、潮州歌叙录》，书目文献出版社1982年版，第4页。
② 香蚁：酒名。
③ 参见梁培炽《南音与粤讴之研究》，广东人民出版社2012年版，第159-161页。
④ 冇：没有。

冇日开眉。你名叫作秋喜,只望等到秋来还有喜意,做乜才过冬至后,就被雪霜欺?今日无力春风,唔共①你争得啖气②。落花无主,咁就葬在春泥。此后情思有梦,你便频须寄。或者尽我呢点穷心,慰吓③故知。泉路茫茫,你双脚又咁细。黄泉无客店,问你向乜谁栖?青山白骨,唔知凭谁祭。衰杨残月,空听个只杜鹃啼。未必有个知心,来共你掷纸。清明空恨嗰页纸钱飞。罢咯!不若当你係义妻,来送你入寺。等你孤魂无主,仗吓佛力扶持。你便哀恳嗰位慈云施吓佛偈,等你转过来生,誓不做客妻。若係冤债未偿,再罚你落花粉地,你便拣过一个多情,早早见机!我若共你未断情丝,仲有相会日子。须紧记,念吓从前恩义。讲到"销魂"两字,共你死过都唔迟!

这是一首含情哀悼之作,读来真是感人。珠江河上广帮中名妓秋喜爱上了招子庸,而招子庸是穷途失意之士,仕途坎坷,悲剧自然是难免的了。丘炜萲的《客云庐小说话》中谓:

初,秋喜昵以招郎,两心相印,愿卜双栖,而素昔服用奢,负珠市中值甚钜,鸨母必欲令其自偿各通,始得遣行,朝谋脱籍,夕即债主雁序于门,以是阻议者屡矣。秋喜愤甚,然不忍告招郎。至一日,偶然应客召过船,问鹢首湍声,怃然曰:"此侬死所矣!"奋身一掷,随波而下,观者高呼令救,迅已无踪。铭山骤闻大悼,援笔成阕,为《吊秋喜》云:……(按:歌词前文已引,此略。)此词既传于外,咸增叹惋,而秋喜幸终遇打渔船援起不死,送回艇上,后得招郎以隐焉。④

这一段记述说,"秋喜幸终遇打渔船援起不死,送回艇上,后得招郎以隐焉"。这无疑是一个大团圆的结局,但我们从有关招子庸的行状及有关资料记载中,除了知道他有此一曲《吊秋喜》外,已无法再找到秋喜的影子

① 共:为。
② 啖气:一口气。
③ 吓[ha⁵]:一下、一次。
④ 丘炜萲:《客云庐小说话》卷三,清光绪二十七年(1901)版。

了。本来，招子庸是一个浪漫成性并大胆自我暴露的人。这些逸事，在招子庸及其友朋来说，应该是有多少提及的。该曲也收在其《粤讴》之中，但在《粤讴》的几篇序文及题词中，也不曾透露出一些其他信息。可见，秋喜虽或实有其人，但曲中所写的也不一定完完全全是招子庸与秋喜之间的事。这正如《客途秋恨》和何惠群的《叹五更》中的形象一样，只不过是作者塑造出这样一个不幸者及其悲惨的遭遇，以泄胸中的积愤罢了。所以，丘炜菱的记载亦无足根据，似是经过了渲染和夸张了的。① 我们不足信，聊当风月场中的传奇小说来看好了。

不过，招子庸与秋喜相恋，据传也确有其事，以招子庸的风流自赏，浪漫于花丛之中，也是很自然的事。同据丘炜菱《五百石洞天挥麈》的记载，可见秋喜是爱招子庸的。由于招子庸正当穷途之时，而她赚不到钱以脱身从良，又负债累累，终达不到爱情的理想，更加上豪强暴客的压迫欺骗、鸨母的摧残，怎么办？在那时候，在走投无路之中，一个如此不幸的弱女子，为求解脱无边的沉重的苦痛，自然便只可以一死来摆脱茫茫苦海了。秋喜的死让招子庸无法解脱内心的惆怅、悼念、难堪和痛苦，所以才有"吊悼"之举。也正因为有此"吊悼"之举，才更加强了此曲中悲剧的气氛。招子庸对此血淋淋的现实，自然也是不甘心的。于是，他便在极度的悲愤之中，以自己的真情实感写出这样的一首名讴来，不仅直接地抒发了自己满怀的悲愤，更难能可贵地为被损害者喊出了控诉和呼吁。想当年，像秋喜这样的可怜者，又何止千百呢？招子庸如此，又哪里还想到自己是个名举人和卸任的县令呢？正因为如此，他的创作才如此引起人们的共鸣和唱和。试问当年珠江河上、三角洲中，又有谁个不会哼几句《吊秋喜》

① 冼玉清《招子庸研究》中《子庸传略》谓招有妻冼氏、妾何氏及周氏。又据简又文先生说，传此二妾中，秋喜为其中之一。此又似极小说化了。参见简又文《广东的民间文学》，载台北《广东文献（季刊）》1971年第一卷第二期，第24页。

呢？此曲之传诵，甚至连岭南一代诗豪和诗界革命的先驱黄遵宪，也在其《怀陈乙山诗》中写道："珠江月上海初潮，酒侣诗朋次第邀。唱到招郎吊秋喜，桃花间竹最魂消。"① 后来，壕村山人也有诗感慨谓："天涯芳草夕阳斜，多少东风坠溷花。香塚无人吊秋喜，只传幽怨入琵琶。"② 可以想见其情之一斑。近半个世纪以来，不独在省港电台时有播唱，粤剧中有《夜吊秋喜》演出，而且还有灌音的唱片在市面流行。③ 1961年春节，曲艺演员黄少梅在广州，还曾向失明老艺人温荣丽请教，掌握其唱工，又将其加工改编，使其焕然一新，献于羊城听众呢。

第五节　童　谣

一、童谣概说

童谣是一种流传于儿童中的歌谣。童谣与儿歌是有所不同的：童谣是纯粹以儿童的口吻、趣味来表达童心世界的歌谣；儿歌则有音乐旋律，可用乐队伴奏。相同之处则是，童谣也要有节奏，讲究韵律，形式活泼，用词简练，声律响亮，以吸引儿童传唱。

童谣起源于何时已无从考究，但从古文献中可看到一些相关记载。《左传·昭公二十五年》中有"吾闻文武之世，童谣有之曰：'鸜之鹆之！

① 参见黄遵宪《人境庐诗草》。黄遵宪，字公度，广东嘉应州（今梅县）人。清同治十二年（1873）举人。光绪年间奉派为驻日本公使馆参赞；旋调任驻美国三藩市总领事，后再调任驻英公使馆参赞，新加坡总领事。归国后升任湖南按察司，后又奉派出使日本大臣。后归至上海，适戊戌政变，几被波及。乃辞官归里，再不出，寄情于著作吟咏以度日。光绪三十一年（1905）卒于家中，年58岁。诗中所怀之"乙山"者，乃陈乔森之别号，又字木公，别署一山、逸山，广东雷州府遂溪人，咸丰举人，官户部主事，能诗工画。
② 参见《广东风土片片谈》"粤风"1936年第二卷第三期。
③ 香港有吴一啸先生撰曲，刘绍传先生录音，新马师曾（邓永祥）主唱，由永祥企业公司发行之《临江夜月吊秋喜》。

公出辱之!……鸜鹆鸜鹆,往歌来哭!'"鸜鹆,就是学舌的八哥鸟。文中写八哥鸟唱出童谣,可见西周文王、武王之世就有童谣了。

作为儿童口头传唱的歌谣,童谣的方言特色特别鲜明,可以说,凡是有儿童生活的地方,就会有童谣流行。因为同一方言的各个分支之间也有差别,童谣也别具韵味,更多姿多彩。番禺是水网纵横之乡,旧时疍家居无定所,到处漂泊,接触面更广,见多识广,这也在童谣上反映出来。如同一首《摇摇摇》,同样的内容,也会有不同的韵味。

童谣的创作,可以是儿童自编自唱,也可以是成人拟作。一般篇幅很短,用韵自由。由于粤语声调较多,其九个声调差别微妙,以不同的声调吟唱出来的同一韵母的字,其抑扬顿挫的韵味,真是妙不可言。例如,"因、人、隐、印、孕、引、一、逸"等字即同韵而不同调。至于怎样用韵,童谣没有限制,可以一韵到底,也可以中间换韵。如有一首《月光光》,就是句句换韵,听起来生动活泼、趣味盎然。

二、童谣选辑

20世纪末,番禺有关部门曾组织一批文艺工作者下乡搜集流行在番禺的儿童歌谣,并于2004年由番禺区政协文史资料委员会组织,由笔者主编,遴选了94首童谣,与其他民间艺术一起,编成《番禺民间艺术集锦》一书。下面选录部分童谣作品以飨读者。

鸡公仔(一)

鸡公仔,尾弯弯,做人新妇实艰难。早早起身都话晏[①],眼泪未干入下间。下间有个冬瓜仔,问过安人[②]煮定[③]蒸。安人又话煮,老爷[④]又话蒸,蒸蒸煮煮唔中安人意。拍起枱头闹几朝,三朝打断三条夹木棍,四朝跪烂九条裙,门口石级都要跪过,天井石头都要跪匀。

① 晏:晚、迟。
② 安人:婆婆。
③ 定:还是。
④ 老爷:公公。

鸡公仔（二）

鸡公仔，尾婆娑，三岁孩儿学唱歌。多得老师教导我，歌仔唱来一箩箩。

鸡公仔（三）

鸡公仔，尾弯弯，做人新妇甚艰难。早早起身都话晏，眼泪唔干入下间。下间有个冬瓜仔，问过安人煮定蒸。安人又话煮，老爷又话蒸，蒸蒸煮煮都唔中意。拍起神台闹三朝，三朝打断三条夹木棍，四朝跪烂四条纱罗裙。咁好花裙都跪烂，咁好石头都跪崩，投诉爹娘都唔信，拿开裙脚血淋淋。

鸡公仔（四）

鸡公仔，尾弯弯，阿爸赚钱做米饭，阿妈当家样样悭，佢话使文①容易赚文难。

鸡公仔（五）

鸡公仔，尾松松，人扒韭菜你扒葱。扒开葱头壅韭菜，韭菜开花满地红，大姐行埋②摘一朵。二姐行埋衫袖拢，拢返去归做乜嘢，拢返去归阿妈插花筒。插起花筒四边生，四边四便③四条龙。一条上天天吊水，两条落地洒芙蓉，三条绊住娘裙带，四条同姐入房中。

鸡公仔（六）

鸡公仔，尾"踮踮④"，踮去阿婆处做生日。

鸡公仔（七）
（番禺文化馆改编）

鸡公仔，尾弯弯，做人新妇冇艰难。个个妇女都有工做，唔使倚

① 文：音同"蚊"，即一元钱，代指钱。
② 行埋：走近。
③ 便：面，边。四便即四面。
④ 踮踮：翘翘，翘起来的样子。

赖丈夫搵两餐。经济独立齐生产,人人勤恳冇偷闲。

鸡公仔,尾弯弯,做人新妇冇艰难。男女平等同学习,提高文化上夜班。一家大小和气惯,公公婆婆都冇得弹。

鸡公仔,尾弯弯,做人新妇冇艰难,几千年来望穿眼,今天至① 彻底把身翻。家庭幸福说不尽,当家作主确非凡。感谢共产党,使我做人新妇冇艰难。

鸡公仔(八)

鸡公仔,尾婆娑,唔及公社一串禾。阿爷话从来未曾见过,大早年头有咁好禾棵。割吓笑吓真开心咯,公社今年最好禾。

鸡公仔,叫喧天,叫我放学快开田。田里谷粒一串串,丰收也要记住节约先。执②满书包就回转,交畀③队里保管员。

鸡公仔,跳篱笆,飞入地塘乱咁扒。你咪以为我守地塘就食得咯,我大公无私冇你咁差。初次见到警告吓,下次见到打到你两脚扒扒。

鸡公仔,乱咁飞,咪④阻住阿嬷绣红旗。爸爸通知送粮去,阿妈争住把车推。要我留低⑤喺屋企⑥,唔制⑦!我要系红旗下面把大鼓擂。

麻雀仔(一)

麻雀仔,担竹枝,担去岗头望阿姨。阿姨梳只摩罗髻,摘朵红花伴髻围。腰带又长脚又细,咁好花鞋踩落泥,咁好白饭喂猫仔,咁好姑娘嫁个烂赌仔。

① 至:才。
② 执:捡。
③ 畀:给。
④ 咪:不要。
⑤ 留低:留在。
⑥ 屋企:家里。
⑦ 唔制:不愿意做。

麻雀仔（二）

麻雀仔，企瓦坑，舅父留我食啖晏①，舅母唔声我就行。

麻雀仔（三）

麻雀仔，雀头乌，飞上山头望姐夫。姐夫去田把屎潎，阿姐一早上山去斩柴，阿公阿婆对面把谷晒，舅父捉猪去上街，表哥檐前织草帽，表姐床上绣花鞋。米米米、柴柴柴，烧咗②食咗又番嚟。

麻雀仔（四）

麻雀仔，夜夜来，来乜嘢？来斟茶。俾乜斟？俾银花碗仔斟。银花碗仔有粒砂，俾人骑冬瓜，俾人骑白马。骑到树丫下，树丫有朵金银花。俾阿姨仔插一下，阿姨仔嫌红，蕴③姨仔嚟打咚咚。

麻雀仔（五）

麻雀仔，担柴枝，担上岗头望阿姨。阿姨梳只蝴蝶髻，摘朵红花伴髻围。辉啊辉，边带④又长脚又细，咬住牙筋扎臭蹄。

月光光（一）

月光光，照地塘。年卅晚，摘槟榔。槟榔香，嫁二娘。二娘头发未曾长。迟得两年梳大髻，的的打打娶返归。

月光光（二）

月光光，照我床。阿婶一觉瞓⑤到大天光，苏虾⑥濑屎濑满床。

① 晏：午饭。
② 咗：了。
③ 蕴：最小的。
④ 边带：细布条。
⑤ 瞓：睡。
⑥ 苏虾：婴儿。

月光光（三）

月光光，照入花厅大嫂房。大嫂针花到半夜，大哥写字到天光。

月月光（四）

月光光，照地塘。年卅晚，摘槟榔。槟榔香，买子姜。子姜辣，买胡达。胡达苦，买猪肚。猪肚肥，买牛皮。牛皮薄，买菱角。菱角尖，买马鞭。马鞭长，起屋梁。屋梁高，买张刀。刀切菜，买箩盖。箩盖圆，买只船。船沉底，浸死两个番鬼仔，一个浮头，一个沉底。

月光光（五）

月光光，照地塘。齐收割，好米粮。米粮香，赞二娘。二娘身体好非常，参加民兵来训练，准备卫国保家乡。月光光，照地塘。齐收割，好米粮。米粮香，赞二娘。二娘歌声好悠扬，歌唱英明共产党，人民幸福万年长。

唱只歌仔众人闻

唱只歌仔众人闻，父母有钱卖女身，卖去何家做贱人。热茶热饭唔得食，茶淘冷饭俾奴吞，三更半夜唔得瞓，四更睡落要起身。点得爹娘来赎我，烧猪牌匾嚟还神。

唱只歌仔真新鲜

唱只歌仔真新鲜，灶虾^① 甲由^② 契同年。又同蜘蛛借个线咯，又同

① 灶虾：突灶螽。
② 甲由：蟑螂。

蠄蟧①借个盒添。舂米公公担盒过，螗尾②问佢担去边，担去灶虾跟前开盒睇，睇见鱼鳞共饭粘。乌蝇③拍掌哈哈笑，唉④乜唔见佢十多年。

落雨大（一）

落雨大，水浸街。阿哥担柴上街卖，阿嫂落地着花鞋，花鞋花脚带，珍珠蝴蝶两边排。

落雨大（二）

落雨大，水浸街，阿哥撑船阿嫂卖柴，花鞋花脚带，两便珍珠两便排。白鳝搭虾公，搛到虾公肚又痛，缩埋条颈似条虫。

摇摇摇（一）

摇摇摇，摇到外婆桥。买螺炒，冇针挑；买米煮，冇柴烧；阿妹喊⑤，冇人要。

摇摇摇（二）

摇摇摇，摇到大岗桥，上山攞柴烧。有力担一担，冇力攞一条。

摇摇摇（二）

摇摇摇，摇过对岸攞柴烧，勤力攞一担；懒惰攞一条。攞得唔够烧，打断虾仔嘅条腰。

唱只歌仔大过天

唱只歌仔大过天，北京皇帝係我嘅同年，天上雷公係我大舅父，

① 蠄蟧：蜘蛛。
② 螗尾：蜻蜓。
③ 乌蝇：苍蝇。
④ 唉[ai³]：叫喊、呼唤。
⑤ 喊：哭。

地下龙神係我嘅马弁,仙姬七姐同我担罗伞,状元兄弟同我嚟耕田。

唱支歌仔解娘心

鸭仔玩水凼,梅花跌落菊花林,今朝阿妈唔食饭,唱支歌仔解娘心。

嗳姑乖(一)

嗳姑乖①,嗳姑大,嗳姑大嚟嫁后街。后街有鲜鱼鲜肉卖,仲有鲜花戴。戴唔晒②,丢落床头俾老鼠拉。拉去边?拉去大新街,引得街人都笑晒。

嗳姑乖(二)

嗳姑乖,嗳姑大,嗳姑大嚟嫁后街。后街又有鲜鱼鲜肉卖,又有红皮屐仔绣花鞋,又有鲜花戴。戴唔晒,丢落床头俾老鼠拉。拉去大新街,大人执到当花戴,细蚊仔③执到当银牌。

白榄仔

白榄仔,暗暗香,阿哥买归阿嫂尝。阿嫂唔尝俾过姑仔尝,姑仔得食随街唱,人人都话阿嫂锡④姑娘。

黑咪吗⑤

黑咪吗,夜咪吗,早早开门摘木瓜。木瓜烂埋面豆树,面豆烂埋种桂花,桂花添桂子,桂子年年去读书。读饱书返嚟揾晏食,揭开饭

① 嗳姑乖:抚拍孩子睡眠用语。
② 晒:全部。
③ 细蚊仔:小孩子。
④ 锡:疼爱。
⑤ 黑咪吗:黑乎乎。

镬^①攞鲜鱼,想食鲜鱼搵缯拗,想食慈姑水面捞。

细蚊仔莫撩刁

细蚊仔,莫撩刁,买只船仔你去摇。摇到金花庙,睇见人打醮。船头船尾乞饭焦,乞到饭焦嫌冇餸,买条丝线吊虾公,虾公跌落镬,仔仔孙孙剥虾壳。

落雨微微

落雨微微,水浸田基。田基有条蛇,吓死大老爷。老爷有只虾,吓死大姑妈。姑妈有粒糖,吓死国民党。国民党,有支枪,打烂玻璃窗。人哋要佢赔,佢要食话梅。话梅有粒核,啃^②到佢眼突突。

排 排 坐

排排坐,食粉果。猪拉柴,狗烧火,猫儿担凳姑婆坐,老鼠"并令嘭呤"^③娶老婆。

氹氹转^④（一）

氹氹转,菊花园。炒米饼,糯米圆。阿妈叫我睇龙船。我唔睇,睇鸡仔。鸡仔大,捉去卖。卖得几多钱?卖得三千钱。金腰带,银腰带,去请婆婆身上带。

氹氹转（二）

氹氹转,菊花园,阿哥孭^⑤妹睇龙船。我唔睇,睇鸡仔,鸡仔大,捉去卖。卖得几多钱?买得五百钱。三百打金鸡,二百打银牌。金腰带,银腰带,请公请婆出嚟带。带得多,唔奈何,行嚟行去寻妗婆。妗

① 镬:锅。
② 啃:噎。
③ 并令嘭呤:象声词。
④ 氹氹转:团团转。
⑤ 孭:背。

婆唔在屋，寻三叔，三叔骑白马，三婶批①冬瓜，冬瓜跌落塘，执起大槟榔。槟榔香，嫁二娘，二娘头发靓又长，梳起大髻做新娘。

氹氹转（三）

氹氹转，葵花园，爸爸係个好社员。阿妈心真细，教我睇牛仔。牛仔大，耕田块，赶牛唔鞭，耕咗千亩田。三百种蔗蕉，七百插禾苗。山欢笑，水欢笑，生产丰收搭金桥。笑呵呵，过银河，丰收喜讯报外婆。外婆去执谷，寻三叔，三叔送粮拉红马，三婶连夜绣红花。送粮一条龙，骑龙去北京。北京有粒星，共产党，真英明，带领我哋奔前程，社会主义好比太阳升。

氹氹转（四）

氹氹转，菊花园，阿妈叫佢睇龙船。佢唔睇，睇鸡仔，鸡仔大，捉去卖。卖得几多钱？够买两亩田。春下秋，秋开镰，欢欢喜喜过个年。

相 思 仔

相思仔，两头游，游去大哥处织丝绸。织得丝绸几多尺？织得丝绸二丈九。大哥打佢两巴掌，大嫂打佢三竹鸡②。为乜来由要受哥嫂气？不如跟着二哥去钓蟛蜞。人钓蟛蜞只只起，我钓蟛蜞基过基。

一粒豆豆四边开

一粒豆豆四边开，请人掘地请人栽，请人担水淋花树，请人骑树等花开。边朵先开摘边朵，边朵迟开慢慢来。

① 批：削皮。
② 竹鸡：竹杖。

甲由仔

甲由仔,滑溜溜,两头走,偷人野食满嘴油。鸡公^①睇见唔服气,一啖^②吞佢入咙喉。

大哥嫁妹甚悲离

天阴阴,雨微微,大哥嫁妹甚悲离。打只银髻风吹起,打双耳环二分四,打只戒指摄门楣^③。跌落水面浮得起,十朵梅花伴九厘,多谢银匠好心机。

牛 牛 牛

牛牛牛,疴屎种芋头。马马马,疴屎种冬瓜。

阿 姑 姑

阿姑姑,担水淋慈姑,淋得慈姑瓜咁大,人人都话阿姑乖。

冬 瓜 仔

冬瓜仔,嫩夹^④细。咪摘住,等到种大去换米。

月光月白去摸虾

月光月白去摸虾,又有槟榔又有茶。茶仔开花遍树丫,明朝采茶去圩卖,卖返鱼肉又买虾。

鲤 鱼 仔

鲤鱼仔,两头游。睇见阿婆担住粪,睇见阿公驶紧牛。

① 鸡公:即公鸡。
② 一啖:一口。
③ 摄门楣:塞在门扇上端与门框之间。
④ 夹:又、且。

打稃仔

打稃仔,唱稃歌,今年好过旧年多。早造三棵割一斗,晚造三棵割一箩。又有粘米又有糯,蒸起年糕大过磨,炸起煎堆大过两耳箩。

睇月光

初一月光淡如绵,初二月光似条线,初三初四蛾眉月,十五十六月圆圆。

拍掌仔

拍掌仔,买橙仔。橙仔甜,买禾镰。禾镰利,割亲①鼻。禾镰钝,割口唇。禾镰牙牙割下巴,禾镰齿齿割只耳。

一只猫儿一条尾

一只猫儿一条尾,一双眼核一对眉,四只扶蹄扶落地,聪明伶俐数猫儿。

点跽跽（一）

点跽跽,跽箩斗,问你捉猪定捉牛?捉到黄牛三百两,马尾搭过榕树头。榕树阿公饮醉酒,梅花跌落酒杯头。咸鱼头,咸鱼尾,边个偷食就赖佢。

点跽跽（二）

点跽跽,跽螺窦。问你捉猪定捉牛?捉到大黄牛,三百两,头对头;鸡公仔,掟②石头,石头掟瓦瓮,瓦瓮掟田基,田基水大老鸦飞,飞去油麻地,麻油捞韭菜,一人挟箸好行开。

① 割亲：割着了。
② 掟：[deng³] 掷。

老 鼠 仔

老鼠仔，乞人憎。吼①人唔见就偷银。终须有日瞌眼瞓②，被人捉住打一身。

跳 大 海

跳大海，跳麻绳。阿妈话我唔生性③，阿爹话我反斗星④，隔篱⑤个先生夸赞我，赞我健壮又聪明。

去 行 街

食饱饭，去行街，苏虾着起新花鞋，阿妈拖住行得快，五姨六妗都同埋。

学 行 歌

行一行，行到江边执个橙。橙好食，路好行。

阿 公 公

阿公公，食乜嘢？天天芽菜炒虾公。阿公公，眼蒙蒙。无得食，肚空空。

点 虫 虫

点虫虫，虫虫飞。飞去阿婆荔枝基。荔枝今年结满子，颗颗红红坠折枝。点虫虫，虫虫飞。飞去荔枝基。

荔枝生，摘一簇。荔枝熟，堆满屋。点虫虫，虫虫飞。飞去阿婆

① 吼：窥视，等待。
② 瞌眼瞓：打瞌睡。
③ 生性：懂事。
④ 反斗星：形容调皮好动。
⑤ 隔篱：隔壁。

荔枝基。荔枝熟,坠折枝。摘好一担,敬教师。

唱 歌 仔

唱歌仔,好歌音,唱出鱼歌笑吟吟。白饭鱼仔要去嫁,靓仔三泥^①同佢做媒人。鲫鱼来到门口问,问佢因何想嫁锟?你想嫁锟好容易,快请大眼叮当共你择日辰,择得良辰吉日做新人。鳊鱼咿唔担枱凳,虾蟆跳来喜欢欣,突眼金鱼唔会喊到眼边红,鲤鱼听见来饮酒,左口扁嘴吹横笛,鸡泡鱼来打鼓向前行,乌猪白猪蠢钝不知闻。

恭 喜 恭 喜

恭喜恭喜!恭喜你膝头大过髀。

大 吉 利 事

年初一,大吉;年初二,逗利事;年初三,炮仗并令嘭呤。

卖 鱼 佬

卖鱼佬,腥熏熏。猪肉佬,肥肫肫,舂米佬,一身尘。

洗 白 白

洗白白,嫁茶客,唔嫁一千嫁八百。

五 嫁 人 已 老

一嫁高,二嫁好,三嫁着红袍,四嫁揽丝绦,五嫁人已老。

落 雨 翻 风

落雨翻风,难为公公。随街叫卖,喊破喉咙。

① 三泥:三泥鱼,即鲥鱼。

打仔仔

打仔仔,买咸鱼。咸鱼淡,买乌榄。乌榄甜,买个添。添唔到,顿地①攞啖茶。茶又冻,揭米瓮。米瓮有条虫,捐②人虾仔个鼻哥窿③。

白米饭

白米饭,喷喷香,有田唔耕冇得尝。赶早一朝当三日,地里唔耕就丢荒。

话我第一

正月初七,众人生日。欢天喜地,开工大吉。揸起锄头,猛咁去掘。隔篱邻舍,话我第一。

点光灯

点光灯,照人人。照得人人工作好,明年买盏大花灯。

吱吱喳

吱吱喳,吱吱喳,要开胃,食山楂。细蚊仔,唔好乱食嘢,生起病嚟累阿妈。

乌蝇打醮

又喊又笑,乌蝇打醮,蠄蟧濑尿,老鼠行桥,黄狗呱呱叫,细蚊仔唔好俾人笑。

白撞雨

白撞雨,早禾田。三斗米,六文钱。

① 顿地:用足跺地。
② 捐:钻。
③ 鼻哥窿:鼻孔。

摘菠萝

豆皮婆,摘菠萝。攞去卖,换石磨。磨出豆腐白白净,换来银两多又多。

麻子麻

麻子麻,上树摘枇杷。枇杷高,跌断麻子腰。枇杷矮,麻子偷食敢硬抵。

柠檬仔

柠檬仔,酸兜兜,阿哥撑船去广州。广州女子学梳头,四两头发半斤油。

新妇歌

新妇出埗头拜观音,家婆睇见偷欢喜,家公睇见笑眯眯。

结子繁华

茶就我茶,渣就同渣。来到我家,顾住我家。同心合意,结子繁华。

拍大髀(一)

拍大髀,唱山歌,人人欺负你有老婆。的起心肝①攞两个,生下娇儿来,我就笑呵呵。

拍大髀(二)

拍大髀呀,唱山歌,人人欺我冇老婆。的起心肝攞返个,有钱攞个金娇女,无钱攞个豆皮婆。豆皮婆,偷偷嫁,两盒胭脂两盒茶。两个陪人吹嘀打②,两个陪人打咚查③。

① 的起心肝:横下心来。
② 嘀打:喇叭。
③ 咚查:指锣鼓钹。

拍大牌　唱山歌

拍大牌，唱山歌，人人话我冇老婆。的起心肝攞两个，一个叫做金银姐，一个叫做豆皮婆。豆皮婆，食饭食得多，屙屎屙满箩，屙尿冲崩海，屙屁打铜锣。

卖　懒　歌

卖懒，卖懒，卖到年三十晚，人懒我唔懒。卖懒，卖懒，卖到年三十晚。卖穷，卖穷，卖俾猪婆龙。卖衰，卖衰，卖俾番鬼妹。

跁^①　跛　跛

跁跛跛，真好睇。睇到刘二打番鬼，打到番鬼落海底。

扒　龙　船

扒龙船，扒龙船，龙船翕翕嘴，大家都好彩，龙船摆摆尾，浸死大肚鬼。

架　架　高

架架高，响都都，掼炸弹，唔好嘈。

骑　马　马

骑马马，好威风，拿起武器向前冲。练就一身好本领，唔怕敌人狼夹凶^②。

① 跁：拐脚。
② 狼夹凶：猖狂、凶恶。

天眼地眼

天眼地眼,华光三只眼,盲公行路唔带眼,七月最靓系十叶龙眼。

食荔枝

天知地知,你知我知,扒完龙船食荔枝,有钱食斤大核古,有钱食到桂味糯米糍。

黄皮王

黄皮王,甜过生蜜糖。

食榄

乌榄食大蒂,白榄食黑痣。

大食懒

大食懒,起身晏,炼大难。煲燶粥,煮生饭。

黄毛黄头发

黄毛黄头发,有嘢唔畀黄毛唰[1],制[2]到黄毛软笪笪[3]。

(野风、屈九、何侃基、朱甜、苏维高、黄楚谦等搜集)

[1] 唰:吃。

[2] 制:饱。

[3] 笪笪:软绵绵无力。

第六节　民　谣

一、民谣概说

民间流行的，赋予民族色彩的歌曲，称为"民谣"或"民歌"。民谣历史悠久，其作者多不知其名。民谣内容丰富，有关于宗教、爱情、劳作的，也有关于欢庆、祭祀的。民谣是表现一个民族感情、习俗和时尚的民间音乐载体，体现出民族的气质，具有其独特的音阶与情调风格，深受人民群众喜爱。

二、民谣选辑

十二月种菜

正月角菜角叉叉，角菜开园就打花，同哥落园来摘菜，摘菜唔好连头车。

正月角菜角叉叉，角菜开花车打车，摘菜唔敢连头摘，留来长久开心花。

二月芥兰介后生，芥兰好食就返青，一身生了横丫耳，冇条正心被妹行。

二月芥兰介后生，朝朝淋水望佢生，板鼓拿来楼上打，心上同妹的得撑①。

三月苋菜苋打花，风流唔单佢②两家，哪有男女唔讲笑，哪有蜜仔唔采花。

三月苋菜苋打花，喊哥落园口莫花，阿妹今年十七八，讲得多来心就花。

四月瓮菜节节空，瓮菜好食又通风，一心想妹成双对，又怕年庚

① 的得撑：粤俗语中以此代指锣鼓钹的音乐。
② 佢：即"我"。

合唔同。

五月豆角豆打花，豆仔长长豆叶遮，阿妹攀来俾哥摘，哥唔摘𠊎就放下。

五月豆角豆打花，豆仔恁长爱叶遮，难得阿妹情恁好，一心想妹开心花。

六月矮瓜瓜皮红，中意阿哥好笑容，横人面前莫乱讲，蜘蛛耕丝在肚中。

六月矮瓜瓜皮红，冇人冇妹情恁浓，中意阿妹美貌好，中意人才赛广东。

七月苦瓜青凄凉，苦瓜结籽就绉皮，多多钱银𠊎唔想，心想同哥嬲^①一时。

七月苦瓜青凄凉，做工唔到因为你，千年古镜拿来照，颜容走色妹唔知。

八月白菜白连连，同哥牵手落菜园，总爱阿哥勤力摘，时时摘等莫离边。

八月白菜白连连，花园种树好荫园，早知阿妹情恁好，相送同你做几年。

九月菠菜菠西西，菠菜皮皮有分离，半箩尤糠半箩米，使妹样般来舍你。

九月菠菜菠西西，难舍𠊎来难舍你，丝线来缠金鸡脚，十分难脱又难离。

十月芥菜皮皮青，同哥有情莫出声，城隍庙内开欺店，虽然冇鬼得人惊。

十月芥菜皮皮青，郎敢包妹放心行，谁人干涉姻缘事，官司打到北京城。

十一月芹菜芹菜香，芹菜打花白茫茫，哥爱落园勤谨做，哥爱在家勤记娘。

① 嬲：生气。

十一月芹菜芹菜香，风吹芹菜满园香，食嚟芹菜勤记妹，食嚟韭菜久记娘。

十二月摘菜又一年，满园菜子都摘完，同哥携手来去转，转去归家过新年。

十二月摘菜又一年，几年辛苦在人前，阿哥打只金戒指，两人携手共团圆。

（何兆清唱，李坚记录整理）

一树难开两样花

一朵红花在深坑，黄蜂来采蜜来寻。哥是黄蜂妹是蜜，两家同是采花人。

一朵红花路边生，花又红来叶又青，妹是红花哥不识，手攀花树问花名。

好花开在对面岗，一阵风来一阵香，阿哥同妹牵下手，回来三日手还香。

好酒一杯郎会醉，好花一朵满园香，好姐好妹人传赞，热锅煎油出外香。

新打茶壶八面花，茶壶唔装隔夜茶，一壶难装两样酒，一树难开两样花。

（野风搜集整理）

铁柱磨成绣花针

日想你来夜想你，从朝想到日落西，三寸泥皮遮竹笋，几多暗思妹唔知。

大树倒开有得锯，锯长锯短妹唔知，一年记妹十二月，一日记妹十二时。

月光圆圆唔得下，娇莲好妹几时嫁，枱中食饭想起妹，手拈筷子唔会扒。

日出东山月落西，阿妹凤凰哥凤鸡，你是凤凰唔开口，叫我凤鸡怎样啼？

唔係北风有咁凉，唔係桂花有咁香，唔係恶蛇唔拦路，唔係单身唔想娘。

新打剪刀唔使磨，好妹有情唔用多，有情阿妹恋一个，好比月光照大河。

六月天空放纸鹞，一阵风来一阵高，哥係纸鹞妹係线，妹想长情哥想高。

妹係有心郎有心，铁柱磨成绣花针，莫学米筛千只眼，要学灯草一条心。

<div style="text-align:right">（野风搜集整理）</div>

红豆相思

红豆花开排对排，阿哥摘菜妹绣鞋，八月十五哥送饼，九冬十月妹送鞋。

红豆相思情意长，阿哥望妹早梳装，来年春燕喜双飞，阿哥共妹结凤凰。

<div style="text-align:right">（野风搜集）</div>

五更救国歌

一更七点是黄昏，想起国事乱纷纷，国土遭践踏，妇女被蹂躏，同胞同胞须猛醒，打败日本侵略军。

二更九点灯无光，日本仔无理逞凶狂，师出无名义，祸心不可藏，同胞同胞须战斗，切莫束手坐待亡。

三更夜半月正中，日本仔齐向我哋冲，炮火乱射击，鲜血满地红，

同胞同胞须奋起，杀敌报仇莫放松。

四更三点月西斜，千刀万剐日本兵。兽性忽暴发，鸡犬受尽惊，同胞同胞须团结，血债一定要还清。

五更时分天黎明，大家携手去远征，踏碎"膏药旗"，歼敌莫留情，同胞同胞向前进，不怕流血与牺牲。

（番禺沦陷时期流行于钟村一带的歌谣，吴剑豪搜集）

反拍围歌

李塱鸡，正契弟，夹硬①咁拍围。几咁冇天理，做日本走狗，抢我哋嘅田地，硬要将我哋饿死。耕种嘅父老兄弟，我哋一定要齐心，拿起锄头与枪杆，拼命去反对李塱鸡。

（抗日歌谣，李海、陈国雄整理）

十字回文歌

春来待我约情君梦里魂，春来待我约情君，我约情君梦里魂，魂里梦君情约我，君情约我待来春。

香莲碧水动风凉夏日长，香莲碧水动风凉，水动风凉夏日长，长日夏凉风动水，凉风动水碧莲香。

秋中赏月对高楼酒上游，秋中赏月对高楼，月对高楼酒上游，游上酒楼高对月，楼高对月赏中秋。

浮云白雁过南楼观色秋，浮云白雁过南楼，雁过南楼观色秋，秋色观楼南过雁，楼南过雁白云浮。

（灵山镇雁沙村周兴、周明搜集）

① 硬：强行。

年近黄昏志无穷

宁欺白须公，莫欺鼻涕虫。鼻涕虫，年青力壮雄心大；白须公，年迈黄昏志无穷。

<div align="right">（灵山镇雁沙村周兴、周明搜集）</div>

第七节　民间哭嫁歌①（喜事）

一、民间哭嫁歌概说

新中国成立前，番禺乡村有一种习俗，即姑娘在出嫁前一个月左右，就开始放下一切劳动，邀请三五个比较懂得出嫁规矩的已婚或未婚的青年姑娘作为陪人，在闺房中进行出嫁前的"训练"，连茶饭也在闺房里吃。当时人们把这习俗称为"嬲闺房"。

至于嬲闺房的活动内容，主要是学会出嫁时的一整套"哭嫁歌"。这套哭嫁歌包括新娘从离开闺房到厅堂梳妆，直至如何上轿、如何对付半路拦轿要看新娘的人等各个环节所表白的心声。这种心声的表白不仅是对当时封建买卖婚姻的控诉，同时也可让人们对新娘是否懂得规矩做出评价。

二、民间哭嫁歌选辑

上　头　歌

众位阿姐阿妹呀，大家一齐来上服，上齐大服孝高年；头扎红绳除落了，大家除落扎麻绳；耳戴金球作落了，戴过白环孝姐人。碌鼓过村留落卖，买子②蓝线锁蓝鞋。锁起蓝鞋百二对，一人三对孝高年。唔

① 参见肖卓光主编《广州民间歌谣》（原番禺部分），中国文联出版社2007年版，第610—628页。

② 子：束。

教对年孝百日，莫话三七未过化姐拎。豆腐过村留落卖，买砖①豆腐奉新灵。同姐安灵安细便②，莫安大便③祖先行。等得叔人无所论，被婶扶妹出厅前。你妹係手跛和脚折，手跛脚折要人扶。左脚跛开披麻和戴孝，右脚跐来四眼神。你妹头上筛箕治四眼，脚着皮鞋治眼神。往朝出厨唔使你，今朝出堂要你扶。往朝出厨随早晏，今朝出堂择定贵时辰。往朝出厨灯火暗，今朝出堂灯火咁光明。往朝出厨衫袖短，今朝出堂衫袖扫枱头。往朝出厨裤脚短，今朝出堂裤脚锦鞋头。四边尽是花梨木，花梨挑住咁在行。

哭嫁歌

正月石榴发新枝，新枝染绿妹飘零；二月马蹄提起妹，提起低年苦泪流；三月青梅"藕住丫"，鉴生摘落把盐藏；四月葡萄离核果，葡萄离核妹离娘；五月黄皮"藕住丫"，比人吃肉又吐"银"；六月荔枝虫蛀丫，几乎跌落被涊藏；七月龙眼怕风打，何时何日结婚求？八月蔬菜街上卖，人人兴买贺月华；九月龙芽得剩果，比人吃肉又剥皮；十月蔗头甜到尾，一边出芽一边甜；十一月冬桔人叫卖，人人兴卖贺冬前；十二月红橙人人卖，人人兴买贺新年。

迎亲歌

新人下马拜大神，又拜慈悲观世音。左边金花杨柳树，右边童子拜观音。拜过灵神行好运，出入亨通遇贵人。

新娘出堂

新娘移步出堂前，好似嫦娥下九天。蛾眉凤眼猪胆鼻，一点朱唇

① 砖：件。
② 细便：小位。
③ 大便：大位。

够自然。双耳金环镶宝石,果然靓过女神仙。凤冠大红真合衬,罗裙百褶好新鲜。环佩叮咚裙下响,脚着衣鞋绣宝莲。从今巧合成家室,男才女貌好姻缘。恭喜发财又多子,和顺夫妻共百年。

照 轿 歌

灯笼光光,衣轿堂皇;迎接新妇,入我家堂;发财添丁,代代昌旺。

洞房歌(一)

齐齐兄弟劝我唱,唱篇歌仔贺新娘,贺喜新人勤劳动,互敬互爱百年长。

洞房歌(二)

龙凤烛,甚光辉,龙凤双双结合齐;龙凤同偕多宝贵,龙牵凤手入罗帏。

第八节 哭叹歌①(丧事)

哭叹歌选辑

叹死人(刚去世时)

掩侧道门拉掂②你,娉婷淡定落黄行。头上金砖脚又有,草③来掂④

① 此曲均由喊口婆喊唱。
② 掂:直。
③ 草:要。
④ 掂:挡。

住你家财。新打银盆落地揣①,草来烧料②係长钱。虽然长钱都係纸,溪纸长钱当碎银,大光银宝当成圆。玉桂、丁香凭火着,香烟啖啖透阴灵。玉烛两支齐点着,照光条路你慢行游。烛脚係女公人哋扎,男公画出双凤係朝阳。双凤朝阳朝出外,朝番入闸你门堂。纱纸做芯篾做脚,一层纱纸掂③层油。豆蔻生油灯草荫,朱砂凭火盏边红。我尊在阴修行好,仲有香烟佛手把老双糊。睡落龙床番④社业,大皇有令恶推迟。颠⑤冬咁七八十,地下茵陈阴府远,玉宇天门转凤回。当归淮山唔愿转,茯神回埠转番阴。贝母离娘几多肝割⑥断,重有薄荷、甘草恨亲娘。白纸⑦西红地下守,佛手离抱咁悲情。白芍、云苓身着素,山楂丢埋朱粉孝亲娘。鹅䱽⑧杏银步步盏⑨,叫了乌梅拖住慢些行。

买 水 歌

手拧⑩青香临外注,街边临外买清潮。手拧金埕葵叶扇,仲有铜钱一对在金埕。禀上菩提神至大,将来传递海龙王。东海龙王神四位,水知葡萄你知明。新打铁匙开水闸,开通水闸买清潮。丢落黄河放下扇,我想贵娘相请海龙王。井水又清河又浊,井神大过海龙王。走在厨房洗热水,走在坑边买水去田头。七十老人买大海,少年太嫩买坑渠。

着 衫 歌

你婶烧盆香叶水,我娘抹过去为神。我娘九十九条金丝发,金梳

① 揣:放。
② 料:纸钱。
③ 掂:湿。
④ 番:返。
⑤ 颠:天。
⑥ 肝割:干葛。
⑦ 白纸:音同"白芷"。
⑧ 䱽:雌性。
⑨ 盏:行。
⑩ 拧:拿。

梳掂娘先行。三尺经绳共娘扎，我娘扎起撬金簪。手拎金环共娘带，我娘带起合通行。头带莺哥佛手衬，两边佛手对莺哥。白衫拎来娘贴肉，我娘骨肉似金玉。上好京青第二浸，上好苏篮第二重。第三个重京青衲，京青衲仔第三重。绫罗绸缎第四浸，上好寿袍第五重。我娘寿袍福鼠裤，福得人口又添财。我娘寿袍钉寿纽，仔孙做人福寿长。我娘寿袍珍珠纽，照光条路娘通行。我娘绫罗绸缎裤，老人着起① 去为神。我娘着裙莫扎带，留番② 你仔带孙儿。我娘寿鞋白袜衬，我娘着起去为神。我娘脚头行稳步，莫比松头踢烂扎占鞋。寿鈚拎来带右手，右来发到子孙"融"。我娘为神喺今日，百年归老手尾完。

上 孝 歌

手执清香来上孝，上齐孝服孝尊成。跪到当天来上孝，膝头跪地敬天神。白布买够来上孝，大家穿白孝尊成。头上金簪除落了，脱落耳环尽孝娘。头上红绳除落了，披麻戴孝老尊成。头上拆开来散发，孝娘散发扎皮麻。脚着皮鞋除落了，又来除落孝尊成。往日高床高凳睡，今日落地火砖承③。高凳尽床娘唔睡，火砖承板板承娘。往日交床我娘睡，今日落地已清寒。左手捏把白纸扇，右手饭团丢落桥。丢落桥头黄狗食，黄狗低头娘过桥。一步腾云两步去，两步腾云三步行。落到阴间你莫怕，望见阎王你莫狂④。落到阴间又问娘，问娘因何会落来。阴间官人来审问，问娘丢儿别女来。阳间丢落儿共女，儿女齐全子侄融。背错包袱落错渡，儿孙服侍娘香炉。搭到阳船冇转步，踏错脚头落错船。踏到阳船冇转头。头上莺哥係女买，耳带寿环女买来。身着寿袍係仔置，从头一二置到齐。新打金押来押发，又来发到子孙融。发到子孙唔算数，又来发到满村人。今日咁育为个哪？为个老人万事强。万事高强胜过人。

① 着起：穿上。
② 留番：留下。
③ 承：托着。
④ 莫狂：别怕。

铺被歌①（又名《挂白》）

往日到来欢喜叫，今日到来响大锣。往日到来欢喜接，今日禾秆接亲情。予估子侄咁齐为何，唔予子侄咁齐到孝堂。

左手拎条白布袋，右手拎来铺我娘。读得书多人有礼，双脚跪埋㜷面前。生时便冚洋电被，为神冚被五尺长。生时冚被三个冚，加上单卜冚落娘身前。生时冚被横掩冚，为神冚被两头开。疏薄剪来疏薄领，深深领落你人情。清香买来娘领落，係娘千年万岁粮。蜡烛买来娘领落，又来领落做交油。三炷清香齐点着，先发人丁后发财。蜡烛二支齐点着，头精眼明万事强。点过蜡烛长福寿，将过清香百岁长。丑事尽提娘带去，好事双重到你门。二十雨来三点水，满堂吉庆子孙融。全字内头加两点，金玉满堂样样齐。画一勾成与个字，丁财两旺在居堂。老少安康长百岁，宝贵荣华享万年。

煮寿饭歌

青竹斩来开篾使，剩番②篾肚做火柴。丢落鱼塘来浸过，拎返地塘日晒干。左手捏条篾拍路，右手揸条金火柴。惊动门官共地祇，惊动天神共灶君。惊动灶君煮寿饭，惊动贵人煮寿粮。在娘脚下来引火，引福归堂享万年。须则厨房都有火，我娘脚下点火子孙融。往日煮来仔娘食，今朝煮娘万年粮。打砖师爷好手势，只只烧成金咁黄。每只烧成金咁样，你仔拎银去买回。三百六砖结只灶，两行金砖结成眉。打灶打成茶盅脚，灶面打成方又圆。灶眉结成棋子样，灶气结成月咁圆。亦有金砖成锅煮，金银碟碟永无穷。锅係佛山人做定，广东人仔货藏城。货藏城中唔算数，你仔拎银去买回。锅盖深山杉木造，吾予买来煮寿粮。正月托犁去驶地，吾予买来煮寿粮。正月托犁去驶地，二月托耙"迋草根"。耙到秋田芙蓉涟，芙蓉烂涟板拖平。边个师爷好手势，谷种落田好"匀循"。芒种下秧大暑插，秋前秋后插完田。男人插到筛箕眼，女人插到望通行。十月禾黄谷米熟，担返地塘日晒干。经动米机出白米，

① 子女铺白色、孙辈铺红色。
② 剩番：剩下。

经动搞头去米皮。边个贵人来担水,等佢返归水咁长。边个贵人来落水,等佢返归米咁融。边个贵人来浇水,等佢返归火咁红。金星银米沙盆洗,沙盆洗米去糠尘。洗净米头落锅煮,子孙代代米咁融。亦有头扒落锅煮,把云心事发云来。亦有耳环落锅煮,子孙代代使丫环。亦有阳钱落锅煮,子孙代代有钱人。柴係深山龙口草,火係燧人木钻来。陈代灶君罗氏母,李氏三娘借锅头。青竹斩来为火盘筴,拨开火路揾银回。火尾飙高全福寿,儿孙福寿剩钱财。火路滔滔红似锦,火烟阵阵结银球。四边煮出莲花样,中间煮娘万年粮。煮出八仙来贺寿,煮出金鱼狮子锅中游。

出山歌

手打大锣天上响,我娘落王天地知。东面打锣西面响,惊动天地娘出山。咁多子侄来为娘,子侄咁齐为我娘。打丁咁齐为我娘,八人抬寿有功名。等佢八人添福寿,福如东海万年长。第一先行担照去,照住我娘去为神。担照之人长福寿,为过老人福寿长。亦有花圈来为娘,花圈悼念老尊成。捧圈之人来为娘,为个老人咁水长。打锣之人来为娘,永无灾难咁高强。亦有放线娘认路,认返条路转屋堂。放线之人来为娘,放开心事揾银回。烧炮之人来为娘,消除灾难咁英雄。庠斗担东成个字,烟尘盖地娘出山。咁多白头来送过,夫唱妇随万岁长。咁多老人来送过,老年福寿享荣华。咁多中年来送过,夫妻白头咁光荣。咁多青年来送过,丁财两旺带阿儿。咁多少年来送过,出世英雄到白头。咁多众群来送过,个个回归白头齐。咁多亲朋来送过,百无禁忌咁英雄。送娘上岗回步转,引番我娘跟住回。我娘分离难见面,要见除非在梦中。丑事提尽娘带去,引福归堂众带回。呢阵出于无可奈,强中移步转居堂。

圆坟歌

今日圆坟完万事,空事做完吉事来。手执清香寻娘见,望你真魂现出在山前。但得到岗全你面,众逢你面亦必甜。予估到岗你见面,黄

泥盖住冇相逢。虽则真魂登上界,可怜身体在岗头。寻到泥坪安葬娘,儿孙发达又平安。左边原来出贵子,右边原来出秀才。老少安康你保佑,保佑阳台万事成。日落明年于旧日,永远分离别两行。悲哀流泪长远别,使你人世去无回。寒冷思衣还想娘,想起我娘苦断肠。唔见我娘心内苦,暗流珠泪已千行。辞别尊成在岗上,脚步难稳实恶行。呢阵出于无可奈,强从移步转居堂。

十二月丧事喊口歌

正月新年是早春,旋天斗柄转回寅;光阴似箭如梭急,离合悲欢似白云。二月花朝谷雨天,新泥燕啄兆丰年;鸡豚宴社家家醉,独惜奴家两泪涟。三月清明节届将,成群客采杏花庄;少年人挂山前白,哭断亲情暗断肠。四月炎天夏日长,蜻蜓对舞芰荷香;鸳鸯交颈池边宿,睹物思人泪两行。五月端阳斗竞舟,江心锣鼓闹啾啾;去年曾记皆同乐,今把恩情赴水流。六月林中正暑天,满胸心事不成眠;早知命尽难长久,何不当初去学禅。七月梧桐报早秋,鹊桥七夕渡牵牛;仙缘尚有年年会,亏煞奴家不到头。八月中秋玉露成,一轮明月碧云清;去年月夜同时赏,今向台前对币灵。九月东篱菊香酒,家家人又庆重阳;酒香难入愁人肚,堪叹人生命不长。十月寒天雪压梅,愁肠满肚泪盈腮;去年尚有尊颜在,今日分离隔梦台。十一月来雪似堆,阳回葭管尽飞灰;人生好似西江水,水向东流不复回。十二月时腊已残,自从死后隔关山;光阴荏苒流身影,白发催人上鬓环。

第九节　喃呒歌[①]（喃呒、求神）

喃呒歌选辑

请 神 明

一请玉插天上帝，二请慈悲观世音，三请庙堂兼土地，四来拜请各神明。

倒 头 经

三国军师诸葛亮，一统山河刘伯温，霸王咁猛乌江刎，周公原是古贤人。更有成汤共伊尹，历来宰相帝王君。密密数来讲唔尽，几多阁老与贤臣，如今全部同归尽，好比天上散浮云。世界睇来真胡混，瞬眼韶光一世人，若有心事未曾了，劝君睇破世红尘；若然有点心唔忿，丢开愁苦做闲人。

奠 酒 歌

呢[②]杯美酒敬我亡魂先，后代儿孙亲手奠，深深厚礼拜灵前。点[③]似在生之时常见面，餐餐食饭在跟前。呢场大祸同你割断，出洋过海仲有回头转，如今生离死别隔重天。今生难得与你再相见，望你做得英灵显，英灵常来鉴香烟。

……

喃 呒 歌

三十三天天上天，九天云外有神仙。神仙乃是凡人变，最怕凡人志不坚。天灵灵，地灵灵，满天神佛皆显灵。太上老君，急急如律令。

[①] 参见肖卓光主编《广州民间歌谣》（原番禺部分），中国文联出版2007年版，第633-658页。

[②] 呢：这。

[③] 点：怎。

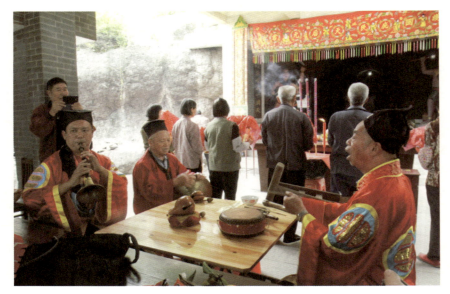

喃呒礼斗唱颂

烧马纸

初巡宝角声吹吹，吹动天门双扇开，天上飞云如走马，天仙宝马降道场。二巡宝角声哄哄，启请三千宝殿中，三十三天玉皇大帝听闻吾师请，腾云驾雾到坛来。三巡宝角声连连，教子炉前执耳言。拨开云头听安座，听吾弟子说来因。弟子有事来相请，飞云驾雾到坛前。

洗马祭坛

白：玉皇大帝派一大元帅到坛。

唱：奉行科事收微臣，何明邦诚惶诚恐，稽首顿首。初炷明香初心奉请，二炷宝香二心虔诚，三焚清香三心虔诚奉请，天府门上奉侍公曹，地府门上奉侍公曹，水府门上奉侍公曹。

（以上白事）

红事后加：三宝高真三曹三案。当差首席奉侍公曹。

净水咒（唱红白等曲调不同）

清净化水，日月华盖，中藏北斗，内有三台，神水解秽，浊去清

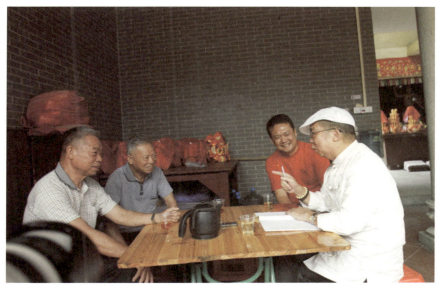

本书作者采访喃呒师傅

来，宿灵清净，莲花宝盖。

八出呒（又名《话白》）

东边借锣西借鼓，借齐锣鼓就开呒。头出请神勤拜神，请师移步到堂前。请到三位大神挂正面，请到三位师爷坐上台。仲话手摆竹交来你使，吾予摆来挂大神。墙上特钉来挂对，吾予特来挂十王。黄纸作门蓝衬白，吾予两边作扶我娘打济殉。番竹灯笼门口拼，就咁（在）门口是为平。栋起个条朝娘转，放倒个条朝娘回。枱中摆开清茶共果品，清茶果品敬大神。二出喃呒烧纸马，白马公曹转步回。生鸡追魂随天转，我娘三魂七魄转回头。身着蓝衫骑白马，手揸书信去追魂。三出朝呒兼沐浴，洗盆香叶去为神。往日洗身便在天井洗，今晚何以草席洗真容。呢件沙衫娘莫着，又来换过纸衣裳。呢件纸衣实恶着，上无衫领下无旗。沙衫挂上无忧杵，衣衣自在你身前。四出烧经来救娘，烧经来救娘为神。五台撒花来解结，尽有冤仇百解除。在生啣时人得罪，归阴条路莫执仇。一撒阴钱彻落地，等你买通条路去返阳。二撒阳钱彻落地，等你子孙代代有钱人。三撒鲜花落地种，引魂仙者带魂回。四撒白兰花秀

茂，白兰秀茂笑娘葵。五撒玉钻离别母，玉钻无托命无长。六撒金谷英雄成落地，金谷英雄成落子居堂。七撒撒出莲花样，尤如七姐下天台。八撒送容多保佑，保佑阳台万事成。九撒王谷树上撒，黄泉路上少相逢。十撒朱锦大红夜上撒，今晚大红保佑你居堂。十一撒白虎头上撒，阳台挂白孝尊成。十二撒牡丹盆上撒，牡丹英雄成落子居堂。生人撒花树上撒，死人便撒纸溪钱。六出朝吨兼赎碟，阳间丢钱赎你回。赎娘三魂回步转，三魂回步坐龙台。七出造桥桥上过，莫行桥下水茫茫。阳间造桥便用木竹造，阴间造桥便摆八仙台。八出送神兼送姓，送你三魂七魄去为神。今朝为神莫打东方条路去，东方条路日头红。今朝为神莫打南方条路去，南方条路水茫茫。今朝为神莫打北方条路去，北方条路有邪神。今朝为神莫打西方条路去，西方条路去为神。

十王殿（白事）

秦广玄王第一殿，玄王初殿娘初行。楚江玄王第二殿，衣领难望娘返阳。宋帝玄王第三殿，送落难房地狱有回头。仵官玄王第四殿，五鬼当头吓着娘。阎罗玄王第五殿，引娘三魂过十王。六殿卞城实想过，别离儿女断官肠。泰山玄王第七殿，温柔淡定说出言。平艾玄王第八殿，火前架着仲加油。都市玄王第九殿，过完十殿转香台。十个玄王足十对，十足收成好过人。十个玄王香十炷，今晚将香保佑你台阳。十个玄王衣十件，衣领难望娘返阳。十个玄王烧十保，千祈保佑你阳台。猪肉切开做十件，玄王十殿要分匀。三碗请斋来祭奠，唔见我娘开口已可怜。粉仔细丝娘保佑，木耳丝寒益着娘。腐竹腐皮多保佑，保佑阳台万事成。

破地狱（又名《游地狱》）[1]

一游地狱三魂丧，三魂七魄丧玄王。二游地狱双重罪，格木排容慢慢行。三游游到望乡台上过，望乡台上已安然。四游游到牛头共马面，手镣脚铐重挑成。五游游到黑面将军过，老人见到莫慌狂。六游游

[1] 此曲一般是去世的人五七（即三十五天）后法事用。

到云山实恶过，雪水淋头实恶行。七游游到玄王内，打落凡尸瞓箷床。八游游到玄王鬼审问，审问我娘阳台丢落几多儿。你话儿女齐全子孙众，儿女服侍你香炉。九游游到玄王来审问，又来审问我寿元有几长。你话寿元九十九，九十有零寿咁长。

喃呒之"运棺"（勘罪）

长凳等师来坐落，等师坐落勘消词。师爷勘词有书载，你补勘词立乱来。新买禾叉叉乱秆，叉横叉歪莫执仇。一勘东方条路去，东方条路日头红。二勘南方条路去，南方条路雨茫茫。三勘西方条路去，西方冲桥冇路行。四勘北方条路去，北方条路有斜坡。五勘中央条路去，中央条路上天堂。六勘广东人仔好，广东人仔爱人民。七勘勘开桥共路，勘开桥路娘耍云台。八勘天罗共地网，勘开地网好行床。九勘勘开河共海，勘开大海娘抛河。十勘勘开天共地，勘开天地上天堂。上到天堂要保佑，保佑阳台万事成。种谷食米还有罪，冬年时节肉为蹄。牛骨化灰落地散，牛皮造鼓任师捶。造鼓之人还有罪，打鼓之人福寿长。劏鸡劏鸭还有罪，祖公传落係咁来。食鱼食虾还有罪，食归肠肚罪边来。螺蚬食来还有罪，食螺食蚬罪边来。螺喺山坑烂涾沤，蚬係在海被沙藏。腊鱼腊肉家中有，老人要食海中螺。剪烂布匹还有罪，试问师爷典布来。番邦人仔人典布，广东人仔把针"联"。着鞋着袜还有罪，试问师爷脱脚来。斩竹围园还有罪，拆开老头嫩笋来。打雀之人还有罪，食人谷米罪边来。打死苍蝇还有罪，割人割物罪边来。消灭狗、木、蚊还有罪，咬人食血罪边来。骂天骂地还有罪，因为家穷嘈闹多。骂儿骂女还有罪，十分恶话要出声。婶母闹交①还有罪，灶头碗碟有相逢。生烟食来还有罪，食烟阵阵解愁人。清茶饮来还有罪，饮落肠肚罪边来。我娘为神还有罪，百年归老罪边来。

喃呒之"变身"（客籍人士使用）

我娘变身莫变雀鸟样，雀鸟孤寒揾两餐。第一莫变燕子仔，揾人

① 闹交：吵架。

门头做住场。第二莫变布谷仔，布谷孤寒叹夜长。第三莫变白鹤仔，白鹤脚高嘴又长。第四莫变禾雀仔，食人谷米惹人憎。第五莫变鹩哥仔，金笼装住冇回头。第六莫变禾花雀，一群雀儿装到金。第七莫变牙鹰仔，日日飞高冇阵闲。飞高又怕枪来打，飞低又怕网来擒。第八莫变鸦喳仔，鸦喳口多惹人憎。第九观音娘娘你要变，变到观音娘娘你好行。我娘现在放生条路去，放生条路变名神。猪狗头牲你莫变，你要变神莫变妖。变神唔到变返人，变到观音娘娘正好去，变到仙家正好行。变到仙家你保佑，变到仙家保佑你阳台，保佑阳台万事行。

寿灯歌（又名《点灯》）

你仔择时兼择日，良时吉日已开耕。正月托犁去驶地①，二月托耙更草根。三月花生落地点，尽从个月就开棵。四月手揸禾镰去正草，花生地豆要开棵。五月手揸锄头去正草，花生地豆要通行。六月长花和结子，尽从七月就收成。地豆担返树下摘，惊动太阳日晒干。担出乡府油榨铺，惊动油榨榨生油。榨了生油家用使，吾予摆来点寿灯。灯仔石湾人仔正，整得窝床月咁圆。灯芯沙洲连地草，煎皮剥骨要条心。头灯点来头路去，脚灯点来脚下光。三盏寿灯寿面点，三元及第有功名。四盏寿灯寿面点，四季兴隆享万年。五盏寿灯寿面点，五福临门进宅堂。六盏寿灯寿面点，陆续收成娘带来。七盏寿灯寿面点，七星伴住月光明。八盏寿灯寿面点，八仙贺寿在居堂。九盏寿灯寿面点，九子连添大发财。十盏寿灯寿面点，十足收成好过人。点灯之人长福寿，为过老人福寿长。

招魂（又名《魂返》）

你仔请师来揾日，良时吉日做七旬。今日三七来朝娘，你仔花用钱财朝娘面。朝娘三魂四步转，三魂七魄返居堂。返到居堂便坐落，娉婷坐落令七陈。今日七陈要行使，斩条金竹引娘回。珍衣挂上竹尾上，认返衣裳返转来。铰剪一把竹尾上，我娘剪开条路转居堂。仲有铜镜竹尾上，照光条路娘返来。亦有木尺竹尾上，我娘步步尺七返转来。娘过

① 驶地：犁地。

桥惊动桥三姐，过河惊动海龙王。上山惊动山寨主，落山惊动山地神。大叫三声魂要转，金童玉女伴尊成。左边引魂童子引娘转，右边伴魂仙娘伴娘回。返居路遇梁山伯，路上遇着祝英台。亦有英台共你转，梁共英台共你回。返到围边你莫怕，金狗牙开你莫狂。返到门前你莫怕。十方师爷引娘回。返到居堂便坐落，我娘坐下令七陈。

做 七

吉日儿孙齐来到，眼含珠泪到灵前。所为工作撩乱我，共你分离数月长。尊王问你身有病，我哋心心挂住娘。我想抽身来睇你，离隔江河转步难。望你吉人天相结，早检物药有相逢。点予我娘寿数尽，一旦发烧别世去归王。后来我听闻你归上界，你女心肠哭断泪珠流。心内暗嗟肠寸断，女遇江河实难行。枉你功劳怜爱女，半点劳动未报还。

鸡歌（均用于打醮）①

鸡 公 头

开喉唱，先唱鸡公头。做人不过几十个春秋。安份守纪唔係吽（"牛"上声），荣华富贵都係水咁浮。咪恃住係财主嘅跟尾狗，见人就乱吠一味吼吼吼。就算係至好嘅亲人同戚友，十个行埋有九个同你结冤

① 参见番禺文史资料委员会编《番禺文史资料》第二十期，2007年，第149-158页。《鸡歌》始于何时已无从考证。在新中国成立前，番禺境内的乡村每年都以氏族或坊、约为主办单位，聘巫师（俗称"喃呒佬"）在各个地段的祠堂内举行"礼斗"的仪式，以祈求丰收和四季平安。《鸡歌》就是"礼斗"的内容之一。又如每年农历七月十四日孟兰节（习称"鬼节"）的前后七天内，有一些善堂或较大的乡村，常以某庙宇名称举办"孟兰胜会"（又名"万人缘"，习称"打醮"），超度亡魂。届时，一些中产以上的人家，便将非正常死亡（自杀、他杀或不明症状的所谓"杂症"）的先人灵位，加入祭奠行列，名为"附荐"。凡属"附荐"的人家，都要请巫师"破地狱"，以"拯救先灵"，使之"早登仙界"。唱《鸡歌》则是在"破地狱"的过程中不可缺少的项目。"破地狱"是在三更过后，巫师身披红色八卦道袍，左手捧着大公鸡，右手拿着桃木剑，在醮师的低音板胡伴奏下，唱《鸡歌》。《鸡歌》全文共24段，是从公鸡身上某一部分唱起，然后转入正文。内容类似褒善贬恶的"劝世文"。结构类似木鱼、龙舟，节拍灵活，行腔无固定旋律，均用龙舟腔调喃唱。

仇。更加唔好"奶"（上声）人箩柚，托行大脚不知羞。古语话"是非只为多开口"，多行善事就快活优游。帮得人时就要帮手，见人有难咪个唔睬唔瞅。至①紧要种花唔好种簕，就有好收成在后头。

鸡 公 关②

完又唱，唱到鸡公关。结发夫妻莫等闲。夫有错时妻要劝谏，妻有错时咪动不动就打佢一餐③。有商有量就乜事都好办，咪个一言不合，就黑口黑面似玄坛。嬲④起上嚟就会火遮眼，至怕一时错手就冇得扳。妻杀夫时定要问斩；夫杀妻时夫至少要跍⑤监。大好家庭从此拆散，搞到父母儿女都一身屎。家和万事兴，已经听到

喃呒《鸡歌》唱本

惯，沙煲裂咗可以箍番。夫妻和顺人人赞，若係时时嗌霎⑥真係攞嚟烦。

鸡 公 皮

完又唱，唱到鸡公皮。同胞兄弟莫相欺。咪话兄弟无用处，难中相救共扶持。自古话，"兄弟如手足"，点解自相残杀拗断连枝。你哋睇吓桃园三结义，结拜为兄弟立誓永不分离。刘备为兄，关羽第二，排行三弟是张飞。当日虎牢关前三英战吕布，杀得吕布魄散魂离。多得兄弟同心齐协力，刘备至得喺西蜀登基。奉劝世人须紧记，"兄弟如手足"，永不分离。

① 至：最。
② 鸡公关：即鸡公冠。
③ 一餐：一顿。
④ 嬲：生气。
⑤ 跍：蹲。跍监即坐牢。
⑥ 嗌霎：吵架，怄气。

第二章 民间歌谣篇

《鸡歌》内页

鸡 公 𠳕

唱到鸡公𠳕,为人处世要知机。守得云开就有见月时,若果唔抢唔偷唔做坏事,存心良善自有天知。贫富虽然係由天意,但係正邪有别会有更移。成日怨地怨天都无用处,先苦后甜也未可知。你睇吓姜太公当年时运滞,渭水河边去钓鱼。八十岁嗰年时运至,周文王请佢去做军师。仲由佢封神传圣谕,老来行运都未为迟。

鸡 尾 团

完又唱,唱到鸡尾团。劝人唔好食洋烟。世间毒药冇毒得过鸦片,咪估话横床直竹仲快活过中状元。唔信就睇吓街边,喺一个道友扁,几多唔学学到食鸦片烟。田地房屋入埋喺烟枪里面,而家街头游荡刮沙都冇分钱。瘾起番上嚟就随地"典"(上声,借音),周身骨痛好淹尖①。挖空烟斗嚟搓烟屎,粒声唔出②好似落地沙蝉。两边膊头高过耳,骨瘦如

① 淹尖:疾病缠身的样子。
② 粒声唔出:一声不发。

柴眼屎黏黏。件衫烂到唔包得米，顺手一搣（"盟"上平声）重可以穿钱。满面乌云黑过玄坛嗰块面，想"打老虎①"又少条鞭。撞啱熟人一味偷呃拐骗，亲朋戚友都怕咗佢纠缠。诈癫扮傻完全唔顾面，六壬扭尽都係为咗口烟。咁样做人真係神憎鬼厌，係人都望佢早啲去见老阎。

鸡 公 毛

完又唱，唱到鸡公毛。赌馆门口挂起把刀。行过门前至怕你唔好（读去声），行亲入去你就在劫难逃。咪当呢条係横财路，想去撞吓手神玩番几铺。咪话买番摊就容易中宝，点知买一开三激到你冇病都变肺痨。牌九更加唔係路，出千焗赌够邋遢污糟。成副身家养肥老千个肥肚，输干输净剩番头顶一执毛。妻儿肚饿你知唔知道，番薯芋头都冇得煲。奉劝世人唔好去赌，几时见过赌仔变大富豪。

鸡 公 心

完又唱，唱到鸡公心。男儿年少切莫贪淫。自古话"万恶淫为首"，触犯王法罪加深。有时见到花街红粉，咪个一时迷惑失晒三魂。佢仲细语低声捱捱嗰嗰。你以为西厢月下遇到莺莺。一声"捉黄脚鸡"，实听被人禁（"甘"下去声），敲诈勒索，滚晒你啲金银。就算係正牌嘅"大寨老举"，风流一夜会生咸疳。最惨撞啱嗰啲麻疯女，神主牌都拧转，冇面见人。你淫人妻女就呵呵笑，你妻女淫人点会唔激奀。奉劝世人唔好贪女色，千祈咪当我发牙痕。

鸡 公 身

完又唱，唱到鸡公身。为人儿女莫做不孝人。父母係天伦孝顺係应本份，首先唔好忤逆双亲。要念吓怀胎都要十个月，几多辛苦街知巷闻。哺乳三年唔在问，屎尿时时濑满身。父母在生唔尽孝，死后何必去拜祭山坟。拜山不过係掩（"暗"字上声）吓生人眼，双亲在地下"督"你只死灾瘟。如今剩落你个香炉趸，怕唔怕檐前滴水照本抄誊。驶牛要知牛辛苦，养仔应知父母恩。但凡知错应当改，他日儿孙会胜过好多人。

① 打老虎：抽鸦片者去烟馆的暗语。

第十节　其他民谣

民间歌谣除了有童谣、儿歌、喃呒歌等仪式歌外,还有其他的如民间婚庆唱颂的簪花挂红歌、上字歌、婚宴上席歌,中秋节儿童玩吟咏的牛咒歌,等等,均是民间歌谣的一种仪式,很多至今还在民间流传甚广。

上字[①]歌

手拿字架上云梯,两面高升举起来;大名[②]商标人庆旺,夫妻和顺白发齐。字架高标在粉墙,红光万丈放豪光;照得家中人兴旺,姻缘美满又吉祥。

点烛歌

龙街凤街,银烛光辉,百年好合,诸子宜归。

贺年歌

恭贺新禧过新年,家家户户贴红联。一年好景容易过,年三十晚共团圆。共团圆来共团圆,老少同欢笑连连。家家共吃团圆饭,户户烧炮响连天。响连天来响连天,大家庆祝丰收年。村村又来舞狮子,锣鼓又来闹喧喧。闹喧喧来闹喧喧,初一初二探亲朋。亲友到处筵前会,初四以后赏花灯。赏花灯来赏花灯,光景容易过日辰。农民阿哥讲耕种,工商兄弟讲赚钱。

[①] 昔日番禺地区的民间习俗,男子结婚时,先要到祠堂找到专替族人办乡事的值理,按照族谱所排到的第几传的辈数起一个结婚用的名字,这叫"大名"。结婚时,由太公值理起了大名后便到镜架店买个镜架镶起来,在举行结婚的吉日,由伴郎挂上墙壁。这活动叫"上字",当伴郎的叫"案兄弟"。
[②] 大名:结婚时所起的名字。

喊 惊

乜名仔嗳,归咯!叫你三声魂就归,叫你三声魂就齐,叫你三魂七魄就归齐。返来食饭生肉,食饮生血咯!乜名仔呀,归咯!生步人吓,熟步人吓,高过低落地处吓,巷头巷尾吓,鸡飞狗走吓,圆毛吓,扁毛吓,吓咗都走走归咯!返来认得阿妈声,返来认得阿婆名。食饭唔知饱,行路唔知倦,快高长大咯,归咯!归咯!

喜筵歌

筷子双双,摆在中央,明年生仔,请我食姜。

上菜歌

冬菇似把遮①,鱿鱼似个啤;举起奉新娘,的确係好嘢,粉丝炒虾米,原係土产嚟。新娘做眼睇,新郎係唔係靓仔。

簪花挂红歌

（一）

头上簪花身挂红,仁兄今日喜乘龙;福如东海人称颂,寿比南山一样同。

（二）

鼓乐喧天是簪花,仁兄今日庆宜家;女貌儿郎才唔在话,明年一定做阿爸。

① 遮:伞。

迷牛①（又名《迷童子》）

牛牛牛，牛上头，马铃角，两头游，一支香，二支点，红塘娓，伏塘基，打起铜盘吹咄咄，一只水牛游过海，两只水牛游过塘，快快起，快快来，车公仔，车公神，车到八月十五过游魂，游到八月十五中秋节。

提 四 句

（一）安床

百年偕老，福禄鸳鸯。琴敦瑟好，牙箴满床。

（二）入洞房

梁鸿配孟光，五世得其昌。共挽同心结，牵红入洞房。

第十一节　喃呒音乐

喃呒（道教）斋醮活动使用音乐，称为法事音乐或道场音乐。新中国成立前在番禺农村十分流行，包括独唱、齐唱、鼓乐、吹打、合奏等多种形式，可不断变换，灵活组合。喃呒音乐既可制造出锣鼓喧天、调兵遣将、声势磅礴的场面，也可唱出盼望风调雨顺、国泰民安的心情，使人有"耳听仙乐"感受。特别是道教音乐与广州方言称谓的铃、鼓、铙、鱼、钟等民族乐器相结合，成为民间音乐的一部分，在民间的各种红白喜事中广泛应用。喃呒红事音乐有《到春来》《小开门》《大开门》等，白事还有《马冰蹄》等。

喃呒曲是出自喃呒师傅（俗称"喃呒佬"）。他们是民间道士，穿着道袍主持民间拜祭活动和丧葬礼仪活动及为先人超渡时所吟诵的道语及经文的曲调。此外，在主持民间红白二事时，还演奏相关喜庆音乐和丧葬乐等喃呒

① 迷牛是新中国成立前在小谷围（现大学城）一带每年中秋节期间小孩子都爱参与的民间活动。用迷牛歌的歌词反复唱念，使小孩进入催眠状态。有小孩模拟牛四脚爬行的动作，一群小孩子在地塘（晒谷的地方）嬉戏玩乐。

乐曲。新中国成立前喃呒活动在珠江三角洲地区非常普遍，现在这种活动形式仍然存在。

以下为三段喃呒音乐：

一锭金（红事用）

$\frac{4}{4}$ 慢板

07 61　567 | 6 661 53 5356 ‖: 1·2 3235 2327 6561 | 5　017 61 6165 | 3 5·6 16 2312

3　06 52　3235 | 6 6535 25 3532 | 1·3 2327 6561 5672 | 6·2 1761 25 3532 | 1 032 13 2312

3·5 3561 561 2312 | 3　061 52 3235 | 6　6535　25　3532 | 1·2 3235 25 3532 | 1　03 23 5672

6·3 2532 7276 5672 | 6　061 53 5356 :‖

哭皇天（红白二事均用）

1=C $\frac{4}{4}$

0212 | 3 32 12 3 | 0212 | 54 32 3 | 05 35 32 | 1 76 56 1 | 05 35 32 | 1 12

3 32 | 1761 | 35 67 6 | 0217 | 6 65 35 6 | 0212 | 3 32 12 3 ‖

喃呒盖（红白二事均用）

1=C $\frac{4}{4}$

5·3 235 | 321 | 1232 1 | 2312 3·1 | 6535 2 | 2321 6·7 | 6532 1 ‖

第三章　何氏三杰与广东音乐

第一节　何氏音乐风格的形成

一、何氏音乐发展的三个阶段

（一）手弹口授，耳听心记

从清代咸丰至宣统的60多年间，广东音乐处在孕育期，还未自成一体。以何博众（排行第四，族人称其为"博众四"）为代表的民间音乐爱好者，对北方的乐曲和广东流行的粤讴、南音及粤剧中的牌子、杂曲等熟习于心，互相引奏，不仅掌握了娴熟的演奏技法，还培养了丰富的音乐感和节奏感。这种音乐感和节奏感形成的过程，就是他们自觉不自觉地领悟民间音乐艺术规律，吸收民间音乐艺术营养的过程。在充分借鉴民间音乐艺术的基础上，他们以生活体验为基础，运用现实主义的创作方法，创作了第一批广东音乐作品，如《赛龙夺锦》《雨打芭蕉》《饿马摇铃》等。这些作品只是作者在心里自编成谱，用口说明曲意，用手奏曲，熟奏成章，没有用谱记录。学奏者通过察看示范动作，用耳细听，用心牢记，模仿学奏。这些早期作品虽比较简单粗糙，但与生活关系密切，有一股刚劲和清新的气息。这是广东音乐的孕育阶段，也是何氏音乐的起步阶段。

（二）记谱点板，整理提高

民国初年，以何柳堂为代表的作曲家对流传在民间的广东音乐早期作

品进行搜集和整理,把原来没记谱的曲子用谱记下来,并加以整理提高。如《赛龙夺锦》,以及被人称为"古曲""何氏秘谱""典雅调"等实为何博众所作的《雨打芭蕉》《饿马摇铃》等曲,经何柳堂的整理提高后,发出夺目的光辉,对广东音乐的发展产生了深远的影响。在继承传统的基础上,何柳堂又积极从事个人创作,写下了《回文锦》《七星伴月》《梯云取月》《金盆捞月》等曲。其技法不仅继承了前辈朴素的现实主义精神,而且有所提高,显得更为圆熟了。他充分运用调性和旋律的关系,使乐曲达到了更加美妙的境地,如《七星伴月》一曲就换了7个调,调式变化异常丰富。

在广东音乐的发展史上,何柳堂起了承上启下的作用。在他之前,广东音乐带有集体创作的特点,而且是经历多年才逐渐成形,其艺术创作方法还停留于模拟自然的低级阶段。但从何柳堂开始,广东音乐则以个人创作为主,而技法更加圆熟,从朴素的现实主义发展到带有浪漫主义色彩,进入抒发内心世界、创造音乐意境的阶段。这阶段约在1911年至1928年间,是广东音乐从诞生到自成一体的时期。

值得一提的是,丘鹤俦先生1921年出版的《弦歌必读》、1920年出版的《琴学新篇》和沈先升1929年所编的《弦歌中西合谱》,均对广东音乐的创作起了一定的促进作用。因为在此前,不少人如前所述,还只是心里编谱自奏,还不会记谱,此书教人记谱,故出版后被抢购一空,它对广东音乐创作所起的作用是不容忽视的。

(三)继承发展,形成流派

20世纪30年代是粤剧变化最大、发展最快的年代,从某种意义上说,广东音乐和粤剧是在互相依存、互相促进中发展的。20世纪30年代,广东很多音乐家参与粤剧改革,何与年是主力之一。他对粤剧的伴奏和唱腔设计的改革贡献良多。在这一时期,他与何少霞一道,继承了博众四、何柳堂乐曲创作中古朴高雅、节奏性强、调式变化丰富的优点,并在此基础上加以发展,特别注重旋律的优美、音色的华丽,细腻地抒发了人的内心情绪,进一步打破了模拟自然这种原始创作方法的局限,表现了很大的独创性。他们初步运用西洋音乐的三段体来进行音乐创作,技法日趋圆熟。何与年创作的

乐曲中有一小部分受到了美国爵士音乐的影响,如《私语》《性的苦闷》等。这一时期,他与何少霞创作的广东音乐有 50 余首,是高产的作曲家。由博众四时期的手弹、口授、耳听、心记到何柳堂的承上启下,整理提高而至于何与年、何少霞大量的富有个人特色的创作,标志着何氏家族音乐发展的三个阶段,而这三个阶段也是整个广东音乐发展的缩影。

二、何氏音乐的风格和特点

人们的社会存在,决定了人们的意识。何氏音乐风格的特点正是由何氏作曲家们的生活道路所决定的。上文提到,由于何氏家族经济雄厚,产生了一个有闲阶层。这些人一不去做官介入政治,二不去管理田务,更不用参加生产劳动,而各种消遣活动就成了他们生活的主要内容。何氏三杰也是这个阶段的成员,他们过的就是这种生活,而他们的生活特点正是决定他们音乐风格特点的主要因素。

他们大部分音乐作品的内容都是吟风弄月,追蝶寻花,描写大自然的美景,抒发内心的愉悦之情。他们的主要作品大部分写于 20 世纪二三十年代。在那个年代,社会风云变幻,阶级矛盾、民族矛盾异常尖锐激烈,但这种社会情绪在他们的作品中反映较少。由于作曲家的生活及阶级意识局限,思想感情较缺乏时代的气息,因此,他们的作品能体现时代特点和变迁的为数不多。内容决定形式,"三何"作品的风格主要是幽雅古朴、委婉柔和,给人一种优美、闲适、愉悦的感觉。故此,何氏三杰有广东音乐"典雅派"之称。

这种典雅派的音乐,虽然没有明显、直接的重大社会内容,但是它们特有岭南艺术风格,南北融洽、淋漓尽致地表现大自然和人的内心之美,把两者熔于一炉,因而具有强烈的感染力量。如《雨打芭蕉》通过阵强阵弱的乐句,把疾风骤雨的各种变化描绘得惟妙惟肖,简直是"有声之画"。作曲家在这种对自然美的生动描绘中,含蓄地寄寓了自己对自然美的深刻感受。其他如《赛龙夺锦》《饿马摇铃》《七星伴月》《月影寒梅》《陌头柳色》等都有这种特色。作者内心的种种感受并不直抒胸臆,而是渗透在对客观事物的生动

描绘中,这是广东音乐的一大特色。这种特色和中国艺术传统有很深的渊源。中国的古典诗歌,特别是山水诗歌从来就以写景寄情、情景交融见长。广东音乐的典雅派就受到这种传统艺术风格的深刻影响。同时,中国古典诗歌特别注意炼字炼意,而在何氏作曲家的作品中,这种特色也十分鲜明。《雨打芭蕉》的"打"字,用得何其传神精当。"文革"时曾有人把此曲的题目改作《蕉林喜雨》,大失韵味。又如《赛龙夺锦》的"赛"字和"夺"字,先声夺人,这两个动词一下子就烘托出一种热烈的气氛。故后人称广东音乐典雅派为"意境音乐",实不为过。这是用音响构成的诗和画,令人如闻其声,如历其境,得到美的极大享受。"三何"作品的这些特点正是其能够深入人心、蜚声中外的根本原因。因此,对于"三何"作品的价值,应该从挖掘美学的重大意义来认识。

何氏音乐艺术的主流是"典雅",但有些作品受到民间的影响,则具有迥然不同的风格。沙湾地处珠江三角洲的中部,土地富庶,文化渊源深厚,各种民间艺术亦相当发达。如前所述,每年端午节,珠江三角洲一带都举行规模盛大的赛龙船活动,一年一度,声震远近。这种活动虽属体育竞技,但带有浓厚的艺术色彩。类似的还有飘色、舞龙、舞鳌鱼等民间艺术活动。工艺美术则有砖雕、木雕、石雕等。说唱文艺还有龙舟、粤讴、木鱼、白榄、咸水歌等。这些丰富多彩的民间艺术,无论从内容或形式上,都给何氏作曲家的音乐创作以直接或间接的影响,使他们的作品带上一股清新、刚劲的生活气息。从何柳堂的名作《赛龙夺锦》上,便可以明显看到这种影响。

由此可见,形成何氏作曲家音乐风格特点的主要因素,首先是他们比较富裕的经济状况和舒适的生活,同时还有农村各种民间艺术的影响。当然,形成作曲家风格特点的因素是多方面的。除了上述两个因素外,还有个人性格、生活嗜好、文化修养、家庭教育、创作习惯等。在上述的因素中,经济生活和社会经历因素是主要的,它们从根本上决定了何氏作曲家典雅的风格特点。自然,他们除了都具有"典雅派"的共性外,也因各自不同的生活经历和所受的不同影响而形成自己的特色。

何柳堂经历过波澜壮阔的辛亥革命,资产阶级上升时期那种奋发有为的

思想给了他不少影响。加上他是武人出身，性格豪爽，所以他早期作品的风格刚劲、古朴、高雅、节奏明朗，调式富于变化，反映了中华民族奋发向上的情绪，促人进取。他在作品中体现的这种风格是"典雅派"的主流。

何与年早期作品受柳堂的影响，风格和柳堂比较接近。这类作品有《华胄英雄》《齐破阵》《小苑春回》等。20世纪30年代初，他受到西洋音乐的影响，偏重于旋律的优美和音色的华丽，刚劲之气不及柳堂，而在表现丰富的内心世界方面，则显得更为酣畅尽致。这类作品有《广州青年》《蝶浪》《月影寒梅》等。抗日战争爆发后，出于民族的正义感，他写过如《骇浪》这样歌颂民族团结、抗击侵略者的大义凛然的曲子，同时还怒斥过疯狂音乐的演奏者。他亦因当时的民族灾难和爱情的挫折而一度消沉颓唐，加上受美国爵士音乐的影响，写出《私语》《性的苦闷》这样较为消极沉闷的作品。在20世纪30年代中后期，由于和下层社会的广泛接触，他同情劳苦大众，写出《春光明媚万家欢》《御侮》等作品，人民性比较明显。

何少霞的生活经历比较单纯，生活作风严谨，同时受资产阶级民主主义思想影响，有进步的思想倾向。《陌头柳色》《将军试马》体现了一种积极向上的情绪。抗日战争时期，由于民族灾难和自己的艰难生活，他对劳苦大众的悲惨生活寄予了无限的同情，因而有的作品如《夜深沉》《白头吟》等，表现了一种低回苍凉、幽怨凄恻的情绪。何少霞既继承了何氏音乐家古朴高雅的风格，又吸取了西洋音乐的特点，和何与年一样，更注意音色的华丽。

还有那些大量描写自然美的作品，亦因各人的气质不同而风格各异。在细微之处，我们通过分析研究，还可以把"三何"作品的艺术特点区别得更清楚。但从总体上看，他们比较接近的生活方式，使他们作品的风格大体一致。

三、《赛龙夺锦》产生的来龙去脉

《赛龙夺锦》一曲在广东音乐史上占有重要位置，这是众所周知的，很多人认为作者是何柳堂。无疑，何柳堂对这首名作的产生做出了重要的贡献，这是不可否认的。但据我们了解，《赛龙夺锦》最初并非出自柳堂之手。

2004年发现的何氏音乐手稿《赛龙夺锦》

曾与柳堂交往甚深的同辈族弟何汝让之子何干昌（即何海筹）说："小时候听家父汝让说，柳堂所奏的《赛龙夺锦》是阿爷（博众四）传下来的。"何干昌还说："我小时候到大厅玩，亲眼看见过柳堂的第九家叔（博众四第九子）和柳堂一起奏《赛龙夺锦》。"当时沙湾演奏音乐，还处在口授、耳听、心记的阶段，若《赛龙夺锦》是何柳堂的新作，那位上了年纪的九叔也未必能与柳堂一起合奏了。还有族内何五公说："我哋沙湾好多人都知道《赛龙夺锦》系柳堂阿爷搞落，柳堂执番嚟改过的（我们沙湾很多人都知道《赛龙夺锦》是何柳堂的爷爷创作，后由柳堂接过来修改整理的）。"我们推想，在何柳堂之前，博众四已根据端午民间龙舟竞赛的盛况，用模拟生活的朴素的现实主义手法，把赛龙舟的顺序和由此产生的情绪编成乐曲，成为还没有记谱的《龙舟竞渡》。

何柳堂从祖父的口授中接过较原始的《龙舟竞渡》后，第一次用谱记下来，并加以整理提高，其间四易其手稿，兹简述如下：

第一稿：何柳堂把口授的《龙舟竞渡》形诸曲谱。

第二稿：何柳堂与陈鉴（盲鉴）在第一稿的基础上进行研究修改，由陈

鉴做节奏整理（点板）。乐曲的中段这段曲是盲鉴整理过的。曲名改为《龙舟攘渡》。

第三稿：在第二稿基础上和何与年、何少霞、陈鉴等人反复推敲，认为第二稿音色孤寡简单，由何少霞加花指（即装饰音）等。经过研究，曲名遂改为《赛龙夺锦》。

第四稿：在第三稿的基础上经何柳堂、何与年、何少霞、陈鉴等人反复雕琢，认为还有不妥之处，于是由何与年集思广益，总其成写出第四稿。

第一至第四稿均是用有红线筒的玉扣纸写成。何与年曾在大厅把这四稿拿出来给他的族内徒弟何英才看过。我们估计，《赛龙夺锦》原稿可能有传抄，一份或几份不等，有一份在柳堂手里，后来柳堂去世，家人将稿赠予钱大叔。另一稿在何与年手里，此稿很可能存在家中，在"土改"时散失。①

上文我们曾提到《赛龙夺锦》明显受到民间艺术活动的影响。的确如此，从它的节奏和音乐形象中，我们可以闻到浓郁的泥土气息。作者根据龙船的鼓点来处理乐曲的节奏，按照赛龙船的顺序、动作来塑造音乐形象，使人听到这首曲子，犹如置身于赛龙船的热烈气氛中，如闻其声，如临其境。为了探讨《赛龙夺锦》乐曲如何受到沙湾一带赛龙鼓点的影响，我们不妨看看这一带地区赛龙船的情况。

清代番禺的行政区域分沙湾司、茭塘司、鹿步司、慕德里司四个司，扒龙船主要在沙湾、茭塘、鹿步。其龙船鼓点有两种，茭塘、鹿步的龙船较多用"双马氹蹄"，又名"双蹄鼓"，即"<u>泳隆隆 泳隆隆</u>｜<u>泳隆隆</u> <u>泳〇</u>｜"，近似2/4拍子。而沙湾较多用"单马氹蹄"，又名"单马蹄"，即"<u>泳隆 泳隆</u> <u>泳隆</u> <u>泳〇</u>‖"，强弱近似4/4拍子。还用单音鼓，即"<u>泳</u>｜<u>泳</u>｜<u>泳</u>‖"，一拍一音。沙湾赛龙船这两种鼓点节奏，和《赛龙夺锦》中的前奏十分相近。

番禺的龙船虽有头尾之分，开始划时以龙头作前端，但在赛时也可以掉转船尾作头。而东莞和其他地区永远是龙头向前的。"听鼓落桡，擂鼓圈头（即转头），闸水转身"，这是划船者必须掌握的。《赛龙夺锦》就是从擂鼓圈头，闸水转身开始写起。（引子）2 1 3 5 6̂ 此乐句是描写擂鼓圈头，2 6 4

① 2004年在何少霞故居挖掘出原稿，现已面世。

3 5̂ 是描写闸水转身。03 | 5 03 5 03 | 56 23 5 7，这段（3）音前半拍是落单鼓；03 | 5 03 跟着起单蹄鼓，写出齐心协力听鼓落，游龙戏水的情景；继而 7.1 2 2 | 7.1 2 2 | 这段是写龙船彼此相遇，竞赛开始，后边一大段乐曲是写竞赛时你追我赶，互不相让的局面。到渐强 1 2 | 3 5 1 2 | 3 5 3 5 | 1 2 1 2 | 3 5 3 5 | 3 5 - ‖，则描写龙船将近终点夺锦标的最紧张的状态，采用一板一眼的密集鼓点来表现。到强音散板 2 6 4 3 5̂ 是得胜者夺锦标的一刹那；接着 6 5 4 3 5̂ 是擂鼓圈头，鞭炮大作，凯旋的愉悦轻松的心情；03 | 2 2 3 | 2 4 3 | 2 7 3 | 2 5 6 | 7.6 5 6 | 7 3 2 | 1 7 是描写得胜夺标后圈头游戏，兴高采烈地接受人们敬意的自豪情绪；结尾 0 6 0 7 | 2 3 | 6 2 1 5 | 6̂ ‖ 描写赛龙船结束，各奔前程。

　　从上述的分析可以看出，《赛龙夺锦》一曲十分形象生动地再现了禺南沙湾一带扒龙船的盛况。不仅如此，它还通过鲜明的前奏、精练简洁的乐句，把赛龙船中那种奋发向前、不甘落后的精神升华到一个光芒四射的境界。这颗民间音乐艺术的明珠，历经何博众、何柳堂、何与年、何少霞之手，是几代人艰苦劳动的成果，是集体智慧的结晶。它的光芒是任何人也掩盖不了的。"四人帮"横行时，有人把整个广东音乐都打入地狱，唯独对《赛龙夺锦》不敢下手，也无从下手。

　　只要《赛龙夺锦》存在，它的创造者们就不会被人遗忘。

第二节　何氏音乐受儒家思想的陶冶

　　何氏家族的远祖何昶于宋代由中原迁到南雄珠玑巷。南雄与江西相连。江西是弋阳腔的发源地。江西人喜唱南词，传至粤北，何昶精于音律，将中原昆曲与南词冶于一炉（当时主奏乐器有琵琶、钟鼓、高胡）。何昶传至礼祖，何礼祖便迁居广州，当时兴昆曲、杂以南词等。南宋绍定六年（1233），何氏四世祖何德明（留耕堂始祖）从广州清水濠迁至沙湾青萝嶂

第三章 何氏三杰与广东音乐

下,其长子何起龙(甲房、五世)中进士为太常寺正卿,主管宫廷礼乐。何起龙擅音律,精通礼乐、南昆、粤曲、渔樵之音,独成一家,世代相传,一直传至何申锡堂九世孙何志远,再传至二十二世孙何博众。何博众曾拜新会黄煟南门下习琴,并集岭南雅乐之大成,造就了何氏典雅音乐形成的先天条件。

沙湾人尊重儒术,孔子的思想以仁为核心,以礼为形式,重在修身。仁就是尊重人,仁学就是研究人、规范人的思想道德行为的学问,是以人为本。中国宗教观念里很重要的部分是把祖先当作神来祭祀,非常崇拜自己的祖先。崇拜祖先实际上也是尊重我们的历史,从哲学的角度来看就是"天人合一"的观念。它是我们民族文化主要的思想根源。

宋、元、明、清以来,何氏家族十分重视礼乐法典,每年春分、秋分、冬至和祭孔必设大祭。祭祀时,众赞礼者呼"报鼓",役者击鼓三通;呼"奏大乐",乐工持八尺长的铜制直筒喇叭,吹起"呜呜"的号声,气势雄壮肃穆;又呼"奏小乐",身穿红衣、坐在大堂屏风之下的乐手持笙、箫、小鼓向北吹奏。小乐者即"小雅",大乐者即"大雅",音韵高雅、动听。此制度从宋、元、明、清沿袭,乃至抗日战争前,祭祀的主持、赞礼者,必须用官话(即普通话)宣读礼仪,不能用白话(即粤语),要求十分严格。此可见何氏家族的文化与中原文化有着直接血缘关系,也可以说,广东音乐的根在中原,后来经数百年的演变而成,独成一格。何氏族人历代重视儒家教化,尤其是对雅乐更尊崇,他们在发展基业时也不忘礼乐。在清乾隆六十年(1795),乙房何会祥(即何道亨)在青滘沙筑九个围,名号编为"肃、立、恭、敬、毅、温、廉、塞、义",立名为"九德"围。继后的新拍的围号以乐名"五音"(即宫、商、角、徵、羽)为围号。沙湾何氏族家人以"五音"作为发展产业之印记,是其他地方罕见的,由此可见儒家的礼乐教化对何氏家族之深远影响。

随着何氏家族的经济发展,何氏弟子生活无忧。古语有云:"物盛而心亡。"族内的长辈希望其子弟博取功名学位,却畏仕途凶险,不愿意他们出外做官。因此,何氏子弟历代多参与科举而不仕,不羡做官,隐居乡里,吟

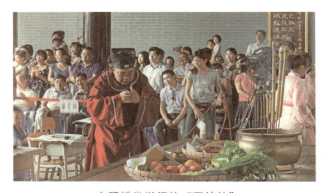

在留耕堂举行的"开笔礼"

风弄月,倜傥风流。其父辈怕他们向不良方面发展,于是,就用中国传统文化的道德规范来教化子弟,以儒家的礼乐为典范,继承祖宗的礼乐传统,雇请一些才艺较高的伶人,教授子弟们演奏音乐及戏曲。因而他们当中有很多人培养起对音乐及戏曲的兴趣。年久日深,父传子、子传孙,相互影响,音乐爱好者越来越多,形成了音乐传统。何氏族人尤其喜好雅乐及琵琶演奏,故熟能生巧,他们继承了"十指琵琶"演奏技法,从儒雅中悟出"典雅"音乐。后来他们当中不少人成名伶或音乐名家。沙湾何氏族人深受儒家文化影响,可谓礼乐传家,自成一派。由于音乐传统历史久远,故此,番禺沙湾便成为广东音乐的发源地。

第三节　何氏音乐受古典文学的影响

中华民族传统艺术有一个鲜明的艺术特点,就是历代的诗歌和音乐都重视与大自然保持密切的内在联系。日月星辰、山川河海、花鸟鱼虫、四时景物,无一不是诗人和音乐人描写的对象。何氏音乐也有其艺术特点,这些特点是标志性的,让人在音乐海洋中一听就能辨认出哪些是何氏音乐。因为何氏音乐气质迤逦,抒情性极强,旋律秀丽动听,音色优美,乐语小调回旋音悠长,符合粤语音韵,其节奏轻快时活泼流畅,平缓时沉静超脱、胸襟广阔。它们善于表现自然百态和世俗的平和生活,迎合社会和谐的良好心态,体现出天人合一的境界。加上乐曲篇幅短小,容易流传。这就是何氏音乐作品的艺术风格和艺术特点。

广府的本土民间歌谣小调很多，南音、木鱼、龙舟、粤讴、山歌、渔歌等世代流传。它们都是乡音口语感情化的产物，而方言的作用则是关键性的。本土生活为本土歌谣小调提供了内容，方言的感情经过加工则为本土歌谣小调创造了特有的艺术形式，出现了器乐与民间歌谣小调。另外，外来小调和曲牌的本土化，与本土文化相结合，也促进了何氏音乐流派的形成。这期间，一些本土的民族器乐演奏家参与了艺术创造，其中沙湾本土的音乐家多是出自书香门第的音乐文化人，如元代琵琶演奏家何文可等，使何氏音乐开拓了具有业余与专业的双重特性，也可以说是通俗与儒雅相结合，成为艺术性较高的民间音乐，这是沙湾何氏音乐独树一帜之处。

何氏音乐的名曲很多是以古诗词名句、民间故事、自然景观、花、鸟、鱼、兽及景物寄情等为创作题材；如《陌头柳色》（何少霞曲），曲名出自唐代王昌龄所作《闺怨》："闺中少妇不知愁，春日凝妆上翠楼。忽见陌头杨柳色，悔教夫婿觅封侯。"《忆王孙》（何与年曲），曲名出自宋代秦观词《忆王孙》："萋萋芳草忆王孙，柳外楼空高断魂，杜宇声声不忍闻。欲黄昏，雨打梨花深闭门。"《下渔舟》（何少霞曲），曲名来自唐代王维的《山居秋暝》："空山新雨后，天气晚来秋。明月松间照，清泉石上流。竹喧归浣女，莲动下渔舟。随意春芳歇，王孙自可留。"《夜泊秦淮》（何与年曲），曲名来自唐代杜牧的《泊秦淮》诗句："烟笼寒水月笼沙，夜泊秦淮近酒家。"《柳暗花明》（何柳堂曲），曲名来自宋代陆游的《游山西村》诗句："山重水复疑无路，柳暗花明又一村。"

至于《醉翁捞月》《双凤朝阳》（何柳堂曲）、《侯门弹铗》《珠江夜月》《雨过天晴》《松风水月》（何与年曲）、《雷峰夕照》《涧底流泉》《弱柳清风》（何少霞曲）等乐曲，则是以景带情、情依曲生的高雅乐曲。

何氏音乐以描写幽静、幽雅和以"动"带"静"的作品，乐曲旋律表现和谐、恬静，起伏过程徐缓，很少有突跳、突跃的音程出现，旋律连绵且具丰富内涵。还有一类作品以描写动景为主体内容，人称"动景类型"，"动"为主体，"静"为点缀。这类作品多侧重于描写对象的动态，所以曲调的标

题以标明对象的动态特征为多,如《赛龙夺锦》之"赛""夺"、《饿马摇铃》之"摇"、《雨打芭蕉》之"打",其标题结构以名词加动词,形成乐曲标题的结构特征。

何氏音乐以描写幽静景致为内容的乐曲,如《陌头柳色》《松风水月》《小苑春回》《清风明月》《晚霞织锦》《浔阳夜月》《午夜遥闻铁马声》《鸟鸣春涧》等,在何氏作品中占相当大的数量。

例如,《午夜遥闻铁马声》(何与年曲),乐曲题中之"铁马"并非指古代带铁甲的战马,而是指古建筑中悬挂于檐下成串的铁片。元代马致远的杂剧《汉宫秋》第四折,汉元帝见孤雁思念王昭君的曲子中有"[尧民歌]呀呀的飞过蓼花汀,孤雁儿飞离了凤凰城。画檐间铁马响丁丁,宝殿中御榻冷清清。寒也波更,萧萧落叶草,烛暗……长门静"。《午夜遥闻铁马声》是何与年的代表作,是在琵琶的音域及其技法等表现性能的基础上谱成,乐曲以琵琶谱面世。后人也多以弹拨乐器演奏,继后民间出现了独奏、齐奏、合奏等多种演奏组合形式。作者对整个乐曲的力度处理极为细致,曲调不缓慢,多以行板速度演奏。该曲以力度、速度及以充分发挥弹拨乐器特有的色彩性、表现技法等艺术处理精致见长。乐曲内容描写一个失意文人在一个风雨飘摇之夜寒窗攻读,遥想前途,思绪万千的复杂心路。迷惘、彷徨的心绪伴随着那悬挂在房檐下的铁马,被时缓时急的风吹着,发出不规则的碰撞声,"丁丁"作响,纵横交织,时隐时现,艺术形象跃然听觉之中。"夜阑卧听"真切地表现了一个文场失意之人凄切、彷徨的感情。该作品于1937年面世,作者经历了日军侵华时期的兵荒马乱岁月,侵略者给中华民族带来的灾难,人们感受殊深。檐前铁马"丁丁"之声,在黑夜中遥闻,让人联想起在铁蹄下生活的艰辛岁月,犹心有余悸。

曲调以最弱的力度,简朴的仿铁马间碰撞声的间型,揭示了铁马声似从远处传来。随后,乐曲力度处理渐隐趋次强,以渐弱、渐强的力度处理了铁马声被夜风吹拂而相互碰撞的声音与节奏。乐曲以中速的节奏,用由弱至强,由强至弱的旋律刻画了午夜间的风势越刮越大,似摧枯拉朽,在弹拨乐

器演奏中，多处理成以推或拉的滑间长轮营造刮风效果。曲调在这里仅用了"$\dot{7}$""$\dot{2}$"上跃三度，以描写风势渐渐加大，成了曲调的第一高潮，这个高潮的结束及以下旋律的衔接，作者处理得相当细致。高潮句既已把旋律的音域推上"$\dot{2}$"，为避免曲调的高潮突然下降，继后 $\underline{2\,3\,2\,1}$ | 2 以此为复叠句，有意识地把旋律音域萦回在"1""3"的音域中，并巧妙地利用了比高潮较次的力度，以免喧宾夺主，后才出现一个"$\dot{1}$""7""5"为主柱音构成的下向型旋律 $\underline{1\,2\,7}$ | $\underline{5.6}$，完满地结束第一高潮而循序地把 $\underline{5\,5\,5\,4}$ | $\underline{5.6}$ 引入。曲调的结束段带趋板性质，像一般趋板一样，由慢至快，只不过结束句自快趋慢，以渐弱的力度结束，意示风在渐渐减弱，铁马声故也随之停止。午夜的幽静，加入了风，从而吹动了铁马，人的心态与思绪均于幽静中增添了几分动感，这就是静中带动的乐曲内容的特点。所以，《午夜遥闻铁马声》在抗日战争时期成为广东音乐爱好者的主奏乐曲之一。

又如《饿马摇铃》一曲，首稿出自何柳堂祖父何博众之手，原为琵琶谱，20世纪30年代初，该曲开始流行，后人也以多种组合形式演奏。《饿马摇铃》曲名，黄锦培曾以"悬羊击鼓""饿马摇铃"作为曲名旁释，是古代一种战术，可作为参考。

马在广东民俗中，一向被视为吉祥之物，是吉祥的象征。事业有成、办事顺利、进步快者常以"一日千里""千里驹"作比，神态活跃、精神爽利者多以"龙马精神"来形容，而"路遥知马力"更是人们对马的最高评价。故马在粤民俗中，是吉祥、进步、雄健、英俊的象征，且具吃苦耐劳、忠心耿耿、坚忍不拔的优秀品格。何柳堂的《饿马摇铃》一曲描写了一匹经过长途跋涉，奋战沙场的"饿马"，虽然饥疲但依然活力充沛，刻苦耐劳地驮人、拉车。通过对"饿马"的动态及其因摇动作响的马铃声的细腻描写，赞颂了刻苦耐劳、一往无前的优秀品质。乐曲开始就利用了高低八度跳跃的音型，勾画了马在行进中马蹄触地清脆爽朗的马蹄声。乐曲始终充分运用了弹拨乐器中高低八度的应弦技法，表现了马儿在行进中的马蹄声与力度。至乐曲的高潮句，把马啸啸般的旋律高潮句渐次趋向微减高潮气氛的后乐句，把马因

疲惫而扬首呼啸,而又坚持着一往直前的姿态写得生动逼真,从而赞颂了马坚忍不拔、勇往直前的无畏精神。作者以连续的顿音,以下四度、上二度、一度、上五度音程的跳、顿这些带微弱跳顿的音型,表现了"饿马"的马蹄声已开始因疲惫而失去平衡,但仍吃力地坚持着。不规则的、动荡不安的马铃声表示马仍在吃力却顽强地前进。曲调又以较低沉的切分音型处理,使人感觉马虽疲惫,但仍坚持向前,接着是一串一步步慢下以至停止的马蹄节声,用同度的切分音的连续出现,表现了马儿克服饥饿与疲惫的威胁,在奋力地坚持,终于到达目的地。

又如《雨打芭蕉》始创于何博众,由何柳堂传谱,原是琵琶谱,流行民间后被赋予多种演奏形式,是广东音乐早期盛行的优秀曲目之一。乐曲以雨打芭蕉的情景为题材,描写南国秋淋夜雨的浪漫景象,秋雨潸潸,轻敲沙田上肥厚的芭蕉叶,大自然奏响了一阕秋的清歌。内容与情绪热烈欢快,有极其浓郁的南国田园乡土气息,属内容热烈型的乐曲。乐曲开始便以有力欢快、轻巧跳跃的旋律展现了一场大雨乘风势而降的激烈场景,风雨交错地吹打着芭蕉丛,风雨连绵地一阵接一阵地起伏着,时强时弱地洒向芭蕉丛,风雨的呼啸声、雨打蕉叶的沥沥声交织着,勾画出雨打芭蕉的乡土田园景致。乐曲以清脆利落的连串顿音,塑造了雨打蕉叶的滴答响声,顿音干脆利落,有如珠撒玉盘,点滴清脆且晶莹,使人联想起雨点晶莹透彻的质感美,成功地塑造了一幅雨打芭蕉丛的南国田园风情画。乐曲旋律节奏起落有致,旋律线勾画得干净利落,起伏自如,旋律欢快流畅,朗朗可唱,表现了人们愉悦的心情,情绪热烈、激动。雨打芭蕉的沥沥之声,风雨中芭蕉树婆娑摇曳之姿,似已展现眼前,表现了岭南的自然美,反映了浓郁的南国情趣。

何氏音乐是在多元化的岭南文化的滋养下孕育成长起来的,因而何氏音乐较典型地承袭和发扬了岭南文化"折合中西、融合古今"的特点,侧重于典雅的个性,以曲调优雅、节奏明朗、意境幽邃、旋律优美、音色华丽、古朴高雅的艺术特点而誉满中外。

第四节 何氏音乐的传播

沙湾古镇始建于宋代，历史悠久，至今已有 800 余载。从宋代的何起龙到元代的何文可，直至二十二世孙何博众，礼乐相传，自成风格。何博众继承了祖辈传下的十指琵琶技法，演奏祖传乐曲，十指琵琶技法圆熟精湛，远近闻名，开创了创作广东音乐的先河，成为广东音乐的奠基者。他创作的《赛龙夺锦》初稿，该曲传给嫡孙何柳堂，又由何柳堂联同何与年、何少霞、陈鉴等名家，对该曲反复推敲和加工修改，前后四易其稿，最后传之于世，成为粤乐名曲。据不完全统计，何氏族人所创作的广东音乐有 70 余首。沙湾何氏音乐在广东音乐中可算地位尊崇，流传甚广。

20 世纪 20 至 30 年代是广东音乐的成熟期及黄金时代，也是沙湾何氏音乐的广泛传播年代。20 世纪 30 年代，广东音乐人才辈出，涌现出一大批著名的作曲家和演奏家，有作品问世的作者多达 60 余人，有曲谱可查的多达 500 余首，其中比较优秀的作品大多见诸乐刊曲集和灌制成唱片。杰出的演奏家有沙湾"何氏三杰"何柳堂、何与年、何少霞以及被誉为粤乐"四大天王"的吕文成、尹自重、何大傻和何浪萍。比较出众的人才还有丘鹤俦、沈允升、易剑泉、陈德钜、梁以忠、陈文达、陈俊英、邵铁鸿等。20 世纪 30 年代，民间乐社（私伙局）如雨后春笋般涌现，民间乐社不仅遍布包括穗、港、澳在内的珠三角广大城乡，而且也

20世纪30年代的留声机

20世纪30年代的粤乐唱片

从南到北迅速扩及我国许多大城市,以及东南亚和欧美粤籍华人聚居的地方。广东音乐群众基础之广、影响之大,在我国民间音乐中是甚为罕见的。

广东省境内的广州方言及广西的白话地区,民间乐社星罗棋布,而家庭式的广东音乐演奏活动更是数不胜数。早期的民间乐社大多数没有乐社名,晚清时期,在广州市珠江南岸的济隆罐头厂,由东主宋氏昆仲发起,邀集一批粤乐"玩家"定期在厂内开展演奏活动,人们以其厂名"济隆"称之。清末,广州西关十八甫的民镜照相馆,也是由东主牵头,邀集一群业余粤乐名家,定期在馆内开局,演奏粤乐及唱粤曲,人们以其店名"民镜"称之。20世纪30年代前后,沙湾"何氏三杰"经常在广州一带活动,传播何氏音乐。据梁俨然所著《城西旧事》一书所云:"20世纪20年代,广东音乐进入黄金阶段,当时音乐人才辈出。番禺沙湾出现了何氏乐队,以何柳堂、何与年家族为突出。何柳堂有琵琶大王之称,创编乐曲《赛龙夺锦》《鸟惊喧》《雨打芭蕉》《饿马摇铃》等,何与年创编曲有《月影寒梅》《侯门弹铁》《晚霞织锦》等。何柳堂对音乐界有很大贡献,他的家族中如何干、何昌华等都精研音乐。他们寓居西关宝源路,参加广东音乐曲艺团,与刘天一、方汉等合作,有不少出色的音乐表演。何昌华曾为星腔名家李少芳伴奏,并担任顺德粤剧团'头架'首席,颇为人称道。何氏兄弟演奏的高胡,表现力颇为丰富,振指与摇指都恰到好处,也曾随音乐团出国表演,使广东音乐成为中华民族音乐文化的组成部分而誉满海内外。"

20世纪20年代,广东音乐民间乐社迅速扩展至上海、北京、天津、沈阳、西安等大城市。凡有广东音乐演奏的城市就可以听到沙湾何氏创作的广东音乐。1937年,广东热血青年纷纷投奔延安,粤籍的李凌、李鹰航、周国瑾、梁寒光等音乐工作者将广东音乐带到延安。抗日军政大学、鲁迅艺术

第三章 何氏三杰与广东音乐

学院的粤籍音乐爱好者如冼星海等,在宝塔山下组织音乐晚会,常有广东音乐独奏,小组奏则有《雨打芭蕉》《饿马摇铃》《娱乐升平》《旱天雷》《孔雀开屏》等广东音乐。朱德总司令、叶剑英参谋长都很喜欢广东音乐。朱德是四川人,祖籍广东英德,他会打扬琴,能熟背数首广东音乐,有兴致时也操扬琴奏广东音乐。叶剑英是广东人,会演奏扬琴和吹口琴,身边还有个小铜铃,也常常参加演奏。每奏《饿马摇铃》一曲时,他喜欢用小铜铃清脆的声音来加强节奏感。沙湾何氏乐曲,曾为延安抗日根据地的广大军民奉献上一份精神美食。

20世纪30年代,唱片业的兴盛成为迅速推广普及广东音乐的重要渠道。何氏音乐在20至30年代依靠唱片发行得到传播和推广。当年,中国境内生产发行的唱片繁多,有中国、百代、大中华、歌林、和声、壁架、远东、物克多、晶明等众多唱片公司,灌制的广东音乐唱片不可胜数。20世纪20年代中期至30年代初,何柳堂与何少霞、何与年、吕文成、尹自乐、何大傻、麦少峰、李佳等将何氏家族代表作《赛龙夺锦》《雨打芭蕉》《七星伴月》《饿马摇铃》《回文锦》灌录成唱片;1935年至1937年,《午夜遥闻铁马声》等灌录成唱片,一批何氏音乐杰作在社会上广泛流传。"何氏三杰"的音乐不仅承载了广东音乐在何氏家族何博众时期的手弹、口授、耳听、心记的历史,更见证了何柳堂的承上启下、整理及提高,并与何与年、何少霞继承和发展、形成流派,完整地反映了何氏音乐发展的三个阶段。这段时间是广东音乐从形成至辉煌的时期。在这段时期内,参与录灌的广东音乐唱片何柳堂69张、何与年121张、何少霞43张,这是何氏音乐传播的丰硕期。

当时的电台也是传播何氏音乐的重要媒体。20世纪20年代以来,广州市已办起无线电台,十分重视广东音乐的

20世纪30年代"歌林唱片"

新月唱片

传播,每周都安排黄金时段播出,不仅播出唱片,而且邀请水平较高的乐社到直播室直播。广州市早期成立的济隆、民镜乐社就经常被广州电台邀请做演奏直播;广州中山大学晨霞乐社的陈德钜、黄龙练以及著名演奏家吕文成经常到中央公园,成为电台直播演出的常客。由何柳堂修改创作的《赛龙夺锦》第一次在广州电台播出时,听众反响异常热烈,并迅速流传,影响甚大,当时何氏音乐在广府地区家喻户晓,深入民心。

广东音乐琴谱曲集大量出版发行,对广东音乐的普及和推广也起到了重大的作用。琴谱曲集和唱片的性质一样,是传播广东音乐的媒体,因广东音乐爱好者众多、需求量很大,有利可图,故有不少书商竞相刊印出版各类广东音乐普及读物。在珠江三角洲和港澳地区,广东音乐的曲谱集随处可见,从不断市。对广大的广东音乐爱好者来说,有众多广东音乐普及读物,的确对学习广东音乐有很大裨益。据不完全统计,从1916年至1940年,影响较大的广东音乐曲谱集有1916年丘鹤俦编的《弦歌必读》、1920年易剑泉编的《粤曲扬琴谱》、1919年丘鹤俦编的《琴学新编》(上下集)、1921年丘鹤俦编的《弦歌必读·增刻》、1927年沈允升编的《弦歌快睹第二集》、1929年沈升编的《弦歌中西合谱》(第三、第四、第五集)。作者不详的有1934年的《琴谱精华》1~4册、1935年的

《五羊清韵曲集》、1935年的《粤乐新声》等。1939年陈俊英编《国乐捷径》，1934年何柳堂、何与年著《琵琶乐谱》[①]。大量的曲谱集出版发行，使何氏音乐声名远播，因凡有曲谱集出版，必有何氏的音乐作品。

广东音乐名曲结合粤剧和曲艺唱腔中的填词运用，这是不可低估的传播何氏音乐的渠道。如曲艺红伶熊飞影大喉独唱著名粤曲撰曲家朱顶鹤的力作《夜战马超》的首句，就是用何氏音乐《赛龙夺锦》的引子"2 1 3 5̂ 6……2 6̂ 4 3"（蛇矛丈八枪、横挑马上将）填词。用《赛龙夺锦》这开头的十个音，配填"蛇矛"十个字，如天造地设，恰到好处，显示出张飞威风凛凛的英雄气概。后来竟成为家喻户晓的粤曲金句。

在很多的粤剧、粤曲的唱段中，不难找到用何氏音乐的名曲作填词之用的例子，如《关汉卿》之"决写窦娥冤"（红线女唱）、《一代天娇》之"身飘摇"（红线女唱）、《七星降人间》（林小群唱）、《貂蝉怨》（秦中英撰曲）、《热血忠魂》（徐柳仙唱）、《琵琶壮烈歌》（李丹红唱）、《秋江惜别》（伍永佳唱）、《司马琴挑》（秦中英词）、《听泉曲》（刘汉萧词）、《端阳竞渡》（何笃忠词）等，以上曲目均有采用何氏音乐作品元素填词。"何氏三杰"何柳堂、何与年、何少霞不属多产作者，而属于少而精一类的作曲家。他们传世的主要作品有何柳堂的《赛龙夺锦》《鸟惊喧》《醉翁捞月》、何与年的《晚霞织锦》《午夜摇闻铁马声》《小苑春回》和何少霞的《陌头柳色》《白头吟》《长空鹤唳》。以上曲目是编撰粤曲者经常乐于填词的。用何氏音乐名曲来撰曲填词，也是传播沙湾何氏音乐的一种重要渠道。

琵琶古谱

[①] 沙湾何氏家族以琵琶演奏见长，所以，他们特著《琵琶乐谱》一书传世，何氏很多作品均见《琵琶谱》。

1936年何与年（前排左二）、何少霞（前排右三）在香港名园唱片厂录制唱片时与十多位粤乐名家合照

何氏音乐作品在其他艺术领域也有一定的影响力。人民音乐家冼星海是番禺人，他出生于番禺榄核镇湴眉村（新中国成立前榄核镇属沙湾何氏家族管辖）。冼星海对故乡深怀情结，从他传世作品中不难找到具有沙湾何氏音乐作品的元素。如1935年冼星海创作的大型交响乐章《民族解放交响乐》第一段《龙船舞》，即取材于《赛龙夺锦》。1945年创作的《中国狂想曲》（作品26）运用了《饿马摇铃》等何氏音乐元素。20世纪60年代，珠江电影制片人集中编、导、演、音乐、美术等方面的优势，打造重头戏《南海潮》。片头音乐加上合唱，贯串音乐，用的都是《赛龙夺锦》的旋律。合唱的开头用"2 1 3 5̂ 6……2 6̂ 4 3"的引子，填上"南海春潮涌，渔家喜东风"这十个字，用普通话演唱，先声夺人，气势跃然而出，呈现出鲜明的南疆特色，更加突出了电影的艺术风格，收到了良好的效果，使《南海潮》锦上添花，产生了巨大的影响。该片的音乐设计是广东音乐大师黄锦培先生。在同一时期，上海创作演出了民族舞剧《小刀会》，其第一主题音乐"｜2 1｜3 5̲｜7 3̲｜6̂ -｜"，主奏乐器唢呐出现于全剧许多重要的场面之中，其频率比《南海潮》中的《赛龙夺锦》还要多，其恢弘的气势也赢得广泛好评。"文化大革命"结束后不久，上海重演《小刀会》，音乐主创者曾著文评述他们的创作经历。在提到主题音乐的构思时，他毫不隐讳地称，这是从广东音乐名曲《赛龙夺锦》那里"拿过来"的。由此可见，沙湾何氏音乐影响深远，渗透力强，为其他艺术领域所认同。沙湾何氏音乐自问世以来，通过乐社演奏、灌录唱片、电台广播、琴谱曲集发行、粤剧曲艺填词，被其他艺术领域借鉴。沙湾何氏音乐在近百年来广泛传播，其覆盖面从国内到国外，如

1994年羊城国际广东音乐节开幕式上演奏《赛龙夺锦》

美国、英国、法国、荷兰、加拿大、澳大利亚，甚至太平洋岛毛里求斯等国，也能听到广东音乐的演奏声，只要有广东音乐的地方就有沙湾何氏音乐。2012年9月2日，"粤韵飞扬——广东民族乐团音乐会"在北京国家大剧院举行，中共中央政治局常委李长春与观众一起观看演出。音乐会在欢腾热烈的广东音乐《赛龙夺锦》中拉开帷幕，沙湾何氏音乐又一次登上艺术殿堂，充分体现了沙湾何氏音乐的生命力及其艺术魅力。

第五节　广东音乐与海上丝绸之路

世间一切事物的诞生，通常都有或长或短的孕育期，广东音乐能形成乐种也不例外。广东音乐是本土音乐吸收、融汇外来音乐的文化产物，也是一个受珠江三角洲地区语言、风俗习惯、人文、自然和地理环境影响而逐渐形成、发展的漫长过程。这个过程可认定为广东音乐的孕育期。这孕育期已不可能精确地计算出起止年月，只能依靠客观历史事实做出相应的判断，也就是从明万历至清光绪前（1573—1875）这300多年间。把孕育期推断为从

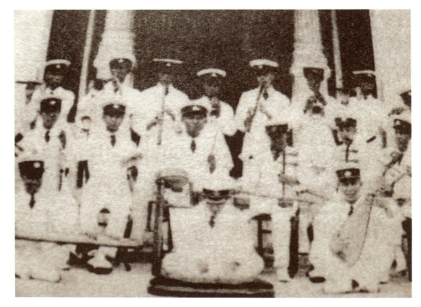

20世纪30年代的香港"金中声慈善社"中乐团(何柳堂曾任该团指导)

明万历年间始,是因为那时的中原古乐、弋昆牌子曲及江南小曲、小调这三种外来音乐已全面浸润珠江三角洲地区文化,与本土音乐有了直接的融合。到清光绪前,即清代的中晚期,广东音乐已逐渐开始形成了地区性乐种。

广东音乐要进入发展时期,需具备的因素就是本地区要有较广泛的群众性器乐演奏活动作为基础,使之成为本土音乐文化与外来音乐文化融合的载体,让其发挥催化作用。没有这个因素,自然就不可能有广东音乐的诞生。虽然群众性器乐演奏活动是广东音乐诞生至关重要的因素,但并非唯一的因素,清代民间流行的八音班与锣鼓柜对广东音乐也产生过一定的影响和作用。

岭南名士屈大均(1630—1696)在他的《广东新语》中指出,"粤俗好歌"。其实粤俗也好乐,歌与乐是不可截然分开的,故屈大均所说的歌应包含乐。明万历以来,珠江三角洲民间除有琴、瑟、钟、磬等古乐器演奏外,诸如琵琶、扬琴、月琴、秦琴、小三弦、二弦、二胡、椰胡、横箫(笛子)、洞箫、喉管等众多民族乐器都已盛行。在珠江三角洲广大城乡,不少

音乐爱好者还置备一两件乐器，闲时自娱自乐演奏或与同好合奏。经济条件较宽裕的，多购置质量和价格较高的琵琶、扬琴（时称"蝴蝶琴"）等，反之则选购价格相对低廉的二胡、秦琴、椰胡、竹箫之类，各取所好。

乾隆二十二年（1757），清政府实行"一口通商"政策，广州成为外国人在中国进行经贸活动的唯一沿海港口，也是海上丝绸之路的始发地。当时还被称作"天朝上国"的中国，其神秘的东方文化对西方人有着强烈的吸引力，一些外国商人除了把丝绸、茶叶、陶瓷等中国商品运回本国销售外，还希望把异域的风土人情带回去让更多人了解。那时摄影技术尚未出现，许多中国画师便瞄准这一商机，借鉴西方透视法、明暗法等绘画技艺，以写实技法创作出大量表现广州、香港、澳门等地风土人情、生活场景的画作销售给外国商人，以满足他们了解中国的需求。

这些外销画中，"通草水彩画"是其中最具特色、最受当时外国商人和游客欢迎的画种之一，而广州是通草画的出产地。今紫坭宝墨园展馆展出的通草画有190余幅，它真实描绘了十八九世纪南粤的社会风貌，如音乐弹奏、戏曲表演、节庆习俗、耕织养蚕、花鸟虫鱼、采茶捕鱼等，其中描绘广东音乐孕育期仕女奏乐场景的就有数幅。这些具有极高文化、艺术价值的珍品当时销往欧洲，后经英籍华人赵泰来博士搜购，于20世纪90年代捐赠回祖国，是广东音乐孕育期的历史见证。由此可见，海上丝绸之路是中外文化交流之路，也是广东音乐走向世界之路。

第四章　番禺籍音乐名家（已故）

第一节　广东音乐奠基者何博众

在三稔厅和翠林厅活动的音乐名家和爱好者中，何博众（约1820—1881）是最突出的人物。考察何氏家族的音乐传承，不可忽视他的作用。

何博众在兄弟中排行第四，故族人称之为博众四。如前所述，他是清末著名的琵琶演奏家。他以"十指琵琶"著名，演奏技法灵活，指法、把式层出不穷，变化异常。特别是他演奏的名曲《十面埋伏》，音色悦耳怡人，曲从情变，情倚曲生，来如千军万马，去若行云流水，令人赞叹不绝。何博众多才多艺，对文学和各种文间艺术也颇有造诣，还画得一手很好的水墨画。他生前趣闻逸事不少，而又多与音乐艺术有关。兹录几则，以窥其人一斑。

何博众

同治年间，江西有一位"琵琶王"，听说"十指琵琶"如何厉害，心里不服，想找博众四比个高低。他打听到博众四每年清明必到广州小北姑嫂坟扫墓，会住在泰来客栈内，于是便到广州会他，但因来迟扑空，只好再

高瑶巷何博众故居

等一年。到第二年清明时,"琵琶王"终于见到了博众四,便要求与他赛奏一曲。博众四欣然应邀,并让江西"琵琶王"先弹奏。"琵琶王"奏了《封相》一曲,果然是音色明丽清婉,令观者目动神摇。轮到博众四了,他莞尔一笑,接过琵琶,在未奏《封相》时,先奏了一段"大开门"。只见他十个指头如游龙转凤,急雨疾风,那美妙的旋律霎时像瀑布般从手指间迸溅出来,还未奏完,众人已喝彩起来。江西"琵琶王"面有愧色,遂甘拜下风。

博众四为了加深其音乐的造诣,在广州请了一位音乐名家教他弹七弦琴。由于当时交通不便,他只好在广州雇了一艘紫洞艇从水路到沙湾。旅途要六七个小时,在船上无聊之际,博众四便请师傅演奏七弦琴。船将到沙湾,博众四接过师傅的琴来试奏。不奏则已,一奏惊人,不仅指法十分纯熟,而且比师傅高出一筹。师傅以为博众四作弄他,有点气愤地问:"你奏得这样好,怎么还要找我当师傅?"博众四答道:"师傅莫见怪,刚才师傅演奏时,我已在旁跟师傅学习了。"师傅大惊,觉得博众四真是个奇才,便说:"我的东西你已经学尽了,我无法再做你的师傅了。"于是让博众四上岸,自己便命船主掉转头,往广州急驶而去。

博众四有个少年仆人,十二三岁,容貌俊俏,身材苗条,聪敏伶俐,酷爱演戏。有一次,他背着主人唱粤曲,被博众四听到,觉得他嗓音甚好,身材适中,话头醒尾,是学艺的一块好材料。从那时起,博众四便不再叫他干杂务,而正式收他为徒,专门教他唱戏和演奏琵琶,还请人教他粤剧的功架。此少年心领神会,上手甚快,能自弹自唱,一出舞台就当正印花旦。这少年就是后来的著名演员何章,艺名新章,外号花

旦章，又称"勾鼻章"。有一个时期，广州海珠戏院与邝新华竞争，其时花旦章为海珠戏院演奏琵琶。他拿出博众四教他的看家本领，扮演王昭君时自弹自唱，"十指琵琶"起落入神，声情并茂，博得观众好评，海珠戏院卖座率因此大增，斗赢了邝新华。花旦章也因而名声大震，誉满羊城，连两广总督瑞麟都喜欢看他表演，还送了一块玉白菜给他。

清同治七年（1868），瑞麟为母祝寿，巡抚以及各级官员纷纷献宝，还争选戏班进府助兴。当时名伶有武生邝新华、花旦"勾鼻章"、小武大和、小生师爷伦、丑生鬼马三等应召入府演戏。花旦章登台饰演杨贵妃，仪态万千，满座倾倒。总督府之母注视有顷，忽然皱眉叹息，涕泪交流，起身回房。据说总督有妹早丧，相貌与花旦章酷似，总督之母见何章便痛忆亡女，事后便将何章收作螟蛉之子。从咸丰年间开始，因李文茂率领梨园子弟参加太平天国起义，粤剧被禁，至同治七年还未解禁，粤剧班全以京班名义演粤剧。艺人有志恢复粤剧，通过何章向总督请求解禁。何章极力请求，总督瑞麟向清廷奏请，清廷准奏恢复粤剧。何章可谓为恢复粤剧立下头功。

现在广为流传的广东音乐古曲《雨打芭蕉》（琵琶谱）相传是博众四所作，其传闻亦颇为有趣。

初秋的一个夜晚，博众四到芭蕉园的茅厕方便，不意风起雨至。雨借风势，点点滴滴打在芭蕉叶上，发出"滴滴答答"的声音。阵阵急风亦把芭蕉叶吹得"沙沙"作响。博众四蹲着静心聆听良久，几乎忘记了自己是在如厕。美妙的大自然景象触发博众四的灵感，他回去后即谱成《雨打芭蕉》一曲。这首曲一开始使用一个强音符（3·2）来描绘一阵强风，随后用渐快的节奏来表达风后的阵雨；其后雨又渐小，乐曲用来表现雨滴，紧接着用强音等乐句来描绘第二番强风阵雨。整首曲子非常形象优美地把大自然的景象再现出来，乐句精练，情调高雅。《雨打芭蕉》问世后，马上广为流传，成为广东音乐的珍品。

博众四不仅精通音乐，而且对绘画也深有研究。他擅长水墨画，尤以画水墨牡丹见长，即席挥毫，都以水墨牡丹为主。同时博众四的画风豪放、潇洒，运笔洗练，构图严谨，有独特的风格。他的画落款是"仙侪"。到"土

改"前,他还有一幅画的真迹挂在何与年之弟何少儒家中,"土改"时失落。博众四还喜欢沙湾飘色艺术,"白鹤拉杆"板色就是他设计的。

何博众多才多艺,对粤剧行当十分熟识,曾做过戏班班主,而又诲人不倦,对同辈及后代影响极大。他的孙子何柳堂是广东音乐最有成就的作曲家之一,是在他的熏陶教育下走上了音乐道路的。其他作曲名家如何与年、何少霞等也继承了他的艺术风格,并加以发扬光大,为广东音乐的典雅派做出了不少贡献。因此,何博众在广东音乐史上的功劳是不可磨灭的。

第二节　广东音乐"何氏三杰"

一、何柳堂（1874—1933）

何柳堂,名森,字汝香,号柳堂。因头颅颇大,族人戏呼其为"大头森"。他是番禺沙湾北村人。其父是何博众第六子何厚俱。何厚俱逝世后,遂过继给八叔(即何博众第八子)何厚颚当儿子。柳堂幼年直接受到祖父的教育和影响,全面继承"十指琵琶"技法。博众四去世后,琵琶传给何柳堂。柳堂继承和发展了何氏家族的音乐艺术传统,成为广东著名的琵琶演奏家和作曲家。经他整理、提高和再创作的有《赛龙夺锦》《雨打芭蕉》《饿马摇铃》等乐曲。他的代表作有《七星伴月》《鸟惊喧》《回文锦》《垂杨三复》等乐曲。他是广东音乐"典雅派"的开创者,在音乐上对何与年、何少霞的影响很深,并与严老烈、罗绮云等人一道,为创立广东音乐做出了较大贡献。

何柳堂生长在音乐世家,他的叔伯一辈也十分爱好音乐。柳堂幼年时,祖父博众四便教他演奏琵琶。他十分聪敏伶俐,学过即晓。大约7岁时开冬学,他随金先生读四书五经。

何柳堂

第四章 番禺籍音乐名家（已故）

久而久之，柳堂觉得味同嚼蜡，不如习武痛快。到十四五岁时，便到广州东山桂香街沙湾何氏太公所管的武馆进士邸、太守邸等习武，学举石锁、舞大刀、骑马、射箭等。柳堂禀赋聪明，加上勤学苦练，对所习的武艺十分精通。每天晨曦初露，他便到教场（现德政路鲁迅博物馆）练靶。他跑马射箭，只要箭靶不动，便能凭着位置的感觉，不看箭靶而百发百中，深为同辈者所惊服。

清光绪二十年（1894），广州府召集所有习武生在广州东校场举行乡试，考试的项目当中有骑马射箭。只要跃马在百步外连中七箭，便可考取武秀才。其时四乡八里习武子弟云集东校场，气氛庄严肃穆。考生每射中靶上红心，坊中便金鼓齐鸣，一时校场上尘土飞扬，马嘶震天。轮到柳堂应试时，只见他跃马弯弓，侧目瞟了箭靶一眼，便背靶疾驰到百步之外，突然勒紧马头，顿时骏马双脚腾立，若一堵悬崖。一刹那，柳堂不着箭靶，齐臂拉弓，那箭便嗖嗖地朝箭靶红心飞去。这时全场寂然，并无鼓响。一箭、两箭、三箭，依然寂然。柳堂心里十分纳闷，场内周围也嘘声四起，议论纷纷。主考官是个精明人，他见柳堂动作超群，本已暗暗赞叹，但见他连发三箭却不见鼓响，感到事有蹊跷，不由得抬头往箭靶望去，果然发现原来是箭靶歪侧了。他喝令骑马暂停，上前查问兵务，才知道是有人因为妒忌柳堂，买通了考场的士兵，故意把靶弄歪。主考官勃然大怒，训斥了那受贿的兵务一顿后，即破例重拿三箭给柳堂，令他再射。柳堂神采奕奕，再次跃马拉弓，连中七箭，顿时全场金鼓雷动，喝声震天。

柳堂既中武秀才，便回乡谒祖。这秀才虽未属显赫之名，但对他日后的经济地位产生了很大的影响。上文提到，何氏家族对取得功名者，给予经济上优厚的待遇。柳堂因为中了秀

何柳堂故居

才，得到一次的"秀才花红"白银120两，另外每年从大太公那里得到的款项是族内一般男丁的两倍，即300两；"弥补金"70两，"书金""膏火金"100两，"靴金"20两等。有了这笔收入，他不用劳动便可过着宽裕闲雅的生活。他的作品风格婉转悠扬，被称为"典雅派"，和这样的生活状态有很大的关系。当然，像《赛龙夺锦》这样激昂的作品，则是受民间影响的结果。

何柳堂中武秀才后，便回乡谒祖（拜太公）。当时沙湾重文轻武，武人不及文人吃香。那位教过何柳堂读书的金先生，觉得柳堂弃文习武没出息，虽中武秀才，也只不过是武牛一名，于是他便在柳堂谒祖时嘲弄他。

与何柳堂同科中秀才的共有三人，他们择了良辰吉日，一起到留耕堂祭祖。在祭祖的彩盘上，本应写着"骏奔"（即祭祖之意）二字，但金先生把"奔"字改作"犇"（"奔""犇"二字同音同解），意思是今天来谒祖的只不过是三头牛罢了。金先生写罢，便走到耳房窥看柳堂的反应。

何柳堂进入祠堂，举头一见彩盘上二字，眉头一皱，知道有人作弄他，随即见金先生从耳房出来，心里已经明白。于是他上前对金先生说："唔好搞嘢啩！（不要捉弄吧！）"金先生微笑道："聪明，聪明。居上，居上。"意思是说柳堂的聪明可以算是"犇"字中上头的那头牛。柳堂对此甚为不满，伺机报复。

何氏家族有个习惯，每年清明，族内成员成群结队到广州小北浦涧濂泉拜姑嫂坟。有钱人家都是几个人雇一艘紫洞艇，从水路到广州。到了清明，柳堂便约金先生同坐一艘艇。落艇后彼此打"天九"赌钱。柳堂有意认金先生的牌来打，金先生出一只，他打一只。一直打到船至广州，金先生已输了15两银。金先生摸摸空了的银袋问柳堂："汝香，点解你今日咁打法㗎？［汝香，为什么你今天这样斗（蟋蟀）？］"柳堂答道："若要报仇，除非打'天九'。"金先生恍然大悟，知道柳堂此举是报他谒祖时受嘲弄之仇。

何柳堂中武秀才后，加入了绅士行列，经济收入较多，生活富裕，过着清闲的生活。他嗜好甚多，除玩音乐外，还喜欢打蟋蟀（即斗蟋蟀）、喝酒、赌钱等。

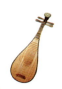

第四章 番禺籍音乐名家（已故）

何柳堂对赌业甚为熟悉，20世纪20年代初曾在广州河南八和会馆师爷何福年之子何蒸鸡手下当白鸽标厂（赌馆）的保镖和师爷，20年代中后期又到中山石岐当过白鸽标厂的师爷。柳堂开猎斗蟋蟀，亦很擅长带草（即用小竹棒与老鼠须扎作而成的蟋蟀草来撩拨蟀子）。他抓的草特别大，运用巧妙，能使败蟀反败为胜。因此，很多斗蟋蟀者都买通柳堂帮他们带草而制胜。故战败者常说，大头森擅抓奸草。每年开猎斗蟀期间，柳堂除了在沙湾外，还到市桥、广州、澳门等地抓草斗蟀，这项收入连同他当白鸽标厂师爷的收入，估计共有几百两。

何柳堂多才多艺，善于烹调。他喜欢炒牛肉，每当有客人来访，一定要亲自下厨炮制拿手好菜炒牛肉。当他端出自己炒的色香味美的牛肉从厨房出来时，那种兴高采烈的神态，就像作了一支美妙的乐曲一样，无比开心。客人品尝后，一定要大加赞赏，若表示不大恭维，他便马上翻脸。有一次，他款待客人吃自己炒的牛肉，一个客人一边大口大嚼，一边竖起大拇指高声赞道："好极！好极！"柳堂顿时满面春风。另一个客人吃了一口，却只是淡淡地说："都几好（还可以）。"柳堂瞪了他一眼，气愤地质问道："几好喳（只是还可以）？"说着就把那人正吃着的那碟牛肉夺过来端回厨房。

何柳堂对炒明虾也很内行，能将死去时间较长的断头明虾烹制得与鲜虾的味道差不多，但他不轻易动手炒断头明虾。有一次，一位朋友故意买了一斤断头明虾来找柳堂，用激将法问他："你能炒得和新鲜虾一样吗？我看难啊！"柳堂马上站起来说："你说难，我就实得（一定能）。"于是将明虾端到厨房烹制。确实，柳堂烹制明虾是有秘诀的。据说，他先将虾放在水中，然后用木瓜乳（即木瓜破损时分泌出来的白色乳液）腌，过一段时间再调味制作，便和鲜虾一样了。

20世纪20年代末，何柳堂在香港除从事音乐工作外，还当家庭教师教语文。有一次，学生拿一个字请教他。柳堂一看不妙，原来这个字自己也不认识，但又不能对学生明说，怕在学生面前丧失威信。他沉默了一下，装作责怪地反问学生："这个字我不是教过你的吗？一定是你上课不留心，回去好好地想想。"等学生离开后，他马上到房里查字典。过了一会儿，学生回

来了，他就问："你想到没有？"学生说没有，柳堂便说："现在再次讲这个字给你听，以后上课要留心了。"

何柳堂虽然在平常生活中争强好胜，但在艺术上却非常谦虚。在整理、修改《赛龙夺锦》时，他反复与何与年、何少霞、陈鉴等人研究，虚心听取他们的意见。每作一曲，总是先在大厅试奏，倾听众人的反应，集思广益。他把整首《七星伴月》抄了下来，边演奏，边修改，后辈提的意见他也乐意接受。何与年曾大刀阔斧地帮他修改《醉翁捞月》，他甚为喜欢。

何柳堂对待别人的作品也一丝不苟。如同族后辈何体雄写给盲鉴演唱的南音《闵子骞御车》一曲中，有"莫学先师老仲尼"一句。柳堂觉得这句词欠妥，对孔子不够尊重，经反复琢磨后，根据曲中的具体内容，把这句改作"七出何曾为子离"。

何柳堂曾跟过薛宝耀学戏。薛擅演《三娘教子》，唱古腔很出色，柳堂向他学习，演《三娘教子》也非常成功。他演粤剧行当中的二花面、公脚甚为到家，曾在乡中客串演过王彦章、张飞等。他演张飞演出了性格，栩栩如生，为乡人所赞赏。

20世纪20年代中至30年代初，何柳堂曾在香港"琳琅幻境"音乐部当音乐员，并与宋三、丘鹤俦、吕文成、尹自重等名家名伶合作，从事广东音乐的创作与粤剧研究。后来与钱大叔（钱广仁）、陈绍崇、蔡子锐等组织"钟声慈善社"，专门演话剧，并将收入捐给社会慈善事业。社长是当时的豪门曾富，社内一切开支由他负责，而柳堂多年任社内广东音乐和粤剧的教师。当时的社员除了尹自重，还有著名音乐家丘鹤俦、宋三、沈允升、钱大叔、蔡子锐、吕文成、何大傻、林粹甫、陈庶宗、冯维祺、梁渔舫、司徒文昕等。

那段日子是何柳堂一生中成就最辉煌的时期。在这一时期，柳堂才华横溢，杰作纷呈，在广东音乐的乐坛上闪烁着夺目的光彩。首先，他接过祖父何博众的遗作《赛龙夺锦》，在此基础上进行了再创作，反复琢磨，四易其稿，费尽了心血。此曲受民间艺术的影响，本来就具有刚劲、浑厚、亢奋的特色，经何柳堂整理提高后，此特色更为突出，感染力更为强烈。龙是中华民族文化的肇端，龙那种生气勃勃的精神正是中华民族强大生命力的体现。

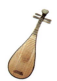

《赛龙夺锦》中丰富的音乐形象生动地再现了这种精神，使人感到豪情振奋。因此，《赛龙夺锦》当时在广州广播电台一播出，听众的反响就异常强烈。尔后迅速流传，深入人心，其影响不仅在广东，而且波及全国乃至世界各地。可以说《赛龙夺锦》不仅是广东音乐的代表作，更是中国民间音乐的代表作。它问世半个世纪以来，影响深远，令演奏者喜爱自不必说，就是不少填词名家或电影，引用其旋律者也不计其数。如曲艺红伶熊飞影大喉独唱的《夜战马超》开首句"蛇矛丈八枪，横挑马上将"用的就是《赛龙夺锦》的头段；当代电影《小刀会》也借用《赛龙夺锦》头段的旋律，塑造剧中英雄人物广东刘丽川的音乐形象；电影《南海潮》的序曲则引用《赛龙夺锦》的头段来填词合唱，气势磅礴，给观众留下了深刻的印象。

除了《赛龙夺锦》外，何柳堂还整理并加工了从何博众手中传下来的乐曲《雨打芭蕉》《饿马摇铃》。他在这两首曲上署名为"何氏家传秘谱"，送广州的唱片公司灌制唱片，使这两首曲广为流传，成为广东音乐的名作。同时，他还创作了《七星伴月》《回文锦》《金盆捞月》《玉女思春》《垂杨三复》《鸟惊喧》等曲，极大地丰富了广东音乐。其中《七星伴月》一曲，调式变化极多，音乐形象丰富，需要很高的演奏技巧。柳堂创此曲后，曾把它制成电版登在《粤华报》上，并登广告：能从头到尾完美地奏完《七星伴月》者，奖白银30两。但告示登出后，很久没有人应招。

何柳堂丰硕的创作成果，使他的名字和广东音乐紧紧地联结在一起。只要广东音乐存在，何柳堂的影响就不会消失。

20世纪30年代初，柳堂从香港回到沙湾。虽然他每年的经济收入不少，但由于爱好赌博，很多钱都败于"打鸡""推排九"等赌

何柳堂名曲《七星伴月》

2004年发现的何柳堂音乐手稿《玉女思春》

2004年发现的何柳堂音乐手稿《醉翁捞月》

博之中，所以晚年比较清贫。其时他又患了当时被认为是不治之症的肺痨病，医治无效，不幸在1933年病逝于故乡，终年59岁。广东音乐的一颗巨星就此陨落。他的遗体安葬在沙湾叫"大岗边"（大泽山）的山坡上，四周芳草萋萋，青松郁郁。

何柳堂逝世后，遗下三男二女。"三七"时，钱大叔到沙湾慰问柳堂的家属，还给予经济援助。家人对钱大叔十分感激，遂将《赛龙夺锦》原稿和博众四从北方买入而传至柳堂手中的珍贵琵琶赠与钱大叔。钱大叔把琵琶带回香港后，嫌它陈旧，进行翻新。谁知这一改，琵琶固有的金属铿锵之音也消失了，真是可惜！

不久，抗日战争爆发，一时间烽烟四起，社会动荡，物价暴涨。战乱使得田园荒芜，大太公收到的田租非常微薄，而就连这点微薄的租税，也被族内有势力的人吞去，因此大太公的款项只得停发，致使何氏家族不少人陷入贫困之中。何柳堂子女此时的生活也非常悲惨，大儿子何卓曾跟何柳堂学戏，做丑生，很走红运，并到南洋演戏。但战祸延及南洋，他只好回沙湾避祸。回沙湾后却求职无门，在贫困中死去。二儿子何锦好赌，"大天二"高大海便诱其赌博而设计使其赌

第四章 番禺籍音乐名家（已故）

输，进而逼他把何柳堂死时遗下的祖居卖给自己抵债。此祖居两个套间，约有150平方米，至今仍在沙湾北村，由姓高之弟居住。再说何锦把祖居卖掉后，遂无栖身之所，在街头行乞饿死。三儿子何新在十多岁读书时就被淹死。四儿子何炽在香港做工，日寇攻入香港时被炸死。大女嫁到大良，二女嫁到香港，情况不明。

日月轮转，四十多年过去了。1981年夏秋之交，笔者怀着崇敬之情，在78岁的何氏族人何与根的带领下，到沙湾大岗边寻找何柳堂的墓地。只见荒榛蔓草中，墓群累累，而很多墓碑却早已被人挖走作他用。哪个是广东音乐一代巨星之墓？我们翻榛拨草找了三天，一无所获。在墓地附近，有一个花木培植坊，当我们寻找何柳堂墓地的时候，想不到竟听到坊内高音喇叭在播放《赛龙夺锦》，雄浑的音乐声在墓地荒野中回旋。我们不禁感慨万端：柳堂，你的杰作在乐坛大放异彩，但你的长眠之地却湮没于荒榛蔓草之中，几十年来无人问津！

二、何与年（1880—1962）

何与年，名树人，字与年。番禺沙湾北村人。父何厚慈，是何博众的第十一子。与年自幼受祖辈的音乐熏陶，跟随堂兄何柳堂学弹琵琶，后又精通三弦、扬琴等乐器。他是广东音乐的多产作家，对粤曲唱腔有很深的研究，留于后世的广东音乐作品近40首，经过唱腔整理的粤曲珍品有10余首，对粤剧改革有一定的贡献。

何与年生长在绅士家庭，家中非常富裕。父何厚慈秀才出身，是管理族中事务的族正。弟何少儒毕业于清代张之洞创办的广雅书院，也是乡中大绅，有权有势，先后身兼四职：番禺一区区长兼沙湾乡长、韩江关关长、《大东华报》编辑、汪伪政权时期番禺县财经管理委员会委员。何与年在乡间也有一定的权力，族人称他

何与年

151

　　为"大太"。为什么称"大太"？原来，在何氏家族的习惯中，凡是前清进士、举人的兄长，都称作"大太"，以表示尊重。而何与年之弟何少儒是书院毕业，作进士论，因而何与年也沾光被称作"大太"了。"大太"在乡中作为绅士，地位较高。

　　何与年的经济收入来源，除了大太公和私伙的均荫外，还有一项重要的额外收入就是抽"海防经费"。"海防经费"一词出于清廷。当年西太后慈禧命李鸿章用海军经费建造颐和园，因经费不足，李鸿章便向慈禧献策，向民间烟馆、赌馆抽税，美其名曰"海防经费"。故后来海防经费便成了各地烟馆、赌馆税收的代名词。何与年抽"海防经费"就是向沙湾的烟馆、赌馆摊派税收，其时沙湾烟馆、赌馆林立，这项收入十分可观。而与年能如此，主要是靠父兄的势力。此外，何与年还在大厅直接经营一些赌业，如"打鸡""麻雀"等。每天在大厅的赌摊上，赌徒们吵吵嚷嚷，嬉笑怒骂，各尽其态。有一次，有个浑名"白鼻哥"的赌徒何汝达，连续打牌一日一夜，赢了3万两银。其对手何干卫输18000两，何启冲输12000两。何干卫回家后便要卖地还债，其母死活不许，便拖着何干卫到大厅，跪在"白鼻哥"面前哭求免债——与年就是在这种哭闹声中把赌税塞入自己的腰包。所以，他想方设法引诱有钱人家的子弟来大厅赌博。

　　何与年还好捞"偏门"，如抓草斗蟋蟀、当白鸽标师爷等。俗语说，"十赌九骗"，何与年也常设置骗局。有一次，他做白鸽标的谜底，却通水给何干，让其中了900多两银，两人暗中分掉。

　　作为一个烟馆、赌馆的摊税人和经营者，他干过一些不怎么光明的勾当。但作为一个艺术家，他又具有另外一些特质。他身材清瘦，戴着深

何与年故居

度近视眼镜,穿着黑色胶绸(今香云纱),说话细声细气、慢条斯理。他爱音乐,爱大自然的美景。每天夕阳西下,云彩缤纷之际,他便独自坐在家中的花园里,弹一曲《晚霞织锦》,乐曲悠扬动听,情景双生。秋夜月白风清、夜阑人静之时,他会在花园里的石桥边,对着奇花异草,手抱琵琶,弹出婉转哀怨的《长空鹤唳》和《塞外琵琶云外笛》。丝竹之声缕缕,在花木竹石间飘荡,那幽邃优美的意境令人心驰神往。

冬天的时候,何与年喜欢打边炉(吃火锅);夏天爱吃西瓜糕,茶水送蛋挞、菊花糕等甜品。他也喜欢喝名叫"铁观音"和"铁罗汉"的茶。他饭量很少,每餐只能吃几汤匙饭,饮三四两好酒。他更爱吃荔枝、芒果。有一次,因吃芒果过多,他呕吐得厉害。医生劝他不要吃了,他说:"食咗死先算。"一转身,他去喝杯茶,觉得胃舒服点,又吃起芒果、荔枝来了。何与年善于烹调。他为了与富家子弟结缘,常把烹调精美的菊花糕送给他们吃。笔者最近曾和当年一富家子弟交谈,他说:"与年做的菊花糕真够味。"那神态似乎还感受到那美味的惬意。

何与年对待音乐创作的态度严肃认真。有一次,何干在大厅玩音乐,奏何与年的曲子。在乐曲结束时,他加了一个高八度的衬音。与年听后马上质问他:"这个音乐谱里有吗?"接着告诉何干:"不要随便加衬音,会破坏乐句的完整性,今后要注意。"他曾多次协助柳堂修改《赛龙夺锦》,与何少霞、陈鉴一起对乐曲的每一节拍反复推敲。《赛龙夺锦》的第四稿即最后一稿就是由何与年总其成的。吕文成创作的广东音乐《银河会》《落花天》等几首曲子也请与年共同修改。抗战期间,香港沦陷,尹自重到沙湾避祸,有很长一段时间和与年一起住在大厅,共同研究粤乐。

何与年对粤剧演出素有研究,认为演员必须掌握分寸,演出性格要做到声情并茂,拖腔要恰如其分,唱得准确。同时,他又认为以前的粤剧没有充分利用音乐衬托气氛,以致在静场时使观众觉得淡而无味,所以他强调根据剧情的气氛增加谱子,用音乐手段解决静场问题。在这一点上,足见他对粤剧的改革是很有见地的。而广东音乐正是为了解决静场而不断创作过场音乐,日益丰富,发展成为一个独特的乐种。与年在这方面做出的贡献,奠定

了广东音乐在粤剧中的地位。

由于何与年在广东音乐和粤剧唱腔方面有重大成就,当年不少粤剧名流与他合作,共同设计唱腔。南海十三郎的《可怜秋后扇》中的主要唱腔就是请与年设计的。张月儿唱的《一代艺人》,小燕飞唱的《莺莺筹简》,张月儿、小燕飞合唱的《冲冠一怒为红颜》,张月儿、关影莲合唱的《生观音》,张月儿、上海妹合唱的《周郎气小乔》,吴一川、胡美伦合唱的《月照梨魂》等,其中唱腔和音乐都经由何与年设计,并由他演奏。

何与年对粤曲唱腔也很有研究,尤其是在运用音乐来加强主要唱段方面更为突出。在白驹荣、关影莲合唱的《琵琶动汉皇》中有一段,他用琵琶独奏作为引子,非常巧妙。有一位来自北方的知音慕名而来求学这段用"十指琵琶"技法独奏的音乐引子。起初何与年不太理会他,但此人很有耐性,等了两天。后来他送了两件珍贵的古董给何与年,恳求他施教。何与年见他如此虔诚,深为感动,便将琵琶谱写给了他。北方人非常欢喜,但仍不满足,一直等到亲耳听到何与年在新安茶座演奏《琵琶动汉皇》的琵琶引子后,才欣然离去。

1931年,何与年应新月唱片公司经理钱广仁之约,与何柳堂、何少霞等人到上海,录制《赛龙夺锦》《七星伴月》《回文锦》《雨打芭蕉》《饿马摇铃》等广东音乐。适逢名伶薛觉先在上海大世界演出,薛觉先得知何与年等在沪,十分欣喜。他知道何与年对粤曲深有研究,特邀他看自己的戏。何与年应邀而去。不料当天晚上薛觉先被流氓撒玻璃粉,何与年看不成戏,深感遗憾。

1935年至1937年,何与年与何少霞、尹自重、吕文成、麦少锋、李佳等在广东灌唱片有《娱乐升平》《十面埋伏》《午夜遥闻铁马声》《孔雀开屏》《杨翠喜》等曲。1938年,广东沦陷后,何与年去香港,与尹自重、吕文成、何大傻、麦少锋、李佳等合作录制唱片。何与年以演奏琵琶为主,有时也弄弄三弦、打打扬琴。胡美伦唱的《月照梨魂》是何与年主编的,其中有两段小曲则是吴一少所谱,但此曲未有录音。

抗日战争时期,战火连天,国难深重,不少有民族正义感的人都慷慨

第四章 番禺籍音乐名家（已故）

钱广仁邀请何少霞赴沪灌录唱片的信函

钱广仁写信邀请何少霞赴沪灌录唱片

激昂，投身到抗日救亡运动中去；但也有一部分人悲观失望，消极颓废，因而精神空虚，寻求刺激。这时候的音乐也出现了种种流派，其主流当然是鼓励抗战的悲壮的"国防音乐"，突出的代表作就是《黄河大合唱》《大刀进行曲》等。但也有其他颓废的音乐流派，其特点是迎合落后群众的心理，通过疯狂的变奏和各种怪异动作，给观众以强烈的刺激，博取一笑。如在广州有些演奏者利用《赛龙夺锦》加爵士鼓作舞曲，边演奏边狂跳，从台上跳到台下，时而仰卧，时而跃起；有时一个翻身跳上台，把玻璃杯踢落在地上破碎，台下的听众则发出狂叫："落地开花，富贵荣华！"以此来博得听众的噱头，达到吸引听众而牟利的目的。

此期间的广东音乐由于受到这种商业化的影响，不少健康的曲子也因为演奏者的疯狂变奏而走了样。这引起了一些有艺术良心的作曲家的不满，何与年就是其中的一个。他眼见那些疯狂音乐的演奏者大肆糟蹋何氏作曲家的音乐艺术，十分反感。他本是个斯文人，平时不大动气，可是有一次却走上

155

广州先施公司的三楼,愤愤地质问演奏家说:"不要将我哋沙湾何的乐曲来摇荡粉饰了!"演奏家笑着回答说:"与年,如果按照你原来的玩法,我哋就揾唔到食,舞场就等拍乌蝇了。"与年反驳说:"你哋不能为了揾食就不顾我们的笔底(声誉)!"回沙湾后,与年对人说起此事,犹面色涨红。他痛恨那些疯狂音乐,觉得艺术家不应为五斗米折腰,要保存国粹,不要向人摇尾乞怜。他多次骂那些疯狂音乐者"贱格"(没骨气、下贱之意)。1943年,何与年针对上述广东音乐界的境况,写了一篇文章《保护何家音乐地位声明》交给报馆,后来不知何故未见发表。

1945年抗战胜利后,何与年在广州长寿路居住,专在广卫路教授演奏广东音乐和粤曲。1946年至1948年间,则与刘天一等人合作,在十八甫安华茶楼二楼和钻石茶楼等地组织音乐茶座。与年以琵琶演奏为主,经常演奏《十面埋伏》《醉翁捞月》《雨打芭蕉》《午夜遥闻铁马声》《将军试马》等名曲。1949年年底,与年离穗往香港。

何与年在中晚年时期,常以诸葛亮的格言"淡泊而明志,宁静而致远"自勉。同时,他民主思想比较明显,能体察广大人民的疾苦,同情劳苦大众,人民性较强。他留在沙湾乡间创作的最后一曲《春光明媚万家欢》便表现了这种思想倾向。此曲名的立意,据他的徒弟何英才说,是描写除夕之夜万家除旧迎新之时,有钱人家吟风弄月,举杯欢庆,但是不少穷苦人却忍饥挨饿,从而控诉了社会的不合理。曲中通过强烈的对比,反映了这两种不同的情调。此曲写于1947年春节,可惜何与年只写了一半便离开故乡到香港谋生了。最近他的徒弟想继承其志,写完曲的后半部分。

何与年自1950年初去香港后,便一直从事音乐教育工作。1957年,他带领梁以忠等人回穗演出,大受欢迎。广州市文化局曾以优厚的待遇邀他回穗工作,他本也有此意,并已让人租下房子,但后来因故没有回来。因此,1957年之行是他登上羊城乐坛的最后一次。1962年,何与年在香港病逝,享年82岁。他逝世后,香港新闻记者学会、音乐家学会及港澳社会名流何贤先生等组成何与年治丧委员会,以隆重的葬礼把他安葬在香港华人坟场。

三、何少霞（1893—1942）

何少霞，名振渠，字乾调，号少霞。番禺沙湾北村人。他是广东音乐著名的作曲家，现流传于世的名曲有《陌头柳色》《将军试马》《夜深沉》《白头吟》等10余首。少霞自幼受到远房叔父何柳堂、何与年等人的影响，酷爱音乐，精通"十指琵琶"，享有"琵琶精"之美誉，同时也善于演奏二弦、南胡等乐器。他对粤曲颇有研究，古典文学修养也较深，为人正派耿直，有学者之风，为乡人所敬重。

何少霞的祖父何惠岩是江苏省保应县知县，兄何振煊是广东徐闻县县长，故少霞家庭富有而显赫，崇尚读书。何少霞在家庭环境的熏陶下，自幼诵读诗书，为人聪明好学，领略书中要义甚快。后来他常到翠林厅跟何柳堂、何与年学习音乐，接受能力极强。夜深人静，他看书倦了，便对着夜空星月，独自抱着琵琶弹奏《夜深沉》《陌头柳色》等曲，乐声幽婉动听，令人陶醉。

民国七八年左右，何少霞离开家乡到广州教忠中学读书。读书之暇，他喜欢演奏音乐，所以对音乐课的兴趣特别浓厚。此时正是五四运动前后，教育界中各种新思潮迭起，新音乐也风行一时。何少霞不仅接受新思想，对新音乐也如饥似渴地学习，这为他日后的音乐创作活动打下了良好的基础。他在广州学习四年，毕业后回

何少霞

何少霞故居

第四章　番禺籍音乐名家（已故）

沙湾本善女子小学教授音乐课。他用简谱教学，这在当时来说是比较新鲜的。他对学生悉心传授简谱和乐理知识，为沙湾培养了不少音乐人才，后期沙湾青年剧团很多人都是他的学生。何少霞后来还兼教历史，他对历史上那些清廉正直的人物极为推崇，并引为楷模，这与他一贯不与社会上恶浊之风合流而保持高尚品格极有关系。他对学生要求也很严格，教学细致深刻，语言通俗易懂，深入浅出，受到家长的赞扬和学生的尊敬。

教学之余，何少霞常到大厅、翠林厅等地与何柳堂、何与年研究音乐，共同创作，他曾和何柳堂、何与年、陈鉴一起推敲过《赛龙夺锦》。《赛龙夺锦》第三稿中很多花音，都是他经手整理的。从20世纪20年代末到30年代的10多年，是少霞从事创作最活跃的时期。《将军试马》《陌头柳色》《桃李争春》《吴宫戏水》等曲都是这段时间创作的。由于他的古典文学修养较深，何与年经常和他一起研究唱词。而他自己创作的粤曲唱词《一代艺人》（张月儿唱）、《游子悲秋》也精练独到。他为人非常谦逊，常向人请教，对唱词更是认真雕琢，力求洗练，从不拖泥带水。少霞不仅琵琶技法精深，演奏其他乐器，如二弦、南胡也十分娴熟。在当年，他与柳堂、与年、吕文成、尹自重、何大傻、麦少峰等人合作灌唱片，把《赛龙夺锦》《雨打芭蕉》《七星伴月》《回文锦》《饿马摇铃》等曲灌入唱片。在灌片中，何少霞多用南胡、二弦参加演奏。

何少霞在教忠中学毕业后，一直在沙湾教学。他饱读诗书，以洁身自好律己，不像何柳堂、何与

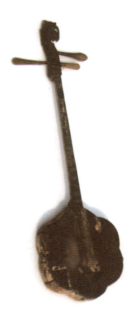

在何少霞故居中发现的乐器

年那样出来社会捞些"偏门"之财。抗战前他的生活颇为富裕,抗日战争爆发后急剧下降。由于战乱,田园荒芜,大太公留耕堂很多租都收不到,就是收到也非常微薄。为什么呢?原来留耕堂很多田地租给了"二路耕家",而租税收银纸,合同一订10年。签合同时按每担谷6元计算,沦陷后谷价涨至250多元,比原来上涨40多倍。因此,留耕堂每亩田收来的租税钱只够买20多斤谷,经济崩溃,而"二路耕家"却发了大财。这样,那些老老实实靠大太公留耕堂的均荫过活的人可苦了。后来,就是这点可怜的均荫也被族内有势力的人吞去了。何少霞此时陷入窘境,一家八口就靠他教书每月二担谷的薪金过活。他还抽点鸦片,生活就更不好过了。而族内那些"二路耕家",特别是四大耕家发了国难财,出入前呼后拥,餐餐大鱼大肉,但何少霞冷眼看他们,不向他们乞怜求助。他教导学生"志士不饮盗泉之水,廉者不受嗟来之食",而自己也身体力行。他宁愿掺番薯拌饭吃,也没踏入豪门富户的门槛半步。由于几年间营养缺乏,何少霞面黄肌瘦,身体越来越差。后来不幸染上痢疾,腹泻不止,在1942年9月12日与世长辞。他身后遗下妻子儿女七人:妻冯丽蓉、长子学敬、次子学钧、大女儿佩珊、二女儿佩琼、三女儿佩琚、四女儿佩娴。

何少霞品行清廉,为人厚道,处于浊世而不染,深为乡人所敬重。他去世后,沙湾中学附小为他举行了追悼会,对他的高洁品格赞扬备至。后来,他的家人也陆续离开故土到香港等地谋生,留在乡间的只有大女儿佩珊。她生活不佳,何少霞遗下的珍贵的琵琶也被她变卖了。

呜呼,何少霞生不逢时,命途多舛,英年殒命,实为可惜之至!

何少霞之墓

第四章 番禺籍音乐名家(已故)

第三节　番禺音乐名家

一、陈澧（1810—1882）

陈澧

陈澧，字兰甫，番禺捕属人，出生于广州新城内街木排头。幼时于祖宅东厢读书，后将著述题名为《东塾读书记》，世尊称东塾先生。先世浙江绍兴，后宦游江苏江宁（今南京市），祖父南迁广州，曾任小吏。父因未入粤籍而不能参加考试，曾捐官知县。至陈澧一代，才入籍番禺。

陈澧自幼受良好教育，6岁入私塾，八九岁就会赋诗作文。道光六年（1826）考取县学生员。道光十二年（1832），时年22岁，陈澧乡试中举人。陈澧曾问学于当时著名的学者陈钟麟、张维屏、侯康等。名师的指点教诲，使他得益匪浅，学识日深。但出人意料的是，自道光十二年至咸丰二年（1832—1852）的20年间，他先后七次赴京应试，都名落孙山。从此，他对科举仕途不再存有幻想，决心著书立说，培育人才。道光二十九年（1849），他大挑二等，选授河源县训导，他到任两个月后即辞官回广州。咸丰六年（1856），挑选为知县，他不愿赴任，申请京官衔，获授国子监学录。

自1840年后，陈澧一直从事学术研究和教育工作。著名的学者阮元任两广总督时，为提倡新的学风，在广州越秀山麓开设学海堂，这既是广东培养真才实学人才的著名书院，又是广东文化学术研究中心，还是图书收藏和出版的机构。陈澧曾到学海堂参加考试，后为专课生。他勤奋好学，博览群

第四章 番禺籍音乐名家（已故）

书，凡天文、地理、水利、乐律、语言、文字、古文、骈文、诗词、书法等，无不研究，成就最大的是经学和乐律。其著作有110多种，代表作有《声律通考》《汉儒通义》《东塾读书记》等。

道光二十年（1840），陈澧被聘为学海堂学长，任职长达27年。同治六年（1867），时年57岁的陈澧被聘为另一书院菊坡精舍山长，直到去世。他先后从事学术和教育工作共约42年之久，粤中俊彦，多出门下，学生汪兆镛、汪兆铨等被称为"东塾学派"。

陈澧对乐律音韵有很深的研究。"乐"为"六艺"（礼、乐、射、御、书、数）之一，他认为要知乐，必先通声律。他著有《声律通考》十卷，考证历代古籍中有关乐律的记载，是中国古代乐理和音乐史方面的专著。对乐律的记载历代并不全相同，"今之俗乐，有七声而无十二律；有七调而无十二宫；有工尺字谱而不知宫、商、角、徵、羽。深惧古乐由此而绝，乃考古今声律为一书"（《番禺具续志》卷二十本传）。陈澧考证历代乐理上的十二律、十二宫、四清声、十二字谱等，加以分析论证。他根据阮元的《复古斋钟鼎款识》，考证古笛的声位，进而仿制古笛，成为中国研究古音乐、复原古乐器的先驱。他从唐宋诗词中考证出调名曲名，选出最适合原曲音乐的诗词，制成乐谱，编写《唐宋歌曲新谱》，是研究唐宋音乐的重要著述。

陈澧对语音学和广州方言有独到的研究。他早年著述的《切韵考》，用双声叠韵剖析了切韵法，把汉字分为40类，再分清声和浊声，叠韵则以《广韵》的四声为准，将全部汉语语音列表定位，梁启超称为"绝学"。他所著的《广州音说》，科学地分析了广州方言，最早提出广州方言是因中原移民而保存了中古音韵，这是重要的发现。如广州音保存古代的入声，四声又分清浊。又广州的方言词义，多可从中古前的《说文》《尔雅》《方言》中找到解释。如"傲手"，《尔雅》："'傲'，动也。"傲手，即动手，俗读"傲"如"毓"。《广州音说》是最早研究广州方音的著作。陈澧是当年学识渊博、德高望重的学者，曾应聘参加编修《番禺县志》《香山县志》《广州府志》，为修志工作做出贡献。

光绪七年（1881），陈澧年过70，两广总督张树声、广东巡抚裕宽以他"耆年硕学"上奏，旨赏五品卿衔。光绪八年（1882），陈澧病逝于菊坡精舍任上。他的学生在菊坡精舍两边建起专祀他的祠堂，纪念他在学术和教育事业上的杰出贡献。

161

二、陈鉴（1892—1973）

陈鉴

《红船竹枝词》："瞽师陈鉴擅弹筝，沦落天涯欲碎琴；盼得鸡鸣天下白，高山流水有知音。"

陈鉴，字德贵，番禺沙湾人。幼年因病双目失明，乡人遂称他为"盲鉴"。他12岁拜师学艺，弹古筝唱南音，古腔古调继承传统，嗣后潜心钻研，经过实践，便与何柳堂等音乐家切磋，弹唱技艺日臻成熟。较受听众欢迎的唱本有《吴汉杀妻》《周氏反嫁》《桃花送药》《偷诗稿》等。其中，《闵子骞御车》《金莲戏叔》据说是同乡人何柏森所撰。虽然何柳堂乳名柏森，未经考证则不能穿凿附会，以免张冠李戴，倘若陈鉴的师傅就有此唱本，则作者当是他们的前辈。陈鉴比何与年小10岁，他年轻时就常到沙湾大厅（即何柳堂兄弟玩音乐的地方）演唱。何柳堂创作广东音乐《七星伴月》时还请陈鉴弹筝伴他一起试奏，因该曲将七盘线（即从A到G调）全用上，故边试奏边理顺音符、订正乐谱。

陈鉴有子女各三人，其中三个孩子随他学艺，稍长便要演唱曲艺以帮补家用。抗战次年，珠江三角洲沦陷，他举家迁居市桥。那时的市桥商贾往来，烟赌林立，不但茶楼酒家游乐场开设音乐茶座，连大的摊馆也设个小歌坛，以招徕客人。鉴叔也率领子女同出江湖，大的场所排不上时便到摊馆去演唱。虽然三日打鱼两日晒网，也要养家糊口。鉴叔之子陈大妹（原名湛霖，与粤剧界一位掌板师傅同名同姓），拉软硬弓及弹拨乐，为大喉名伶熊飞影伴奏时拉二弦。鉴叔之女陈燕莺唱平喉擅星腔，会打洋琴及弹拨乐。经多年历练，他们均艺有所成，当年笔者回乡也曾欣赏过他们的弹唱。抗战胜利后，陈氏兄妹移居广州，加入广州曲艺队伍。这时鉴叔50多岁，不算老，但因失明不想拖累子女，遂迁回沙湾居住，息影家园，不再弹唱。他懂占卜之术，乡人请他占卦算命择日之类也就应酬一下。

新中国成立后，艺人地位提高。文化部门为挖掘民间艺术，便想到沙

湾陈鉴这位老艺人，包括音协副主席陈卓莹在内的一些文艺干部，先后到沙湾拜访鉴叔。1956年，鉴叔应邀参加番禺县文艺会演并获奖，县文化部门还派人替他录词记谱，整理出10首唱本。接着，省市广播电台也请鉴叔来广州，安排他住在百

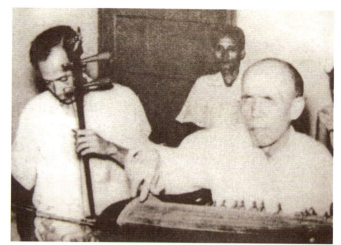

南音大师陈鉴

花园，电台录了他《闵子骞御车》《吴汉杀妻》《周氏反嫁》《店中别》4首古老南音，由陈大妹拉椰胡，陈燕莺弹秦琴伴奏。20世纪50年代，陈家又出了第三代艺员，就是陈大妹之女陈丽卿、陈丽英（后来成为广东音乐曲艺团的著名演员），鉴叔老怀大慰。1973年，鉴叔因患肺炎不治辞世，享年82岁。陈鉴先生毕生努力，为南粤民间艺术的承前启后做出了可贵的贡献。

三、陈德钜（1907—1971）

陈德钜，曾用名陈铸，民族音乐学家、作曲家，番禺人。1924年至1928年，先后就读于广东大学预科、中山大学数学系本科。在中山大学期间，与同校文史哲学系同学黄龙练组织并主持了晨霞乐社。陈德钜擅吹奏喉管，也能演奏如椰胡、扬琴等多种乐器。课余时间，常与晨霞乐社社员到广州中央公园（即今人民公园）为电台奏唱播音。1928年年末，陈氏旅居上海，在俭德储蓄会任职期间，组织了俭德

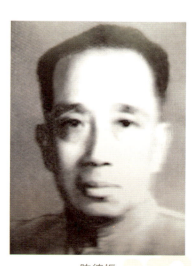

陈德钜

业余粤乐社。自此,陈德钜把全部业余时间用于研究粤乐与创作。《西江月》一曲是陈德钜创作的第一个作品。此后,其研究与创作倍加勤奋,《钟声》《宝鸭穿莲》《悲秋》《念奴娇》等 30 多首新创作品源源面世。其作品旋律流畅优美,粤乐传统风格浓郁,且个人创作风格显著,大部分作品在上海期间灌制了唱片。1956 年,陈德钜自沪回广州参加广东民间音乐团工作,20 世纪 50 年代创作的《春郊试马》成为当代粤乐名曲,同期还创作出表演唱《田园乐》等深受群众喜爱的曲艺作品。其撰写的《扬琴演奏艺术》,对广东扬琴的推广与普及,有着积极、重要的作用。1958 年底,陈德钜进入广州音乐专科学校任理论作曲教师及担任民乐系重要课程。因教学之需,他总结了粤乐曲调的结构规律特点,编写出《广东音乐常识讲义》作为教材。经教学实践的检验,陈德钜把这本教材重新整理、浓缩,编著成《广东乐曲的构成》一书,由广东人民出版社出版。

四、陈文达(1900—1982)

陈文达,乳名阿发,番禺县人,粤乐演奏家、作曲家。陈文达出生于一个较富裕的书香世家,少年时就读于香港阿跛英文书院,自幼喜爱音乐,擅长小提琴演奏。从阿跛英文书院毕业后,他到广州水务局任职,在这期间结识了众多粤剧、粤乐和曲艺界朋友。业余时间,他参加素社的音乐活动,并兼太平粤剧团小提琴乐员。自此,开始其漫长的粤乐演奏与创作生涯。在抗日战争广州沦陷前夕,陈文达一家迁居香港。香港沦陷前后,先后在锦添花、日月星、大利年粤剧团任"头架"(首席)乐师。陈文达颇重视艺术人才培训,粤剧名伶邓碧云就是陈文达长期培养出来的其中一位后继之才。1945 年春,他曾应聘在东莞横沥乡间一个乐社教授音乐曲艺。20 世纪 50 年代初,他应香港水务局之聘复操旧业。陈文达为人正直,性格寡言内向,处事细微谨慎,时行家多认为他"大有文人风度"。他毕生忠实于粤乐艺术事业,默默耕耘数十年如一日。约 1932 年,创作出其处女作《迷离》获得成功后,陆续创作出《惊涛》《醉月》《归时》《催氛》《落叶风声》等 20 多首乐曲,并多已灌制成唱片,广为流传。其作品在继承传统的基础上,大胆地借鉴和吸收新养料和新手法,故旋律和节奏新颖,风格独特。

五、陈俊英（1906—1975）

陈俊英，作曲家，音乐教育家。祖籍番禺县，上海长大。童年在上海就读于广东小学，毕业后因受身体条件限制无法继续攻读。陈俊英自幼勤奋好学，酷爱音乐，自学成才，擅扬琴。20世纪20年代中期，他在中华音乐会任义务粤乐教员。他为人诚恳，谦虚谨慎，教学耐心负责，深得学员喜欢。陈俊英毕生从事粤乐艺术教育事业，为粤乐粤曲培养了众多后继之才。上海有名的"陈家班"就是他与其弟陈日英培养所成。陈俊英不仅是个教育家，也是个相当有造诣的作曲家，除创作出粤乐著名代表作《凯旋》外，还创作了《凌霄曲》《孤舟雪夜》《空谷传声》《燕子双飞》《细雨飞花》等一批曲目，并有专著《国乐捷径》。20世纪50年代初，陈俊英应聘入上海音乐院任教，自此开始了其专业教学生涯。1975年8月病逝于上海静安区中心医院，享年69岁。

陈俊英编《粤曲精选》

六、崔蔚林（1911—1975）

崔蔚林，又名崔肇森，广东番禺南村镇员岗村人，粤乐演奏家、作曲家。至今，当我们拭去历史沉积下来的厚厚尘土，试图发掘这位音乐奇才的生平概貌时，发现其事迹大多湮没难考，许多细节已为岁月的风尘所掩埋，如今只能描摹出

崔蔚林

大致的轮廓。

　　1911年，崔蔚林生于广州，是年辛亥革命成功。崔蔚林的家庭是真正的大户人家。当时，潘、黄、崔、叶是广州著名的四大家族，其中崔家产业就在今天的第十甫街平安里，屋舍连绵，家资巨万。

　　有幸出生在这样的富贵之家，衣食自然无忧。革命的狂飙屡屡掠过中华大地，当然对崔家有着诸多影响，但还不至于太影响他们生活的质量。家里经常会请来盲公唱戏，所以很小的时候，崔蔚林就可以经常接触到广东音乐，他每每被那清丽凄凉的唱腔、悠扬动人的音乐深深吸引，情不自禁地抚摸那一件件神奇的乐器，试图找出那些美妙的音符究竟藏在哪里。少年崔蔚林是聪颖和明慧的，很早就显示出在音乐方面惊人的天赋，他在9岁的时候，就无师自通地学会了吹奏洞箫，后来又学会了其他各种乐器，甚至还学会了小提琴和电吉他，更学会了作曲。

　　据说，对于学习演奏洞箫，崔蔚林的母亲是极力反对的。她固执地认为，吹箫会引来邪气，会招来鬼魂，会闹得家宅不宁。但是，兴趣是最好的老师，崔蔚林避开了母亲的目光，一个人偷偷地在屋后练习，与行家相互切磋，技艺日臻成熟，终于成为有名的粤曲玩家。与此同时，他又自行作曲以供业界演奏，并为唱片公司灌制唱片，18岁时即创作器乐曲《雪压寒梅》，被录制成唱片。其早期作品，今天基本上已经散失无存，难窥其当年的创作风格。

　　崔蔚林在兄弟中排行第四，其堂兄诗野、慕白均是当时出了名的"业余音乐玩家"，兄弟三人以这种身份经常参与各种民间音乐社团的演出，慢慢地声名鹊起，成为广东音乐界的著名人物，业界将其兄弟三人并称"崔氏三杰"。

　　粤剧团的乐师在那个时代社会地位极其低下，被所谓的上流社会蔑称为"弦索佬"。可是热爱音乐的崔家四少却寄身剧团，甘愿做一名"弦索佬"，随剧团"行走江湖"，四处流浪，夜晚经常要睡在破庙里、戏台下，这对于别人可能是无可奈何、命该如此，但对于出身富豪的崔家四少，却纯粹是因为喜欢音乐，故而不觉其苦，反以为乐。在剧团的演出生活，使他的技艺更

第四章 番禺籍音乐名家（已故）

加娴熟，也扩大了他的知名度。

1937年，抗日战争爆发，崔蔚林举家迁往香港，随其逃亡的有10余人。崔蔚林为人极其正直厚道，据说他曾经教授过许多学生，但他从来不向学生们收取学费，反而会为他们提供食宿。此时，尽管自己的生活已经发生了极大的变故，他也没有赶走一个弟子，总是与他们相依为命、生死与共。从此以后，家庭的生活重担一下子压到了崔蔚林的肩上。

异族的入侵，将个人的命运与整个民族的命运紧密地联系一起，崔蔚林宛如乱世中的苦蓬，在风雨中飘摇流荡。从1937年到1941年，崔蔚林居于香港，依靠过去的积蓄和演出以及出卖曲谱的收入，一家人的生活过得紧紧巴巴，这对于向来衣食无忧的崔家少爷而言，实在是不容易。在那一段日子里，他每天要吹洞箫赚钱，还要不停地为唱片公司作曲，以换取菲薄的稿酬，据说《禅院钟声》一曲当时只卖了100港元。从前只是"玩音乐"，现在竟然要赖此技谋生，不知是幸还是不幸呢。

唯一值得庆幸的是他还在从事挚爱的音乐。当时有许多内地的音乐家为避战祸，纷纷移居香港，香港的音乐文化呈现出前所未有的繁荣景象，加之粤剧粤曲在香港地区本来就很受欢迎，崔蔚林得以出没于歌台茶座、剧场舞台，"营营只为稻粱谋"。在这一时期，他有机会与当时的粤曲名家如梁以忠、尹自重、吕文成等雅相拍和，极大地提高了其演奏技艺和创作水准。他在这一时期创作了大量的音乐作品，遗憾的是今天再追寻其曲谱竟不可得。

1941年，香港沦陷，崔蔚林举家迁往澳门，1942年成立了"钻石"乐队。此时经济状况更为窘迫，积蓄早已花光，一家人只能依靠崔蔚林的演奏和作曲维持生计，所以大家都只能喝粥而让崔蔚林和其父亲吃饭，但他怎么也不愿意，终于还是和大家一起喝粥。

1945年，崔蔚林带着他的"钻石"乐队回到广州。他是乐队的领班和"头架"（领弦），乐队有20多人，算是广州的第一个专业乐队，乐队经常参加各种茶座、剧场演出，有时也为一些粤剧演出伴奏。此时，崔蔚林已经不再是一个业余的音乐玩家，而是一个职业音乐家了。

1951年，全国首届戏曲汇演在京举行，因为具有高超的乐器演奏技艺，

他被挑选出来与其他几位优秀的艺术家一起组成广东代表团，进京会演。他们在怀仁堂为毛主席、周总理等党和国家领导人演出了曲目《表忠》，展示了粤剧艺术的风采。作为一个从旧时代走过来的艺术家，那次演出给崔蔚林留下了深刻的印象，这是他长久地引以为傲的事情。这一时期，他的生命历程呈现出了明亮的色彩。

从北京会演回来不久，崔蔚林将"钻石"乐队解散了，转而加入珠江粤剧团继续担任剧团的"头架"。1956年，广东的文艺团体合并，他到广东省粤剧院工作。在那里他是乐队的队长，是领弦，是乐队的灵魂。他和大家一起为许多粤剧曲目设计唱腔，排演了很多曲目，如《忠王李秀成》、《梁祝》等，其中《梁祝》的"哭坟"一场就出自他的手笔。

崔蔚林能演奏各种乐器，且技艺精妙，尤其擅长高胡和洞箫，卓然大家，演奏时潇洒自然，指法娴熟，功力深厚，其演奏风格多种多样，气象万千。许多当年现场目睹其演奏的人都不由得叹为观止。据说他演奏时极其投入，习惯闭上眼睛，别人常常会误以为他睡着了，其实他是沉醉在自己的音乐世界中——那绝对是他自己的世界。

《禅院钟声》是著名的粤乐名曲，几乎是家喻户晓，妇孺皆知，但对此曲的作者崔蔚林先生，世人却知之甚少，以至经常有出版者误将此曲署名为"古曲"。挖掘它的创作历程，可细说如下。

崔蔚林的名曲《禅院钟声》创作于1939年至1940年之间。崔蔚林当时正流亡香港，生活颠沛流离，居无定所。作这首曲子的时候，崔蔚林寄居于一个旅馆之中，馆舍之侧有一佛寺（在今天的庙街），晨钟暮鼓，木鱼声声。有一天，他愁绪满怀，面对此情此景，灵感暮地袭来，于是创作了《禅院钟声》。今天，我们欣赏这首曲子的时候还可以听到钟声和敲打木鱼的声音。

据说，崔蔚林创作乐曲首先是用洞箫吹奏，慢慢地寻找合适的曲调，想到一句就把它记录下来，然后慢慢地连缀成篇。这首传世之作也是这样创作出来的。此曲最早就是用洞箫演奏的，并且灌制了唱片，但如今已经很难找到其原声唱片了。《禅院钟声》在抗战胜利后曾流行一时，常被填词歌唱，

慢慢地变成了粤曲中常用的乐曲。

由于当时中国处在日本帝国主义的铁蹄之下，国破家亡，崔蔚林精神极度压抑，愤懑满怀，写此曲以抒发情怀。正所谓"国家不幸诗家幸"，这时期都市中各阶层人民都处在高压政治的统治下，都怀有同感。因此，这首曲成为市民的共鸣之音，一经问世便很快流行起来。

单纯从曲题来看，禅院是居士，也就是好佛之人的聚散之地，不同于僧寺那种寺门佛僧的居所。一般大小市镇皆设有这类禅院，提供给一些遁世修佛之人，不一定是出家和尚的去处。作者这里选"禅院"而不是以"寺院"为题，其用意是明显的：主要是描写一些遁世修佛市民的心声，这是一种与世无争、超然出世的冥想。在当时纷乱压抑的社会中，许多人会产生这类消极遁世思想，于是禅院就成为他们的向往之地，在听到禅院传来的钟声时，不免兴起无限的幻觉，很希望能身处一个宁静的环境中。这首曲子就是描写这样一种意境。

乱世之音哀以怨。崔蔚林的《禅院钟声》采"乙反"调式，曲调流畅自然，低沉抑郁，一如天籁之音，高远绝俗，毫无人工斧凿的痕迹，韵味隽永。整首曲子虽然是用"乙反"写作，但并不全是哀愁而带有愤恨情绪。当旋律在哀怨抑郁的中低音区变化展开后，翻上了激动的高音区，节奏运用的切分音开始变化了。如果说切分音体现的是一种力度，那么渐快加速的节奏则表达了抵触及反对的情绪。当然，这种抵触和反对的情绪并没有上升到一种愤恨的反抗之声，所以全曲主要还是在发泄一种无可奈何的情绪，尽管到尾声段用了快拨，它的旋律也还是相当压抑的。

崔蔚林出身豪富之族，而跻身于梨园之列，寄情于音乐之乡，因以玩家而入行，因入行而成大家。其技艺精妙，乐思纵横，以《禅院钟声》名世。

其生于乱世，命运多舛，一如苦蓬，随风摇曳。夫乐者，情动于衷而形于声者也，心为物役，其郁郁不乐，乃作曲以寄之，崔氏真乃性情中人也。其作多而存世者寥寥，其艺高而能解其妙者无多。今人常将《禅院钟声》辅以香艳之词，焉知崔氏之苦衷？

崔蔚林晚岁凄凉，屡受迫害，终为政治而牺牲；亲朋难与为言，故旧徒

第四章　番禺籍音乐名家（已故）

唤奈何,身死而曲存,空余绝响,唯令听者动容,闻者唏嘘。

而今玉宇澄清,政通人和。闻此曲,但觉空明澄澈,不染纤尘;思其人,默念其事,心唯恻然而已。

崔蔚林一生纵情音乐,窥艺术之道,终以曲传世,名垂千古,此非其之大幸耶?其因出身富贵而以玩家入行,复因出身而罹祸,终殁于乡野之间,时耶?命也。①

七、曾浦生(1918—1984)

曾浦生

曾浦生,原名曾广珠,番禺县长洲镇下庄村(今为广州市黄埔区)人,父母早逝,家道清贫,小时候只读过五年书,13岁开始随族叔到香港谋生。初时,在一间柴炭店当小工,工余常到高升茶楼等歌坛聆听曲艺。他省吃俭用,购得秦琴一把,便如饥似渴地学习广东音乐。每遇歌坛乐队缺员,他便毛遂自荐,充当义务琴师。不久,他就练得一手娴熟的琴艺。

18岁时,他为香港演奏家梁日斋所器重,并同其女梁无色、梁无相结拜为义兄妹,从此,三人常参加歌坛的义演活动。后来,他又创立"蔷薇乐社",成员有邓碧云、区倩明等。

19岁时,他又加入了粤乐大师邵铁鸿组织的"香港青年音乐组",替电影配乐撰曲。从此,他开始了演奏和创作生涯,活动于歌坛、戏院、电影制片厂及唱片公司之间,或演奏、伴奏,或撰曲、演唱等。

①原文为陈震撰稿。

他与粤乐大师吕文成、何大傻等人合作多时，也应粤剧泰斗薛觉先的邀请，加入其"觉先声"乐队，与尹自重等大师合作。他也曾随吕文成组织的演出队到上海"大世界"等戏院演出，以边助琴独奏《醒狮》《旱天雷》《雄鸡》等曲。当时，边助流行，拥趸甚众，因此他大受欢迎。他当时年仅22岁，是乐队中最年轻的一个。

边助，是一种西洋乐器的译音，也译作"班祖"。又因琴面上有一蝴蝶状铜板，故此也称作"蝴蝶琴"，其形状、音色、功能与秦琴差不多。现今市面也有售。

这种琴音域宽广，发声宏亮，携带方便，易懂易学；缺点是噪音较大，音色难与琵琶、扬琴揉合。而曾浦生的边助琴是特制的，上述的缺点并不明显。早在吕文成改革二胡的年代，他也把边助琴改造了。

他的边助琴型体特大，像现在的中型吉他，但共鸣箱稍薄，是一种中音乐器。共鸣箱由坤甸木制成，琴体沉稳。面板上开有一大圆孔，孔上镶有铜圈，圈上蒙有优质蛇皮。琴腔内藏有扩音器，还藏有闪光的小灯泡，光随音闪，一则可以增加视听享受，二则可驱除湿气，使蛇皮发音更为清脆。该琴的音色兼有皮面箱和木面箱的特点，音品较低，触弦感觉像三弦。琴柄长度、音品距离更像现今的边助琴，律制合乎广东音乐的特点。由于他用弦直径较细，音量稍弱，低音稍飘，但余音更长，高音区音色更好。在扩音机的作用下，原来该琴种的缺点被掩盖了。琴上有四弦，初时用金属弦、丝弦，后改用尼龙弦，更具金石味。

他持琴的姿势并不像中阮与琵琶而更像吉他：左腿架在右腿之上，侧板紧贴左腿；琴面斜向右前上方，重心稳定，两手活动自如。拨弦方式为：右手持一长方形厚玛瑙拨子，触弦位置也像匹克吉他，拨法多用弹、挑、滚、扫，弹奏二、三弦时近乎横划，弹奏单音时多用挑法。挑弦时，手腕做幅度较大的顺时针方向的内圈运动，他常用这种方法奏出衬音。左手的手形近似琵琶，但走指、揉弦、滑音、倚音、复倚音的应用像三弦，琵琶把位的应用则更像二胡，不过比二胡更灵活。

在中西乐器大齐奏的年代，曾浦生的边助琴好使好用，音量可任意调节，音色介乎秦琴、三弦、吉他之间。翻高八度可以领奏快速的华彩乐段，柔和沉远的低音又可以拍和椰胡、吉他等。伴奏南音处于领奏位置，自弹自唱更是得天独厚。特别是演奏"精神音乐"，快速密集的加花令人难以明辨，只见他左手奔走于高低音区之上，旋律揉合于中西风格之中，填空补漏，忽浮忽沉，能进能退，恰似足球场上的自由中卫，潇洒自如。

回忆曾浦生生平，能进能退，倍感技如其人、琴如其人。他在曲艺、音乐界中贡献良多，除了他天资聪颖、刻苦好学之外，边助琴对他也有不少帮助。22岁时，他以改造和特制的边助琴独奏《旱天雷》《雄鸡》等曲，技艺出神入化，享有"边助大王"之美誉。

八、何干（1924—1997）

何干

何干，粤乐名家。番禺沙湾人士，是粤乐名家何柳堂的后人。何干在曲艺界和粤乐中的名气也是为人称道的。受家庭环境影响，他自幼便得到粤乐的熏陶，还精于多种乐器演奏。1953年，他经叶孔昭介绍，认识了时任音乐工会干部的苏文炳，再由苏文炳推荐给陈卓莹，加入了当时的"广东音乐研究组"，后又进入了广东民间音乐团和广东音乐曲艺团。何干尤精于高胡、琵琶、洞箫的演奏，技术细腻、一丝不苟，对乐曲的表现力情感丰富，成为备受行内外推崇的演奏家。现在广东音乐曲艺团乐队中不少中坚人物都曾得到过他的悉心指导和扶掖。就连家学颇深的唱家兼演奏家潘千芹，也曾就学于何干的门下。

九、杨新伦（1898—1990）

杨新伦，番禺鸦湖乡人，青年时精通武术，先后在广州坤维女子师范学校、江苏镇江岗城中学、上海精武体育会任武术教师。一次，他听了名琴家吴纯白演奏古琴，被古琴艺术的高雅清逸所深深吸引，遂决心业余学琴，先后师从王绍贞（广西人）、卢家炳（中山人）。1929年起，杨新伦拜郑健侯为师，并把郑老师供养在家中达20年，尽得琴艺真传。杨新伦先后在上海、天津、沈阳等地工作，到1953年才回到广州，被吸收为广东省文史研究馆研究员，定居于海珠区。1960年9月，杨新伦受聘到岭南最高音乐学府——广州音乐专科学校（星海音乐学院前身）古琴专业任教，学生有谢导秀、关庆耀。后来，杨新伦还在广州文史夜学院任教，又在家中授徒，学生有袁建城、区君虹等8人。当时，广州的古琴高手还有川派的招鉴芬和湖南人周桂菁（均为广州市文史研究馆馆员）。招鉴芬传门人莫尚德、莫仲予。"文化大革命"结束后，杨新伦积极推动广东的古琴艺术研究。1980年10月，在广东省音乐家协会的支持下，广东古琴研究会成立，杨新伦任会长，莫尚德任副会长，谢导秀任秘书长。至20世纪80年代末，琴会挖掘和整理了杨新伦的岭南派琴曲和传谱，拍摄和录制了杨新伦演奏、教学的音像资料；莫尚德撰写了《广东古琴史话》，刊登于广东省文史资料专辑上；杨新伦与袁建城、区君虹等开展斫琴研究，后由区君虹斫制多种新式样的古琴，丰富了传统琴制。琴会还举办粤、京、港琴人琴艺交流会，与海内外名家切磋交流。

杨新伦在1990年逝世后，他的入室弟子谢导秀继

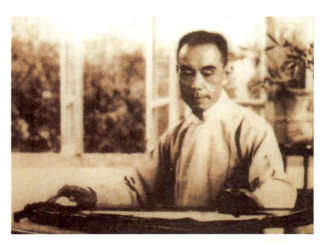

杨新伦

任广东古琴研究会会长,为发展岭南琴派而努力。谢导秀,广东梅县人,1940 年出生。20 世纪 60 年代初就读于广州音乐专科学校古琴专业,师从杨新伦,毕业后在中学任教,业余继续钻研琴艺。20 世纪 70 年代后期,他与杨老师共同整理岭南派琴曲经典文献《古冈遗谱》,并编印出版。"文化大革命"结束后,谢导秀受聘到星海音乐学院任古琴教师,培养出一批古琴专业的毕业生,他还用业余时间教授弟子近百人。杨新伦另一弟子区君虹也收弟子数人。

20 世纪 90 年代,广东古琴研究会在搜集古谱、琴曲打谱、移植创作琴曲、琴曲录制音像资料、琴学研究等方面,取得令人瞩目的成绩。在搜集古谱方面,谢导秀从云南寻回《悟雪山房琴谱》,梁瑞明、叶迎霜在北京搜集回琴谱清抄本《碧涧流泉》,崔志民、许海帆在广州搜集到明代陈子升的《水东游》琴曲。在打谱方面,谢导秀有《神化引》《双鹤听泉》《水东游》,区君虹有《高山》,陈瑞明有《南湖秋雁》。他们参加了 2001 年全国第四次古琴打谱会议,得到好评。

十、屈庆(1931—2015)

屈庆,原名屈庆澜,笔名屈云波。番禺化龙人。粤乐音乐家。1951 年至 1955 年,他于广州市永光明、新华、珠江及新世界粤剧团任音乐员。1956 年,他在广东民间乐团工作,不久参加第一届全国音乐周,于北京与陈卓莹、黄锦培、刘天一等演奏了《赛龙夺锦》《雨打芭蕉》等曲目,并为红线女伴奏了粤曲《昭君出塞》。

屈庆

1961年，他任青年曲艺团队长。1980年，他在羊城音乐会演奏了小提琴独奏曲《花香衬马蹄》。1982年，他又参加地区性的曲艺调演于苏州，并被邀请演奏了广东音乐。其主要作品《广州起义》组曲（合作）获市文化局奖金，《珠江早春》获市文化局二等奖，高胡独奏曲《春燕展翅》获二等奖，小合奏《醉莲花》获二等奖，灌录了《鸟惊喧》音乐唱片发行，另还有20多种卡带录制出版。

十一、黄霑（1941—2004）

黄霑，广东番禺人。他是一个多才多艺的"火麒麟"，兴趣繁多且样样在行。当年的《金玉满堂》是香港"丽的电视"长寿节目，节目内容每晚不同，嘉宾也每次更换。黄霑的爆肚趣剧环节，满台生辉，贻乐观众。所以，"丽的电视"每逢大型节目，必委派黄霑任司仪，黄霑的风趣必定能提高电视台收视率。黄霑给人的印象是有点不羁，又有才华，且音乐感丰富。他谈起天文地理、经、诗、术、道、人生哲学都能滔滔不绝，"女人经"与不文故事更是谐趣，使人捧腹。

黄霑

附　录　番禺广东音乐作品选录

饿马摇铃

何博众 曲

1=C 1/4
♩=68

| 0 | 0·3 | 2223 | 1712 ‖ | 7 03 | 2223 | 17 1 | 4245 | 5 5 5 5 | 7 1 | 12 1 | 1 2 |

7̣1̣ 7̣ 0 1 2 5 4542 | 1 1 03 2223 1712 | 7 03 2223 17 1 4246 |

5 5 5424 1 1 0 24 | 1 1 1 1 7 56 5 0 4 | 5·1̇7 6·7 6765 |

4 5 6535 2 25 3235 | 23 2 2 5 2 7124 | 1 1 2̇ 2̇ 2̇ 2̇ 6̇ |

5 5 2̇ 1̇ 2 1̇276 | 5·6̇1̇7 6543 5 5 06 | 56 3 5356 1̇ 65 |

3 1̇ 7 656 1̇ | 5 5 0 5·65 | 4 5 4542 5 5 5 32 |

1·2 1276 5 5627 | 6·7 6765 4 5 2124 | 5 0 5·7 6543 |

5 5 5 2 5 2 7124 | 1 1 1 1 6 56 55 5 1 | 23 2 05 4·5 4542 |

5 5 2 06 5 06 2 2 2 2 6 55 55 2 | 1· 6̇1̇ 5 — |

1̇ 76 5 5 0 4 3 2 2 06 | 56 4 5456 45 4 24 |

1 7̣ 7̣124 1 1̇276 | 5 5 5 5 5571 | 2 5 5171 2 2176 |

5 5·6 5 5 2 | 1 1 03 2223 1712 | 1̇ — — — ‖

赛龙夺锦

(琵琶谱)

1=C 4/4 2/4

(引子)

何柳堂 曲

[Sheet music notation in jianpu (numbered musical notation) follows]

鸟 惊 喧

何柳堂 曲

1 = C 4/4

中慢速

0． 4 2221 7．124 | 12 7 7124 | 1 10 4 | 2221 7．124 | 12 7 7124 |

1 12421 7 1 717176 | 56 5 76 5．6 | 5 5 5552 | 45 4 6i | 5 5 5554 |

24 2 65 4 2．5 424245 | 24 2 76 5．6 i | 6535 | 23 2 3532 1 2．3 1276 |

56 5 76 5．6 i | 6i65 | 35 3 76 5．6 i | 653235 | 23 2 343432 17 1 0 3432 |

1．2 323235 2 2 2221 | 7 1 7176 56 5 2 | i 2 i2i2 7 i | 7i76 |

56 5 3432 1 2 1272 | 7 1 7176 56 5 0 65 | 3．5 6 2．343 5 5 0 6 |

5532 1 1 5553 2123 | 55532 1112 35676535 2 2 | 1117 5457 1 1 0 4 |

2 2 2221 7 6 7673 | 6 1 7176 56 5 3 | 5 1 3 5 3 1 313532 |

121 0 5 35 2 323235 | 2 3 2327 6 3 5．365 | 1 1 1112 71 7 32 |

7 2 7276 56 5 7176 | 56 5 2356 1 5 3235 | 23 5 6123 1 12 7276 |

56 5 0 3432 7 3 7367 | 2 2 7276 5 56 i．253 | 2532 i 27 6765 45 3 | 5 − 0 0 |

万 年 欢

(又句《贵妃出浴》)

何柳堂 曲

1 = G 4/4

6 1̇ 5 7 6 6 1̇ 5 6 | 1 6̇ 1 1 6 1 2 3 6 1̇ 6 5 | 3 5 2 3 1 2 3 0 2 7̣ |

6 1 5 6 2 7 6 6 1̇ 5 6 | 1 6̇ 1 1 6 1 2 3 . 5 6 1̇ 6 5 | 3 5 2 3 1 2 3 3 5 3 2 |

1 2 3 5 2 4 3 3 2 3 2 | 1 3 5 3 2 5 6 1̇ 1̇ ‖ 6 1̇ 6 1̇ 6 5 4 3 |

3 5 3 2 1 6̇ 1 2 0 3 5 | 2 3 2 0 3 1 3 5 | 2 . 3 1 7 6̣ 0 5 |

6 7 6 0 5 1 7̣ | 6̣ 1 2 3 5 3 2 | 7̣ 6̣ 3 2 - 5 6 5 3 |

2 5 3 5 3 2 1 3 0 7 | 6̣ 5 6 5 6 1 2 3 2 3 2 7 | 6 5 6 1 5 5 0 6 5 3 5 |

3 5 6 1̇ 6 5 3 5 2 2 0 3 5 | 2 2 0 3 5 1 . 2 3 | 2 . 3 1 7 6̣ . 7 6 5 |

3 . 2 3 5 6 6 1 2 5 3 2 | 1 7̣ 6̣ 5 7̣ 6̣ 6 1̇ 5 6 | 1 1 6 1 6 1 2 3 . 5 6 1̇ 6 5 |

|1. 3 5 2 3 1 2 3 3 5 3 2 | 1 2 3 5 2 4 3 3 5 2 3 | 1 3 5 2 3 5 5 |2. 3 5 2 1 2 4 3 - ‖

附录

181

渔樵问答

何柳堂 曲

1=C 4/4

776	551	225	6213	565	032	13	2161	565	032	16	5653	232	032	74	2161
565	032	73	6367	232	06	26	43	5	5	1761	253	1761	253	5	5
46	5	03	67	2	03	23	2327	61	2432	1	2432	171	21	0	6765
23	6367	2	5532	11	06	565	06	5	5	46	5·7	67	6765	35	24
5	032	73	67	2	03	26	43	5	03	56	35	6	03	27	6123
1	7276	54	5	04	24	54	5	04	24	54	5·6	54	5	0	3
25	4542	171	21	2	43	5	05	35	2317	6	67	61	2332	11	03
22	27	6	66	51	65	4	3·6	54	32	1	03	22	27	6	66
56	67	2	05	45	4542	1	06	54	5	06	05	4	3·6	54	32
1	56	35	2	06	54	5	06	54	32	1	7·6	55	57	11	01
61	2	0·	7	63	6367	2	2·7	63	6367	2	23	22	6	6·7	
55	57	11	17	55	57	11	02	7	02	11	02	7	02	11	17
6	01	25	3532	1	0	1	0	i i	66	55	22	5	5	i i	66
55	22	5	5	55	52	1	02	i	032	73	67	2	03	27	23
5	56	55	54	3	3	04	32	1	04	34	32	1	13	5	5·7
65	61	23	13	5	06	54	5	0	2	12	16	55	53	27	23
5	56	53	3	0	0	52	i5	5i	25	i	16	56	5	06	05
4	5	06	05	4	3	04	32	1	61	2	2	2	24	12	16
5	57	11	12	7	01	24	32	1	13	54	34	34	32	1	03
22	27	6	6	55	57	11	02	7·2	1	17	7	6	01	24	32
1	1	0	ii	66	55	22	55	2	2	0	ii	66	55	22	55
2	2	55	52	i	i2	55	0i	2	2i	55	02	i	0	0	0

醉翁捞月

(琵琶谱)

何柳堂 曲

1 = C 2/4

中慢速度

0. 3 | 2 2 2 36 | 5 5 3565 | 1 13 6123 | 1 17 6165 | 3 06 5551 | 6165 3. 6 |
mf

5553 6123 | 1 1 0 3532 | 1112 3235 | 2 3 6356 | 1 17 6561 | 2225 3335 |

6561 2313 | 5 57 6. 7 | 6765 3523 | 5 5 6 | 5 5 0 2 | 3 3 23 | 5 5 |
　　　　　　　　　　　　　　　　　　　　　　　　　　　　　　　　　f

5 5 0 3 | 6123 1113 | 6123 1 13 | 6356 1235 | 2 2 0 3532 | 1112 3235 |

2 3 6356 | 1 17 6561 | 2313 5 5 | 6165 3523 | 5 07 6. 7 | 6765 3 06 |

5553 6123 | 1 1 0 3532 | 1112 3235 | 2 2 0 3 | 6561 2536 | 5 57 6. 7 |

6765 3 | 5553 6123 | 1 13 2532 | 1 13 6561 | 2225 3335 | 6561 2313 |

5 57 6. 7 | 6765 3523 | 5 5 05 ‖: 3 5 2123 | 5 0i 6 i | 6i65 3 3 05 |
　　　　　　　　　　　　　　　　f

3. 5 3532 | 1361 23 1 | 0 0 5 3 5 2123 | 5 0i 6 i | 6i65 3 3 05 |
mf　　　　　　　　　　　　　　*f*

3. 5 3532 | 1361 23 1 | 0 5552 | 3. 6 5552 | 3 3 0 2 | 1361 23 1 |
mf

0 5552 | 4. 6 5552 | 3 3 0 2 | 7276 5 26 | 1.‖1 1 05 :‖2.‖1 1 0 ‖

晓梦啼莺

(又名《碧水龙翔》)

何柳堂 曲

1 = C 4/4

中慢速

| 0　　0 32　7.2 35　2312 ‖ 7.2　3253　2.7　6356 | 7 7　73432　7 3　2352 |

3.7　651235　2.7　356567 | 56567　565　56　4.3 |

2723　5.6　565.3　2352 | 3.2　3430　4　3432 | 7 5　7235　2.3　2205 |

4564　5　525 | 4.5　454 024　1 5 | 1561　2315　2 5　15.3 |

2313 2　2354　3.5 | 2315　6.3　2353　2 5 | 2765　1　5501　2520 |

5506　1210　0165　3 5 | 213 0 65　3 3　3.561 | 5645　3 3　3 02　7 06 |

5.676　2706　1.6　5.676 | 1.6　5675　6.1　233532 | 1 76　5627　6 23　7672 |

6567　2767　2.3　276 | 7235　2 32　7.235　2312 ‖ 7235　2　—　0 |

184

垂柳三复

何柳堂 何与年 曲

1=C 4/4 1/4

中速度

0 0.2̇ 1̇ 02̇ 1̇ 02̇ | 1̇ 03̇ 2̇1̇61̇ 5 6 1̇ | 0.1̇ 7 01̇ 7 01̇ 7 02̇ | 1̇757 4 5 7 0 7 |
mf

6 07 6 07 6 01̇ 7646 | 3 4 6 0 6 1̇ | 7 6 4 2˙4 3423 | 4 0 7672 6756 |
f

4 4 4 7 6756 7 | 3235 2223 1 2 7 | 0 32 7 7 7 4 3432 | 7 3 23 4 5 3432 |

7 2 3 3 3 6 | 5645 6 07 6765 3 5 6 | 6567 5 7 6535 2 03 2327 6 7 2 |

2 7.1 2 2 7.1 | 2 2 6 3 1 7 2 | 2 7.2 1 1 7.2 | 1 1 5 2 7 6 1 |
mp

1 4.3 2 2 4.3 | 2 2 2 3 2321 6 2 | 72 3 2 2 1̇.7 | 5 5 1̇.7 5 5 2 6 |
mf

4 3 5 5 02 1361 | 2 23 1361 2 2 3432 | 7367 2 2 07 6561 | 5 5 7 6561 5 5 1 6165 |

4 3 5 56 55 | 07 23 26 57 | 07 23 2 2327 6 | 2327 62 7235 2 55 01 21 |
mp *mf* *mp*

2 55 01 21 2 | 2327 6 2 723 | 2.2 7.2 6.2 7.2 6 | 6765 3 6 5672 |
mf

稍快

6 5.3 2 2 5.3 | 2 2 2327 6 2 723 | 2.3 2 2 05 6.5 | 676 0 4 5.4 |
mf

565 04 3.2 343 | 01 2.1 232 04 | 31 23 67 2 | 34 32 73 2 72 |

32 72 3 72 32 73 2 | 34 32 76 | 65 62 17 2 | 776 7 776 7 |

76 72 776 7 | 43 24 03 2 | 34 32 76 2 | 2327 62 723 2 ǁ

醉 花 阴

(又名《柳暗花明》)

1 = C 4/4　　　　　　　　　　　　　　　　　何柳堂 曲

中板

3 5 6356 | 1 12 6535 2 76 5276 | 5 0 6i 4 6 2642 | 5. i 6i65 4 6 4643 |

2 21 7701 2 0i 7701 | 5 0i 7i7i76 5653 2343 | 5 0 i 7i7i76 5653 |

2123 56 4 3432 12 1 | 0 32 7 2 7276 1. 6 | 1612 3512 3 65 3 5. 6 |

3532 121.3 2123 12 1 | 0 76 5506 i 06 5506 | i 02 6532 121.6 5765 |

1 0 65 4. 5 2543 | 2 21 5501 2 0i 5501 | 2 0i 2321 7267 5 5 |

0 32 1. 2 1216 5. 6 | 5653 2124 5.643 5 | 0 65 4 5 6i65 456i | 5 5 ‖

梯云取月

何柳堂 曲

1=C 4/4

中板

0 0 3 2 1 2223 | 222·3 1235 2 1761 5 5 6 | 5 5 6 5 3 2313 222·3 |

111·3 2321 6153 6·5 | 656·1 5617 6165 3·2 | 353·2 1365 1623 1·32123 |

1276 5 3 5 3 1 2 2 3 | 2223 1235 2161 5 5 6 | 5 5 1 6165 4 3 5 5 6 |

5 5 3 231·3 1 1 2 3·2 | 3235 2353 6123 1323 | 121·3 2312 1 1 2 3·2 |

3235 2353 6123 1·32312 | 1 76 5 5 5 5 1 2 2 3 | 222·3 1235 2 1761 5 5 6 |

5 5 6 5617 6165 3 | 5356 1112 3·6 5 3 | 5356 1235 21761 5 5 6 |

5 5 6 5617 6165 3 | 5356 1 1 7 6 1 5 3·2 | 3532 1265 1612 3 2 |

3·2 3235 6 5 3·2 | 3236 5 2 2123 5 | 5 3 5 6 5 3 2 3·5 |

2 3 5 5356 1235 | 21761 5 5 6 6 5 6 5617 | 6165 3 5356 1 2 7 |

6 1 5 3235 2313 2 2 3 | 5 4·5 3532 1 2 6 1 |

2 3 1 1 3 2313 222·3 | 5 4·5 3532 1 2 6 1 | 2 0 0 0 ‖

玉女思春

何柳堂 曲

1=C 4/4

小快板

（乐谱略）

七星伴月

何柳堂 曲

1=G 4/4

(慢板)

双凤朝阳

何柳堂 曲

1 = C （5 2 线） 4/4

慢速度

| 0 0·1 6 0 1 5 0 1 ‖ 6 5 6 1 5 5 6 1 2 3 6 5 | 3· 0 1 6 0 1 5 0 1 |
| mp | mf | mp |

6 5 6 1 5 6 5 3 5 2 6 4 3 | 5 5 6 5 3 2 3 5 6 3 5 3 2 | 1 2 3 7 2 7 6 5 5 3 5 3 2 |
mf

1·3 2 1 2 3 1 2 3 1 | 0 2 3 1 6 1 6 1 6 1 2 | 3 1 7 6 5 6 1 5 6 5 3 5 2 3 5 6 |
mp f

3 0 3 5 2 3 2 3 2 7 | 6 5 6 1 2 3 5 3 2 7 2 7 6 5 6 7 2 |
mf

6 0 3 5 3 2 7·2 6·2 7 2 7 | 0 3 2 7 7 2 7 7 2 3 2 3 5 |
mp p mp

2 3 2 0 3 5 3 2 7·2 6·2 7 2 7 | 0 3 2 7 7 2 7 7 2 3 2 3 5 | 2 3 2 0 3 2 7 2 7 2 7 6 |
p mf

此段可高八度

5 6 5 0 1 7 6 1 5 2 5 2 5 6 | 1·6 5 2 3 5 2 3 5 6 1 2 3 | 1 0 2 3 1 2 1 1 |
f

3 1 3 1 3 5 6 7 6 0 1 | 3 1 3 1 3 5 6 7 6 0 2 7 | 6 7 6 1 2 5 3 2 3 5 |

2·5 3 2 3 5 2 3 2 0 2 7 | 6 1 2 3 5 3 5 1 2 | 3·5 3 6 1 2 3 5 3 0 6 5 |
mf

2 1 2 3 5·3 2 3 5 3 5 3 2 | 1· 3 5 2 1 2 3 5 6 5 3 5 | 2 3 5 3 5 5 5 6 1 7 6 1 5 6 |

| 1·5 3 2 3 5 2 3 2 7 6 5 6 1 | 1. 5 0·1 6 0 1 5 0 1 ‖ 2. 5 — — 0 ‖
渐慢

胡笳十八拍

（又名《寡妇弹（谈）情》）

何柳堂 曲

1 = C 4/4

0 4 2224 5 5 551 | 7 1 557 1 1 4 | 2 5 4542 1 1 |

4245 2224 5 5 551 | 7 4 5457 1 4 2 4 | 5 4 5457 1 1 | 4 2 4245 2 4 |

2 4 2421 7 7 | 7 7 0 1 2 2 | 3235 231 2 2 | 4 2 4245 5 5 5 7 |

1 1 1 7 6 0 5 | 4 5 2 4 5 5 | 6561 564 5 - | 4 0 6 5 5 5 6 |

4 0 6 5 5 5 6 | 4 2 4245 2 0 3 | 231 2 2 0 6 | 55 5 64 4 0 6 |

55 5 64 0 6 | 5 4 5456 4 0 6 | 5 4 5456 2 - | 4 2 4245 2 4 |

2 4 2421 7. 2 1 1 | 7. 2 1 1 224 55 | 0 7 1 7 5 5 0 7 | 1 1 1 7 6 0 5 |

4 5 2 4 5 5 | 6561 545 - | 6561 5 5 4 2 | 4 2 4245 2 0 3 |

231 2 2 - | 4 2 4245 2 | 4 2 4245 2 | 2 4 2421 7 7 | 7 7 0 1 2 2 |

7 2 1 1 5 5 5 7 | 1 1 1 7 6 0 5 | 4 5 2 4 5 5 | 6561 5 4 5 5 |

0 7 0 1 2 2 2 1 | 0 7 0 1 2 2 | 4 2 4245 2 4 | 2 4 2421 7 7 |

7 7 0 1 2 2 | 3235 2 1 2 2 | 6561 5 4 5 5 | 7 6 5 7 6 7 6765 |

4 6 7 6 5 4 5 6564 | 5 0 1 7 1 7176 | 5 0 1 7 6 7 6 | 4 6 2 6 5 4 5 6564 |

5 1 6561 564 5 | 0 7 0 1 2 2 2 1 | 0 7 0 1 5 5 0 1 | 0 7 0 1 2 2 |

4 2 4245 2 4 | 2 4 2421 7 0 | 1 2 5 4542 1 1 | 0 6 5 5 0 1 2 3 2 |

0 0 6 5 5 1 1 | 0 1 0 1 7 3 2 1 1 | 0 1 0 1 2 3 2 1 1 |

0 1 5 1 7171 | 7 1 7171 2 1 2 5 | 4 0 2 1 7 0 2 1 ‖

华胄英雄

1=C 4/4

何与年 尹自重 曲

中板

剪 春 罗

何与年 曲

1=C 4/4 中速

| 0　0 3　2 2　0 3 | 2321 7171 2321 7171 | 2 2　0 3　2 2　0 3 |

2321 7171 2321 7176 | 5 5　7176　5 5　0 5 | 4 5　2 4　5　5 |

0 i　7 6　5　5·6 | 5 5　5 5 3　2·3　2321 | 7 1　7171　2·3 2 6 |

5555 3322 1 1·2 | 1 1 2 4 5　1 1 2 4 5 | 1 1 0 2　1 1 1 6 |

5 5　0 7　6 2　6265 | 4　5·6　4 5　2 4 | 5·　0 6　5 5 6　5654 |

3434 5654 3434 5 5 | 0 6　5 5 6　5654　3434 | 5654 3432 114 3432 |

1 1 0 1 6 5 5 0 5 1 | 2 2　0 2 4　5·4　2 5 | 2524　5　0 3　2 2 |

0 7 1 2 5 0 7 1 2·3 | 2 5 0 5 4　2 5　4524 | 5　5·05　4 05　6 05 |

4·　0 5　4 05　4 0 2 | 1　1·0 2　1 1　1 1 6 | 5 5　0 7 1　2 2 3　2171 |

5 5 5 5 2 1·2 7124 | 1　-　0　0 ‖

小苑春回

1 = C （5 2 线） 4/4　　　　　　　　　　　　　　　何与年 曲

中慢速度

5. 6 1｜3. 6 5 6 7 6. 2｜7. 6 7 6 7 2 6 5 6 7 5 6 4 3｜2. 3 5 6 7 6. 7 6 5 3 5 6 7 6 5｜

3 5 2 3 5 2 3 0 5 2 0 3 5 2 0 3 5｜2 5 3 5 2 3 2 1 6 1 2 3 2 7 6 1｜

5 4 5 6 3 2 1 6 1 5 0 4 0 6 5｜0 2 0 1 2 5 6 5 3 2 1 2 6 7 6 5｜

3 5 6 1 5. 3 2 1 1 0 3 5 0 6｜3 5 0 1 2 0 5 3 2 3 5 2 3 5｜

1 2 3 5 2 3 2 3 2 1 6 1 2 5 5 0 3｜2 3 1 6 5 5 6 5 3 2 6 4 3 5. 6｜

5 6 1. 6 5 1 6 5 3. 3 2 3 5｜3 5 3 2 1 0 7 6 1 3 5 6 1｜5 — ‖

晚霞织锦

何与年 曲

1=C （5 2 线） 4/4

中慢速度

0 0 3432 7235 | 2 2 7276 5627 6.4 | 3432 7367 2 2 7276 |

5526 1 1 6765 3 5 | 2223 5 6765 453 | 0 5 1 2 355 123 |

0 7 6535 2327 672 | 2 4 3273 2327 672 | 2 3 2372 3 6356 |

1.235 2763 6 6 5 | 5 6 56 165 453 03432 | 1235 2327 672 2 3 |

2372 3.6 5356 1 4 | 2171 5 4323 5 5 | 5501 2 56 61 2 5653 |

2 4 3432 1561 2325 | 61 2 0 4 3432 7235 ‖ 61 2 2 — 0 ‖

1. 2. 渐慢

蝶　浪

1 = C（5 2 线） 4/4

何与年 曲

中速度

$\hat{\underline{5}}$ $\underline{5}$ 0 $\dot{2}$ ‖ $\underline{7\ 6}$ $\underline{5\ 2\ 3}$ $\underline{5}$ $\underline{5}$ $\underline{5}$ | 5 $\dot{2}$ $\underline{7\ 6}$ $5 \cdot \underline{6}\ \underline{1\ 6}$ $5 \cdot \underline{6}\ \underline{1\ 6}$ |

f

$\underline{5\ 6}\ \dot{2}$ $\underline{\dot{1}\ 6}\ \dot{2}$ $\underline{1\ 2}\ 1$ $\underline{0\ 1\ 2\ 3}$ | $\underline{1\ 5\ 1\ 7\ 6\ 1}$ 2 5 $\underline{3\ 4\ 3\ 2}$ $1 \cdot \underline{2\ 3\ 5}$ | 2 $\underline{5\ 3}$ 6 $\dot{1}$ $5 \cdot \underline{6\ 5\ 2}$ $3 \cdot \underline{5\ 6}\ \dot{1}$ |

mf

$5 \cdot \underline{6\ 5\ 2}$ $3 \cdot \underline{5\ 6}\ \dot{1}$ 5 $\underline{5\ 3\ 2}$ | $\underline{1\ 2\ 3\ 1\ 7\ 6}$ $\underline{5\ 6}$ 5 $\underline{0\ 5\ 0\ 4}$ $\underline{5\ 5}$ | $\underline{0\ 2\ 0\ 4}$ $\underline{5\ 5}$ $\underline{2\ 0\ 2\ 5\ 0\ 5}$ $\underline{6\ 1}$ 5 |

　　　　　　　　　　　　　　　p

$\underline{1\ 7\ 1\ 5\ 1}$ $\underline{7\ 1}$ 5 $\underline{2\ 0\ 2\ 5\ 0\ 5}$ $\underline{6\ 1}$ 5 | $\underline{4\ 2\ 4\ 5\ 1}$ $\underline{2\ 4}$ 5 $\underline{6\ 5\ 3\ 6}$ $\underline{5\ 1}$ 2 | $\underline{4\ 2\ 4\ 5\ 1}$ $\underline{2\ 4}$ 5 $\underline{\dot{1}\ 0\ 6\ 0}$ $\underline{\dot{1}\ 0\ 5\ 0}$ |

mf　p　　　　　　　　　　mf　　　　　　　　　　　　　　　p

$\underline{6\ 5\ 3\ 1}$ $\underline{2\ 7\ 6\ 1}$ $2 \cdot \underline{5}$ $\underline{3\ 5\ 3\ 2\ 1\ 2\ 3\ 5}$ | 1. 2 $\dot{2}$ $\dot{5}$ $\underline{5\ 0\ \dot{2}}$ ‖ 2. 2 2 $-$ 0 ‖

　　　　　　　　　　　　f

长空鹤立唳

何与年 曲

1 = C（5 2线） 4/4

慢速度

0 0 23 1 3 57 | 6. 1 6535 6. 1 6765356 | 5 76 5 3 6 5 6765 3561 |
mf

5 53 2317 2 3235 2327 | 6 2 7.235 2. 3 2723 | 5 7672 676765 3567 |
mp

5 06 5 5 6 7235 2312 | 7. 6 5 5 6 7235 2317 | 6. 5 356.6 5 5 6 7. 6 |
mf

5356 7 26 7326 7 3432 | 7235 2 06 5506 7 56 | 77656 7. 1 7176 5356 |
f

7 7 6 7 7 5 7.235 | 2 2 3 2 7 5 2352 | 3 3 2 3. 4 3432 1612 |
mf

3. 2 1 1 2 3. 2 7176 | 5356 1 1 2 3235 2353 | 2353532 1 1.7 6765 3.561 |

5 5 0 5 5 5501 | 2 01 2 3 2 1 2 1 0506 | 5 3 5 5 6 6545 |
p *mf*

3. 4 323 0 6 0656 | 5. 6 5356 1 3 1 | 7.6567 6. 7 6765 3 5 |

2312 3 3 2 3. 3 6561 | 2 4 3432 1 1 2 1. 7 | 6765 3.561 5. 6 56 5 |

2 5 4 3 0212 3 52 | 3652 3 67 2367 2 3432 | 7267 2 5. 3 2327 |

6367 2 2 5. 3 2327 | 6367 2 2. 3 2321 6 5 | 1231 2 - 0 ||

将军试马

1=C（5 2 线） 4/4 何与年 曲

慢速度

0 23 1235 253532 | 1235321 3 0i 3i 3 3 i | 7.653 6 05 6 05 2 05 |
mf

4 3532 1235 2 6535 2 2 | 2 25 6.3 2 22i 6.3 ‖ 2 22i 6.7 6267 65356.7

65356.7 6535 2 32 1231 | 6 62 1231 2 03 2 22 1 | 5 03 2 22 1 5 5.555
p

2 5.555 2 07 6655 | 4433 2 2 2 02 127.2 | 721.2 7653 2 23 5.4
mf f

34321235 2 3432 7261 5 2 | 5256 16535 5 2 2 | 5 1 32 1 53 2512
mf

3 6535 5 1 12 3 6i 65 3 6 | 2 6663 5 35 5655 5 12

332132 1235 2 121215 676 | 6 1 2 3.5 363272 366272

3 65 356 i 5 5643 2.3234 | 1. 3 - 2 22 i 6.3 ‖ 2. 3 - - 0 ‖

午夜遥闻蹄马声

何与年 曲

1=C （5 2 线） 2/4 1/4

中快速度

浔阳夜月

1 = C 4/4　　　　　　　　　　　　　　　　　　　　　　　　何与年 曲

慢板

6 1 2312 3 | 3432127 2 54 367235 2·3 | 2723 27276 5 3 5 2·76 |

656·7 65676 5 7 5 6·4 | 327234 327256 53536 5 3 6 | 5 61 2361 2·54 363532 |

1 1 1261 2·6 5431 | 2·6 5435 1·5 1525 | 3·5 1315 1 4·3 1 4 3 |

1 13 4·313 4 4 6 5 | 6 6 4 6 4 5·6 5 2 | 3 6 3623 5·6 5652 |

3 6 363272 34 3 0171 ‖: 5 5 0171 5 5 5 5 | 0171 2 4·3 2 4 3 2 4 |

0323 2 1·7 6 1 7 6 1 | 0767 6 67 2431 2 34 | 143212 7 5·4 3532125 2 67 |

651612 3 5·6 56532123 5 35 | 6 i̇ 6 i̇ 3 5·65 3235 | 6i̇52 3·5 3623 5 35 |

1 2 2 2 2321235 2 35 | 353213 2 35 3612 3 | 5 6 3 5 6 2 6 |

5 5 1 2 2 5 5 5 5 1 | 2 5 1 2 5 5 5 5 i̇ ‖ [1. 2/4 2 2 0171 | [2. i̇ - ‖

珠江夜月

何与年 曲

1 = C 4/4

中板

团 结

1=C 2/4 何与年 曲

中板

0 5·3 | 2123 1 1 ‖: 6131 2 2 | 1213 5 5 6 | 5 5 6 5 3 5 3 2 |

1 1 2 1 5 6 | 5 3 2 1 2 1 6 7 6 5 | 3 5 5 1 2 3 1 6 7 6 5 | 3 5 6 i̇ | 5·6

5 3 5 6 i̇ | 7 i̇ 7 6 5 5 | 6 7 6 5 3 3 | 2 1 2 3 1 2 4 3 | 2 2 0 7 6

5 5 0 1 2 | 3 3 5 6 7 6 5 | 3 5 2 3 1 2 | 3 6 5 5 1 2 3 | 0 7 6 5 6 i̇

5 6 i̇ 6 5 3 5 | 2 5 3 5 2 5 5 5 | 1 2 3 5 2 2 3 2 1 | 6 1 2 2 5 | 4 3 4 3 2 1 2 1 6

5 3 5 6 i̇ | 7 i̇ 7 6 5 5 | 6 i̇ 6 5 3 3 |1. 2 1 2 3 1 1 :‖2. 2 1 2 3 1 ‖

广州青年

何与年 曲

1 = C 2/4

中板

0 6 i ‖: 5 5·6 5 5 3 | 2 2 0 3 5 | 6 6 i 6 5 3 | 5 5 0 6 5 |

3 5 6 6 1 2 3 | 1·6 5 1 1 1 | 5 1 1 1 5 1 6 5 | 3 i 3 5 6 i | 5· 3 5 |

6·i 6 6 5 | 3 3 5 5 3 | 2 2 3 2 5 | 2 5 2 3 5·2 | i i 6 5·6 |

5 5 6 i i | i 6 5 6 1 6 5 6 | i 5 6 1 2·6 | 5 6 3 5 5 6 3 5 |

6 4 3 5 2·3 | 2 2 3 5 5 6 | 5 5 3 2 1·7 | 6 1 6 1 2 3 2 3 |

1 2 5 6 1 | 1 6 1 3 3 | 3 3 5 6 6 | 6 6 5 3 3 2 | 1 1 2 3 3 | 1 1 2 3 5 2 |

3 5 3 3 2 | 1·6 3 3 5 | 6 7 6 1 3 5 | 6 1 3 5 6 7 6 | 0 3 2 1·2 |

1 2 1 0 7 | 6·7 6 7 6 | 0 i 6·i 6 i | 6 5·6 5 6 | 5·3 7 6 5 6 |

1 3 2 1 2 3 5 | 2 3 7 2 6 1 | 3 5 3 5 6 1 | 5·6 :‖ 5· 0 ‖

银蟾吐彩

何与年 曲

1=C 4/4

中快速度

0 65 |: 3 1 7 65 6 53 2·3 | 2 3 1 2 6 1 5 2 3 3 |

2 3 2 7 6 6 1 2 5 3 2 1 2 1 | 7 2 5 7 6 3 6 5 3 2 | 5 5 2 3 5 3 2 1 7 6·7 |

6 6 5 6 5 5 6 5 6 5 7 | 6 6 1 2 5 3 2 1 6 5 2 | 2 2 3 5·1 6 1 6 5 3 6 5 3 |

2·4 3 4 3 2 1 1 3 2 4 3 2 | 1·5 1 6 1 0 1 6 5 3 |

6 5 3 3 5 6 3 5·2 1 1 1 3 | 5 5 6 5 5 6 3 1 6 5 3 5 3 2 1 2 1 1 5 |

4 5 3 4 3 1 2 5 2 4 5 1 2 3 5 3 1 2 3 2 5·6 1 1 2 4 3 2 1 2 1 7 6 5 6 |

1·3 2 3 1 6 5 3 2 5·1 6 5 3 5 6 5 3 5 6 5 3 3 4 3 1 2 3 2 3 5 3 2 1 2 1 |

1 1 6 5 5 6 6 5 3 2 1 3 2 5 6 1 6 1 2 5 3 2 2 1 6 3 2 1 6 1 5·2 1 1 2 3 5·6 |

5 4 3 2 1 7 6 5 6 1 3 5 6 1 5 5 6 3 2 1 2 3 5 6 5 |

渐慢

2 1 2 7 6 5 6 1 4 3 4 3 2 1 4 3 4 3 2 | 1. 1 2 7 6 5 2 7 6 1 1 6 5 :| 2. 1 2 7 6 5 2 7 6 1·0 ||

巧 梳 妆

何与年 曲

1 = C 4/4

0 3 | 2 1 2 3 5 7 | 6 5 6 1 5 | 1. 6 5 6 1 6 5 3 5 3 | 3 0 5 3 5 3 2 |

1 2 6. 4 3 6 7 2 | 3 4 3 - 4 | 3 4 3 2 7. 2 3 5 | 2. 7 6 2 7. 2 3 5 |

2 3 2 - 2 | 7 2 7 6 5. 5 3 2 | 1 7 6 1 2 3 5 6 | 1. 2 1 2 6 6 5 |

1 6 1 2 3 5 | 3 6 5 3. 5 6 1 | 5. 6 5 6 7 | 6 - 2 1 7 |

6 6 1 3 5 6 | 5 6 5 3 2 1 2 3 5. 3 | 2 3 5 3 4 3 2 1. 3 | 2 3 2 3 7 6 1 5 6 7 |

6. 7 6 1 3 5 | 6 - 5 6 5 6 4 | 3 5. 1 6 5 3 5 | 2 2 3 2 7 6 1 2 |

0 6 0 7 2 3 0 7 | 2. 4 3 6 0 3 0 7 | 2 3 4 3 2 7 2 3 5 | 2 2 0 5 0 7 |

1 2 0 7 1 2 5 | 2 7 1. 2 1 2 7 | 5 4 2 4 5 7 | 1. 4 2 5 4 5 4 2 |

1 2 1 - 7 | 6 7 6 5 4 5 | 2. 5 4 5 6 4 | 5 - - 0 3 ‖ 5 - 5 0 ‖

206

琴 三 弄

1 = C 4/4

何与年 曲

中慢速度

0. 6 5653 235 ‖: 3 1 2. 6 5653 235 | 3 5 103 6156 106 |

5635 6 3 2 1. 2 | 1 76 2 1 7. 1 765 | 0656 5 7 6 5. 6 |

543 6 5 4. 5 432 | 0123 2 5501 2 03 | 5 5 5501 2 1 2 |

7 1 7171 2171 2 | 5 6 5 4 3523 5 | 2 3 2 1 6513 2 |

6 7 6765 4565 371 | 3 6 3 0212 3 | 6 7 6765 3567 5 23 |

5 2 3 2321 6 1 2 67 2 5 5 2 2 1 1 2123 5 7 65 4 32 1 7 6 6712 |

345 6 7 1 5 | 3235 2327 6 3 2761 |1. 5 0. 6 5653 2 5 :‖2. 5 — — 0 ‖

柳关笛怨

何与年 曲

1=G 4/4

快板

0. 6 5645 3 5 | 2123 5 5565 3 3 | 5i65 3 5 3501 2 4 |

5 1 246 5123 2.3 | 56i7 6535 6 5654 | 356i 5i65 3 2 1612 |

3 2 5653 565 2 6 | 2633 5506 5.6 5556 | i2i6 5.i 6765 4624 |

5 65 1 5 4.5 4564 | 5.6 5653 2342 3 | 5653 6 2532 1.3 |

2327 6503 2365 1 | 1235 2.3 1216 5 | 5 2 5653 2 5556 |

356i 5 2325 3235 | 2435 2327 656i 5507 | 6532 5 5 4 5 4 5 1 |

2204 1 55 2 72 1217 | 5 5 5507 1427 1.5 | 4543 1357 1 5507 |

1432 1 1102 3235 | 2 5 465 3 5 | 3601 2 32 4324 3567 | 2 0 0 0 ‖

击 鼓 催 花

何与年 曲

1=D 4/4

中板

0 32 1235 2 3123 2 | 6532 35 2. 3 2632 72 3 | 1 2 3434 1 23 5 2 |

7321 2 653215 2327 | 655651 2 2327 6 1 | 5 7 6. 5 156561 2 5 |

3235 2. 4 3432123 2. 1 | 23 2 0 3 2. 3 7 2 | 7235 2432 7 3432 7232 |

7276 5 56 7276 5672 | 6. 7 6 5 3 6 5 56 | 3. 2 7 72 35 2 3272 |

3 5612 3. 5 3 2 3. 5 | 2. 1 2. 7 6. 5 6. 6 | 5. 4 5. 7 6765 3623 |

5 56 5 3 5 3 1 | 2 23 2 526523 5 | 3 2 5 32 1 1217 |

6765 6 35 6. 7 6 61 | 2 5 3532 1. 2 1212 | 3. 5 32123 2 - ‖

一弹流水一弹月

何与年 曲

1 = C 4/4

0 0 2 5 3432 1761 | 2653 235 2356 3 5 6123 | 1 7 6561 23 5 3 5 |

1561 2.5 35 2 2 7 | 6765 4 2 0 4 5 676765 | 45 2 0623 5.6 5653 |

2321 61 2 0 3 5 6321 | 076 2135 6212 0567 | 6.7 6765 353532 17 6 |

0767 2 3532 1212 343432 | 12 1 02127 6 13 05 6 | 6235 6.6 5553 2 2 3 |

‖: 5653 2221 2.6 556 | 121216 554 5.6 56564 | 2 1 4.564 5 5 |

2.3 1.231 223 2 | 5 6 12126 554 5.5 | 4543 2 5 35321761 2 2 3 |

2.7 6265 4 4 6265 | 4 4.6 5453 2 2 5.17.1 | 2 2 11 66.6 5 5 |

1.1 2 2 5.5 1 1 | 5511 22 3 5511 2233 | 5 11 66 5533 2.3 |
 p pp mf

5 11 66 5533 2.3 | 551 2 5 35321361 2535 | 2 2.6 5553 2 2 3 :‖ 2 - 0 0 ‖

清风明月

何与年 曲

1 = C 4/4

5 i 6i65 356i | 5·6 1 6 2356 3 | 356i 5 i 6532 1 2 |

56i653 2 6·i65 351 | 2··32 1216 5·6 5 i | 6i65 3 5·6 i |

6i65 3·56i 5·6 1 6 | 2312 3525 3 3235 | 2321 656i 5 i i |

3 5 656i 5·6 5 1 | 2356 3 2·313 | 2··32 1·212 1·6 56i7 |

6156 1 2 5 35432 | 1625 3·5 65i6 5 | 65i6 56i 6535 2··32 |

1 1 2 3651 2·3 23237 | 6 4 3·272 6·272 6 3432 | 7205 6·5 676 0367 |

2·6 235 5 i 6i65 | 356i 5·6 5653 2·6 |

551 276 551 276 | 55 551 2313 2 1 ‖

双 飞 燕

1 = C 4/4　　　　　　　　　　　　　　　　　　　何与年 曲

中板

0. 6 5653 2 | 2545 6. 7 6765 352. 3 | 5675 6. 6 5653 2 1 |

456i 5. i 7. i 6. i | 5. 3 212123 5653 2643 | 5. 3 2. 326 5. 652 1. 214 |

254542 1276 5276 1. 6 | 553 2. 6 553 2. 6 | 5502 1. 6 5501 2. 6 |

5653 253532 1 1 123235 | 2 2 2 5 4 5 1 1 | 4 5 7. 6 5 5 7. 6 |

5 5 4645 3 i 3 5 6 i | 5 i 3 5 6 i 5 0 27 6 3 5 |

i 3 6 i 2 3 2 4 6 5 4 5 2 | 452124 545. 3 2124 5646 | 5 0 0 0 ‖

玉 楼 春

1=C 4/4 何与年 曲

慢板

3 6 5645 | 3 5 6 561 2345 | 3 6 5 4 3 6 5 | 3235 2 6 5 1 2 4 |

0545 4 3 5 0212 | 3 6̣5̣6 1235 231 | 0561 2 4 5 4543 |

2 2 4 0545 6 | 3 6 5653 2 1 2 | 5 6 5·6 5432 3 |

6̣ 2 1·2 3524 3 | 5 6 5654 3523 5 | 5̣ 6 5 4 3 7̣ 6̣ |

5̣·7̣ 6̣156̣ 1·3 2312 | 3 6 i 5654 3432 | 1 1232 1 5 |

5654 2 4 5646 5 | 2 2321 6̣ 1 2313 | 2·3 5 6 5653 |

2 5 3 1 2 6̣i6̣ | 5·6 5654 3 2 1 5 | 0161 2 6̣ 2 1261 | 5 - ‖

夜泊秦淮

1 = C 4/4

何与年 曲

慢板

1 065 4 5 6535 | 2·5 3612 3 27 6361 | 2·5 3632 1 1 3612 |

3 3 0102 3·212 46 5 | 0304 5 45 6 i̇ 7 i̇ | 7i̇76 5·6 5653 23 5 |

353532 7 3532 7706 7 67 | 2 32 7276 6·676 5 | 5554 3 5 43·6 |

56 4 356i̇ 5652 3 56 | 5 2 365 456i̇ 5 65 | 4524 1·7 5557 1272 |

1·4 2546 5424 1·4 | 2457 1272 1 1 0 32 | 1102 3 5 2203 2 |

5 6 5653 2 5 0365 | 1102 1 6156 1 1 | 1612 3 5 35 6 6 |

5 65 3 35 361 | 2203 2 1 21·6 | 5616 5 5 6 5 2̇7 |

6 i̇ 2̇ i̇ 2̇ i̇ 2̇ i̇ 6 | 5 i̇ 2̇ 6 5 3532 | 5 0 0 0 ‖

长城落日

1 = C 4/4

何与年 曲

慢板

0 0 1 1 | 6 1̇·3̇ 2̇1 6 1̇ | 5 - 6̣ 2 | 1 2 1 5̣ 6̣ 0 |

6̣ 1 56 564 | 3 3532 12 | 3 3561 23 | 6̣ 1 2 2 2̣6̣ |

1 6̣ 1 2 6̣ 1 | 2 1 12 3 2 0 | 7̣ 2̇ 7 6 5 4 3·2 1 | 6̣ 1 2 1 1 2 |

3· 5 6 5 3 | 3532 12 3532 12 | 3 5 3561 | 5 0 65 65 |

3 5 3 2·3 | 5 3 5 0 65 | 3 3 0 5 3 3 3 5 | 0 5 6 6 6 5 |

6̣ 2̇ 1̇ 7 | 6·5 3 5 6 | 3 5 5 1 2 2 3 | 6̣ 7̣ 7235 2 0 5 |

3 6̣ 2 3 5 0 1̇ | 6 5 3 1 2 2 3 | 6̣ 7̣ 7672 3 0 | 6 3 6 3 3 6 5 3 |

2 0 3532 7̣ 2 | 3532 7̣ 3 2 3 5 | 2 6̣ 6̣ 1 2 3 6 5 |

3 5 6̣ 1 1 2 3 | 1·7̣ 6̣ 1 2 3532 | 1·3̣ 6̣ 3̣ 1 2 3 5 | 2 0 0 0 ‖

笛奏龙吟

1 = C 4/4　　　　　　　　　　　　　　　　　　　　　何与年 曲

慢板

1 3 5 6 ‖: 1 2 1 6 5 3　6·6　4 5 3 5　2·6 | 5 4 3 5 6 1　5·6　5 4 3 2　1 2 3 2 7 |

6 1 5 6 7　6 0 3 6　0 5 6 0 2　1 2 1 7 | 6　6 6 1　5 5 1　6 1 6 1 6 5 | 3·2　1 6　1 6 1 2　3·2 |

1 2 3　3　1　6 1 6 5 3 5 6 1　5·6 | 5 6 5　2 5　3 5 3 2 1 7 6 1　2·3 | 2 1 2　7　2 3　5 6 1　0 2 1 6 |

1　1 1　3 5 6　0 5 2 5 | 6·3　2 3 2 7　6 5 6 1 2 3　7 6 5 3 | 6 0 7　6 7 6 5　3 6　2 6 4 3 |

5·7　6 7 6 5 4 5 3　5 1 2 1 6　5 3 5 | 5 1　6 5 4 3　2　5 6 5 6 5 3 | 2 1 2　5 6 5 6 5 3　2 1 2·3　5 2 |

5 2 5 6　1·7　6 1 6 5　3 5 2 4 | [1.] 5·　0 1　3 5 6 :‖ [2.] 5 - - 0 ‖

侯门弹铗

何与年 曲

1 = C 4/4

6 6i̲ 5i̲ 6̲5̲6̲i̲ 5̲6̲4̲3̲5̲6̲i̲ | 5̲6̲5 5 6 6̲1̲ 2̲3̲1̲2̲3̲5̲ | 2̲4̲3̲2̲3̲5̲ 2̲3̲ 2 2·3 2̲2̲2̲3̲ |

5 6̲5̲6̲i̲ 5̲3̲2̲1̲2̲3̲ 5̲5̲6̲5̲6̲i̲ 5̲6̲5̲3̲2̲1̲2̲3̲ | 5·5̲3̲5̲ 6̲6̲3̲ 5·7̲ 6̲6̲5̲ |

3 3 3̲4̲3̲4̲3̲2̲ 1̲1̲1̲2̲ 3·4̲3̲4̲3̲2̲ | 1̲1̲2̲ 4 4̲2̲ 1̲2̲4̲ 2̲4̲2̲4̲2̲1̲ | 6̲1̲5̲6̲ 1·2̲ 1̲2̲3̲ 5 |

6̲5̲6̲i̲ 5 6̲5̲6̲i̲ 5̲6̲5̲3̲ 2·3̲ | 2̲4̲6̲5̲4̲6̲ 5̲6̲5̲ 5̲4̲3̲2̲1̲3̲ 2̲3̲2̲ |

2̲3̲2̲5̲ 6̲1̲2̲ 7·6̲5̲6̲7̲ 6·7̲ | 6̲1̲5̲ 3̲ 6̲5̲6̲i̲ 5̲6̲5̲6̲4̲ 3̲ 7̲ |

6̲5̲6̲1̲ 2̲3̲1̲6̲ 5̲ 5 0̲1̲6̲1̲ | 2 6̲5̲3̲ 0̲3̲5̲ 6̲6̲5̲6̲i̲ | 5̲6̲5̲3̲ 2·3̲ 6̲0̲3̲ 5̲0̲6̲ |

5̲6̲5̲3̲ 2̲2̲2̲3̲ 5̲6̲5̲ 3̲5̲ | 6̲7̲6̲5̲ 3 6̲6̲5̲ 6̲ 6̲ ‖: 3̲5̲1̲ 2̲6̲5̲ 3̲6̲5̲3̲ 2·3̲ |

2̲3̲2̲7̲ 6̲ 6̲·7̲ 6̲7̲6̲ | 0̲2̲7̲ 6̲7̲6̲ 0̲6̲2̲ 1̲2̲1̲ | 0̲1̲2̲ 3̲2̲3̲ 0̲5̲2̲ 3̲ 3̲ |

0̲6̲i̲ 5̲6̲5̲ 0̲6̲5̲6̲ 5·5̲ | 3̲5̲3̲2̲ 1̲ 6̲ 1̲ 2̲ 3̲ :‖ 3̲5̲3̲2̲ 1̲ 6̲ 1̲2̲3̲4̲ 3 ‖

私　语

何与年　曲

1=C 2/4

| i 6 i 5 i | 7 6 5 3 5 | 2 6 2 3 5 · 6 | 5 6 5 3 2 3 5 · 3 | 2 3 5 0 4 3 7 6 |

| 5 2 7 2 | 1 2 0 4 3 7 6 | 5 · 1 5 6 i | 1 · 3 1 · 6 | 5 6 5 3 2 |

| 6 5 4 3 2 7 6 | 5 2 7 2 3 | 5 6 i 5 3 2 7 1 7 6 | 5 · 1 3 1 · 6 | 5 4 3 5 1 0 |

| 5 6 1 2 3 | 5 6 5 3 3 | 5 · 2 3 3 | 5 · 2 3 3 | 6 1 2 3 · 5 |

| 6 5 4 3 2 · 7 | 6 2 1 2 · 5 | 4 5 4 3 2 · 5 | 6 6 i 5 5 3 | 2 3 2 4 5 · 6 |

| 5 5 5 4 3 3 | i i 7 7 5 5 5 6 | 5 5 5 4 3 · 4 | 3 4 5 4 3 2 2 2 4 3 · 4 |

| 3 5 5 2 | 5 6 5 3 5 · 3 | 6 6 3 5 · 2 | 5 5 2 5 ‖

画阁秦筝

何与年 曲

1 = C 4/4

6 1 53 2 6535 1 1i | 6535 2·3 2321 6 5 | 1761 2 32 11 6 5 1 |

6165 3 3 5i65 3 2 | 0672 3 6 5 4 3 | 0672 3·3 5i65 4 3 |

0 4 3 2·3 1 3 2 0317 | 6 6561 2532 12761 | 5 5 035 6 6 06 i |

5·6 4543 2·3 6361 | 2316 5 5 1361 2 2 | 06 1 5 5 06 1 2 2 |

0 6 1 2 5 1 5·3 1311 | 2 6761 2313 2 | 6761 2316 5 5 6276 |

5 6 1··61 2 3 6561 | 2316 5 5 6561 5767 | 6561 2 3 1·235 23237 |

6216 5 5 35656i 5 i | 6532 5 5 5556 356i | 5643 2·3 2 3 5 i |

6532 1·2 11 2 3 5 | 3 3 2 3·2 11 2 3 5 | 3532 1 1 23127 6 32 |

𝄆 7672 6 2 727 6 2 | 7657 6 6276 5·7 | 6156 1 1235 23123 |

2·4 3235 2 4 321 | 2·1 232·6 5 51 22·6 | 552 11·3 226 55·3 |

226 11·2 12127 6 5 | 1. 343432 12761 2 1 0 32 ‖ 2. 343432 12761 2 1 0 ‖

松风水月

何与年 曲

1 = C 4/4

0 0 3 6 5 3.6 ‖:5356 1 1 3235 2321 | 6123 1.7 6765 3 5 |

2 3 0503 2.3 2323 | 2313 2.5 3535 231.3 | 6513 2.3 2321 6 1 |

5135 6.7 6765 3 5 | 2 5.3 2321 5 2.3 2321 | 61 5 2.6 5645 3.4 |

343432 1272 643432 6272 | 1.2 3235 253235 23 2 |

2 05 2 05 2515 2.6 | 5676 5.6 56564 35 6 |
p

2.343 5 1 2 3.2 | 1265 1 6 1 3.21235 | 2.6 5 2 3.6 5652 |
 mp

3 35 1 56356 1 5 5 6 | 5.3 6367 276567 2767 |

2.3 2327 6 7 343273 | 1. 2 2 0 3653.6 :‖ 2. 2 - 0 0 ‖

塞外琵琶云外笛

何与年 曲

1 = C 4/4

‖: 0 32 1.2 3532 1.5 | 1235 1 6.2 1 2 3.5 1 2 | 3 6165 3561 6 5 3652 |

3 36 365 3.5 35 | 6 1 5 1.3 15 1.3 | 2312 3.2 1.2 35 1.2 |

3632 1.2 35 231 145 | 6 626765 4.5 65 4 |

4104 5646 5 56564 | 2 2 2204 525 4 3 |

512 353 2.3 45 565 | 567 0256 1.2 3553 |

2.1 2 3.2 3 5.5 6 1 | 1.6 56432 1532 153532 |

1212 6212 353532 123 | 327 623532 153532 176 |

676765 3.5 35 6.5 35 6 | 123532 123532 1.2 35 1 0 |

2.5 45 6.5 45 2.6 5645 | 353532 15.6 151 231 | 2 :‖

急雪飞花

何与年 曲

1 = C 4/4

0 065 3 5 3 5 | 0 2 1 1 5 1 0 5 1 | 2 2 2 3 6 1 5 3 |

2321 6156 1. 6 563 | 5 3 5 6 5 3532 | 1235 2. 3 2 5 1 5 |

2354 3 2 5 3 5 | 1 6 1 2 3535 2 2 3 | 1 2 0 3 2 6765 3305 |

6. 7 6765 3 5 2 3 1 | 2 3 6 5 6 5 3 2 3 1 | 2 2 3 5 5 5 2 3 5 5 |

5. 3 2 2 161 2 2 | 1 7 6 5 2 0 5 1 | 0 6 5 6 3 5 6 5 6 3 |

5 6 5 3 6 0 3 5 | 1 2 3 2 3272 3 2 | 3272 3272 3272 3 3 |

0 2 3 036 536 | 536 5 5 035 | 0 2 161 2 2 161 |

2 5 2 1 2 5 2 4 | 3 4 3 0 6 5 4 | 5 6 5 4 5. 4 3 4 |

3 034 5 5 5 5 | 3 4 0 6 5 0 5 0 | 5 0 0 0 |

妲己催花曲

何与年 曲

1 = C 2/4

1 1 1 1 2 | 3 5 4 3. 5 | 3 6 3 4 3 2 | 1 1 2 3 | 1 1 1 1 2 | 3 5 4 3. 5 |

3 6 3 4 3 2 | 1 1 2 3 | 1 1 3 5 | 6 6 7 6 5 | 3 5 5 6 1 | 6 6 5 6 |

1 1 6 5 | 3 3 5 6 | 1 1 6 5 | 3 3 6 5 | 3 5 6 5 6 1 | 5 5 6 1 | 5 5 5 6 |

1 1 | 6 1 6 5 3 5 6 1 | 5. 6 | 5 3 5 3 2 | 1 2 1 | 3 5 1 | 2. 5 |

2. 5 2 2 | 2. 5 4. 5 | 2. 5 4. 5 | 6 1 0 2 3 | 5. 4 | 5. 4 |

5. 6 | 5 5 5 6 | 5 4 5 6 4. 6 | 5 5 5 6 | 5 6 5 4 2 | 2 4 2 4 2 1 |

7. 1 7 1 7 1 | 2. 5 | 2. 5 | 2 2 | 5. 1 7. 1 | 5. 1 7. 1 |

4 5 0 | 4 5 0 | 4. 5 4 5 6 | 5. 4 3 4 | 1. 5 5 3 2 1 | 2. 5 5 0 ‖

凤衔珠

何与年 曲

$1=C$ $\frac{2}{4}$

3 i 7 6i | 5 65 456i | 5. 6 456i | 5653 21 2123 | 5653 2 5 | 3532 1. 2 |

123235 2321 | 7276 5 5 | 5 6765 4 4 | 0 24 57656i | 5654 2 4 |

1. 2 1.21.2 | 7.212 7. 1 | 7171 2. 4 | 2421 7 1 | 2. 4 242421 |

7124 1. 2 | 1 12 343432 | 1 2127 6 | 6 3 5 67 6 | 36356i 56 5 |

353213 232.3 | 132761 561561 | 553432 12 1 | 0507 1 1 ‖ 0207 1 1.4 |

2527 1 1 | 0604 5 5 | 0204 5 5 | 6264 5 56 | 5551 232.5 |

452.5 452.4 | 2571 2. 6 | 5645 3543432 | 11235 2. i | 6535 2. 3 |

2352 1.235 | 2. 3 21 2 i65 3.56i | 5. i 6i 5 | 6545 3 02 | 34 3 0 3 |

6 7 2327 | 67 2 2327 | 6 5435 243272 | 6 2 7.235 | 2507 1 1 ‖ 2 — |

鸟鸣春涧

何与年 曲

1=C 4/4

慢板

0 3 6 1 2532 1 1 | 2223 5 5 2365 1 | 12317 6 5 421 0 2 |

5257 1 1 5645 3 5 | 2317 6 1 2542 1 1 | 2223 5 5 3 65 1 03 |

6 03 6 03 1235 2 23 | 12313 5 5 6561 5551 | 6165 4.5 3.6 5653 |

2 2 2224 3.5 4542 | 1 71 241 0 3 1235 | 2 2 4542 1 37 672 |

0 72 7276 5 3 3523 | 5 3 6356 1 1 3213 |

2 5 4542 1 6165 | 35 6 235 0254 5.6 | 5653 2 2 2221 7.6 |

5 5 5 5 5501 2 2 | 56532 1 1 4541 2 23 | 2317 6 1 2542 1 1 |

76567 6 5 421 0 2 | 5257 1 1 45451 2 2 | 2317 6 35 1235 2 2 |

5627 6 3 2532 1 1 | 76567 6 5 421 0 2 | 1216 5 5 0121 2.6 |

5502 1.6 5501 2 6 | 235 0 3 6356 1 1 | 4542 1 2 571 0623 |

渐慢

5.1 6535 2 4542 | 1 6 512 0 6 5165 | 3 5 4542 1271 241 ‖

紧 中 慢

何与年 曲

1＝C 2/4

0 65 ‖: 3 3 3 5 6 | 1 1 2 3 2 3 4 3 4 5 6 | 1 6 5 3 5 | 2 1 2 3 5 6 5 3 2 3 5 6 3 5 |

1.3 2 3 5 1 | 1 3 4 3 2 1 6.2 | 1 6 1 2 3.2 1 2 | 3 6 1 6 1 6 5 | 3.5 6 5 3.6 |

3 0 7 6 0 7 | 6 7 6 7 6 5 3 2 3 5 | 6 1 3 5 6 5 6 | 7 7 7 2 7 6 | 5.6 7 6 1 |

5.6 1 6 1 2 3 5 6 | 1.3 2 3 5 1 | 6 7 6 7 6 5 4 5 6 7 | 2 1 6 7 6 5 4.5 6 1 | 5 0 6 5 6 5 3 |

2 5 3 1 | 2 0 5 2 0 5 | 2 5 2.6 5 5 2 2 | 5 5 2 2 1 | 5.3 2 3 2.4 |

3 5 1 2 | 5.6 2 1 | 3 6 3 5 0 3 | 2 3 2 3 2 1 5 3 2 3 1 | 5.6 5 5 1 |

2 0 6 5 1 7 1 7 1 | 2 3 2 6 5.6 4 5 | 3 4 3 4 3 2 7 2 3 4 3 2 | 1.2 3 5 2 3 1 2 3 | 2 2 6 5 :‖ 2. 0 ‖

春 光 好

1=C 4/4
慢板
何少霞 曲

0　0　6165　3 53 ‖: 2123　5 5　3532 1 2 | 3653　2·5　3 5 1　23 2 |

3532　1·7　6 1 5　2·3 | 1276　5　56 1　6165 | 3 53　2123　5 5　56 1 |

6 1　6165　3 5　5 2 | 3532　1　65 1　1656 | 1561　2·5　35 2　3532 |

1·5　32 1　0 7　6 5 | 6561　2·5　3623　5 | 3235　6　3532　1·324 |

3·6　5506　1　6165 | 3 5 3 5 1　2·5　3653 | 2·3 1 1 2　3 53　2532 |

1　6165　3 5　6561 | 2·5　3235　2 3　1235 | 2327　6156　1·6　5 5 1 |

2·3　1216　5 1　6532 | 1. 5　-　6165　3 53 :‖ 2. 5　-　0　0 ‖

青云直上

1=C 2/4

何少霞 曲

‖: 6 6 5653 | 2123 5 | 3 3 2321 | 6561 2 | 3 5 3532 | 1．323 1 |

1．235 2321 | 6561 5 | 6 6 5653 | 2 3 2323 | 5 6 5653 |

2 3 5 | 3 5 3532 | 1．535 1 | 3．235 2321 | 6561 2．5 |

3525 3．2 | 1265 1 0 | 1．111 6 6 | 5．653 2 | 3．333 5 5 |

3．532 1 | 3．525 3 | 2313 2 | 3．525 3 | 2．356 1 | 2 3 6 1 |

2532 1 | 3 5 3532 | 1 2 1 | 2317 6 | 2．236 1 | 1 3 2321 | 6 1 5 ‖

雨过天晴

何与年 何少霞 曲

1 = C 4/4
中板

0 6 5535 | 2 2 276 5 1̇ 7 6 1̇ | 5 5 3532 1113 2312 | 3 3 0 35 23 1 6 1̇ 5 |
 mf

2 3 1 6 1̇ 5 35 2 3563 | 5 5.6 561̇ 7 6 6 | 5645 35 3 0 32 1767 |
 mp

6513 2312 35 3 0 65 | 3 5 6 1̇ 3 5 3532 | 1 13 2327 6 3 5356 |
 mf

1 1 0 3532 7276 5356 | 1 2 7 6765 3563 5 | 5.3 5.6 5 35 2123 |
 p *f*

5 54 3432 1367 2 23 2367 2 3 2726 5 32 | 7 5 4 3217 | 6 76 5672 6 7 6765 |
 p

3523 5 2 7657 6 | 6 5635 67 6 0 32 | 1 23 1276 5356 1 65 |
 f *p*

3 1 3135 6 3 5 6 | 5 63 2 2 6121 2 | 2 1̇ 35 6 1̇ 6535 |
 f *mf*

2 3 2 0 76 5 6 5 23 | 1 0 32 1 12 3 35 | 2 5 3235 2321 6123 |
 p

1276 5 65 35 1̇ 7 6 1̇ | 5 5.7 6 3 5361 | 2 5 3235 2356 1235 |
 mp

2 2 0 35 2 23 2223 | 1 17 6156 1 1 0 7 | 6156 1 23 6156 1 1 |
p *pp*

6.5 6 1̇ 3561̇ 6532 | 1 1 0 3532 1 23 7276 | 5356 1.7 6765 3561̇ |
mf *mp*

5 5 0 76 5 3 5367 | 2 23 2356 7 72 1116 | 5 5 0 6 5535 1235 | 2 - |
 p

白 头 吟

1=C（5 2 线） 4/4　　　　　　　　　　　　　　　　何少霞 曲

中慢速度

3 5 | 1 7 6 1 | 6165 4 1 | 6535 2 0 3 | 2 5 3532 1 0 | 6 5 2 4561 | 5 0 6 |

5 5 5 4 2 4 6 | 5 4 2171 0 2 | 1 2 1 2 7 1.2 | 7 1 0 4 5 0 6 |

5 5 0 4 2 0 4 | 5 5 0 4 2 0 3 | 2 6 7 3 6 7 | 2 0 7 6 5 6 6 | 6 0 6 5 5 0 1 |

6 1 6165 3 2 6535 | 2 0 3 6 6 0 7 | 2 0 3 7 3 6 7 | 5 6 7 5 6 0 3 |

2 2 0 5 6. 3 | 2 2 0 5 6. 3 | 2 2 0 3 5 6 5 3 | 2 5 3532 1361 |

2 0 3 1361 | 2 5 3212 0 3 | 2 1 2123 5 0 6 | 5 5 3532 1 0 2 |

3 5 2 3 7 3 6 7 | 5 6 7 5 6 0 3 | 6 7 2 2 0 7 6 | 6 0 3 6 7 2 |

5 0 4 5 6 5 | 2 6 7235 3272 | 6 0 5 6 7 6 | 2 6 7 3 6 7 |

2 32 7235 23 1 2 | 5 5 3 2 3 1 6 | 5 0 6 5 6 5 3 | 2 2 0 5 6 7 6 1 |

2 0 3 2 5 3532 | 1 0 6 5 2 4561 | 5 0 6 5 3 5 6 1 | 0 7 6 1 6165 |

3 3 0 4 3 4 3432 | 7 7 0 1 7 1 7176 | 5 6 3 5 6 2 725 | 6 - ‖

下 渔 舟

何少霞 曲

1=C （5 2 线） 2/4

中慢速度

2723 6567 ‖: 23 2 0 32 | 7672 3532 | 72 7 0 32 | 7672 3235 |

2123 1 | 2327 6561 | 565 0 65 | 3 3 0 5 | 6156 165 | 3 5 6561 |

565 0 65 | 3235 2723 | 5 3532 | 1 27 6123 | 121 0 32 |

7672 3235 | 23 2 0 32 | 7672 3235 | 2123 5 | 3532 7672 |

676 5672 | 676 0 27 | 676 661 | 2 3 2327 | 676 661 | 2 3 2327 |

6 1 2123 | 1217 6123 | 121 0 27 | 6123 1 27 | 6123 1 32 |

7672 3235 | 23 0 5 | 3 3 3612 | 343 0 27 | 6767 6512 |

343 0 27 | 6123 1 27 | 6123 13532 | 7672 3235 :‖ 2 - ‖

陌头柳色

何少霞 曲

1 = C （5 2线） 4/4

中慢速度

0 65 4 6 5456 ‖: 4 5456 4543 2 3 7672 | 3 05 3235 23 4 3432 |

7672 6 03 2325 67632 | 7243 2 32 72 5 6 72 | 7656 35607 6 67 2 03 |

2327 67207 6276 5 | 5 2 1 2.5 35321235 2 35 |

2 7 2723 5 1.6 | 5.6 563 5356 1 | 3 1 3 1 7 6.7 6 7 |

676 506 51 512 | 312 312 365 4 3 | 063 5.2 1276 5 1 76 |

5 06 5653 235.3 23432 | 1 02 642 1 02 1 12 | 4542 1 2 4 2421 6 7 6 |

0 21 6123 2161 56 5 | 0 7 6.7 6765 4 5 | 2124 5.7 656 1 5 6 7 |

6542 5.4 2124 56 4 | 1. 5 565 4 6 5456 :‖ 2. 5 - 0 0 ‖

滴 滴 泪

何少霞 曲

1 = C 4/4

中板

0 76 5 35 2 35 | 1 23 7276 5 5 5 32 | 1 23 5 35 6 27 6765 | 35 2 5235 6. 5 67 6 |

2̇ 3̇ 1̇ 76 535 0 1 | 1656 1. 2 121 065 | 35 3 3 5 5 1̇ 2. 3̇ | 1̇235 2̇3̇26 535 0 1 |
 mp mf mp

2. 3 2176 5 76 53 5 | 5 56 1 1 1113 2 | 3 5 3535 6. 5 67 6 |
 pp mf

6 5 6565 3. 2 35 3 | 0 6 1̇ 5 2 356 1̇ | 5. 6 5 6 5 0 6 5 3 5 6 1 2 3 |

1 1 6 5 0 5 5 0 6 5 6 1 | 3 5 6 1 5 6 1 1 0 2 | 1 1 1 3 5 0 3 5 0 3 5 0 3 |
p

5 6 1 3 5 3 5 2 3 1 2 3 5 3 | 3 1̇ 6 1̇ 6 5 3 5 6 2 1 2 3 | 5 5 6 5 3 5 6 1 1 3 5 3 5 6 |
 mf

1 2 3 1 2 3 5 2 2 7 | 6 7 6 5 3 1 2 3 1 3 5 6 1 | 5̣ 5 6 5 3 5 3 5 0 1 |
 p mf

2 2 0 1̇ 6 5 3 5 2 2 0 1̇ 6 5 3 5 | 2 3 2 0 3 2 1 2 3 5 2 3 2 | 1 2 3 1 2 7 6 5. 1 3 5 6 1 |
 mp

5 3 5 0 7 6 5 3 1 2 7 6 | 5 1 3 2. 3 2 2 2 3 5 4 | 3 4 3 2 1 1 3 5 3 5 6 1 2 3 5 |
p

2 3 1 2 7 6 5 6 1 2 5 | 3 2 1 3 7 3 6 1 5 7 6 5 3 5 | 5 6 1̇ 5 5 6 5 1 2 1 2 5 |

3. 2 3 5 3 3 2 7 6. 3 | 5. 7 6 5 3 5 1 1 2 1 2 3 5 | 2 3 2 6 1̇ 5. 6 4 5 |

6 5 6 1̇ 5 5 3 5 2 3 5 6 1̇ | 5 6 5 0 6 5̣ 5 6 4 5 3 5 2 3 | 1 2 7 6 5. 6 5 1 2 3 5 6 | 1. 0 ‖

下里巴人

1=C 4/4　　　　　　　　　　　　　　　　　　　　何少霞 曲

中板

0 6 1 | 5　5. 3　2 2 3　1 1 7 | 6 6 1　2　3　1213　5 6 | 5 6　5 3432　1 2　1 5 6 |

5 3212　1 6 1 6 5　3 5 2 3 5　1 6 1 6 5 | 3 5 6 1　5. 6　5 3 5 6　1. 7 |

6 1 7 6　5　6 7 6 5　3　3 | 2 1 2 3　1 4 3　2　2　0 7 6 | 5　5　5 1 2　3　3　6 7 6 5 |

3　5　2312　3. 6 5 5　1 2 3 | 0 7　6 5 6 1　5　1　6 5 3 5 | 2. 5 3 5　2　5　1 2 3 5　2 2 7 |

6 2 1 3　2　5　4 3 2　1. 6 | 5 3 5 6　1. 7　6 1 7 6　5 | 6 7 6 5　3　2 1 2 3　1 6 1 |

5　5 3　2 2 3　1117 | 6　1　2　3　1213　5 6 | 5 6　5 3432　1 2　1 5 6 |

5 3 2　1 6 1 6 5　3 5 2 3 5　1 6 1 6 5 | 3 5 6 1　5. 6　5 3 5 6　1. 7 |

6 1 7 6　5　6 7 6 5　3　3 | 2 1 2 3　1 4 3　2　2　0 7 6 | 5　5　0 1 2　3　3　6 7 6 5 |

3　5　2312　3. 6 5 5　1 2 3 | 0 7　6 5 6 1　5　1　6 5 3 5 | 2. 5 3 5　2　5　1 2 3 5　2 2 7 |

　　　　　　　　　　　　　　　　　　　　　　　　　　　　　　　　　渐慢

6 1 2 3　2　5　4 3 2　1. 6 | 5 3 5 6　1. 7　6 1 7 6　5 | 6 7 6 5　3. 5　2 1 2 3　1 ‖

吴宫戏水

何少霞 曲

1 = C 4/4

0. 3 2 2 2 5 | 3 4 3 4 3 2 1 1 3 2 2 2 3 7 3 7 6 | 5 5. 7 6 7 6 5 3 5 6 2. 3 4 3 |

5. 6 5 5 7 6 7 6 2 4 1 2 | 4 4 0 6 0 5 1 4. 6 5 5 5 6 | 4 0 5 3. 2 6 5 3 5 2. 5 |

2 1 2 6 1 2 1 2 0 5 | 6 0 6 6 0 6 6 4 3 4 3 4 3 2 | 7 6. 4 3 2 7 2 |

6 0 7 6 5 6 0 2 3 5 6 | 0 2 1 2 0 5 6 2. 4 3 5 6. 6 | 5 6 5 3 2 1 2 3 5 6 5 3 2 3 5 |

5 1 7 6 5. 6 5 3 2 3 5. 6 | 5 6 5 6 4 3 5. 1 6 5 3 5 2. 3 | 1. 2 3 1 2 5 4 |

2 2 0 2 0 6 5 6 5 6 1 5 4 5 | 5 0 2 1 2 1 2 6 5 6 5 6 1 5 6 4 5. 3 | 2 2 4 3 2 3 5 2 5 6 4 3 4 3 4 3 2 |

1. 2 7 2 1. 2 7 2 1 3 2 2 2 3 7 3 7 6 | 7. 3 7 3 7 6 5 6 5 6 1 5 4 5 ‖: 5 0 7 6 7 6 7 6 5 3 5 6 2. 3 4 3 |

5. 2 1 1 2 3 5 4 3 4 3 2 1 1 2 | 3 5 3. 6 5. 6 1 5 6. 6 5 5 1 | 6 1 6 1 6 5 3 2 3 5 2 3 5 1 0 2 3 5 |

2. 3 1 2 7 6 5 4 3 6 5 3 6 | 5 6 3 6 5 6 3 6 5 1 2 3 5 2 1 2 3 1 2 1 1 2 | 7 2 7 6 5 3 5 6 1. 2 7 6 |

|1. 5 6 1 6 1 6 1 6 5 3 6 1 6 5 3. 5 6 1 :‖ |2. 渐慢 5 6 1 6 1 6 5 3 6 1 6 5 3 5 6 1 | 5 — — 0 ‖

涧底流泉

何少霞 曲

1 = D 4/4

慢板 稍快

0 656 113 2312 | 3 6561 5653 2356 | 3. 32 1 5 1761 |

2 2 065 3.561 6535 | 2.3 235 6 7 2 | 7276 5506 113 6561 |

2.3 1103 2312 3 3 | 0 3 623 125 3.2 | 123 0 36 2 1 7 |

623 176 0 5 61 | 3561 565 565 065 | 4.5 3.5 6 1 3561 |

565 065 4 6 5 3 | 232 0 1 24 5.4 | 245 0 1 532 1 | 1 2 356 123 5 65 |

3.5 6165 3.6 565 | 0 3 2312 3 6 1 | 2 3 5612 3 65 3 5 |

6165 3 1.235 2.3 | 132 0 2 0356 5 65 | 4653 2.3 5506 113 |

2321 6 35 2765 113 | 6561 2203 132 0 32 | 1112 3651 232 065 |

4 5 3 6 2123 5 56 | 5532 1132 1112 353532 | 1 6 2223 1106 5506 |

1106 5506 121 1 2 | 0405 4.546 4.545 4.545 | 2 4 0204 1.2 1217 |

渐慢

5507 114 2 5 454542 | 1216 5506 1117 6.5 | 4.5 2205 4565 5 ‖

弱柳迎风

何少霞 曲

1=D 4/4

中板

0. 6 5653 2 5 | 3432 1761 2 2 7672 3532 | 7. 6 5653 2 5 3432 1761 |

2 2 7672 3532 7. 2 | 76 2 0 3 2 5 3532 | 7672 6. 1 7 6 5 |

5 6 5 4 3532 5 | 5 6 5 4 3532 5 | 5 6 2 7276 5. 7 |

6765 4 3 5 3432 | 7235 2 0 76 5 5 | 0 6 5 3 2 5 3532 |

1. 3 2203 1103 2203 | 1 1 0 2 7 2 7276 | 5356 1 1 0 6 5 1 |

0 2 7656 1. 7 6765 | 4 3 5. 4 5. 6 | 4403 2643 5. 3 |

2532 1. 2 7 6 5672 | 6. 7 61 5 1561 2. 1 | 6535 2 5 3532 1. 5 |

3235 2321 6535 2161 | 1. 5. 6 5653 2 5 : | 2. 5 - - 0 ||

雷峰夕照

何少霞 曲

$1=C$ $\frac{4}{4}$

0. 6 5 1̇ 6 5 1̇ ‖: 6535 2. 6 5 3 5356 | 1̇. 3̇ 2̇ 2̇ 3̇ 1̇ 2̇ 2̇ 3̇ |

1̇. 3̇ 2̇ 1̇ 2̇ 3̇ 1̇ 2̇ 1̇. 6 | 5 5 7 6 1̇ 6 1̇ 6 5 3 5 | 356 1̇ 5 5 0 356 1̇ |

5 5 356 1̇ 5. 32 1612 | 3 5 2123 1 16 3561 | 5 3561 5 11235 |

23237 6156 1. 3 2161 | 5 6535 2 5 3532 | 1. 3 2161 5. 7 6535 |

2 353432 1 7 6561 | 5.761 5 6156 1. 2 | 1 0 2 1 2 5 3532 |

1. 7 6 5 6156 1. 2 | 1. 3 2312 353 2161 | 1. 5 5. 6 5 1̇ 6 5 1̇ ‖ 2. 5 ‖

羽 衣 舞

何少霞 曲

1=C 4/4

（小慢板） 0 0 1·3 2̇1̇6̇1̇ | 5656̇1̇ 5306 536 3635̇6̇ | 5 3653 2365 3532 |

1·7 6605 6·3 2201 | 2·3 6 7 2 3 0607 | 235 2403 2·327 672 | 03 2204 343432 773 |

2506 73432 7256 707 | 672 3567 56567 5653 | 2643 5·6 535 50 | 3̇0 1̇·3̇ 2̇1̇6̇1̇ 5 |

5̇0 1̇0 5̇0 4·5 | 6535 2 2̇0 5 2 | 3207 1 1 2 5 2402 | 3 5 5 6503 5 |

1̇6 1̇203 1̇23 1̇323 | 1̇ 1 5 1̇10̇1̇ 6·1̇ | 4 1̇ 4543 223 5607 | 2·327 675 0706 565 |

3 2 0302 161 312·3 | 2123 52̇1̇ 62̇1̇6̇ 5643 | 2643 5·6 550̇1̇ 61̇65 | 3·3 2 5 43432 1·7 |

6765 35̇1̇ 6535 212 | 312·3 125 6·2 7·6 | 7672 6765 37 5·675 | 6·3 2301 2762 1 2 |

7·2 7276 5135 2·3 | 2327 6723 7367 5 | 5 3 4 5654 3 4 | 53432 1272 1 176 |

153532 153432 1213 2123 | 1217 6561 5653 2643 | 5 3 4 5654 3 4 | 53432 1272 1 176 |

153532 153432 1213 2123 | 1217 6561 5653 2643 | 5 - 0 0 ‖

禅院钟声

1=C 4/4
崔蔚林 曲

慢板

0 1̲7̲ | 5̲4̲ 5̲7̲ 1̲7̲ 1̲4̲ | 2̲4̲1̲ 2̲4̲ 5·1̇ 6̲5̲4̲ | 5·6̲ 5̲ 4̲ |

2 2̲4̲2̲1̲ 7̲5̲ 5̲1̲7̲1̲ | 2 2̲4̲2̲1̲ 7̲1̲ 4̲ | 5̲2̲4̲ 5 7̲5̲7̲1̲ | 5̲4̲ 5̲7̲ 1·4̲ 2̲1̲ 7̲ |

1·2̲4̲ 1̲1̲ 2̲4̲ | 5 6̲5̲6̲1̲̇ 5·6̲ 5̲4̲ | 2 6̲5̲6̲1̲̇ 5·6̲ 5̲6̲5̲2̲ | 4 4̲2̲4̲5̲ 2̲4̲ 2̲4̲2̲1̲ |

7̲1̲ 7̲1̲7̲1̲ 7̲1̲ 2̲5̲4̲2̲ | 1 2̲4̲2̲1̲ 7̲1̲ 7̲6̲ | 5̲1̲ 2̲4̲ ⌢5̲4̲2̲4̲ | 5·6̲1̲̇ 6̲1̲̇6̲5̲ 4·5̲6̲1̲̇ |

5·6̲ 5̲6̲5̲4̲ 2̲ 4̲6̲ 5̲4̲2̲4̲ | 1 2̲1̲2̲4̲ 1̲2̲ 7̲ 1̲2̲7̲6̲ | 5̲6̲ 5̲ 0̲1̲7̲1̲ 2̲4̲ 2̲7̲6̲ | 5̲6̲ 5̲ 0̲2̲0̲4̲ 1̲2̲ 7̲ 1̲ |

1·4̲ 5̲6̲ 5̲ | 5·4̲ 2̲1̲7̲ 1 1̲2̲4̲5̲ | 2̲ 2̲ 4̲5̲ 6̲ 5̲ | 2̲ 0̲5̲ 4̲5̲ 2̲ 0̲5̲ 4̲5̲ |

6̲1̲̇6̲5̲ 4̲5̲3̲5̲ ⌢2 2̲2̲7̲6̲ | 5̲ 0̲2̲ 1̲2̲ 5̲ 0̲2̲ 1̲2̲ | 2̲4̲2̲1̲ 7̲4̲ 5 0̲5̲ | 5·6̲ 5̲4̲ 5̲ 5̲ |

渐快
5·6̲ 5̲4̲ 2̲ ‖ 2/4 2̲4̲ 2̲1̲ | 2̲4̲ 2 | 快 1̲2̲ 1̲7̲ | 5̲4̲ 5̲ | 5̲4̲ 2 |

2̲1̲7̲ 1 | 1̲ 2̲ | 4 4̲5̲ | 2̲4̲ 5̲6̲ | 5 1̲̇1̲̇ | 6̲5̲ 4̲6̲ | 5̲ 5̲5̲ |

渐慢
6̲5̲ 4̲3̲ | 2 5̲2̲ | 0̲4̲ 2 | 4̲2̲ 7̲ | 1 7̲1̲ | 7̲6̲ 5̲1̲ | 2̲4̲ 5 ‖

满园春色小桃红

陈俊英 改编

1=C 2/4 4/4
行板

(乐谱)

凯 旋

1=C (5 2 线) 4/4 3/4 2/4

陈俊英 曲

慢速度

0 65 | 3651 212125 3561 65 33 | 3 65 3526 5437 6355356 |
mf

11 1 3532 151512 353213 | 22 235 663 5 06 |

445 32356 3 3.56 1 | 565652 3561 565652 3 06 |

353532 127 1712 353532 127 1712 | 36723 3561 5652 |

3561 5656525 55635 | 66663 5.16535 2201 3561 |

5 5 06 5361 561761 | 272345 3. 6 5361 561761 |

272345 3. 4 34327672 3561 | 51653 5. 6 51653 516535 |

2. 5 35616535 267235 2723 | 676763 272723 464643 2723535 |

663 5.16535 221 3561 | 5 5 03 232326 5.65656 |
mp

7276 561.3 232326 5.65656 | 727276 561.3 226 11076 |
mf mp mf

557 6156 12352372 612356 | 1231 16535 2343432 1765135 |

中快速度

1/4 66 | 6.5 | 67 | 6 56 | 176 | 0 56 | 12 | 35 | 123 |

06 | 56 | 5652 | 34 | 3. 6 | 56 | 5652 | 34 | 3 |

34 | 3432 | 72 | 3 | 33 | 63 | 21 | 676 | 05 |

67 | 6757 | 6 | 67 | 65 | 45 | 4.5 | 67 | 65 | 45 |

附录

$\underline{4.\ 3}\ |\ \underline{25}\ |\ \underline{31}\ |\ 2\ |\ \underline{5\dot{5}}\ |\ \underline{6\dot{5}}\ |\ \underline{31}\ |\ 2\ |\ \underline{5\dot{5}}\ |\ \underline{3\dot{5}}\ |\ \underline{13}\ |$

$2\ |\ \underline{56}\ |\ \underline{51}\ |\ \underline{\dot{1}6}\ |\ 5\ |\ \underline{1\dot{1}}\ |\ \underline{65}\ |\ \underline{356\dot{1}}\ |\ 5\ |\ \underline{1\dot{7}}\ |\ \underline{12}\ |\ \underline{34}\ |$

$\underline{3.\ 6}\ |\ \underline{55}\ |\ \underline{52}\ |\ \underline{34}\ |\ 3\ |\ \underline{1\dot{7}}\ |\ \underline{12}\ |\ \underline{34}\ |\ \underline{3.\ 6}\ |\ \underline{55}\ |\ \underline{52}\ |$

渐慢　　　　　　　　　　　　　　　　　慢板

$\underline{34}\ |\ 3\ |\ \underline{7235}\ |\ \underline{3272}\ |\ \dot{6}\ |\ \dot{6}\ |\ \underline{\dot{6}1}\ |\ \frac{4}{4}\ \underline{6.\ \dot{1}}\ \underline{5}\ \underline{6\dot{1}}\ \underline{35}\ |$

$6\ -\ -\ \underline{35}\ |\ 7\ -\ \underline{67}\ \underline{6535}\ |\ 2\ -\ \underline{2763\dot{1}}\ |\ \underline{72}\ \underline{6\dot{7}}\ 5\ \underline{35}\ |$

$\dot{1}\ \underline{\dot{2}\dot{7}}\ \underline{6\dot{2}}\ \underline{356\dot{1}}\ |\ 5\ -\ \underline{\dot{5}}\ -\ |\ \underline{6.\ \dot{7}}\ \underline{6525}\ 6\ \underline{3532}\ |$

转中快

$\underline{1235}\ \underline{321\dot{7}}\ \dot{6}\ -\ |\ \frac{2}{4}\ \underline{67}\ \underline{6762}\ |\ \underline{67}\ \underline{6.2}\ |\ \underline{56}\ \underline{5652}\ |$
　　　　　　　　　　　f

$\underline{56}\ \underline{5.3}\ |\ \underline{23}\ \underline{2325}\ |\ \underline{23}\ \underline{2.5}\ |\ \underline{12}\ \underline{1215}\ |\ \underline{12}\ \underline{1\ 05}\ |$

　　　　　　　　　　　　　　　　　　　　　渐慢

$\underline{67}\ \underline{6762}\ |\ \underline{67}\ \underline{6.2}\ |\ \underline{56}\ \underline{5652}\ |\ \underline{56}\ \underline{5.3}\ |\ \underline{22\ 01}\ |\ \underline{3.\ 56\dot{1}}\ |\ 5\ -\ \|$

说明：

①乐曲可用小提琴或二胡、扬琴、三弦、琵琶、椰胡等乐器演奏。

②乐谱见1935年版沈允升编《弦歌中西合谱》第五集。

步步莲花

陈德钜 曲

1=C 4/4

```
0 32 ‖: 7 765 521. 25535 | 27276 5352i  i 02 |
i 02i 02i2i235 56 | 55i 6i235i  i 06 |
5 065 065i653 56i | 56i65 35235 35 2376 |
565 56i65 3i 3i356i | 55. 6 556 7. 2 7656 |
1  1 532356 453 | 6i65 3 5323i 35 | 76726 6 32 667 |
2. 5 353532 1. 237 23532 | 7232 7353 2 7276 54356i |
5 50 5 55 7 25 | 3  3 23 5435 2723 | 5i65 3272 6  6 07 |
6 076 076 i56 i56 i | 2  2 6i5 i65 4 54 |
2456 421 16i2 4.56i | 5  5 6i56 i6 2354 |
36i65 35321 765 52 | 1  1 6i2356 3523 |
```

渐慢

```
1. 16i65 356i 5 5 32 :‖ 2. 66i65 356i 5 ‖
```

说明：乐曲作于1934年。乐谱见1952年版《粤乐名曲集》第三部。

虞 美 人

陈德钜 曲

1=G 4/4

```
0 65 ‖: 35   3 6i5. i 6i65 | 35   35212  2 07 |
6i356i 5. 76i23 i. 3 | 232i 6i2376 5   5 65 |
3  6i 536. 2 7627 6. 5 | 3i  6 5356i 5   5 6i65 |
3. 1 6553 2. 3 2123 | 6763 2123 5   5 65 |
3532 1. 2 1212 3. 5 | 6763 5. 6 1i3 5. 6 |
56i  56i2 3. 2 3523 | 5  3 5653 235.i 65532 |
1  1 3 2i23 235 | 6. 56276563 5352 | i  463 5. 6453 |
2  0.  3 235. i 635. 3 | 235.i 635. 6 45   4532 |
1  1.  3 2123 5. i | 65456i 5. 6 55   11 |
6i65 4. 54. 214 2. 4 | 2542 14 56 4   4 0 |
6. 56i 5. 6 5. 5542. 4 | 241 2124 5. i 6i65 |
```

渐慢

```
 1             2
3 5   6i  5   5 65 :‖ 3 5   6i  5   0 ‖
```

说明：乐曲作于1932年，乐谱见1935年版《粤乐新声》。

宝鸭穿莲

陈德钜 曲

1=C 4/4

(引子) 6 5 3 i 7 6 ‖: 5 0 35 2345 3432 | 12 1112 3235 2325 |

6123 7276 565 :‖ 0 76 | 5617 6165 35 6 6 5 |

37 665 67 6265 | 3565 6 0 3565 | 35 2176123 1 7 7 |

6 6 5 5 4 4 3 3 | 6 0 365 05 | 5 0 35 2 0 65 |

3532 135 2312 353 | 2321 616 5135 672 |

7276 5135 676 0 35 | 22 0 36 55 0 65 | 45 45 35 35 |

6 6 1 1 2 2 3 3 6 6 5 5 1 1 5 5 | 35 2123 56 5653 |

2 5 6 5 3 2 1 3 2325 | 6123 7276 5 0 ‖

说明：乐曲作于1932年。乐谱见1935年版沈允升编《弦歌中西合谱》第五集。

汉宫春晓

陈德钜 曲

1=A 2/4

1512 | 323 36 | 5553 231 | 235 0601 | 232 2 35 |

5653 22.3 | 226 565 | 552 1.3 | 13 13 | 1302 1 |

23 23 | 2305 3. 5 | 665 3.4 | 336 5.6 | 35 01 |

渐慢

03 232 | 06 05 | 04 343 | 05 3432 | 1235 23 | 3 06 |

二胡　　　　　　　　　　　　　　　　　　原速

5 176 535 | 2. 3 | 2123 1 23 | 1265 6 ‖: 6027 65 |

67 6567 | 2 20 | 5.3 22 | 5.3 22 | 72 7276 | 53 5356 | 1 10 |

6765 453 | 06 4345 | 34 3432 | 72 35234 | 3 3 35 |

27 2726 | 5. 6556 | 727 72 | 7276 5 65 | 35 2354 |

3 35234 | 35 3432 | 13 21 | 2123 12 | 16 1612 |

　　　　　　　　　　　　　　　　　　　　　1.　　　　　　　　　2.

3 3561 | 5 176 535 | 2. 3 | 2123 1 23 | 1265 6 :‖ 2 ‖

说明：乐谱见1935年版沈允升编《弦歌中西合谱》第五集。

解 语 花

陈德钜 曲

1=C 4/4

慢板

3 5 | 1. 3 5. 1 6 0 63 | 56 4543 2 01 612.3 |

2223 5666 3 5 532 3 | 6 016123 1 1 03 2226 |

565 612 1 02 1112 | 36 6352 3 53 | 231 35 726 35 |

726 07 676 07 | 6763 22 3561 5 | 5 7276 5615 6 7276 |

5655 6 7122 27 1 07 6165 | 4643 5 5 5 6 5 2 |

565 1215 12345 0 61 | 52 5 06 523561 5 | 5 5 ‖

说明：乐谱见 1935 年版沈允升编《弦歌中西合谱》。

蟾宫折桂

陈德钜 曲

1=C 4/4

```
0. 65 35  2672 | 35  26723    0 63 | 5 1    356 1 55    3532

11   2321 675   6123 | 113 2123 5   06   | 5356 561   2356 36561

536 1 561   2356 3. 6   | 3. 6 3632 7672 3532

7672 3    0   543 561 | 5. 3 612 3 1 5   612 3

1   0 1   6 1 65 3. 1 | 6 1 65 35   2312 3 | 453 365 35   3532

1     727 6 5 1    6 1 65 | 4643 272723 535   03

5. 3  5. 3  5643 272723 | 5643  272723 5     0 65 |

3532 1. 2 7657 6 | 4535 2  2245 | 225 4. 5 45  4542 |

11  7157 11   4542 | 1  0 65 3 34 1 56 | 3 13 2. 3 22  25 |

3213 2   52   12 | 5216 1652 761 0 | 6 1 65 453 6 1 65 435 |

443 5   665 3 | 3532 1235 2. 6 | 5.6 3.65   03 | 2.3 1.32   03 |

2.3 1.32   03 | 21  2123 1 76 55 | 3561 53   6123 1. 2 | 1. 35 - ‖
```

说明：乐谱见1935年版《粤乐新声》。

西 江 月

陈德钜 曲

1=C（5 2 线）4/4
中速度

```
0 6i ‖: 55   5i6535 22   25 | 3532 176561 2223 555i |

6i65 3532 11    16535 | 231  356561 565  0 53 |

235  3532 121  06535 | 232  7672  656  0 61 |

4435 665 3 | 3532 1235 2. 6 | 5.6 3.65 03 | 2.31.32 03 |

2.31.32 03 | 21 2123 1 76 55 | 3561 53 6123 1.2 | 1.35 - |

55   356i 5645 3 65 | 35   3532 1 73 6156 |

1613 2312 3565 3 | 04  323 02 3235 | 6  6i65 356i 565 |

356i 565 6i65 3523 | 565  07363 53  5356 |

1.2 3532 121 07363 | 51  5i65 353 06535 |

2313 25532 1 23 7 76 | 565 0 237 7267 | 232 0 23 7 7656 |

                                    |1.              |2.
121  653532 1  06535 | 2312 726 5.6i :‖ 2312 726 5 - ‖
```

说明：

①乐曲可用二胡、扬琴、秦琴、椰胡、洞箫等乐器演奏。

②乐曲作于1928年，乐谱见1935年版沈允升编《弦歌中西合谱》第五集。

悲 秋

(又名《紫云回》)

陈德钜 曲

1=C 4/4
行板

```
0    0    04   2421 | 71   7171 24   2421 | 7571 5    5    55   |

5557 1    5654 2542 | 12   5257 1    1. 2 | 12   12   1212 4    |

06   54   54   5424 | 11   0 76 55   0 24 | 11   0 72 11   0 54 |

22   03   231  235  | 1561 231235 2  2  ‖: 5653 2    1235 2 21  |

7 5  7571 54   245  | 0  53 2 5    2526 1. 7 |

6123 5645 3532 1 76 | 5 5       5556 13   2327 |

61   5672 6    0  | 4    4524 5    5    5425 4    0    22 44 22 11 |

1245 22   04   55   | 07   1    71   7171 | 7    12   1212 4    |

4652 1    1615 4    | 4541 24   24   2421 | 7124 1276 5    -   :‖
```

说明：乐曲作于1933年，乐谱见1935年版沈允升编《弦歌中西合谱》第五集。

雁来红

陈德钜 曲

1=C 4/4

中板

0 3432 | 1612 355 353532 13432 | 1761 2 52 03432 2123 |

5 17 6535615 5. 4 | 353532 11 1117 6. 7 | 6265 3. 5615 5 |

5. 3 5165 343 0 61 | 5. 3 5635 2 23 | 2123 1235 6. 5 3561 |

5 53 6356 113 | 632 3 35 3332 73 | 737 2 7256. 7 |

67654 5 665 676 | 35 353275 43 | 4324 43432 75 32 |

3273 2 223 55 | 5556 11 6125 3 21 | 5356 1 1 3211 |

3561 5. 6 535 03 ‖: 5. 3 5165 4. 5 4 45 | 64 6461 2. 4 1116 |

154 6165 4. 5 44 | 64 6424 1 1. 6 | 14 2421 6561 5. 6 |

5654 245 06 565 |1. 05 3532 1761 23 :‖2. 05 3532 1761 2 31 | 2 - - 20 ‖

春郊试马

1=G 2/4

陈德钜 曲

中等的快板 每分钟108拍

附录

说明：齐奏此曲时，按第一行谱演奏。合奏此曲时，按各部的音域自由选配乐器演奏。

喜气扬眉

陈文达 曲

1=C 2/4

廾 1 1 1 i̇ 5 7 5 3 4 3 7̣ 1 7̣ | 2/4 6 6. 5 6 7 | 1. 7̣ 6 | 5 6. 5 6 7 |

1. 7̣ 6̣ 7̣ | 3 0 | 6 5 0 4 | 3 4 3 2 1 7̣ | 6 0 | 3 i̇ | 7 6 |

3̣ 1 7̣ 6 | 3̣ i̇ 7̣ 6 | 5 3 0 6 | 5 3 0 6 | 5 3 4 3 | 2 0 | 2 4 0 3 |

2 4 0 3 | 2 5 | 6̇. 6 5 5 | i̇ 5 0 3 | 5 0 | i̇ 5 0 6 | 3 3 4 3 2 |

1 2 3 1 2 3 | 1 0 | i̇ i̇ 5 5 | 6 0 | 3 4 3 2 1 2 3 1 | 2 0 | 7̣ 7̣ 5 5 |

4 0 | 3 4 3 2 1 2 3 2 | 1 i̇ | 0 5 6 7 | i̇ 5 | 7 5 3 0 | 4 3 7̣ 1 |

6̣ 0 | 6̣ 7̣ 1 7̣ 6̣ 7̣ 1 7̣ | 6̣ 6̣ 0 3 | 6̣ 7 6̣ | 6̣ 7̣ 1 7̣ 6̣ 7̣ 1 7̣ | 6̣ 6̣ 0 3 |

6̣ 7̣ 6̣ | 6̣ i̇ | 7̣ 6̣ | 6̣ 1 7̣ 6̣ | 6̣ 1 7̣ 6̣ | 5 4 0 3 | 5 4 0 3 | 5 4 0 3 | 2 0 |

2. 6 5 4 | 3 2 0 4 | 3 2 0 4 | 3 2 0 1 | 6̣ 0 | 2̇ 2̇ | 6 7 0 6̣ |

5. 3 5 | i̇ 5 0 3 | 5 0 | i̇ 5 0 3 | 4 4 | 4 6 5 4 | 3̣ 1 7̣ 2 | 1 0 ‖

说明：乐谱见1949年版音乐同乐会编、中西对照《琴谱精华》第三集。

归 时

陈文达 曲

1=C 4/4

$\widehat{\sf{廿 \underline{6}\dot{1}} } 6 - \underline{6\dot{1}}\; \underline{6\dot{1}}\; \underline{6\dot{1}}\; \underline{6\dot{1}76} - - - \underline{365}\; 3 |$

$\underline{365}\; \underline{365}\; \underline{365}\; \underline{365}\; 3 - - - | \frac{4}{4}\; 6.\underline{\dot{1}}\; \underline{65}\; \underline{3\; \underline{67}}\; \underline{1712} |$

$3.\;6\;3.\;\underline{23} | \underline{45}\;\; \underline{6\dot{1}65}\; \underline{4323}\; \underline{4565} | 4.\;\dot{1}\;4\;\; \underline{456\dot{1}} |$

说明：乐曲初见于 1932 年，乐谱见 1937 年版沈允升编《琴弦乐谱》第二集。

惊 涛

陈文达 曲

$1=C$ $\frac{2}{4}$

乐谱略

说明：乐曲初见于1932年，乐谱见1937年版沈允升编《琴弦乐谱》第二集。

迷 离

陈文达 曲

1=C 3/4

中板

(1 2 3 4) ‖: 5 - 3 | 6 - 3 | 5 - - | 5 - 3 | 6 - 3 | 5. 3 4 5 |

1 - 2 | 3 - - | i - 7 | 6 - 2 | i. 2 7 6 | 5 - - | 5 - 3 | 6 - - |

5 - 3 | i - 7 | 6 - - | 2 2 3 4 0 7 | 3 - 2 | 1 - - | 5 - 6 |

3. 2 1 6 | 4. 6 5 4 | 3 - - | 5 - 6 | 1. 2 1 6 | 4 - 6 |

(1 1 5 5 1 1 3 3)

5 3 - | 3 - - :‖ 5 - 3 | 6 - 3 | 5 - - | 5 - 3 | 6 - 3 | 5. 3 4 5 |

1 - 2 | 3 - - | 3 - 3 4 | 2. 7 6 5 | 2 - 2 | 1 3 5 | i - - ‖

说明：乐谱见1935年版沈允升编《弦歌中西合谱》第五集。

醉 月

陈文达 曲

1=C 2/4

```
5 6        | 1 6      | 7 6 0 1  | 7 6     | 2 6 3 4  | 6 5     | 6 5 0 6 | 6 5     |
1 5 3 4    | 5 3      | 4 3 0 3  | 3 2     | 5 2 7 2  | 5 2     | 3 4 0 3 |
3 1        | 0 5 0 6  | 1 5 6    | 1 1     | 0 5 0 3  | 1 -    ‖ 1 6     |
7 6 0      | 1 6 7 6  | 6 5      | 6 5 0 7 | 6 5 4 3  | 5 0 5 6 | 1 1 7 7 |
6 6 5 5    | 3 5 0 3  | 1 7 1    | 5 -     | 6 -      | 1 -     | 5 6 1 6 | 5 -     |
6 -        | 3 -      | 6 5 3 4  | 5 -     | 6 . 4    | 2 2 2   | 5 -     | 5 5 6   |
7  7 6 5 6 | 7 5      | 3 -      | 6 1     | 3 4      | 6 5 4 3 | 2 2     | 1 -     |
7 -        | 6 -      | 5 6 5 6  | 1 -     | 7 -      | 6 -     | 5 6 5 6 | 1 -     |
7 -        | 6 0 3 0  | 4 0 6 0  | 5 6 1 3 | 5 0 6 0  | 3 -     | 2 -     | 4 0 3 0 |
2 -        | 5 2 7 2  | 5 -      | 2 0 4 0 | 3 -      | 5 3 1 3 | 5 6 1 3 | 2 0 4 0 |
3 0 2 0    | 1 - | 7 - | 6 - | 5 6 5 6 | 1 - | 7 - | 6 0 3 0 | 4 0 6 0 |
5 -        | 3 5 0 3 | 1 -      | 1 1 1 1 | 1 0      | 5 5     | 6 6     | 3 5 3   |
1 | 1 0 5 6 | 1 0 5 6 ‖ 2 | 1 0 5 6 | 1 1 |
```

说明：乐谱见1937年版沈允升编《琴弦乐谱》第二集。

岭南香荔

曾浦生 曲

1=G 4/4

```
0    0 65  3. 56i  5642 | 343   0432  1. 235  21231. 2 |

356i6532 1     i. 25̇3̇  2̇3̇i53 | 676   04343̇2̇  1. 2310 |

‖: 5̇. 3̇ 2̇3̇i53  6. i  5235 | 676   0 35 6i 2̇  7̇2̇7̇2̇7̇6̇ |

5356i. i  6532  1. 231 05̇3̇2̇ | i. 2̇5̇3̇  2̇3̇i53  6. 542  343 |

0i65 352. i  6535 2i6535 | 2612 32356̇5̇6̇i  56453 0i65 |

356. 5 364323  5. 6i5 0   6i | 552 33 | i. 2̇65 364323 |

5. 6i  5532  1. 231  0   :‖ 5̇. 3̇  2̇3̇i53 6  -  ‖
```

空谷传声

陈俊英 曲

1 = C 4/4

(中板)

| 0 3 5 2 3 2 7 6 3 6 7 2 | 0 3 2 7 6 7 2 3 6 3 2 7 ‖:

0 3 2 7 7 2 3 5 6 7 2 | 0 3 2 7 7 2 3 5 6 7 2

0 7 6 2 7 5 6 1 7 6 5 | 6 6 5 3 3 0 5 6 1 2 3

2 7 6 1 5 5 0 6 1 5 5 | 0 6 5 3 5 2 1 2 3 5 4

3 4 3 2 1 1 0 2 3 1 1 | 0 3 2 7 7 2 3 5 6 7 2

0 3 2 7 7 2 3 5 6 7 2 2 | 7 7 6 2·2 7 7 6 5·2

7 6 5 7 6 ⌢ 6 7 6 6 | 0 1 2 1 3 1 2·7 6 6

0 1 2 1 3 1 2·7 6 6 1 | 2 1 2 3 1 2 7 6 1 2 3 1 2 1

0 3 2 7 7 2 3 5 6 7 2 | 0·5 3 5 3 5 3 2 1 2 3·7

6 7 6 7 6 7 3 5 3 6 1 2 3 5 3 7 | 6 1 2 3 1 2 7 6 1 2 3 1 2 1 :‖

说明：乐曲初见于 1938 年。

狂 欢

陈文达 曲

1=D 2/4
（小快板）

0 ‖: 5 6 | 6 3 | 0 5 0 6 | 6 3 | 5 6 3 5 |

6 3 5 6 | 6 3 | 0 5 0 6 | 6 2 | 2 2 3 2 | 4 3 0 2 |

5 1 | 0 5 0 5 | 5 3 | 0 2 0 2 | 2 1 7 | 1 2 0 3 |

2 5 | 0 5 0 6 | 1 1 | 0 7 0 6 | 5 7 | 0 5 0 6 |

7 6 | 3 6 0 7 | 6 6 5 | 3 5 0 6 | 5 5 3 | 2 4 0 5 |

4 4 3 2 | 1 2 0 4 | 3 2 1 2 | 5 5 | 4 5 3 2 | 1 0 2 |

1 2 6 7 | 1 1 | 0 6 0 5 | 4 1 | 6 1 6 7 | 1 1 |

0 6 0 5 | 4 3 2 | 2 3 4·3 | 2 5 | 3 4 3 2 | 5 2 3 4 |

5 — | 5 6 | 5 6 0 5 | 5 6 | 0 6 0 6 | 5 6 |

5 6 0 5 | 5 3 | 3·2 1 2 | 3·2 1 2 | 3·2 1 2 | 5 — |

4 5 | 4 5 0 4 | 4 5 | 0 5 0 5 | 4 5 | 4 5 0 4 |
4 3 2 | 4·3 2 3 | 4·3 2 3 | 4·3 2 3 | 5 :‖

（回头复奏一次再接下收）

3 5 | 1 5 | 0 3 0 5 | 3 3 | 2 3 2 3 |

5 3 | 2 3 2 3 | 5 3 | 0 2 0 3 | 5 5 |

0 5 0 5 | 1 | 0 5 | 1 ‖

火树银花

陈俊英 曲

1=C 2/4
(行板)

0 5 6 ‖: i 5 6 i 6 i | 5 6 4 5 3 | 3 5 6 i 5 6 |

i 6 i 5 6 4 5 | 3 5 2 4 3 2 3 4 | 5　　5 . 4 | 5 4 3 4 5 6 i |

mf　　　*mp*
5 5　0 3 4 | 5 4 3 4 5 6 i | 5 5 0 6 5 2 | 4　　4 6 5 2 |

　　　　　　mf　　*mp*　　　　　*mf*　　*mp*
4 6 5 2 4 5 3 5 | 2 2　0 7 1 | 2 1 7 1 2 3 5 | 2 2　0 7 1 |

　　　　　　mf
2 1 7 1 2 3 5 | 2 2 4 . 3 2 7 1 | 1 3 1 4 3 5 7 |

7 7 1 2 1 3 5 7 | 6　5 | 0 5 6 7 1 2 3 4 5 6 |

5　4 | 3　2 1 2 3 | 5 4 3 2 3 2 | 1　1 0 | 3　3 2 |

3 4 3 3 2 | 3　3 . 2 | 3 4 3 3 2 | 3　3 2 1 2 | 3 2 1 2 3 2 1 7 |

6 — | 6　6 4 5 | 6 4 5 6 7 | 6 6 i . 7 | 6 4 5 |

5　i | i 3　2 i | 7 6 5 | 5 4 5 6 5 | 4 5 3 2 1 |

1 3 2 1 1 | 0 5 1 3 5 | 0 5 1 3 5 | 5 4 3 2 1 | 1　3 . 2 |

i 3　2 i | 7　2 6 | i 7 6 i 5 6 4 5 | 3 5 2 | 5 4 3 2 2 5 |

[1. 　　　　　　　[2.
1　0 5 6 ‖ 1　1 ‖

说明：乐曲初见于1946年至1949年。

后　记

　　番禺岭南古邑，历史文化源远流长，编撰"番禺文化丛书"盛世盛事，吾年近古稀能参与此举深感荣幸。承蒙番禺区委宣传部和中山大学"番禺文化丛书"负责人刘志伟教授的信任，令吾有缘参加编撰工作，在此表示衷心的感谢！

　　本书内容跨越历史时空较长，前后计有2000余年之久。由于水平之限，认识肤浅，加上手头历史资料有限，编写起来，总觉得心有余而力不足，于是只好求助方家指点及寻找相关文献，做了较大量的资料搜集工作。本书依据历史时间为序，整合成书。引用的资料可能不尽如人意，错漏之处在所难免，仅是番禺音乐文脉线索粗略的资料而已。吾在撰写本书寻找相关的资料时深感吃力，深深体会到要寻找珍贵经典范本更为不易。为方便后学者寻找查阅经典名曲，如南音曲中的《客途秋恨》、粤讴曲中的《吊秋喜》等，均按梁培炽著的《南音与粤讴之研究》一书原文辑录。本书还有部分民间歌谣，从前因各种原因未能收录进原番禺正式出版物的"喃呒曲"，现把该曲收入本书之内。据悉，"喃呒曲"本属道教范畴的一种民间音乐，有唱吟、奏乐的音乐内容。新中国成立前，"喃呒"活动在番禺境内非常普遍，民间的婚丧嫁娶（红、白二事）均使用喃呒音乐，它是属于民间音乐范畴。近年，民间从事"喃呒"职业的从业人员（俗称"喃呒佬"）多数年事已高，"喃呒"行当日渐式微，面临着失传态势。为了保留此项民间音乐遗产，笔者在本书编撰期间做过一些田野调查，发现了一种很特殊的现象：番禺从

历史上涵盖的地域较广，四司一捕属，乡音各不同，因而同道不师，同字不同唱，充分体现出番禺民谚"各师各法，各庙各菩萨"的状况。如本书的"鸡歌"，茭塘司作"吟颂"唱法，鹿步司则用"龙舟"的唱法，同一内容各有各的演绎方法，本书仅做文字简注。本书民间歌谣部分很多引用了20世纪五六十年代，原番禺文化界前辈深入番禺广大农村进行田野调查、采访，搜集整理而成的民间歌谣，是他们当年付出艰辛劳动的珍贵成果。如果没有他们艰辛的付出和无私的奉献，今日本书就会失去很多珍贵的资料。可惜天命难违，他们当中不少人已驾鹤西去，借此书出版之际，对故去之人表达我们的追思和凭吊，并表示衷心的叩谢！

番禺籍音乐名家人才辈出，难免有沧海遗珠之误，本书以生不立传为准则。本书仅是番禺音乐文脉的索引，是抛砖引玉之作，错漏之处恳请专家学者指正。本书承蒙作家宁泉骋先生作序，在文字编辑、照片整理、资料搜集过程中，得到梁代群老师为本书审文指导，乐谱翻译由梁颖协助，更蒙洪海宁、凌云志、朱光文、张珠、曾耀波、钟叙金、钟叙伦、谢海燕、伍炯槐、张雅、郭梓君、黄钊浩等诸位先生、女士的大力支持和帮助，在此一并表示衷心的感谢！

<div style="text-align:right">

梁　谋

乙未年季秋

</div>